依仁集

刘旭东 著

苏州大学出版社
Soochow University Press

图书在版编目(CIP)数据

依仁集 / 刘旭东著. —苏州：苏州大学出版社，2015.4
ISBN 978-7-5672-1302-9

Ⅰ.①依… Ⅱ.①刘… Ⅲ.①电视评论-中国-文集 Ⅳ.①J905.2-53

中国版本图书馆 CIP 数据核字(2015)第 076325 号

依仁集

刘旭东　著

封面题字　王　干
责任编辑　周建国

苏州大学出版社出版发行
(地址：苏州市十梓街1号　邮编：215006)
苏州工业园区美柯乐制版印务有限责任公司印装
(地址：苏州工业园区东兴路7-1号　邮编：215021)

开本 890×1240　1/32　印张 10.25　字数 259 千
2015 年 4 月第 1 版　2015 年 4 月第 1 次印刷
ISBN 978-7-5672-1302-9　定价：48.00 元

苏州大学版图书若有印装错误，本社负责调换
苏州大学出版社营销部　电话:0512-65225020
苏州大学出版社网址 http://www.sudapress.com

作者小传

刘旭东，1964生，江苏海安人。笔名吴声、望云、丹佛、东坡之东等。剧作家、评论家、制作人、策划人，一级编剧。1986年毕业于复旦大学中文系，获文学学士学位。先后任职于江苏省广播电视厅、江苏电视台、江苏省广播电视总台（集团），现任江苏教育频道总监。工作期间，先后参加江苏省委党校中青班、江苏省"五个一批"人才赴德培训班、美国哈佛大学高级管理培训班等学习，2008年获长江商学院EMBA硕士学位，同年牵头完成国家广电总局部级社科研究项目"电台电视台内部全成本核算管理研究"。

刘旭东倾心于电视剧艺术，在20多年的艺术生涯中，他孜孜以求，笔耕不辍，活跃于电视剧创作、生产、批评、策划、论证、评审等多个领域，堪称"中国电视剧发展的建设者和样本户"。曾获"中国文联全国百名优秀青年文艺家""江苏省文联首届德艺双馨会员""江苏省视协十佳电视艺术家""江苏省中青年德艺双馨文艺工作者"等称号，并入选江苏宣传文化系统"五个一批"人才。现为中国电视艺术家协会会员、江苏省电视艺术家协会理事、江苏省作家协会会员、江苏广播电影电视协会学术委员会秘书长。

过去20多年来，江苏电视剧在全国曾经三次掀起热潮，刘旭东在

这一过程中都发挥了积极的作用。第一次是作为创作者,积极推动形成人物传记片的创作高潮。20世纪90年代,刘旭东集中创作了《戈公振》《吴贻芳》《华罗庚》《刘天华》等电视剧,多次获得飞天奖、金鹰奖,推动当时的江苏电视台形成了一个人物传记片创作的高潮,在全国产生了积极反响。第二次是作为制作人,参与推动中国电视荧屏再次刮起"东南风"。任职江苏电视台电视剧部期间,刘旭东坚持现实主义创作传统,和同事一起探索形成了一套行之有效的精品生产制度,推动江苏电视台电视剧创作形成了自己鲜明的艺术风格,并直接组织生产了《小萝卜头》《农民陈奂生》等一批优秀的电视剧作品,其中《农民陈奂生》是当时江苏电视台第一部到境外拍摄的电视剧,播出后产生了广泛的社会影响,2010年,在江苏省文联、省视协举行的"纪念改革开放30周年——江苏省改革题材电视剧、纪录片优秀作品推选"活动中,电视剧《农民陈奂生》入选改革题材电视剧优秀作品奖。第三次是作为策划人,助力推动形成影视创作的"江苏广电现象"。进入21世纪以来,刘旭东主动融入江苏省广电总台影视创作生产的实践,平均每年参与策划、论证、评审20多部、600多集、近千万字的剧本,参与审看大量的影视剧样片,重点参与策划、论证和评审了《人间正道是沧桑》《我们的法兰西岁月》《老大的幸福》《人活一张脸》《战地浪漫曲》《山楂树之恋》《香草美人》《南京!南京!》《十月围城》《让子弹飞》《辛亥革命》《吴仁宝》等一大批影视精品。其中的电视剧先后在央视一套、八套和省级卫视黄金时段播出,影响广泛;电影则叫好又叫座,《十月围城》获香港金像奖八项大奖,《让子弹飞》票房突破7亿,刷新当时国产影片票房纪录,《人间正道是沧桑》《我们的法兰西岁月》《辛亥革命》等多部作品获得全国"五个一工程"奖。

在积极参与影视剧创作实践的同时,刘旭东还一直致力于影视

剧的创作评论,先后撰写了《世纪末中国长篇电视剧备忘录》《新世纪中国电视文化的展望与隐忧》《这是一个电视剧的时代》等影视评论,不少评论还获得了一系列奖项。部分剧作和评论曾结集出版为专著《聚沙集》《惊鸿集》,《惊鸿集》由江苏文艺出版社出版,凡48万字。

 创作一部电视剧需要花费大量的时间、耗费巨大的精力,电视剧策划、论证、评审做的都是幕后工作,电视剧评论投入与产出不成比例,能够长期跟踪电视剧发展、坚持撰写评论文章的,在全国为数并不多,刘旭东始终怀着满腔热忱。丰富的实践经验、深厚的艺术积累以及长期的观察思考,使得他的评论不仅能够深入总结中国电视剧的发展经验,及时发觉存在的问题和不足,而且能够敏锐地把握和预判电视剧发展的动态与走向,既有一定的理论高度,又有较强的针对性和指导性。他的很多评论被广泛引用、转载,为推动中国电视剧科学健康发展起到了积极的促进作用。

 此外,刘旭东还创作了大量歌词、散文、杂文、诗歌等作品。

序

旭东兄的新作即将出版,嘱我为序,书中文章我亦有幸先睹为快,大抵可两分:一是颇具情趣的生活散文和历史随笔;一是为影视剧撰写的评论。这样的组合看似"混搭",其背后却自有道理:所谓"人生如剧,剧如人生",影视剧是人生、人世、人情的反映,若离了对生命的切实体察和领悟,任何艺术都不过是空中楼阁,轻轻一推便要轰塌的。旭东兄是一位优秀的剧作家、评论家,他在创作、评论领域的成绩,皆有赖于生活中孜孜不倦的修行,而他的散文在趣味、情怀和见识这三个层面上也都有可观之处。

先说趣味。旭东虽已人到中年,对世间事物却仍抱着格物致知的好奇,对音乐、动植物、美食,乃至豆症眼这样的小毛病都忍不住要去"格"一"格"。不过他的"格"并非抖落书袋、卖弄知识,而是怀着赤子般朴素坦荡的心意。比如他写儿时记忆中的民间偏方:一种叫"隔断"的水鸟,其脚煎汤可治哮喘,他们全家曾为了给妹妹治百日咳而苦苦找寻这种鸟;听来可怖的老鼠油居然有消炎灭菌的功能,乡下小孩用之治疗烫伤;还有瓠瓜做的水瓢,祖母曾用内里发黑的瓜瓢给他治好了口角炎。我边读边惊异于他怎么会知道那么些奇奇怪怪的知识,但转而明白了他的心意:他是要让这诸般名物勾画描摹出自己童年的轮廓来。

再说情怀。孔子说:"知之者不如好之者,好之者不如乐之者。"爱

好要比知道有力量,"乐之"要比"好之"来得久长。旭东是个"乐之者",他对眼前笔下的事物皆有一份深情厚意。书中有好几篇关于美食的文字,我私心最是喜欢。其实自古以来,风雅文人便爱在吃上做文章,不过很多是为着夸耀排场之巨大或显摆口味之刁钻的,比如在袁枚的《随园食单》中,十四种菜类多是烹龙炮凤,只有可怜巴巴的一点地方留给了"杂素"和"小菜"。旭东则不然,他心心念念的多是些"上不得台面"的食物:猪油、鸭蛋、荠菜、豆腐、蚬子、大蒜小蒜及各种瓜类等。他写一蔬一菜、一粥一饭,亦写与之相关的人情故事,他说"丝瓜是有恩于我的",又说"猪油一直是我幼年的一种高级补品,我不可能对它'忘恩负义'",对种种琐细之物皆庄重有情,这便是旭东温柔敦厚的地方。情绪人人有,情怀却难得,旭东的文字清淡平和,没有什么虚头花脑的东西,却总让人想起汪曾祺先生的那句诗:"写作颇勤快,人间送小温。"比如旭东由豆腐写到家乡卖豆腐的老头,"老头儿走村串户,老远就能够听到他的喊声:'换豆腐呐——'尾音拖得很长。卖豆腐不叫'卖'而叫'换',也是我们那里的特色。并不是人们羞于言商,而是当时大多数人家拿不出钱来买,只能用自产的黄豆换,因而约定俗成了。一斤豆子大约可换 4~6 块豆腐。这种原始的物物交换的贸易形式,真是古风可道啊"。文字里俨然有一种静穆安好的世情人情,读着读着便觉得人间和煦、天地清宁起来。

 除了情趣盎然的生活散文之外,集子里还收了几篇评点历史人物的随笔,从中很能看出作者的见识来:他考察司马迁如何将刘邦"包装"成"真龙天子"以及这一母版如何被后继者们反复模仿;他提出,对项羽的同情和崇拜乃"错把屠夫当英雄,是中国传统文化中缺少人的自觉的表现";他认为刘邦总顶着"无赖"的帽子,重要原因之一是与知识分子的嫌隙太深,故遭贬损。凡此种种,读者未必尽然赞同,但可见旭东观史不是亦步亦趋地死读书,而是带着一颗慧心的。不了解古人

是辜负古人,只了解古人是辜负自己,能在了解之后还有一番生发,着实可贵。我真心希望旭东能多写点这样的文章,那么今天的故纸堆里,或许能透出更多温暖的色彩来。

最后要说说书中收录的影视剧评论了,这才是旭东的本业。影评剧评难写,若单单介绍内容,自有那电影、电视剧本身,胜过一切话语。若倚马千言,全是一己之见,那又何必借他人酒杯,自个儿另起炉灶就是。弥尔顿说:"诗人本身须得是一首诗。"(A poet must himself be a poem)活得有诗味方能写出好诗来。旭东是个生活底子深厚的剧作家,因为深谙人生的况味,写评论时便能别具手眼,寥寥数语道破个中奥妙,在他的指引下重观那些经典剧作,必然有一番畅快的精神享受。此外,作为20世纪80年代复旦大学中文系毕业的高才生,旭东的文学素养亦悄然流露于其评论的字里行间。比如他在《蜗居》的海藻身上看到《复活》中玛丝洛娃和《德伯家的苔丝》中苔丝的影子,由《英雄》中秦王杀或不杀的痛苦抉择联想到"二十二条军规"的逻辑死结,从这些点到即止的论述中可以窥见他平日不轻易示人的文学内功。若论篇幅,影视剧评论占了整本书的大半,旭东对专业的那种不懈怠的执着里包含着对中国电影电视艺术的一份殷殷期冀之心,凭这一点,我当向他敛衽致意。

说到影视剧评论难写,我觉得序言亦难为。还是不多剧透了,请诸位看官自己细细品味吧。

<div style="text-align:right">

贾梦玮

甲午年大雪

</div>

目录

第一辑　电视剧，游戏之外的意义　/001

01　掀起了窗帘的《蜗居》　/003
02　人性的温暖与光辉
　　——评电视剧《媳妇的美好时代》　/005
03　《潜伏》的价值　/007
04　《地下地上》的解构主义　/009
05　《借枪》：游戏之外的意义　/011
06　《密战》：一部好莱坞式的行业片　/013
07　人性与道德的冲突——补看《玉观音》　/015
08　《走西口》：晋商题材的新拓展　/018
09　一座难以逾越的艺术高峰
　　——评《人间正道是沧桑》　/020
10　为《人间正道是沧桑》答某君　/023
11　《小姨多鹤》的传奇与价值　/029
12　《人活一张脸》的另一张"脸"　/031
13　还原民间生活的《中国地》　/033
14　为《钢铁年代》致高满堂　/035
15　《风车》：朴实无华，真味久在　/038
16　谋财害命的康剧《我的团长我的团》　/041
17　假如《我的兄弟叫顺溜》只有20集　/043
18　不屈的灵魂　出俗的史诗
　　——评电视剧《中国远征军》　/045

19 《雍正王朝》四题 / 048
20 《大秦帝国》:历史和审美的双重超越 / 052
21 新《三国》,新经典 / 056
22 这是一个电视剧时代
——盘点2004—2005年中国电视剧 / 059
23 这还是一个电视剧时代
——点评2006—2007年中国电视剧 / 080
24 2008—2009年中国长篇电视剧印象 / 109
25 农村题材电视剧的来路及走向 / 112

第二辑　求求你,千万别打第四枪了 / 117

26 为《英雄》喝彩 / 119
27 求求你,千万别打第四枪了 / 122
28 张郎才尽乎?张郎才尽矣! / 124
29 也谈《梅兰芳》 / 127
30 一声叹息,《赵氏孤儿》 / 129
31 看《非诚勿扰》想起的 / 131
32 令人悲欣交集的《非诚勿扰2》 / 133
33 《让子弹飞》:超现实的魅力 / 135
34 唉!《南京!南京!》 / 137
35 对《南京!南京!》的再思考 / 139
36 《建国大业》的另一种意义 / 141
37 《十月围城》:艺术和商业的融合 / 143
38 不尴不尬的《孔子》 / 145
39 小电影也有大名堂
——评《疯狂的赛车》 / 148
40 为《高考1977》叫好 / 150
41 搞错了体裁的《天安门》 / 151
42 看电影《邓稼先》 / 152
43 观《袁隆平》有感 / 153

44 向宋江波导演致敬
——看电影《潘作良》／155
45 那只烧焦的布鞋
——电影《可爱的中国》观后／157
46 《铁人》的失败是剧本的失败／159
47 阿Q,放之四海而皆准
——观《贫民区的百万富翁》／161
48 《拆弹部队》其实是一个谎言／163
49 《2012》,怎么样？／164
50 看了《阿凡达》／166

第三辑 明天,我会成为一块熏肉吗？ ／169

51 明天,我会成为一块熏肉吗？／171
52 清香是一种什么香？／173
53 谁能废除简化字？／175
54 张艺谋,魂兮归来！／177
55 不仅是金鸡奖的尴尬／179
56 喜看《南京零距离》／181
57 电视体育解说应当学会留白／183
58 广播剧应当更有作为／185
59 电视栏目《非诚勿扰》的魅力和意义／189
60 《非诚勿扰》这档节目动了谁的奶酪？／191
61 幸福各不同,贵在尽其妙／193
62 《河岸》:人学还是性学？／195
63 读《张之洞》／198
64 读明泰的字和画／200
65 敦煌三思／202
66 真龙天子考／205
67 屠夫项羽／212
68 刘邦无赖乎？／216

69 关于范仲淹 / 220
70 大哉,东坡! / 224

第四辑 人生,忧伤的凤凰花 / 227

71 神仙企鹅赋 / 229
72 卧龙谷之乐 / 231
73 踏青小品二则 / 232
74 音乐之美 / 233
75 忧伤的凤凰花 / 235
76 骊歌声声 / 238
77 永远的《梁祝》 / 241
78 与其《二泉映月》 / 244
79 偏方三种 / 247
80 豆症眼 偷针颗 麦粒肿 / 250
81 吃在日本 / 252
82 蚬子 / 261
83 猪油 / 263
84 鸭蛋 / 265
85 豆腐 / 267
86 苜蓿 / 269
87 荠菜 / 272
88 蒜·小蒜·大蒜 / 274
89 茶 / 278
90 瓜味人生 / 280
91 悼高晓声 / 291
92 想起了张弦 / 295
93 怀念顾老 / 299
94 两棵香橼树 / 303
95 关于祖母的记忆 / 305
96 回忆祖父 / 309

跋 / 313

第一辑

chapter 1

电视剧，
游戏之外的意义

掀起了窗帘的《蜗居》

双休日躲在家中看了35集电视剧《蜗居》,看得昏天黑地。

看完全剧,心中有许多感慨,欲说还休。从电视剧的角度,你几乎挑不出它有多少毛病,情节环环相扣,人物栩栩如生,主角配角的表演无一不恰到好处,电视语言的运用几乎达到无技巧的状态。当然,35集的精品,如果能够浓缩一下,可以成为30集的经典。每念及此,我总是感到商业的强大、艺术的无力,总是为商业对艺术的伤害而扼腕叹息。

尽管网上炒得很热,我觉得这些议论大都比较皮相,甚至无聊。有的对所谓床上戏是否越位喋喋不休,让人不得不怀疑这是某种商业的力量在操弄。现在很少有较为纯粹的文艺批评了,有的往往是商业的炒作,不是"捧煞"就是"骂煞",目的就是以惊人之语吸引眼球,产生"注意力经济",哪有真诚和学术可言!

不过,我相信,尘嚣过后,《蜗居》还是经得住看、经得住品、经得住评的,因为它不仅创造了审美价值,而且还提供了历史价值。它掀开了生活的窗帘,让我们看到了许多隐秘的镜头。这些镜头是如此的直接、刺激、逼真和残酷,让我们无法否认、无可回避甚至无地自容。总是有人在为时代立传,《蜗居》就是我们这个时代的一幅画像。

我以为这部剧是近年来国产电视剧的一个可喜的收获。

《蜗居》的成功在于紧紧抓住了当下观众人人都面临的住房问题，引起了全社会的广泛共鸣。它在揭示开发商官商勾结而不法谋利的同时，描写了市井小民的生存状态。特别是将海萍、海藻姊妹俩的不同性格、不同心态、不同命运刻画出来，给人以感动、震撼。

相比较而言，海萍这一艺术形象是传统的，并没有多少新意。其价值在于将其所代表的传统价值观置于当今时代的锻打之下，呈现出某种极致的状态。这一形象似乎让人信服传统价值观依然是有力的、不败的，只要坚持，就能胜利。但是，我们很难说它有多少不是理想主义的成分。

有新意的是海藻这一艺术形象。她是作为海萍的反面形象而存在的。这一形象所体现的种种价值观是有违传统的，是非主流的。她向巨大的生存压力举手投降，她放弃了真爱，沉沦于对情欲和享乐的追求之中，她不是通过自我奋斗去实现个人理想，而是寻找靠山，甘作"小三"。她的最终结局虽然是悲惨的，但是这种悲惨同样很难让人相信有多少必然性，很难否认不是作者为了讽喻教化而故意为之。

真正有新意的是作者对海藻的描写往往处于失控状态。有时真的让人想起那句"笑贫不笑娼"的俗语，让人看到这个时代真的变得多元和宽容了。为什么会失控呢？当人性与道德发生冲突的时候，作家的天平往往会不自觉地向人性的一边倾斜，这在中外文学史上是被反复证明了的。

看了《蜗居》，我联想到19世纪的两部名著：一部是老托尔斯泰的《复活》，一部是哈代的《德伯家的苔丝》；想到了这两部小说的女主角：一个是玛丝洛娃，一个是苔丝。我觉得，《蜗居》中的海藻就有她们的影子。夸张一点说，《蜗居》可能就是21世纪的《复活》或《德伯家的苔丝》。

<div style="text-align:right">2009年12月7日写于摩星居</div>

人性的温暖与光辉
——评电视剧《媳妇的美好时代》

电视剧《媳妇的美好时代》是近年来不可多见的上乘作品之一。除了编得好、演得好、拍得好这"三好"以外,其深得观众好评还应该有几个方面的原因:

一是它真实地描摹了中国家庭中婆媳姑嫂、兄弟姐妹、公婆父母、后母继父、夫妻之间的生活情状。它集中表现了所有中国式家庭的复杂关系和微妙矛盾,让千万观众都能从中找到自己或周围人的影子,发现自己曾遇到过的境地,让观众感同身受,感慨万千。从某种意义上说,它是中国当代家庭生活的一份样本,具有重要的典型价值。

二是它充分显示了欢乐喜剧、幽默喜剧的特色,在表现家庭伦理题材的作品中独树一帜。家庭的纠葛矛盾,生活的复杂与现实的困窘,原来能够以幽默快乐的心态来面对,以善良与智慧来化解。《媳妇的美好时代》用夸张的手法、诙谐的语言,描摹人物滑稽的动作与姿态,产生幽默戏谑的效果。主人公余味在直率单纯的老婆、自尊偏执的老妈、挑剔古怪的妹妹和滥情自恋的小舅子等家庭成员制造的矛盾中游走周旋,他用善意的谎言来隐瞒真相,用滑稽机变的行为来讨得他们的欢心,用自我奉献与克制来换取家庭的和谐,其中有弄巧成拙,有尴尬难堪,有委屈酸楚,更有皆大欢喜。以喜剧来展现生活的酸甜苦辣,处处让人眼含热泪又忍俊不禁,轻松幽默又发人深省,深得喜剧的精髓。

这也是此剧不同于同类题材的韩剧和我国港台剧的地方。

三是剧中人物形象与性格丰满独特,在展示生活复杂多变、人性复杂多变的同时,更充分展现了人性的美与善。电视剧《媳妇的美好时代》向观众展现了一系列喜剧人物形象:余味的善良憨厚又风趣乐观,余味母亲曹心梅的敏感自尊、刚强又节俭,毛豆豆的大大咧咧、纯真热情,潘美丽的纯情执着、既质朴又有心机,毛锋的多情自恋又意志薄弱。这些人物性格各异,其不同的配置组合时时让观众会心一笑。列宁说:"幽默是一种优美的、健康的品质。"该剧就是通过这些喜剧性格的刻画,塑造了余味风趣潇洒、可钦可佩的形象,歌颂了剧中人物的美德、才智、乐观和自信。同时,幽默所引发的笑,也常常带有轻微的讽刺意味。如曹心梅的过于敏感、节俭算计,毛锋的多情冲动又自作聪明,余好的热情如火又故作傲慢,可笑却又不无可爱之处,也皆让观众莞尔。

四是它所传达出来新的思想与观念不同流俗。剧中的人物塑造打破了世俗的框框,焕发出令人难以置信又不得不信的新意。夜总会的歌女秦素素,原来是单纯善良、忠于爱情、自尊独立的女子;毛豆豆的父母,在人们的心目中应是保守的老年人,会本能地拒绝秦素素,却对秦素素曾经的遇人不淑深表同情,对秦素素的女儿优优倾注了全部的爱心。姚静本是一个第三者的角色,在剧中却是一个十分善良大度的继母,她开着一家广告公司,年轻貌美、经济独立,她理解、尊重余味的父亲,也爱惜、欣赏他的艺术创作,这是她赢得爱情婚姻的主要原因。进城打工的乡下妹子潘美丽并不是什么都不懂的丑小鸭,而是能上网开博、很有见地的当代女青年。就连花花公子毛锋的朝秦暮楚也似乎情有可原,只是性格使然……所有这些,其实都是艺术"幻化"的结果,是艺术家们的独特发现,是对生活的宽容和博爱。

也正因为如此,《媳妇的美好时代》才能绵绵不绝地散发出人性的温暖和光辉。

<div style="text-align:right">2010 年 7 月 24 日写于揽翠苑</div>

《潜伏》的价值

《潜伏》是一部好剧,一部难得的好剧。

如果一个人一生中能够记住100部好的影视作品的话,《潜伏》应在其列。

《潜伏》的好,不是一般意义上的好,不仅写得好、演得好、拍得好,而且具有形而上的意义。

写得好,是指从小说到电视剧已经脱胎换骨了。小说《潜伏》其实是简单的,它对电视剧的贡献就是提供了剧名以及余则成和翠平这样一组人物关系。作为电视剧的《潜伏》,绝大部分都是编导的二度创作了。这一点不能不让人感佩。

演得好,在于剧中的角色几乎个个出彩。不用说主角余则成和翠平,就连配角吴敬中、马奎、李涯、陆桥山、谢若林、左蓝……哪一个不是栩栩如生、活灵活现!担当配角的演员大都没有名气,却大放光彩,这是为什么呢?除了一剧之本优秀之外,我以为就在于演员的创造和发挥了。演员也是可以相互激发的,在这样一个创作群体中,他们的创造力获得了最大的释放。

拍得好,其实有几层意义。首先是导演好。导演就是控制,情节是否合理、演员表演是否符合规定情境、戏剧节奏是否得当,都是考验导演功力的命门,《潜伏》在这三个方面都经得起推敲。其次是摄影好。

整个影调的把握与剧情非常契合,强化了艺术张力。再次是美术好。这部电视剧是最具电视剧艺术特征的,从某种意义上讲,它也是一部室内情景剧,可以看出置景成本低廉,而拍摄效率极高。最后是后期剪辑和制作好。处处让人觉得恰到好处,鲜有不适之感,即使以专业的眼光去挑剔,也难找到多少硬伤。

具备了上列几点,《潜伏》就应当受到欢迎得到好评了,但是《潜伏》的价值不止于此。

有人说《潜伏》不仅写了潜伏,还写了官场;有人说《潜伏》不仅是潜伏,它还是职场指南。一部谍战剧,却让观众有如此认识,充分说明它已不仅仅是一种智力游戏了,而是具有某种更高的概括力了。它对当下的世相是有观照的,也因此,它对特定时空的描绘具有永恒而普遍的意义。

这是最为难得的,也是最为可贵的。

它使《潜伏》超越了一般的谍战剧。

这才是《潜伏》的价值所在。

<div style="text-align:right">2009 年 6 月 6 日写于揽翠苑</div>

《地下地上》的解构主义

如果不是有《潜伏》的先入为主,人们对《地下地上》的评价可能要高得多。

据说两者曾经打过官司,但最终不了了之。我想,假如我是法官,恐怕也很难明断是谁抄袭了谁,因为两者确实有着太多的相似。人物关系基本一致,主体情节较为相似,引人入胜的手段也差不多,可谓悬念迭出、险象环生、扣人心弦。尤其"地下"部分与《潜伏》如出一辙,只是军统天津站换成了沈阳站,余则成换成了乔天朝,吴敬中换成了徐寅初。

"地上"部分则别出心裁,将剧人中物关系,来了个大逆转。革命党变成了执政党,地下的到了地上,地上的恰恰到了地下,真是好戏连台,让人欲说还休。

《潜伏》的成功在于王顾左右而言他,明写谍战,其实不仅写了官场,还写了职场的潜规则。《地下地上》则另有一番心思不太好说破,看完全剧,你会有一种恍惚感:历史上争斗的双方似乎没有了是非,没有了善恶,乔天朝对徐寅初并不能占据道德优势,他们的斗智斗勇,只是各为其主罢了。

而《地下地上》的结尾,则更有深意在焉。

80年代,时过境迁,乔、徐二人香港重逢,当年捉对厮杀的老对手

不禁不胜唏嘘。这一场景看起来是"渡尽劫波兄弟在,相逢一笑泯恩仇",其实自有迎合当下现实需要之意。其解构的力量不容忽视,主流意识形态的某些底线就这样被轻易地逾越了。历史的吊诡正在于此:其实,如何"历史地看待历史",仍是一个十分严肃的问题。

<div style="text-align: right">2009 年 9 月 8 日写于揽翠苑</div>

《借枪》:游戏之外的意义

从本质上说,所有的谍战剧都是一场智力游戏而已。《暗战》如此,《潜伏》如此,《黎明之前》如此,眼下当红的《借枪》也是如此。这种游戏有如猫捉老鼠一样,其悬念大多属于"观众知道而剧中人不知道"的把戏。编导的工作就是设局、破局,再设局、再破局……如此往复,直至全剧高潮。这种智力游戏给观众带来极大的快感或愉悦,让人欲罢不能,惊心动魄甚至荡气回肠。

但是,所有的国产谍战剧似乎都不满足于这种智力游戏,往往附加了很强的意识形态功能,或者说践行着政治教化的任务。观众与剧中的主人公总是达成默契,电视剧通过这种角色认同完成了主题的宣导。比如《借枪》,人们对主人公熊阔海的英雄壮举一定有着崇高的敬意,对于民族危亡之际的家国情怀有着强烈的共鸣。这样,爱国主义的情愫就会扎根于观众的心灵,《借枪》也就完成了寓教于乐的题旨。

游戏之外,《借枪》还有着审美的功能。纠结的人物命运,鲜活的人物形象,让观众在捉迷藏一般的游戏之外,进入审美的层次,获得艺术的享受。

不仅如此,《借枪》与其他谍战剧还有几点不同之处,值得注意。

《借枪》不仅对中共在敌后的抗日斗争做了淋漓的渲染,还对军统锄奸的历史有了正面的描写。这是具有突破意义的,是对历史的尊重,

也是时代的进步。军统特务在文艺作品中的形象大多是反面的、符号化的,因为它对共产党人残酷捕杀,罪大恶极。但是在民族矛盾上升为主要矛盾的抗日战争年代,军统锄奸队对日寇特别是对汉奸的打击,也曾让敌人闻风丧胆。《借枪》中的杨小菊是一个军统特务,又是一个比较多面的文学形象。他一表人才,口才极佳,身负党国使命,潜伏天津。他也有很多缺点:冒功邀赏,风流好色,贪财好货,但是他守住了民族大义的底线。在熊阔海与日囚加藤敬二的斗争中,他鼎力相助,使熊阔海赢得了胜利。剧末,编导借女主角裴艳玲之口对这一人物做了正面的评价。

　　《借枪》第一次浓墨重彩地揭示了谍报人员的家庭生活。熊阔海那种一步三谎的窘迫与痛苦,那种清贫自守的无奈与无助,都是此前谍战剧中所未见的。熊阔海与周书真是夫妻,但不是同志,熊阔海不仅在外边是双面人,在家中还要继续扮演双面人,他不能将实情告诉妻子。这种压力和困难是《潜伏》和《地下地上》等作品中所没有的,可能更接近于谍报人员的生活真实。

　　安德森的巡捕形象也具有新意。租界巡捕是半殖民地社会特有的职业,这种职业的人物在以往文艺作品中大多是欺软怕硬的丑类。安子在天津法租界当巡捕,虽然改名叫安德森,但却没丢中国心。他与熊阔海为同门师兄,情同手足。虽然同时爱上了师傅的女儿周书真,虽然周书真嫁给了熊阔海,但他与熊阔海没有反目成仇,仍然"义"字当头。每当熊阔海遇到困难之时,他都伸出援手。他喜欢日本姑娘幸子,虽然两国交战,但情动于中,不离不弃,最后私奔不成竟把命丧。这样一个有情有义的巡捕形象是以前文艺作品中不曾见过的。

　　一部《借枪》,让我们感到诸多创新,非比寻常。这说明了编导演思想的解放,也说明了电视剧主管部门的与时俱进。有此两者的良性互动,我们将乐见电视剧艺术的日益繁荣!

<div style="text-align: right">2011 年 3 月 19 日写于揽翠苑</div>

《密战》：一部好莱坞式的行业片

《密战》是一部保密题材的行业片，也是一部惊险新奇的谍战剧。

作为行业片，它全面深入地展现了我国当代社会生活中窃密与反窃密的斗争，也是对全民进行的一次保密意识教育；它出色地完成了关于保密安全工作重要性、艰巨性、危险性的主旨阐述；它着力歌颂了战斗在安全保卫部门的工作人员默默无闻、不怕牺牲的敬业与奉献精神；它告诫人们：对金钱与权位的贪婪攫取，会让人陷入迷途，或成为敌人的帮凶，最终走上不归之路。

作为谍战片，它也具有相当的可看性：与《潜伏》《暗算》等不同的是，《密战》这部作品不是把故事的背景设定在战争年代或者新中国成立初期的反特大潮中，而是聚焦于当代国防科技领域，以国际间谍组织企图窃取正研制的星讯六号卫星的设计数据为情节线索，故事情节充满现代信息战争色彩，在题材内容上填补了我国影视剧的一项空白。

其次，剧情设计悬念激烈，环环相接，扣人心弦。《密战》围绕"星讯六号卫星"从设计、数据校正到总装的进程，展开了一场敌我双方间谍与反间谍、泄密与反泄密的智慧交锋与生死对决。从322所，到727站，再到19院，有似古希腊的三联剧，地点场景和人物不断变换，敌我双方交锋和较量不断升级，一波才平，一波又起；一个迷局解决了，新的迷局和险情又出现，虽然长达30集，故事却始终充满悬念与紧张感。

再次,《密战》不是以残酷血腥的严刑拷打、敌我暗杀等惊险刺激的场面夺人眼目,而是向观众展现了敌我双方在网络上的攻防之战:实时监控、网络跟踪监测、语音处理技术、手机窃听等高科技窃密装置;利用信息技术窃取机密、追查疑犯的过程,皆让观众大开眼界、耳目一新,这在电视剧中似属首创。当然,在展现敌我双方技术较量的同时,剧中也有现实中隐秘狡猾、手段高超残忍的间谍犯与公安战士之间的短兵相接,其场景之逼真、细节之神奇、剧情之紧张,堪比《007》与《反恐24小时》。

剧中人物形象极具特色,富有个性。如主人公武梅(刘佳饰)事业心强,智慧干练又感性而充满母性;安全局唐局长(李幼斌饰)睿智、果断、深沉,既有组织性原则性又充满人情味;还有小庞(墨阳饰)的机智灵活与风趣,刘志军(王策饰)的温情浪漫与冷静,既表现出职业的共性,又具有个性魅力,这与《007》与《反恐24小时》中人物普遍如机器人一般的冷酷和冷面有明显的不同。

《密战》一片美中不足的是人物关系设计俗套,如武梅与周旭的夫妻矛盾、最后的大团圆结局等。在剧情节奏把握上,虽做到张弛有致,但夫妻、同学、父子或父女等角色的日常生活情境与场景铺展过多、庸常拖沓,这与表现敌我双方交锋的紧张相比,有失衡之处,影响了整部戏的节奏与风格。

<div style="text-align:right">2010年7月24日改于揽翠苑</div>

人性与道德的冲突
——补看《玉观音》

海岩名剧《玉观音》,2003年播出的时候,错过了,一直引为憾事。近日虽然穷忙,但因工作需要,还是挤时间将其看完了。看完以后却失眠了,为它的故事,为它的人物,为它的情感,为它的优美……

这部剧的人性深度和艺术高度达到了相当水平。全剧除前3集显得有些拖沓以外,其余都饱满而流畅,某些抒情段落酣畅淋漓,催人泪下。

核心剧情的离奇可与冯梦龙的三言二拍媲美。杨瑞原是个花心公子,为钟宁所爱,两人同居多时,他却又爱上了安心。谁知安心却是一个有复杂情史的人。她原是一名见习警察,曾经与铁军结婚,又与毛杰相恋,不慎越轨后生下了毛杰的孩子。不料毛杰原是一个毒犯,暴露后为复仇枪杀了铁军,捂死了亲生儿子,最终被击毙。安心不能忍受失去丈夫和儿子的痛苦而与杨瑞结合,几经情感挣扎,决定与杨瑞分手,回到缉毒岗位。杨瑞爱安心不得后,又与加籍女友贝贝相恋,几乎迈入婚姻的门槛,却终因无法忘记安心,而回国寻找安心。故事就在这种追寻中一步步展开。

这样的情节在三重时空中展现,开始时不免让人觉得有些零乱,看到后来,理顺了,也就欲罢不能了。

看完以后想一想,《玉观音》的结构其实是由两个三角关系组成的,一个是安心、铁军、毛杰,另一个是杨瑞、钟宁、安心。看来当年鸳鸯蝴蝶派小说中那种被鲁迅所不屑的"三角",还是如今人们编织人物戏剧关系的基本方式。即使如海岩这样的名家也是难以免俗的。而且,纵观中外文学史或戏剧史,不论是中国观众还是外国观众,对这种男女之间的三角或四角关系好像都是兴趣盎然、乐此不疲的。那么,我们可不可以说,这样的人物关系就是某种艺术的规律呢?如果不是规律,又何以有如此长久的生命力呢?如果是规律,就不要违背它。艺术的创新在这一方面可能没有多少空间,试想,《玉观音》中两个三角关系如果放在同一时空中就是五角六角关系了,果真如此,可能要被说成是创新了,但这种创新,其实只是"三角"的演化而已。看来,不管怎样复杂,是核心还是"三角","三角"是不能否定的。

两个"三角",都隐藏着人性与道德的冲突,这是《玉观音》感人之处。对杨瑞、钟宁、安心来说,杨瑞对安心是爱情,钟宁对杨瑞是爱情更是情爱,杨瑞脚踩两条船,是不道德的,他与钟宁和安心未婚同居,也是不合道德的。但正是这种不合道德的行为带来了人物之间的矛盾,形成了戏剧冲突,也彰显了人性的力量。钟宁的"女追男",体现了青春的热烈,那是一种人性的美;安心与杨瑞的相依,表现了爱情的执着与痴迷,那也是一种人性的美。而另一个"三角"中,这种人性与道德的冲突就更加激烈。安心与铁军相爱后,又与毛杰相恋,这是安心脚踩两条船。不同的是安心身为一名警官,却如此红杏出墙,实为道德所不容。但作为一个少女,她独处远乡,感情波动,似可原谅。她与毛杰邂逅,被其吸引,坠入欲河,一失足成千古恨,终于酿成大祸。从此,一连串的不幸像噩梦一样缠上了她,让她无法解脱。在这里,《玉观音》既有同情的一面,又有劝世的意义。

从总体来看,在处理这两个三角关系时,《玉观音》是同情大于批

判的,或者说是人性大于道德的。这是它赢得观众的奥秘所在。文学中人性的力量挑战道德的勇气,或者说让人性或情感游走在道德的边缘,往往是文学作品成功的砝码。中外文学史上有着许多类似的现象,这样的例子就不需要我去一一列举了。

<div style="text-align: right;">2009 年 9 月 26 日写于摩星居</div>

《走西口》:晋商题材的新拓展

51集电视剧《走西口》作为2009年的开年大戏,受到了观众的关注和好评。但是平心而论,它所达到的艺术高度显然不及2007年的开年大戏《闯关东》。《走西口》在情节、结构和主题诸方面都比《闯关东》单薄了许多。

不过,如果与同样是晋商题材的电视剧相比,《走西口》还是有其特点和价值的。

2003年的《白银谷》(40集)与2006年的《乔家大院》(45集),是描写晋商的两部大戏。两剧的历史背景基本相当,写的都是清朝咸丰光绪年间的故事。不同的是,《白银谷》是一部惊心动魄的晋商金融传奇剧,再现了晋商票号运作过程及其发展历程的历史画卷。在剧中观众可以看到:义和团风波与八国联军入侵如何给商家票号带来危机与震荡;面对动荡的局势和对手的暗中设局,武林镖局又是如何保证银圆运输安全的;面对票号的弊端和洋行的东进,票号内部保守派与改革派如何斗争;西洋教会在山西遇到何种遭遇及其对政局与剧中人物命运产生何种影响;等等。在这些纷纭复杂的矛盾纠葛中,主人公康三爷的形象鲜活如生。

《乔家大院》是以历史上的晋商名人为原型而创作的,它侧重于表现一代晋商乔致庸的传奇人生。乔家的兴衰史、乔致庸的个人奋斗史

说明,清朝政府的腐败和西方列强的入侵,是晋商商业之路充满艰难险阻的原因,乔致庸的辛酸挣扎和无奈,他的理想未竟、英雄末路,既让观众扼腕叹息,更引人深思:商家的命运、商业的出路、商人的理想都是与国家社会、时世紧密相连的。

《走西口》所表现的历史背景是在《乔家大院》之后,这是一个军阀割据、土匪肆虐、政局动荡不已的血腥时代,这是一个革命党人寻求救国之道的时代。主人公田青也是康三爷、乔致庸命运发展的继续。田青家道中落,为了重振家业而远走西口,其间经历了黑道土匪的绑票、贪官污吏的冤狱等,在革命党人徐木匠和诺颜王子的无私相助下,他从性命不保,到经商成功、完成赎回祖业的心愿,又在徐木匠和诺颜王子等人的影响下卖掉家产支持革命,从为己为家,到舍小家为国家,他走过的人生道路,既具有传奇性,更具有思想启迪性。

《走西口》不仅写了晋商的发家之路,还写了他们的革命之路,因而田青也避免了康三爷和乔致庸的悲剧命运。

值得深思的是,自从余秋雨《抱愧山西》一文后,人们对晋商文化的热捧形成了一个有意思的文化现象,而《白银谷》《乔家大院》和《走西口》这三部长篇电视剧的陆续推出,更将这一文化热点推向民间、推向高潮。电视剧创作中的这种"晋商现象"富有启示意义,它告诉我们,在挖掘不同文化资源和不同创作题材领域方面,还大有可为。

<div style="text-align:right">2010 年 7 月 26 日改于摩星居</div>

一座难以逾越的艺术高峰
——评《人间正道是沧桑》

由江苏省委宣传部和江苏省广播电视总台联合拍摄的50集电视剧《人间正道是沧桑》（以下简称《沧桑》）在央视播出以后，已经成为一个收视事件，引起了全社会的广泛关注。收视率高开高走，一路飙升。这些天，人们所到之处，听到的，看到的，大都与之有关。看过的都叫好，没看的也听说它是一部好剧，这样的口口相传，对于一部电视剧来说，实在了不起。

在这样一个影视作品层出不穷、大众文化过度消费的时代，人们的审美疲劳本不待言。但是，是什么使得《沧桑》脱颖而出，让人们本来已经有些麻痹的神经又如此敏感起来？或者说《沧桑》到底有着什么样的磁力、魅力或魔力？

我以为，可能有如下几点：

首先是故事精彩，情节传奇。杨、瞿两家交织着国共双方的爱恨情仇，人物关系错综复杂到让人难以置信的程度。立仁暗恋林娥，林娥却嫁了瞿恩；立青爱瞿霞，瞿霞却嫁了老穆；立华爱瞿恩，瞿恩却娶了林娥。有情人终不成眷属，都是因为时代大波的推动。他们选择了不同的政治信仰，就注定了不同的人生道路。这样的关系已远远超越了往日作品中常见的三角、四角关系。文似看山不喜平。这是编剧无所不

用其极的艺术追求使然。每一组人物关系都烙上时代的印记,都承载着历史的重荷。不仅恋人之间如此,即使同学、师生、兄弟之间,往往也因为主义之争,而失去常态,变得极端戏剧化。

其次是人物鲜活,个性分明。这是编剧、导演和演员"合谋"的结果。人物语言的个性化是编剧提供的第一基础;演员精湛的表演是人物获得生命的最重要的因素;而导演恰到好处的把握,更发挥了不可替代的作用。不论是立青还是立仁,不论是瞿恩还是董建昌,不论是林娥还是瞿霞,这些人物,你很难简单地概括他们的形象特点,其性格的复杂性达到了可以写人物论的程度。瞿恩的布道与殉道,立青的忠诚与强干,立仁的执着与冷酷,董建昌的精明与自利,都给人留下极深的印象。

第三是思想厚重。这部剧不同于一般电视剧的杯水风波,它是直接描写中国现代革命史的,主义、道路、战略、战术、权谋、斗争等,都让它具有了特别的思想深度。国共两党的主义之争注定了它们代表了不同阶级的利益,也注定了它们各自的命运,注定了共产党的必然胜利和国民党的必然败退。而家国同构的艺术构思,既让观众细细回味了这一历史进程,也让观众真切地感受到未来合作与统一的可能。这样的主题和副题不仅在新中国成立60周年的时候作为献礼是合适的,而且对于当下和未来也有启迪意义。可以说,《沧桑》既描述了历史的真实,又预示了历史的走向,它具有强烈的时代特征,能够激起广大观众的共鸣也就理所当然了。

第四是镜头语言不同于流俗。由于市场的作用和电视的特点,曾经同源的影视艺术开始分流。电影大片化,电影语言特别注重营造视觉盛宴;电视剧则向室内剧发展,篇幅越来越长,镜头却越来越简单。而《沧桑》一剧却呈现出影视合流的状态,它几乎是用电影语言来拍电视剧了。其镜头不仅用光考究,影调富有质感,内外部运动也张弛有

致。更独特的是它具有双重时空:一是进行时,一是过去时(闪回),同时还有构成隐喻象征的系列镜头(前闪),既保证了故事进程,又扩展了人物的心理空间。许多特写镜头和空镜头的运用更是导演匠心所在,调整了电视剧的节奏。一些看似"闲笔"的镜头更体现了导演的功力,对展示人物有时难以言说的内心世界起到了画龙点睛的作用。这样的镜头语言在当前电视剧中真是难得一见,让观众大饱眼福。人们都说电视剧是编剧的艺术,《沧桑》却不仅如此,它还是导演的艺术,它对提高观众的审美水平功不可没。

第五是具有恢宏的史诗品格。史诗,往往是一个民族的英雄的传记。它具有宏大的主题、宏大的结构、宏大的篇幅,以此衡量,《沧桑》堪称史诗。史诗,人们总是要从历史的和诗性的两个维度去考察。《沧桑》将镜头对准1925—1949年之间的中国革命史,从历史的长河看,在这段特定时空,中国风云激荡,既异常惨烈,也精彩纷呈。在这段特定时空,中国英雄辈出,既气壮山河,又可歌可泣。一次次政治事件,一个个英雄人物让人目不暇接。《沧桑》将所有重大事件都囊括其中,虽然不是正面描写事件本身,却以背景的形式把其表现出来,血雨腥风,惊心动魄。更为难得的是,《沧桑》在表现历史的同时,还张扬了历史的诗情。这种诗情体现在人物对信仰的执着、对爱情的忠贞上,体现在对人物内心世界惟妙惟肖的刻画上,还体现在对历史精神或者说是"人间正道"的准确把握上。正如一位伟人所说,哲人晓畅沧桑变,一番变化一番新。

总之,《沧桑》写出了历史的沧桑,写出了人间的正道,它是第一部全景式描写中国现代革命史的影视作品,它所达到的思想和艺术高度在短时间内恐怕难以被超越。

<div style="text-align:right">2009年6月17日写于揽翠苑</div>

为《人间正道是沧桑》答某君

《人间正道是沧桑》(以下简称《沧桑》)未播先热。其碟片市面上卖得很火,找来一本,一口气将其看完,很是激动,觉得这是多年来少有的精品,说它是当前电视剧中的极品,也不为过。

《沧桑》的题材是此前的一般电视剧难以比拟的,它具有家国情怀,史诗品质。

《沧桑》的情节和人物关系令人称奇,远远超出一般电视剧的水平。

《沧桑》的人物塑造十分成功,多个人物不仅有血有肉,而且有神有魂。

《沧桑》的主题宏大,深刻揭示了国共斗争及其胜负的历史必然。

《沧桑》用电影的手法拍电视剧,营造了一场视觉盛宴。

……

这样一部思想性、艺术性、观赏性"三性"俱佳的作品却没有能成为央视开年大戏,委实让人不解。坊间有人调侃说,央视开年"不走正道走西口",不是好兆头,后来果然就出了事。这当然是无稽之谈,听到的也只是一笑了之。可是近日看到强国论坛上有一篇所谓关于《沧桑》剧的"八个要害问题"的帖子,让我十分惊讶,觉得"文革"虽然结束多年,但"文革"式思维还盘踞在某君的脑中,以抓辫子、扣帽子、打棍子等方式进行文艺批评,则不知多少作品、多少作家又要遭殃了,好端

端的文艺百花园又要百花凋残了。如果《沧桑》未能成为央视开年大戏的原因竟真是因此"要害问题",不亦悲乎!

诸君倘有兴趣,不妨奇文共欣赏——

前些日子有新闻帖子,说一部主旋律电视剧《人间正道是沧桑》是新中国成立60年庆祝片,本应在央视作为贺岁片隆重播出,但只因为该剧主演孙红雷出言不逊,得罪了某些人,所以就被央视封杀。

我感到这很新奇,居然敢这么轻易的封杀一部主旋律大片?这潜规则未免太强了。于是赶忙在网上下载来从头看到尾。看后的感觉是,这部作品尽管表面是主旋律,可惜,主导思想完全混乱,情节刻意为某种需要生硬堆砌,演员表演矫情,细节处理也不理想。

这戏的故事主脉,是写上世纪初,湖南一家人三兄妹:哥哥,姐姐,弟弟。哥哥和姐姐都参加了国民党,弟弟参加了共产党,三个人前半生一直在为两党打拼内斗,后来终于在80年代互相认同,相逢一笑抿(泯)恩仇——这明显是以题材投机,迎合当前的两岸关系。

但是,问题是编导刻意生硬地处置这一主题,斧凿痕迹处处可见,结果适得其反。例如以下情节,都是明显的败笔:

1. 弟弟进了黄埔军校后,一帮革命同学,代表如铁路工人出身的老穆,共产党员,满口革命,但是成天斗啊杀啊,与温文尔雅的对立面国民党兄妹,高下立见。让人看后觉得参加共产党的就只会搞阶级斗争,缺乏人味。此败笔一也。

2. 黄埔军校的内部,苏俄及其在华代理人在黄埔军校中发展地下党员,拉帮结派,放在今天说就是大搞篡党夺权。反衬是国民党人蒋介石不愿做苏俄汉奸,不愿做儿皇帝,所以被迫发动清党和兵变,将苏俄及其代理人包括中共势力清除出去。此败笔二也。

3. 姐姐以国民党员的身份被派赴苏联留学,但她在苏联经历都是黑暗面,以至回国后的言语间,竟然说由于认识到莫斯科不是天堂,于是坚

决站到国民党的反俄反共立场,反衬着当了共产党的哥哥(应为弟弟)执迷不悟很失败。此败笔三也。

4. 上海发生4.12事变前,上海工人起义控制了整个城市,结果乱抢乱杀一片混乱,以至作为共产党(应为国民党)人的哥哥台词中居然有"不能看着上海毁在愚昧无知的手里"。这潜台词是否说,那老蒋发动4.12大屠杀,清除共产党其实是共产党自己造成的?此败笔四也。

5. 哥哥是国民党的中统特务组织上海站长,非常能干,把中共地下组织收拾得够呛,于是我党就从江西把弟弟派来对付哥哥,哥弟俩人相斗在上海,这一段故事纯属瞎编乱造,毫无史实佐证。此败笔五也。

6. 抗日战争爆发后,哥哥姐姐等一干国民党人积极奔赴前方抗日,哥哥(应为弟弟)这一方在敌后方小打小闹黯然失色,这是否回应了近年海峡那边的抗战史观:中共不抗日,主要抗日的是国民党。此败笔六也。

7. 中共接收东北后,弟弟负责东北军工。他们从日本战犯中选择一批日本技术军人,给以特殊优待,于是帮共产党造大炮造武器,打国民党。日本人都穿着四野军服,这种情节后面的潜台词,那就不宜再分析了。此败笔七也。

8. 这一家子分裂内斗了几十年,弟弟参加共产党后毫无亲情,一心搞革命完全不顾家。而在家中奉养老人恪尽孝道的,都是哥哥姐姐,照顾父老,忠孝双全。相比之下,谁好谁坏,不言而喻。此败笔八也。

这样的主旋律,如果真的作为新中国建立60周年的主旋律重头戏在央视贺岁推出,肯定一大轰动。红色中国的党史建国史,那就的确也应该重新写了。哈哈!

由这几点以我看,这部满沧桑的电视剧没成为央视的贺岁戏,恐怕并不是什么"潜规则"问题这么简单吧!

为保留原样,帖子原文中的错别字恕不校正。现就其所指陈的八处"败笔"——剖析,以看其论断如何荒谬。

一、该帖认为黄埔军校中共产党人的形象,以老穆为代表,只讲斗争,没有人味,这是别有用心的曲解。首先,剧中共产党人形象不只老穆一人,更有瞿恩一家。谁更能代表共产党人形象?相信看过全剧的人都自有公论。瞿母、瞿恩、瞿霞身上处处散发出人性的光辉。正是他们磁铁一样的力量吸引着立青这样的青年一天天向共产党靠拢,赢得了其他黄埔学生的尊敬和爱戴。其次,老穆这一形象也不是一成不变的,他也在成长和不断成熟。也许他在黄埔时期和红军时期比较偏激甚至偏执,但是延安时期、重庆时期、南京时期的他,却发生了巨大的变化,他不仅对党的事业十分忠诚,而且有了日益成熟的世界观。他对瞿霞的爱,他和立青的战友之情,难道还没有人味吗?对老穆这一形象的刻画,不但不是此剧的败笔,相反却是重要的成功。它让我们看到了一些共产党人的成长过程,看到了人物性格发展的逻辑。

二、剧中对黄埔军校内部蒋介石为清党而制造中山舰事件有着巧妙而准确的描写,让人们看到了历史真实的轮廓。此帖却妄加引申,说什么该剧写中共和苏俄篡党夺权,蒋介石不甘当汉奸,故要清党。我不知他是用什么眼光看出这一点的。我从此剧中看到的是共产党人帮助国民党取得东征的胜利,看到的是蒋介石为了夺权背叛了孙中山的新三民主义,看到的是共产党人的忍辱负重。如果说共产党发展组织是拉帮结派,那么国民党发展组织呢?本来很正常、很正面的事情,经过此帖的引导,完全走向了反面。真是欲加之罪,何患无辞!

三、剧中立华以国民党的身份留学苏联,回国后说莫斯科不是天堂。这完全符合人物的立场和身份,怎么谈得上反衬了弟弟(帖文误为哥哥)立青的执迷不悟呢?时代已经进入21世纪,人们对苏联的历史也有客观的评价。当年留苏的人们有的是共产党,有的是国民党。有的看到的是一片光明,或者为了革命需要而只愿意看到一片光明,如瞿秋白;有的则不尽然。我们怎么可能要求所有的人都做出同样的赞

美呢？电视剧出于塑造人物的需要，取其一端，有何不可呢？难道剧中人物的观点就是电视剧宣扬的观点，就是作者的观点？就是否定苏联，就是反动，就是反革命？

四、剧中对蒋介石"四一二"反革命政变有着生动的描绘。正是蒋介石的屠杀使得立青这样的青年由同情革命走向坚决革命的道路。剧中作为国民党人（帖文误为共产党人）的哥哥立仁说"不能看着上海毁在愚昧无知的手中"有什么错呢？这正是他从他的立场出发所持有的观点。难道立仁的立场就是电视剧的立场，就是作者的立场？相反，我们从剧情中看到的是蒋介石对工人群众的背信弃义，对国民革命的出卖，对帝国主义和大资产阶级的投靠。这是电视剧的艺术真实，也是历史的真实。

五、立青被调到上海与立仁斗智斗勇，是一场惊心动魄荡气回肠的好戏，帖文却认为是瞎编乱造，没有史实依据。我不知道这种说法从何说起。难道上海地下党与中统特务的斗争不是历史的事实？难道顾顺章叛变这类情节不是史实？为什么说它没有史实依据？如果说兄弟相斗没有依据，就要受到责难，那么真不知道文艺作品该如何创作了。

六、抗日战争是由中国共产党和中国国民党共同领导的，这是当今史学界的共识，也是人们对历史的认同。国民党承担了正面战场的任务，共产党在敌后开展了艰苦卓绝的游击战争，剧中对此都有客观的反映，而且剧中还通过立青之口说国民党执政，占据了国家资源，理当多承担一些抗战的义务，这有什么错？难道写国民党抗战就是写共产党不抗战？就成了对海峡那边抗战史观的迎合？奇谈怪论，莫之为甚。

七、东北战场，立青利用日本技术军人改进武器，这样的情节又被帖文故弄玄虚地挖出所谓潜台词，难道这样写就意味着是日本人帮助共产党打败了国民党，或者说没有日本人就不能打败国民党？帖文作者看不到这是我军俘虏政策的胜利，看不到我军人道主义的力量，看不

到得人心者得天下的真理,相反,却看到了"不宜再分析的潜台词",真不知道是他心怀鬼胎呢,还是另藏祸心。需要指出的是,这一情节对立青这一人物形象的塑造是不可或缺的,他让我们看到立青经过斗争的洗礼,已经成长为我军一名成熟而优秀的指战员了。

八、对家庭和父老的照顾,立青诚不如立仁和立华,这是艺术的真实,也是历史的真实,这是当年大多数共产党人的共同特点。他们为了理想,抛小家、顾大家、献青春、献生命,立青就是这些共产党人的代表。正是因为有了无数共产党人的牺牲,才有了革命的胜利,才有了新中国的成立。编导这样描写立青有什么错呢?即使将他与立仁、立华相比,又有什么可指责的呢?难道我们要反过来描写他们的形象?倘若果真如此,不知帖文又要做何高论了。

综上所述,帖文所指八大败笔,真让人匪夷所思,时至今日,还有如此"文革"思维,更让人唏嘘不已,可见中国的每一点进步是何其不易!

统观全剧,《沧桑》是一部高扬了红色主旋律的经典作品,它主题突出,情节传奇,细节生动,演员表演充满激情,以之向新中国60华诞献礼,当之无愧。

至于说"这戏的故事主脉,是写上世纪初,湖南一家人三兄妹……前半生一直在为两党打拼内斗,后来终于在80年代互相认同,相逢一笑泯恩仇——这明显是以题材投机,迎合当前的两岸关系",我们在剧中并没有看到这样的情节,不知道帖文作者是因何得出这样的结论。即使真有这样的情节,也无可厚非。克罗齐说,一切历史都是当代史。中国共产党的建党史建国史也是如此。人们总会与时俱进,不断加深或改进对历史的认识,揭示历史的真谛。将当代史学的研究成果吸收到文艺创作中来,不仅不是投机,而且是理所当然的。如果抱着"文革"的思维故步自封,因循守旧,则中国只有"文革",哪有改革?

<p style="text-align:right;">2009年3月17日写于揽翠苑</p>

《小姨多鹤》的传奇与价值

《小姨多鹤》是根据作家严歌苓同名小说改编的电视剧。该剧题材独特,情节传奇,表现了日本战后遗孤在中国的生存经历。此剧从20世纪40年代抗日战争写起,一直写到新中国成立以后、"文化大革命""知青下乡"、改革开放,展现了半个世纪的时代风云与小人物的家庭悲欢,既有独特的历史价值,又兼具人性和亲情之美。

1945年日本战败,住在黑龙江的日本开拓团的村民逃难,奄奄一息的多鹤(孙俪饰)在逃难中被张俭(姜武饰)的父母救回家中。张俭的老婆朱小环(闫学晶饰)曾因日本鬼子的追撵跳崖流产并丧失生育能力。为报答张家的救命之恩,多鹤同意为张家生孩子。新中国成立后多鹤改变身份成为朱小环的妹妹、孩子们的小姨。直至多年后,多鹤的母亲从日本找来,张家的孩子才知道了他们的身世。

严歌苓的小说《小姨多鹤》更多地表现了人物命运的传奇性,也花了很多笔墨写小姨多鹤和张俭之间性的吸引与偷情行为。电视剧却大大淡化了男女性的描写,而是着力表现了人物命运的坎坷和艰辛,表现亲情与人性美。特别表现了小姨多鹤命运的辛酸,她的坚韧和母性的一面:为了亲生的几个孩子,她对朱小环的忍让与维护、委曲求全,她的忍耐与刻苦,她的纯情善良与善解人意。而深爱丈夫的朱小环在自己不能生育、张家却要传宗接代的情况下,让丈夫与多鹤生下一女二男,

并一直担当着女主人和母亲的角色,剧中真实细腻地展现了她的泼辣与善良、大度与敏感,她对丈夫、对家庭、对孩子的尽力保护,以及作为女性和母亲的复杂的内心世界。剧中男主人公张俭的形象也很独特丰满:他对妻子小环恩爱有加、依恋顺从,在父母和妻子的要求下与多鹤生儿养女;他对多鹤从厌恶、怜悯、同情到产生亲情乃至爱情;当看到多鹤准备和同事小石结婚,他的痛苦和克制、他的理解和尊重表现了中国男人的本分厚道、善良和朴实。张俭的母亲(萨日娜饰)对日本遗孤博大的母爱,是小姨多鹤一生知恩感恩的源泉,更让观众感受到母爱伟大的力量。

电视剧《小姨多鹤》与小说的另一不同之处在于:电视剧增强了对时代环境的描写与渲染。特别是表现了"文化大革命"中,张俭的儿子张钢血气方刚,在小彭的唆使下揭发和批斗父亲;女儿春美单纯美丽,一心想当文艺兵,在已穿上军装、即将踏上参军的列车之时却因政审卡壳而被拦下,突发的变故导致春美发疯;小儿子张铁为走出家庭出身的困境和阴影而不辞而别、上山下乡;张俭同事小彭在政治浪潮中随风逐浪,尽显人性阴暗与恶的一面:心理阴暗,偏狭嫉妒,落井下石;小石则淳朴善良、克制而多情,一直默默地关心帮助与爱着小姨多鹤,又尊重理解她,他是多鹤的真正知音和爱人。总之,通过"文革"中人物行动与命运的展现,让观众真切地感受到人性在政治风云变幻中的沉沦或升华,令人震撼、引人深思,使得这部情感剧具有历史的厚重感与沧桑感。

电视剧《小姨多鹤》在镜头语言的运用与表达上,也相当精彩。比如剧中对20世纪40年代东北雪原和乡居生活的民俗展现,对"文革"中"红卫兵"造反、工厂停工等历史环境与氛围的再现,皆真切到位,具有浓郁的现实主义色彩。

<div style="text-align:right">2010 年 7 月 24 日改于揽翠苑</div>

《人活一张脸》的另一张"脸"

"人活一张脸"是一句大俗话,也是一句大实话,却又是一句耐人寻味的话,它体现了民间的一种价值观念。如果翻译一下,即:人要活得有尊严。尊严是人之为人的重要条件之一。

可是,我们很多时候却缺少这张"脸",活得没有尊严,活得不像个人。我们什么时候才真正有了尊严呢?电视剧告诉我们,自从改革开放后,中国人才一天天开始活得有尊严了。这正验证了古人所谓"仓廪实而知礼节"的论断。

电视剧中贾裁缝和潘凤霞共有三儿一女,分别名为文、武、君、臣。宝文和宝君在农村插队,宝武和宝臣在身边,一家人过着庸常而困顿的生活。幸而中国迈入了改革开放的新时代,他们的生活发生了似乎不由自主的变化。在经历了高考和"知青"回城以后,贾家四兄妹走上了不同的人生历程。在面对工作、婚姻、住房、升迁、生儿育女等许多现实问题时,四兄妹之间以及四兄妹与父母之间逐渐产生了一个又一个矛盾和纠葛,最终老贾家秉承本分做人的原则,依靠不懈的奋斗,赢得了社会的承认,得到了真正的尊严。不仅如此,电视剧还以老贾家为中心,讲述了一个大杂院内几户家庭的日常生活故事,时间跨度从20世纪70年代末到90年代初,由这些普通人的柴米油盐、儿女情长、是非恩怨折射出社会的巨大变革,以及在这种变革下中国人精神世界的变化。它揭示了普通百姓的婚恋观、道德观、人生观、价值观,在不同时

代、不同命运下的冲撞与妥协、嬗变与发展,可以说,电视剧《人活一张脸》既是一部社会史剧,又是一部精神史剧。

当然,如果电视剧仅有这样的文化意义,都是不够的。《人活一张脸》的成功还在于它有着另一张"脸"——独具的艺术魅力。

这种魅力首先在于人物语言的极端生活化。对生活语言的提炼是电视剧《人活一张脸》编剧的非凡功力所在。这种语言主要体现在人物台词上。编剧林和平对东北方言的敏感和提纯与老舍对北京话的敏感和提纯相类似。真正做到了"言人人殊"。同样是市井小民,贾裁缝与赵剃头的语言不一样;同样是大姑娘,贾宝臣与栾书杰的语言也不一样。更不要说栾局长、栾夫人和小市民的语言差别了。

其次是人物形象的生动丰满。一母所生的弟兄三人个性分明,宝文的执拗、宝武的"文气"、宝君的鲁莽都活灵活现。三个女孩也一样,贾宝臣、栾书杰、赵爱党也各有各的个性。潘凤霞的明理、贾裁缝的本分、赵剃头的势利、唐快嘴的俗气……一个个栩栩如生、各具特色。

再次是情节的自然顺畅。《人活一张脸》没有离奇的情节,却有层出不穷的细节。许多细节被放大,直接推动剧情的发展,实际上起到了充实情节的作用。这一艺术特点让人感到该电视剧不是"剧",而是一股"生活流"扑面而来。那种亲切的感受,让你觉得不是在看剧,而是在看邻家的生活,甚至是在看自家的生活。能达到这种艺术境界的作品真是罕见。

《人活一张脸》还有一特点就是主角不明,它是靠人物群像取胜的。这种结构方法对一部电视剧来说其实是很大的冒险。如果不是因为上述语言、人物和情节的三大特点,这一结构是难以支撑这部电视剧的。但是现在它成功了,于是我们可以说,文无定法。即使一部长篇电视剧,也可以不是经由男女主角结构全篇,也可以通过人物群像获得成功。不过,这种创新也许值得肯定,但是可能并不值得鼓励。

<div style="text-align: right;">2010 年 7 月 25 日写于揽翠苑</div>

还原民间生活的《中国地》

自《闯关东》之后,央视一套黄金时段好像就没有播出过什么值得人们评说的佳作。不过,这些天人们终于有了惊喜的发现,《中国地》好像是《闯关东》的姊妹篇,很有看头呢。

《中国地》的看头在哪里?是抗日故事吗?诚然,《中国地》的抗日还是很浪漫的,它不同于以往的宏大的历史叙事,既不是国民党抗日,也不是共产党抗日,而是民间的抗日,在这一点上有点像《红高粱》。但是这样的抗日除了表现了某种民间的理想激情之外,并无多少新意。如果以历史真实的要求来考察,《中国地》的抗日故事可能是经不住推敲的。

我以为它真正的魅力在于还原了民间生活。

这里的民间是一种文化形态和价值取向。它与主流话语或宏大的历史叙事不同,它植根于中国民间社会的底层,展示民风民俗的原生态,展现民间生活的理想。它坚持民间自身的历史形态和生活逻辑。正是在这一点上,《中国地》跳出了一般电视剧创作的樊篱,走了一条还原民间生活的创新之路。

于是,你可以看到,《中国地》真正吸引观众的不仅是民间的抗日,更多的是东北民间生活的杂色,特别是它的前十集,在这方面可谓功夫做足。例如,赵老嘎的二弟与堂嫂偷情生子,被族长叔叔在脸上刻记并

赶出村子；又如，好赌的三弟，被大哥赵老嘎抓住灌马粪；再如，永志从城里带着妓女回村显摆，上演了一场悲喜交加的闹剧；其余诸如三骨棒强抢七巧、七巧报仇等桥段，都无不漫溢了东北民间生活的元素，让观众欲罢不能，兴味盎然。

<div style="text-align:right">2011 年 8 月 13 日改于揽翠苑</div>

为《钢铁年代》致高满堂

满堂兄：

感谢你让我度过了一个愉快而充实的双休日。

我几乎一口气看完了你的大作《钢铁年代》。37 集的电视剧其实就是一部长篇小说，但是坐读两天小说与坐看两天电视剧，是大不一样的。电视剧这种由艺术家们共同创造的视听艺术，所带来的审美享受是让人十分愉悦的。而《钢铁年代》特有的历史内涵，更让我感到十分充实。

《钢铁年代》从 1948 年东北战场写到 1964 年原子弹爆炸成功。围绕鞍钢的保护、接收、革新、发展，写出了新中国早期的奋斗史和共和国公民的精神史。其曲折、其艰难、其慷慨、其激越、其辛酸、其凄苦、其幼稚、其纯真、其幸福……都让人不能不为之动容。

工业题材的作品难写，是人们普遍的共识之一。长期以来，鲜有工业题材的工业题材的佳作问世。而你却似乎对中国工业和中国工人情有独钟。在成功创作了《大工匠》之后，又推出了这部《钢铁年代》，实在让人佩服。某种意义上，《钢铁年代》比《大工匠》更难，因为这一题材更为敏感，从"大跃进"到"三年困难"，至今几乎没有人敢于触碰。你却以巨大的勇气和高超的智慧直面历史，打破了禁区，并且达到了我们这个时代所能表达的高度，这种高度直接透露了剧作家内心的良知。

对于历史曾经的错误和荒唐,你不仅仅是批判和谴责,而且体现了宽容、理解和谅宥。在这里,良知化为幽默,变成了一种更高的艺术境界。

从《大工匠》到《钢铁年代》,可以发现你驾驭此类题材的惯用手法,这就是"写人"。你以你的实践证明这是电视剧创作的规律之一。不论什么题材,只有写出了人物的个性,只有给人物贯注了生气,这样的作品才会受到观众的好评。钢铁工业本是冷冰冰、硬邦邦的,要将人物写活是很难的,你却把尚铁龙和杨寿山这两个人物从里到外都刻画得活灵活现,栩栩如生。他们虽是两个小人物,却可以说是中国工人阶级的代表。他们岗位普通,内心强大,性格分明,奇特的命运将这两个人物捆绑在一起,形成了一对"性格组合"。

所有的戏剧动力来源于一个极为精彩的情节:尚铁龙和杨寿山这对战场上的对手,却娶了同一个女人麦草。从此,他们的命运交织在一起,难分难离。这种奇特的人物关系附着在鞍钢的革新和发展上,就使得原本生硬的工业题材,变得好戏连台、妙趣横生了。尚铁龙战场死而复生,其妻子麦草改嫁杨寿山。尚铁龙和杨寿山从争妻到让妻,处处显示的是爱妻之情。麦草处于前夫和后夫之间,更是难上加难。但他们的种种冲突和纠结都焕发出人性之美。生活中的矛盾自然转化成工作中的竞争。这样工厂中的许多生产内容也变成人物性格的舞台,或者是人物性格外化的直接结果,变得活力四射了。如此一来,写人与写事就合二为一、水乳交融、难分彼此了。

更为难得的是,剧中尚铁龙和杨寿山性格对比十分鲜明,一个阳刚粗粝,较为感性;一个内敛坚韧,较为理性。二人反反复复地不断碰撞,使得原本的戏剧冲突转化为性格冲突,许多好戏就好像自然生长的一样,行之当行,止之当止。我猜想当你得到这一构思时,一定是非常得意的。优秀的电视剧可能都是这样,当一个核心情节诞生以后,它就会成为全剧的内核,其他情节和细节以及人物关系都会自然而然地派生

出来。

　　日本女人铃木加代是尚铁龙、杨寿山、麦草这一戏剧结构的最好补充。这一角色的设计体现了剧作家的良苦用心。加代作为留在鞍钢的日本遗孤,是一个独一无二的历史符号,打上了那个时代特有的印记。而剧中她对尚铁龙的追求和爱慕更给中国男性观众以极大的满足感,尽管有点虚枉。

　　除了这组人物群像以外,还有两组人物关系为《钢铁年代》发挥了重要作用:一是姜德久和赵金凤的爱情,二是边立明、谢寥沙、沈云霞的三角恋情,它们都为全剧增添了不少戏份和光彩。

　　满堂兄,电视剧最大的成功就是人物塑造的成功。一部电视剧能够贡献这么多个性鲜明的艺术形象,是难能可贵的。这些人物的成功首先归功于你写得好,还要归功于导演把握得好、演员表演得好。如果没有陈宝国和冯远征这样的老戏骨来飙戏,剧中两个男主角可能也不会如此光彩照人。为此,我能够体会到你作为编剧的幸福。

　　不过,我想直说的是,剧中另一条线不如人意,即尚金虎和杨门儿的戏,写得随意了,有兑水的感觉。请原谅我的直率。

<div style="text-align:right">2011 年 2 月 7 日补写于揽翠苑</div>

《风车》：朴实无华，真味久在

最近我集中精力看了38集电视剧《风车》，深感这是近年来不可多得的一部好剧，如果不为它写点文字，我的心情就难以平静。

电视剧是当代影响最为广泛的艺术形式，但好的电视剧其实屈指可数，每年也就那么几部。由于种种原因，电视剧瞄准了市场，却丧失了文学精神，让人难得看到一部"有骨头，有嚼头"的作品。可是《风车》却不一般，它朴实无华，却真味久在。

首先，它敢于打破题材禁区，描绘了"文革"时期人们的生存状态和精神状态。虽然这一禁区可能无人承认，但它是客观存在的，尤其在电视剧创作领域。现在已经很少有艺术家愿意去自找麻烦、自寻烦恼了。《风车》的创作者们却言人所不言，真是难得。更为难得的是，这种描绘不仅生动而且深刻，具有震撼人心的力量。《风车》不仅表现"文革"，还表现改革，它描绘了中国人从20世纪60年代中期到90年代初近30年的生活轨迹，让观众重温了那段奇特的岁月。这岁月在中国五千年文明史上虽然只是短短的一瞬，但其荒诞不经、巨大反差以及对人性的扭曲与解放都可能是独一无二的。因此，它是艺术的富矿，是艺术的宝藏，它有着永恒的魅力，当代人不开采，未来人也一定会开采下去。

其次，它继承了老舍开创的文学传统。形成这一传统的，在小说中

是《骆驼祥子》《四世同堂》《我这一辈子》,在话剧中有《茶馆》,其后刘绍棠、邓友梅、王朔、刘恒、邹静之等作家又接续了老舍开创的传统,这就是现实主义的京味小说或京味文学。电视剧《四世同堂》《渴望》《贫嘴张大民的幸福生活》《五月槐花香》《大过年》等是这一传统的佳作,《风车》位列其中,当无愧色。就电视剧而言,它们有着这样一些共同的特色:是北京胡同或四合院的,是底层市民的,是生活流的,其价值观都是民本的、民族的。观众在这些电视剧中,都会被那些小人物所感动,为他们身上流淌着的精神价值和文化底蕴所感动。

《风车》写了一个结仇、寻仇、泯恩仇的故事。故事基本封闭在一个院子里的梁、舒、马、单四户人家两代人之间,关系错综复杂,一两句话无法说清。梁尘与小姨何爽亲密无间,何爽与有夫之妇康胜利相恋,被人告发陷害,一头撞死在院子内的老槐树下,梁尘的心中扎下了仇恨的种子。在寻仇的过程中,他误以为是同院民警老单所为,正准备复仇之时,舒义海醉酒后糟蹋了邻居马福顺的傻闺女,梁尘打抱不平,打伤了舒义海,舒义海假装成了植物人,致使梁尘因伤害罪入狱服刑。马福顺和尼姑慧兰结了婚,他们为了保护傻女的隐私,不肯为梁尘说出实情。老单却因为舒义海揭发被处分,成了看押梁尘的狱警。老单千方百计要为梁尘洗清冤情,梁尘却不领情,百般刁难。唐山大地震中老单救了梁尘,自己成了烈士。梁尘与老单的女儿单红相爱,并有了一个儿子。可是,单红却与舒义海的儿子兆远结了婚。舒义海的女儿兆欣一直爱着梁尘,当梁尘和兆欣结婚时,却发现真正的仇家就是自己的老丈人……这故事的复杂性,只有亲自看了电视剧,才能完全理解,不然会让人头晕。

《风车》塑造了一组人物群像:梁尘、何爽、梁鼎元、单志衡、马福顺、舒义海、舒兆欣、单红、慧兰、唐主任、康胜利、康凌云等。这些人物都值得一说。他们可以分成两类:一类是何爽、梁鼎元、单志衡、康胜

利、舒兆欣等,他们的性格在剧中几乎没有变化;另一类人物是梁尘、舒义海、单红、马福顺、慧兰、唐主任、康凌云等,他们在剧中经历了种种坎坷磨难,其心态、世界观甚至性格都随着时间的推移发生了很大的变化。

《风车》的第一主角无疑是梁尘,他生性倔强,疾恶如仇,重侠尚义。性格决定了命运。他因为打抱不平而入狱,从此坠入社会的最底层,恋人成了别人的妻子,儿子成了别人的养子。又因为寻仇而差点失去了一生的幸福。最后在兆欣的帮助下,终于解开心结,学会了包容和宽容。《风车》将梁尘从一个不谙世事的少年到一个成熟男人的过程令人信服地展示出来。

与梁尘相比,兆欣却是不变化的典型代表,她也是一个一根筋式的人物。她对爱情忠贞,一旦爱上了梁尘,就矢志不渝,即使梁尘爱上了单红,她依然心无旁骛。她对父亲孝顺,即使知道舒义海做了猪狗不如的事情,她仍然恪守孝道,"子为父隐",不离不弃地侍候他。她用"上善若水"来要求自己,来说服梁尘,其实她就是一个真善美的化身。

一部描述时间跨度近30年的电视剧,能够写出人物的变与不变,正是它成功的重要标志之一。

《风车》其实是一部情景剧或室内剧。除了几场追捕戏外,全剧基本集中在小院、监狱、派出所、理发室、菜场、医院、学校、酱厂、剧场等十几个主要场景之中。将那么多人物,那么多冲突浓缩在这些场景中,是需要很高的技巧的。它写出了大时代,写出了小社会,让我们看到了一幕幕人间活剧。看此剧,过来人重温了人生,感同身受;未来人也一定会把这部《风车》当成一部风俗史传承下去。

<div style="text-align:right">2011 年 8 月 13 日草于揽翠苑</div>

谋财害命的康剧《我的团长我的团》

43集电视剧《我的团长我的团》(以下简称《团长》)在人们的期待中播出了。围绕该剧的播出,几家卫视上演了一场竞争秀,炒得沸沸扬扬。我在电视上看,嫌其节奏太慢,兑水太多,实在没有耐性,只好找了碟片,快进着将其看完。有许多段落用2倍的速度看还是觉得太"正常",只好用了4倍的速度。这种现象创下了我看电视剧20多年来的新纪录,实在"可喜可贺"。鲁迅说浪费别人的时间就等于谋财害命。我以为用来说《团长》真是恰如其分。

本来这部电视剧是会有着很好的艺术品质的。

它在题材上突破了禁区。自《血战台儿庄》之后,影视作品很少有正面描写国军抗日的。一部《铁血昆仑关》也曾被禁映多年。此外,印象中就是吴贻弓执导的《军歌》。现在随着两岸关系的稳定,随着时间的推移,随着思想的解放,人们对抗战史的研究也更加客观全面深入。当此之时,《团长》直接描写中国远征军入缅抗日的故事,其艺术的敏感和勇气,值得赞许。

它的情节也十分传奇,具有很强的观赏性,迷龙和上官的婚姻,烦了和小醉的爱情,在战争的背景下,突显出人性的魅力。

它的人物个性鲜明独特,龙文章的神汉出身,军医的兽医底子,迷龙的仗义,阿译的娘娘腔,孟烦了的京油子味,孟父的书呆子气,小醉的

卖欢和纯良……都让人印象深刻。

它的演员十分投入,表演真挚,饱含激情,许多场景许多戏可谓苦不堪言,让人心生敬意。

它的制作堪称精良,摄影、美术诸部门可谓倾力配合,再现了战争的场面和氛围。许多道具可以让军事发烧友大过眼瘾。一些特技,直追电影效果。

……

但是,该剧所有这些优点,都因为节奏的拖沓而大打折扣。

这部43集的电视剧如果去掉三分之一,可能成为精品;如果去掉二分之一,可能就是极品。多么可惜!一部有可能焕发艺术光彩的经典就这样被毁掉了。我认为,在这拖沓的、冗长的剧情背后有一只看不见的手在摧残着艺术的良知和才情。这一回,曾经执导过《激情燃烧的岁月》和《士兵突击》的康洪雷甘作利润的奴隶,据说把电视剧当拉面一样每抻长一集,就可多赚100万元!但是我不知道,兑水后的康剧品牌还能存在多久?其品牌价值的损失谁能算得清楚?

别人算不清楚,康导也算不清楚吗?

<div style="text-align:right">2009年3月20日写于揽翠苑</div>

假如《我的兄弟叫顺溜》只有 20 集

一

26集电视剧《我的兄弟叫顺溜》(以下简称《顺溜》)在央视播出以后引起了广泛关注,多有赞誉。我不能每天随央视播出进度观看,只得在家中看碟。看过之后,感到盛名之下其实难副。究其原因,应该说是作品被注水了,虽然《顺溜》没有《我的团长我的团》那样卖相难看,但也极大地损害了作品应有的艺术品质,让人不禁为此感到深深的惋惜和遗憾。我想,假如《顺溜》只有20集,甚至更短一些,《顺溜》是有可能更"顺溜"的。

二

《顺溜》的开篇是精彩的,很少有长篇电视剧的第一集能有如此章法,真正做到了诙谐有致、张弛有度。编剧朱苏进不愧是当代小说家和剧作家中的大家,功力果真了得。《顺溜》的最后一集也很漂亮。虽然其戏剧结构如"螳螂捕蝉",在中国电影《戴手铐的旅客》、日本电影《追捕》、美国电影"007"以及《谍影重重》之类中屡见不鲜,但依然十分有效。一个狙击手眼看亲人被敌人强暴和杀害,却不能做任何反抗,需要多大的克制力!当他被复仇的怒火填塞胸膛不顾一切追杀敌人时却被战友追杀,这样的情节是多么极端!既离奇又合理,不能不让人折服。

但是头尾之间,情况大变。中间部分的戏松了,不好看了。特别是战斗场面太多、太长,缺少节制,影响了作品的节奏。

三

《顺溜》中所体现的抗战史观新意不够。在《亮剑》《狼毒花》之后,《顺溜》的历史价值未能继续攀升。仅有一点值得肯定,那就是作者提出了不仅要在肉体上战胜敌人,还要在精神上战胜敌人。顺溜在最后没有直接击毙坂田,而是打落太阳旗和打坏喇叭,就是精神上战胜敌人的表现。这一细节值得喝彩。当然,《顺溜》只是一个传奇,具有明显的浪漫主义色彩,不能较真。

四

方言在剧中起到了不可替代的作用。尽管国家语委会反对在电视剧中过多地使用方言,但是方言其实是有魅力的。顺溜、陈大雷、文书、三营长是该剧的四驾马车。这四个人物形象的成功塑造,很大程度上都得益于演员在剧中表演时使用了方言。特别是三营长的湖南或湖北官话非常生动,让这个人物平添了几多神韵,这种神韵是普通话无法表现的。顺溜的河南官话几乎与"许三多"如出一辙,与人物身份高度契合。陈大雷的东北腔有同样的作用,只是电视中东北方言太过强势,它给人的新鲜感就要比三营长弱一些了。不过,文书的台词很"文学",普通话也很标准,但恰恰与剧中的氛围显得"隔"。

五

还有一个不足是该剧整体风格不够协调。如果全剧都能保持第一集那样亦庄亦谐的风格,那它的艺术质量不知要高出多少倍了。

<div style="text-align:right">2009 年 7 月 12 日记于揽翠苑</div>

不屈的灵魂 出俗的史诗
——评电视剧《中国远征军》

45集电视剧《中国远征军》是一部振聋发聩的史诗巨制。不同于那部冗长的《我的团长我的团》，它第一次正面且全面地描写了抗战时期中国远征军入缅作战的可歌可泣的历史，其曲折的情节、惨烈的场景、鲜活的人物，给观众以历史和审美的双重冲击。说它是一部史诗巨制，不仅因为它具有题材突破的意义，而且因为它登上了中国战争题材影视作品艺术的新高。

长期以来，由于特定的历史原因，我们的抗战影片和抗战电视剧反映的几乎全部是敌后战场的故事。远如《地道战》《地雷战》《铁道游击队》，近如《亮剑》《小兵张嘎》等。其中20世纪80年代的电影《血战台儿庄》，当属异数。此外，我们似乎找不到一个正面描写正面战场抗日战争的影视作品。《中国远征军》的问世，除了表明历史的巨大进步以外，也说明了艺术的长足发展。

看《中国远征军》已经不必局限在中国同类作品中去比较优劣了。它完全可以在"二战片"中去寻找坐标。它在技术上几乎可以与美国电视剧《太平洋战争》《兄弟连》媲美，这也是这部抗战剧吸引人的原因之一。但仅仅如此，它还只是技术的进步，肯定是不够的，细品之下，我们还可以发现《中国远征军》还有许多不一般之处：

第一,它真正表现了全民抗战的历史图景。写抗战,常见的是用简单的阶级分析的方法去设计人物:乡绅最易成为汉奸,贫民一定是抗日中坚。《中国远征军》却摆脱了这种陈旧的思维定式,还原了历史的本来面貌和人物本身应有的复杂性。剧中的人物设计较为契合全民族抗战这一真实历史。于是,你可以看到韩老太太的深明大义,看到乡绅张问德的当仁不让,看到名媛何玉妹的忘我工作,看到韩绍功团长的沙场浴血,也看到中共《新华日报》记者韩绍英的飒爽英姿,看到美籍华侨罗星小姐的爱国激情。这些不同身份、不同社会阶层的人物,活跃在抗战的大旗帜下,为我们展开了一幅激动人心的全民抗战图。

第二,它有一个很巧妙的结构,也是以往作品中不多见的。这就是韩绍功兄妹三人及韩绍功与其恋人何玉妹之间的关系,构成了整部电视剧的主干。以一个家庭人物命运来构成长篇电视剧的手法,并不新鲜,但以这样一个中产阶级家庭来组织抗战题材的作品很少有。这一结构及其派生出来的种种附件其实暗合了当时中国社会的实况,具有较强的典型性和代表性。家庭是社会的细胞,以这个细胞去放大整个社会,就让我们获得了一个常态的视角,去审视这场伟大的全民族的抗战。

第三,这部电视剧器局宏大。《中国远征军》不同于一般抗战剧,它是站在"二战"全局的高度来写中国远征军的。它写了中、美、英联合对日作战,写了中国军人的英勇,写了英国军人的畏缩,写了"飞虎队"的牺牲,写了日本"猴子"的邪恶与野蛮。同时它又通过缅甸、腾冲、重庆三地之间的不断切换,照顾到中国抗战的前方与后方,写出了国共合作抗战的大局,也写出了"前方吃紧,后方紧吃"的种种怪相。既有广度,又有深度。

第四,它虚实结合,浑然天成。电视剧既虚构了韩绍功一家等主要人物,又用大量篇幅直接描写了杜聿明、戴安澜、孙立人等抗战名将的

形象,甚至较为成功地刻画了史迪威将军的形象。这样既描写了战场上的浴血奋战,也写了高层决策的种种困难和斗争。虚构与写实两种手法用于同一作品,往往会难以协调,乃至捉襟见肘,但这部电视剧将虚构与写实处理得游刃有余,做到了艺术真实与历史真实的完美结合,使虚构人物和历史人物都变成了活生生的艺术人物。

<div style="text-align:right">2011 年 2 月 23 日写于摩星居</div>

《雍正王朝》四题

一

有两部电视剧当下十分红火,一部是《雍正王朝》,一部是《还珠格格》,一时间都炒得沸沸扬扬。但其实这两部电视剧的思想内涵、美学品格有如霄壤之别,不可同日而语。在我看来,前者是历史剧,后者是古装戏——而且只是一种搞笑戏而已。对于《还珠格格》这样一部庸俗无聊的电视剧,我们的批评界似乎丧失了批评的勇气,有的还跟着一味地叫好,说什么富有市民意识,符合市场经济的要求,等等,庶可悲矣!难道市民意识可以不加分析地全部予以肯定?难道收视率是电视台追求的唯一目标?市场经济是一只魔手在改变着生活的方方面面,甚至包括我们的审美趣味,但是人生有一些东西是不可以丢弃的,比如在艺术欣赏领域,我们就是要坚持应有的批评原则。相比之下,我更要肯定《雍正王朝》这部电视剧。

新时期以来,电视剧艺术得到了长足的发展,其中历史剧的成就尤其不可小视。《努尔哈赤》《末代皇帝》《韩信》《唐明皇》《武则天》《杨家将》《三国演义》《水浒传》等一大批精品力作,令观众大饱眼福,也为中国电视剧史增添了异彩。将《雍正王朝》放在这样一个序列里加以检阅,它是毫不逊色的。它们都有着科学的美学理想,是具有中国特色

社会主义意识形态下的历史正剧,是用历史和美学的双重标准检验出来的优秀作品。它们在给人审美愉悦的同时,又能给人以历史理性的启迪。

二

历史理性的启迪首先在于对雍正这一人物的重新认识上,这也是这部电视剧的最大成功之处。它成功地刻画了雍正的形象,这一形象富有新意,这种新意是做翻案文章得来的。郭沫若说历史剧要"失史求似",而《雍正王朝》却偏偏要"实事求是"——要为雍正讨一个公道。历史上的"康乾盛世"其实是由雍正一肩挑起的,但是这样一个好皇帝长期以来没有得到公正对待,而今这部电视剧总算给他恢复了名誉。它令人信服地塑造了一个勤政爱民、励精图治的雍正形象,这是它在美学上的成功。

其次在于《雍正王朝》的精神内核对于今天的中国人来说无疑是一种教育和鼓舞。这一精神内核就是"推行新政、振兴国家"。它与我们今天改革开放、振兴中华的时代精神极为一致,与人们的社会文化心理十分投缘,因此,它能取得相当高的收视率自是理所当然。

三

细加分析,《雍正王朝》之所以取得成功,主要有两点原因:

首先是有一个好本子。这一好本子是建立在二月河的长篇小说《雍正皇帝》的基础之上的。我通读了这部长篇小说,觉得电视剧基本忠实于小说的内容和精神,同时又进行了必要的改编。一些人物合并了,一些情节浓缩了。以我之见,这种改编都是恰到好处的。比如小说中写到雍正和乔引娣的乱伦关系,让人觉得匪夷所思。电视剧删去了这一情节,就很有道理。表面上看,传奇性减少了,其实合理性增加了,

让人觉得更为可信。同样,剧本对小说中有关道士贾士芳的内容做了侧面描写,也是可取的。此外,有一些情节和细节是编剧创造性的发挥,比如雍正给新科状元掌灯等。总体上看,编剧为全剧打下了非常坚实的基础。它围绕雍正继位和登基以后的权力之争设置情节,悬念丛生,机关迭出,环环相扣,令人欲罢不能。

其次是演员的表演堪称卓越。焦晃饰演康熙、唐国强饰演雍正,两人的演技均给人以炉火纯青之感。人们观看此剧已经分不清是在看明星演出,还是在看剧中人的"戏"了。尤其是唐国强的杰出表演,足可说明他已经是一位成熟的表演艺术家了。他把不同年龄、不同地位、不同状态中的雍正表演得出神入化,对人物的心理把握得十分准确,把"冷面王"雍正的内心世界表现得淋漓尽致,其克制、隐忍、冷峻、委屈、狠毒种种,真可谓惟妙惟肖。有两场戏给人留下了十分深刻的印象,一场戏是雍正醉后叹苦经,一场是赐弘时自尽。如果说叹苦经还是皇帝与人共同的情感经验,对演员来说尚可"移情"通感的话,那么"赐死亲子"这样的戏则绝非常人所能体验,这是一个演员最大的困难,但是唐国强以其天才的表演将雍正的彼时彼境彼心彼情展示无疑。

四

在沉湎于《雍正王朝》所营造的历史氛围的同时,我们能否保持一份清醒,看到它的某些不足?这对于普通观众来说可能要求过高,但对于评论者来说,就不能掉以轻心了。

其一,《雍正王朝》缺少对封建皇权的批判意识。它为了塑造一个好皇帝的形象,在有意无意之间宣传了封建等级观念、愚忠思想,这与我们今天的民主精神和民主建设是相悖的,是有害的。剧中对李卫和年羹尧不同命运的描写,既让人兴叹,又给人心理暗示,做奴才就要像李卫那样到位,那样甘为鹰犬,才会步步青云;而如果像年羹尧那样功

高震主又不知收敛,就只能自取其祸了。

其二,《雍正王朝》在美学风格上缺少和谐美。此剧导演将电影手法融入长篇电视剧之中,本意是好的,但未能做到前后一致。如对于某些镜头的升格处理就让人觉得突兀。然而,要在长达 44 集的篇幅之中,要求前后风格和谐统一,确实很难,尤其将电影语言引进之后,就更难。在这方面,导演可以说是为自己设了一道难题。

其三,统观全剧有虎头蛇尾之感。

<div style="text-align:right">2001 年 10 月 18 日写于望云楼</div>

《大秦帝国》:历史和审美的双重超越

导演黄健中说《大秦帝国》是他从影47年来见到的最好的剧本。我说,这是我观影或观剧近30年来见到的最好的电视剧或历史剧之一。之所以这样说,是因为《大秦帝国》在审美和历史两方面都开辟了新境界,达到了新高度。

先说审美。这部长达51集的电视剧第一次直面展示了大争之势的战国时代,第一次直面展示了战国时代大秦的崛起和各国的纷争。种种历史场景的再现,种种历史故事的演绎,种种历史人物的刻画,都让人有耳目一新之感。作为一部成功的历史剧,它无例外地较好地处理了写实与虚构的关系。"实"就是大的历史事件和历史脉络。"虚"就是某些具体的人物关系以及独特的情节和细节。这部《大秦帝国》其实可以又名"商鞅变法",它通篇写的都是秦孝公任用商鞅变法图强的故事。这些内容大都符合历史史实。这是实的一面。但是仅有史实,只是"历史",不是"剧"。既是"剧",就必须尊重艺术规律,才能焕发出艺术的魅力。"剧"是戏剧性,在历史剧中往往更加强调它的传奇性。这种传奇性少部分来源于历史本身,大部分则需要依靠虚构才能获得。不然历史的传承或表达,就会缺少艺术的载体。《大秦帝国》的传奇性正是如此,它一部分源于历史,比如徙木立信,比如刑杀七百,比如五牛分尸。但更多的是来源于艺术虚构。剧中的几对人物关系,如

秦孝公与玄奇、商鞅与白雪、商鞅与公主等,显然都是合理想象而成的。玄奇的出现,带出了一系列的墨家的精彩故事,展示了墨家在战国时代特有的历史地位。而剧中商鞅、白雪、荧玉之间的三角关系看似俗套,却破了俗套。男女三角关系,俗套总是写其"争"或"斗",而《大秦帝国》却写了他们的"让"与"容"。这就破了俗套。白雪也好,荧玉也好,她们的思想情感、行为性格,都有一种天然去雕饰的原生之美,敢爱敢恨,不避利害,重侠尚义,生死相托,这两个女性形象显然没有受到后世理学的种种束缚和污染,健康有力,有怀古之感。

当然,如果仅有上述特色,《大秦帝国》的成功可能还只是剧作的成功。显然,作为一部杰出的电视剧,它还成功在其卓越的艺术形式——不同凡响的电视语言。它的战争场面气势恢宏:列阵厮杀、攻城对垒、战马驰骋、箭雨石流、长矛坚盾、短兵相接……无一不典型地再现了冷兵器时代的战争特点。它的历史场景闻所未闻:秦魏宫殿、市井客舍、山野民宅、公叔墓庐、墨家总院、函谷险隘……让人大开眼界。它的历史风俗雄奇新异:赳赳老秦、好勇善战、剑士忠义、侠女痴情、尚义轻死、重情轻财、肥羊炖肉、苦菜烈酒、峻法严刑、黥面劓鼻……大秦雄风,一览无遗。

正是有了如此生动传奇的人物、场景、风俗、情节、细节,《大秦帝国》才构成了独一无二的审美品格,才在当今海量的电视剧中独树一帜,突破了人们的审美疲劳,让人如饮烈酒,醒目提神。

再说历史。一部成功的历史剧必须对历史精神有深刻的见地和表达,以此观之,《大秦帝国》也当仁不让。商鞅变法是中国历史上一段曾经被忽视的重要章节。毛泽东说"百代都行秦政治",其实"秦政治"大都出于商鞅的秦法。春秋战国,百家争鸣,这一时期是中国人智力飞升、思想觉醒的时代。商鞅潜心于法家学说,创秦法以治秦,成就辉煌。如此说来,商鞅在中国的历史上的地位是何其举足轻重!没有商鞅,中

国封建社会的历史可能是要重写的。《大秦帝国》聚焦于这样的情节：秦孝公任用商鞅变法图强，使得积贫积弱的秦国开始崛起于诸侯之中，为秦始皇统一中国打下了最坚实的基础。这是对历史的挖掘和发现。剧中秦孝公和商鞅的形象十分生动传神。秦孝公的雄才大略、商鞅的"极心无二虑、尽公不顾私"都被表现得淋漓尽致。特别令人感动的是秦孝公与商鞅之间的信任与忠诚。正如商鞅所说，"君如青山，我如松柏"，做到了忠贞不渝，生死相扶。不论是在中国历史上还是在艺术作品中，常见的是君臣相疑，是忠臣蒙冤，是能够共患难不能共富贵，是君臣之间的有始无终。像剧中秦孝公与商鞅之间的君臣无猜实属罕见，这已经大大超过了刘备与诸葛亮之间的关系。秦孝公深知商鞅变法不容于老世族，一定会遭到他们的报复。为了保护商鞅，他在病死之前不仅留下密诏，还为商鞅预留了卫队，其情其义，感天动地。

　　更加值得深思的是电视剧对商鞅之死的独特处理。《史记·商君列传》中记载，秦孝公死，嬴虔举报商鞅谋反，商鞅四处出逃却无处容身，最终被杀而五牛分尸，电视剧中却将商鞅之死写成了商鞅为了护法而做出的自我牺牲。有人认为这种改动与史实不符，得不偿失。我却以为这一改动尽得人物之妙谛。司马迁的商鞅之死突显了历史的悲剧，而电视剧中的商鞅之死则更加突显了人格的高度。商鞅的自我牺牲是电视剧中商鞅这一形象发展的内在要求，是艺术逻辑的必然结果。其实，司马迁的商鞅之死也有其不合理处。他说商鞅变法，"行之十年，秦民大说，道不拾遗，山无盗贼，家给人足，民勇于公战，怯于私斗，乡邑大治"，既然如此，商鞅遭难怎会无处可逃呢？

　　电视剧对商鞅这一形象的刻画已经跳出了道德评判的窠臼，它充分肯定了商鞅变法对推动历史进步的意义，是对历史精神的深刻把握。相比之下，太史公司马迁对商鞅的评价则有些自相矛盾，他一方面肯定商鞅变法的成就，一方面又说他刻薄少恩，"卒受恶名于秦，有以也

夫",岂不谬哉!

 商鞅的法治理想,烛照古今!商鞅的悲剧命运,既是法治难以真正贯彻的原因,也是法治难以真正贯彻的结果,但是我们不能因此放弃他的法治理想。这就是《大秦帝国》高度肯定商鞅这一形象的价值所在。

<div style="text-align:right">2010 年 7 月 18 日写于揽翠苑</div>

新《三国》，新经典

看完 95 集电视剧《三国》，我为它叫好，为它喝彩！

我觉得，这是迄今为止中国电视剧最高水平的代表作。它创造了好几个电视剧史上之最：最长的连续剧，规模最大的历史剧，制作最为精良的电视剧。

说它是最长的连续剧和规模最大的历史剧，无须论证。说它是制作最为精良的电视剧，可能会有不同意见，因为这是我个人的感受，主要是指电视剧的镜像语言已经达到电影大片的效果。有人说看《三国》中的战斗场景让人觉得像看电影《魔戒》，我深有同感。那些《三国》中的经典片断，诸如三英战吕布、赵子龙救阿斗、张飞喝断当阳桥、关羽战黄忠、马超战曹操……经过电视语言的演绎，堪称气势恢宏、壮美之至。这种壮美之境是此前中国电视剧所不曾达到的，更是老版电视剧《三国演义》所不能比的。

当然，《三国》的成功不仅在于制作，更在于创作。创作的成功首先是剧作的成功。看《三国》，你时时会加深对"改编也是创作"这一观点的理解。

《三国》的改编首先是视角的改变。从以刘备为主，到以曹操为主，或者说以曹、刘、孙为主线，是全景式的。它为曹操翻案了，虽然翻案并不新鲜。20 世纪 50 年代，毛泽东、郭沫若就为曹操翻案了，但是

像《三国》中这样对曹操有血有肉、知冷知热的形象塑造,还是第一回。曹操这一形象思想情感的饱满度恐怕在相当一段时期内再难有超越了。改编的第二大特点是对人物的凸显。所有的戏份都以人物为依归。十几个主要人物结构了全篇,干净利落,脉络清晰。改编的第三大特点是人物语言的推陈出新。电视剧本的文学性其实就体现在人物语言的魅力上。朱苏进是一位语言大师,他将各式各样的人物写活了。人物台词亦文亦白、亦庄亦谐,美不胜收。

《三国》的思想深度除了体现在各式人物的权谋上,更集中在刘备、曹操的仁义与不义上。一个是宁叫天下人负我,不负天下人,笃信仁义的力量,行的是王道;一个正好相反,宁可我负天下人,不可天下人负我,迷信强权的力量,行的是霸道。两种对立的价值观恰恰构成了历史的基本面,也是历史前进的力量。在这方面,作者的态度却显得暧昧了,就观众而言,可能产生某些误导;但就艺术来说,却有一种凌空蹈虚、视通古今之感,殊为难得。

创作的成功当然还在于导演、表演以及各艺术部门的通力配合上,否则只是文学的成功,不是电视剧的成功。高希希曾经执导过许多优秀之作,但是像《三国》这样长达95集的历史巨作,还是一项巨大的挑战。除了女演员不尽如人意之外,除了诸葛亮的失败以外,在我看来,这部电视剧没有多少让人不舒服的地方。导演的功力就体现在这种行于当行、止于当止的妥帖之中。优秀的导演总能让人感到"恰如其分",高希希做到了。长达95集的篇幅,其节奏相当匀称,每集都张弛有致,很少灌水,令人钦佩。当然,如果他不用陆毅演诸葛亮,就会更好。陆毅是个好演员,但是他的诸葛亮始终不能让我入戏,始终让我觉得他是在"演"诸葛亮。

演员的表演是《三国》成功的关键所在。该剧最值得称道的是陈建斌和倪大红,他们好像深入曹操和司马懿的骨髓里了,真是达到了

出神入化的程度,而刘、关、张、赵等人的形象也都契合观众对他们的想象,这些形象将长久地留在人们的记忆中。《三国》的演员阵容很整齐,即使配角也很称职,不像有些电视剧,除了主角以外,其余角色的戏简直不能看,甚至有的配角戏竟然是业余的。

综观《三国》,就像是从老版《三国演义》中长出来的新树,根相连,而枝叶全新;枝叶全新而又枝繁叶茂,生机勃勃。

因此,我赞曰:新《三国》,新经典。

不过,对于这样一部堪称经典的《三国》,据说还有人十分不满。认为《三国演义》是名著,不应当轻易改变。确实,对待名著,我们应当有一份虔诚敬畏之心,但是不能绝对化。什么事情一绝对化就会走向反面。"两个凡是"就是如此。反对改编或重拍《三国演义》的思维其实与"两个凡是"如出一辙。如果听之、任之,电视剧《三国》就会胎死腹中,那样损失就大了。

只有伟大的时代才能产生伟大的作品。电视剧《三国》就是一部新时代的经典之作。生活在这个时代,能够看到《三国》这样的电视剧,真的是一种福分。

2010 年 6 月 20 日写于揽翠苑

这是一个电视剧时代
——盘点 2004—2005 年中国电视剧

最近有幸参加了中国电视金鹰奖电视剧的评审,集中观看了 80 多部来自全国各地的优秀电视剧,感慨良多。这些电视剧生产于 2004—2005 年之间,有的在中央台播出,有的在地方台播出,有的在卫星台播出,有的在地面台播出,大多产生过广泛的社会影响,其中大约四分之一的电视剧在播出之际,我就曾跟踪欣赏过,但是还有许多剧目由于这样那样的原因,未能及时看到,心中常有遗珠之憾。这一次集中审看,既是补课,又是愉快的审美享受。现将一些观感整理出来,不揣浅陋,留一份资料,以飨同好,以裨来者。

1.《任长霞》(21 集。中国电视剧制作中心出品。编剧:革非。导演:沈好放。主演:刘佳等)

这是一部以真实人物为原型创作的大型电视剧。人物传记片有人物传记片的好处,有翔实的传主业绩,不需要太多的虚构。但是人物传记片也有人物传记片的难处,它是螺蛳壳里做道场,受到的限制太多,它要真实,它要为尊者讳,它难以放手描写矛盾,组织戏剧冲突。总之一句话,人物传记片难以既叫座又叫好。但是《任长霞》打破了我们对一般人物传记片的印象,它以精彩的故事、生动的人物、精良的制作,吸引了我们,感动了我们。它是主旋律题材作品中的佼佼者。

相比于一般人物传记片,《任长霞》有着题材的优势。任长霞是公安局长,她从上任到牺牲,处理了大量的案子,剧作以任长霞查案破案为主线,铺陈情节,环环相扣,形成了一个个高潮迭起的戏剧冲突,自然具有抓住观众的魔力。加上创作者们对人物心理的细腻刻画,让全剧更有了看头和嚼头。

刘佳的表演堪称上乘,所扮任长霞,英姿飒爽,英气勃勃。

2.《记忆的证明》(29集。中国电视剧制作中心出品。编剧:徐广顺等。导演:杨阳。主演:段奕宏等)

对于中日战争的反思可能是艺术创作的永恒的题材之一,《记忆的证明》再次证明了我的这一判断。它不同于以往正面描写抗日战场的作品,而是将触角伸向了一个不为人注意的领域,这就是中国战俘在日本遭受劳役的历史事实。作品控诉了战争对生命的摧残,对人性的异化。它不仅给中国人以警示,它的反思是站在人类的立场上进行的,它的警示意义应当为全人类共同认识。

《记忆的证明》在艺术上至少有两点值得关注。一是它的结构独特。它采用现实与历史的双重时空来构成长达29集的全剧,难度极大。双重时空或多重时空的结构方法本身并不新鲜,但是这种结构方法大多用于电影或短篇电视剧中,却很难用于长篇连续剧中,因为编导很难找到那么多合适的"切入点",让故事化出化入。可是《记忆的证明》的编导却天才地突破了这一禁忌,妥帖地将双重时空用于全剧之中,而且这种结构不是为了结构而结构,而是和全剧表达的主题和营造的氛围融合在一起,相得益彰。其二是这部戏的拍摄难度极大,却制作精良。仅以开头日军舰上的一场戏为例,就可见一斑。狂风恶浪,舰艇触礁,底舱破漏,险象环生。天灾人祸将人物推向绝境,其镜头语言充满张力,让人悚然。

3.《红旗谱》(28集。中视传媒股份有限公司出品。编剧:桂雨

清。导演：胡春桐。主演：吴京安等）

这是根据同名小说改编的电视剧。小说《红旗谱》曾经作为红色经典而载入史册，其后又有同名电影，轰动全国。而今在以经济建设为中心的年代，重新改编拍摄这部反映以阶级斗争为纲的历史时期的小说，我们从中得到了什么呢？

看完全剧，你会对中国旧民主主义与新民主主义时期的历史有更加感性和理性的认识，你会清晰地感受到历史的脉动，你会更加充分地相信中国农民在中国共产党的领导下翻身得解放是历史的必然。

这部电视剧制作的精致让人印象深刻。这种印象来自对镜头语言的精心创作，来自对场景的巧妙设计，来自对构图和光影效果的完美追求，来自对服装、化妆、道具的精细处理。总之，来自于各个艺术创作部门的严谨认真。冀中平原的风貌、燕赵大地的神韵体现在电视剧中的一水一树、一屋一碾、一人一牛上。

吴京安扮演的朱老忠让人再次想到了"燕赵之地多慷慨之士"的古语。

在改编红色经典的电视剧中，《红旗谱》堪称一部新的红色经典。

4.《**大宋提刑官**》（52集。中国国际电视总公司出品。编剧：钱林森。导演：阚卫平。主演：何冰等）

一旦入了戏就很难半途而废。这是《大宋提刑官》的神奇魔力，也是古今断案剧的共同特点。与其说《大宋提刑官》是一部连续剧，不如说它是一部系列剧。因为它由多个独立的案子组成，只是由主人公宋慈贯穿起来而已。

宋慈，历史上真有其人，所著《洗冤集录》被称为法医学的开山之作。但剧中的情节有几分虚构、几分真实，因为未读史料，无法确定。作为一部断案剧，它与包公断案、狄仁杰断案并无大的不同，好在它最后写到了因为官场的整体腐败，导致皇上只好无奈地烧掉宋慈呕心沥

血侦查得来的罪证,可以说,这是神来之笔,不仅写出了宋慈命运的荒诞性和悲剧感,而且也使全剧的思想高度达到了新的境界,使它与一般断案剧拉开了差距。当然,可能有人认为这一笔有影射之嫌。

稍有一点遗憾的是,《大宋提刑官》的电脑特技做得不尽如人意。在电脑特技足以以假乱真的今天,我们完全有理由要求它做得更好。

5.《乔家大院》(45集。中央电视台出品。编剧:朱秀海。导演:胡玫。主演:陈建斌等)

写清代以及近代商人的电视剧有过好多部,如《胡雪岩》《大染坊》《大宅门》《白银谷》等,都属此类,《乔家大院》却自有特色,它写出了儒商的精神。这一精神的载体就是《乔家大院》一剧的主人公乔致庸。对于传统知识分子来说,一直有所谓"不为良相便为良医"之说,对乔致庸来说就是"不为良相便为良商"了,他的商业目的不仅是为了个人聚集财富,而且有着汇通天下的理想。他以"德"感人,以"义、利、信"作为经商的原则,以"诚信"作为立身之本。这些本来都是儒家的理念。儒学本是轻商的,乔致庸却把儒学精神贯穿到商业活动中,别开生面。电视剧将这一人物塑造得栩栩如生,也就有了不可替代的价值。

陈建斌天才的表演让乔致庸的形象具有了独特的个性和魅力,有人说他戏过了,我却赞赏他的创作激情和才情。

与乔致庸相配的是孙茂才,没有这一人物,这部戏就会失去许多光彩,不仅缺少情节发展的动力,而且会直接影响乔致庸形象的生动与完整。

我相信这两个人物形象完全有资格进入中国电视剧史册的人物画廊。一部电视剧能贡献一个人物就已经很好,能有两个人物入史,当属特别优秀之作。

6.《八路军》(25集。中央电视台出品。编剧:孟冰等。导演:宋业明等,主演:王伍福等)

对于重大革命历史题材的作品，人们往往会以历史和美学两个标准来评判。《八路军》无疑是这一类作品。总体上看，它较好地完成了历史和美学的双重任务，具有较高的历史价值和审美价值。比较而言，其历史价值可能要大于审美价值。

反映重大革命历史题材是我国影视创作的一大传统和特色。这方面曾经产生过许多优秀的作品，如《大决战》《长征》等，其创作方法也形成了一定的模式，在结构方法上以编年史为基本线索，在人物层次上有虚构人物和历史人物两类。历史人物往往都是领袖人物，虚构人物大多是小人物。历史人物要还原真实，虚构人物用来编织情节。

《八路军》的创作方法仍然如此，它的主人公是朱德等领袖，同时它又虚构了5位小人物。小人物各有特色，大人物亦有突破。剧中朱德就是一例，此前许多影视作品中，朱德只是配角，在《八路军》中却是一号主角，将他指挥八路军的军事家的形象树立起来了。阎锡山此前大多作为反派人物出场，但此剧却把抗日又惧日、联共又反共的复杂形象立体地展示了出来。

在历史氛围的营造上，《八路军》令人印象深刻，特别是武戏的拍摄，让人身临其境。它的色调、场景、服装、道具、烟火等，都有很好的配合，可圈可点。

7.《婆婆》（22集。中央电视台出品。编剧：肖明。导演：李三林。主演：徐秀琳等）

家庭伦理亲情是电视剧的重要题材之一。它有最大范围的观众面，有层出不穷的故事，有打动千家万户的情感资源。它不仅能感到中国自身的观众，甚至还能打动国外的观众。它既有强烈的中国特色，同时又具有广泛的世界性。因为说到底，它是建立在人道主义立场上的，是全人类共通的。它的价值观往往也是人类共有的。近年来，诸如《咱爸咱妈》《大哥》《大姐》等都是这一题材的成功之作。

《婆婆》是新近出现的又一部成功之作。

它与同类题材的电视剧的共同特点是将镜头对准普通人的生活,甚至对准这些普通人的家庭生活。看起来写的都是家长里短、鸡毛蒜皮的琐碎之事,焕发出的却是人性的光辉。它们歌颂奉献,歌颂关爱,歌颂和谐。这些作品让人从杯水风波中看到大千世界,看到生活的底色,看到社会的变迁,看到人们观念的解放和进步。

概括地说,《婆婆》写的是一对老人黄昏恋的故事。该剧时间跨度虽然只有半年,却串起了长达 40 多年的历史,将人物的命运和对命运的感慨浓缩在 22 集的篇幅中。看完全剧,观众的灵魂仿佛受到了一次洗礼。

8.《成吉思汗》(28 集。内蒙古仕奇集团出品。编剧:俞智先、朱耀廷。导演:王文杰。主演:巴森等)

曾经让欧洲人闻风丧胆的成吉思汗,曾经被毛泽东讥为"只识弯弓射大雕"的成吉思汗,终于以一代天骄的姿态出现在这部长篇电视剧中。看完全剧,你会对历史有新的认识,会对成吉思汗有新的认识,会对马背上的民族有新的认识。

《成吉思汗》的写作难度很大。它要忠实于历史,但是历史并不是先天具有戏剧冲突的,它必须虚构,但又不能失去历史的约束。这种两难状态,一定让编剧伤透脑筋。

《成吉思汗》的拍摄难度极大。草原上的生活,马背上的战争,如何调度、如何取景、如何拍出历史的氛围,每一步都可能遇到难以克服的困难。仅仅在草原上生活就很难了,何况还要在草原上展开拍摄工作!

但是创作者们给我们呈现了一部气势恢宏、大气磅礴、带有史诗风格的正剧。它既全面描写了成吉思汗征战不息的一生,又描写了蒙古部落逐渐统一的历史进程;既歌颂了成吉思汗的不朽战功,又揭示了历

史演变的规律;既写出了成吉思汗的伟大个性,又写出了其人性深处的弱点和局限。

9.《美丽的田野》(32集。中央电视台出品。编剧:冯延飞。导演:孙沙、阚小龙。主演:丁海峰等)

这是继《希望的田野》之后以农村生活为题材的又一部力作。

农村题材的电视剧屈指可数,但大多是上乘之作,如《篱笆、女人和狗》三部曲。农村题材的优秀电视剧大多出在东北,这是一个很有趣的现象,值得研究。是因为黑土地有神奇的魔力,还是因为东北方言具有某种天然的优势?总之,在农村影视题材创作中,东北占尽了风光。

《美丽的田野》直面"三农"问题,具有鲜明的时代特色。它直面农村生活,具有浓郁的泥土芬芳;它幽默风趣,具有喜剧风格;它塑造了一批鲜活的艺术形象,它讲述的是一个村主任带领乡亲脱贫致富的故事,同时讲述的又是一个亲情与大义的故事,是一个浸透了真善美的故事。

《美丽的田野》是"田野"三部曲的第二部,据说将来还要拍第三部《永远的田野》,我们期待着。

10.《我是农民》(20集。西安长安影视制作有限公司出品。编剧:武斐。导演:武斐。主演:富大龙等)

这是一部描写城市生活的电视剧,虽然剧名叫《我是农民》。

这部电视剧与另一部电视剧《民工》有着异曲同工之妙。它写的是三个农村小伙进入城市后的生活状态,他们各自不同的人生观导致了他们不同的命运轨迹,有人成功,有人失败;有人上天堂,有人下地狱;既让人心酸,又让人感慨。

城市与农村,两种截然不同的生活方式充分反映了中国城乡仍然存在不少差别的严峻事实。随着现代化的进程,中国农村的城市化或城镇化将日益加快,但是在近期内首先面临着进城的农民如何适应城

市生活的问题。这部电视剧向我们提供了编导者的思考。

《我是农民》具有喜剧因子,某些段落像小品一样惹人发笑。但是随着剧情的发展,观众却欲笑无声,欲哭无泪。这种奇特的审美效果是难能可贵的。

《我是农民》还有一项独特的举措,就是大胆启用了新人。该剧的编剧、导演均为武斐一人,可见功力不小。其主演也多是年轻的新面孔,身手不凡。我们完全可以相信,不久的将来,这些艺术新锐将会取得更大的成就。

11.《吕梁英雄传》(22集。中国电视剧制作中心出品。编剧:张石山等。导演:何群。主演:于震、林永健等)

这是又一部根据红色经典改编的同名电视剧,其严谨的创作态度、饱满的人物形象、逼真的艺术效果,都足以证明它也是电视剧中的红色经典。

电视剧描写了一群普普通通的中国农民在抗日战争中的成长历程,这些农民在共产党的指引下,最终成为敢于为国家和民族流血牺牲的英雄。

拍摄这部电视剧,意在纪念抗日战争胜利60周年。以此来纪念抗战胜利,真是再好不过了。

12.《武林外传》(80集。东上海国际文化影视有限公司出品。编剧:宁财神。导演:尚敬。主演:沙溢、闫妮等)

《武林外传》不期而遇,让我叫绝!

《武林外传》的意义不仅在于将网络观众重新变为电视观众。

就像《堂吉诃德》终极了欧洲游侠小说一样,《武林外传》应当有着消解中国武侠影视或文学的意义。

看过了太多的武侠小说或武侠影视作品,是该冷静下来思考一下武侠的意义了。《武林外传》恰到好处地提供了这种思考的契机和

内容。

和其他武侠作品一样,《武林外传》告诉我们艺术不仅来源于生活,还来源于我们的想象。

和其他武侠作品不一样,《武林外传》对所谓武侠之风进行了有力的反讽,让许多着迷的观众从中解脱出来,所谓江湖险恶、武功盖世、刀枪不入等,都是痴人说梦的神话而已。

《武林外传》有益无害。

13.《错爱一生》(20集。上海文广新闻传媒集团影视剧中心出品。编剧:王丽萍。导演:梁山。主演:韩雪等)

与《孽债》一样的题材,这是又一部有关上海知青及其后代故事的电视剧。

天才的编剧将该剧的故事编得错综复杂,起伏跌宕。两个同时出生的女婴,一个是知青的后代,一个是农民的女儿。当城里的外婆来寻找外孙女的时候,却鬼使神差抱走了农民的孩子,从此,灰姑娘变成了公主,而公主却变成了灰姑娘,两种不同的命运在"错误的一抱"之间被倒置了。20年后,她们一个成为美女作家,一个则成了进城打工的保姆,又鬼使神差地走到了一起,于是一幕幕精彩的故事不断演绎出来。

正如"导演阐述"所说,全剧"集悬疑、恐怖、伦理、遗产争夺、寻父、美女如云、时尚、唯美诸元素于一体,深刻揭示人性丑恶与善良。既通俗又好看,又暗含莎剧和存在主义构思于深处。一波三折,惊心动魄……是一部商业外表下的现实主义力作"。

如果演员阵容更强一些,这部剧的质量和影响一定会大幅提高。

14.《历史的天空》(32集。安徽电视台等出品。编剧:蒋晓勤等。导演:高希希。主演:张丰毅等)

这是一部由同名小说改编而成的长篇电视剧。只是由于特殊原

因,电视剧将主人公的姓名由梁大牙改成了姜大牙,继而改成姜必达而已。

这是一部优秀的革命历史传奇,它的价值在于为我们塑造了姜大牙等人的艺术形象。这一人物从一个带有匪气的流氓无产者成长为坚定的革命者的过程,则聚焦了中国现当代的一段峥嵘岁月,因而电视剧也就有了较高的历史价值。

特别值得一说的是,这部电视剧首次反映了苏区肃反的残酷恐怖,清算了"极左"路线对革命事业的残害,让人倍感沉重。

除了姜必达以外,剧中杨庭辉、张普景、朱预道、万古碑等人物形象也呼之欲出。另一人物窦玉泉的形象塑造却存在着前后不一、不能自圆其说的毛病,仔细分析可能是因为后期修改、删减所导致的。

15.《五月槐花香》(32集。安徽电视台等出品。编剧:邹静之。导演:张国立。主演:张国立、张铁林、王刚等)

张国立、张铁林、王刚素有"铁三角"之称。"铁三角"主演的多部作品收视率一直居高不下,受到了广大观众的长期追捧。《五月槐花香》是"铁三角"第一次从扮演帝王将相转向扮演寻常百姓的尝试,收视率却未能达到预期效果。但是通读全剧,不能不承认这是一部精品力作。

从剧作的角度,从作品的思想深度,从对人性的挖掘程度来看,这部作品与"铁三角"主演的其他作品相比毫不逊色。从演员演技的精湛,从电视剧制作的精良等方面来看,这部作品也是经得起比较的,但是为什么收视率却有所下降呢?我想可能是由于题材的特殊性,使得一部分观众看不懂而作罢。毕竟反映琉璃厂文物商人生活的题材,对于许多观众来说可能有些陌生。

不过"铁三角"的表演依然值得称道。他们的一张一弛、一笑一颦、一顿一挫、一抑一扬、一举手一投足,都恰到好处,拿捏得十分准

确。善演皇帝的张铁林这一次却把一个落魄的蓝一贵刻画得惟妙惟肖,让人对他的演技更添了几份赞赏。

16.《暗算》(34集。北京东方联盟影视文化传播有限公司出品。编剧:麦家、杨健。导演:柳云龙。主演:柳云龙等)

这是一部悬疑电视剧,反映特工战线上的传奇而壮丽的人生。

这是一群无畏的人,从事的是世界上最残酷的职业,每时每刻都在与死神打交道;这是一群无私的人,他们过人的才华本可以成为名利场中的宠儿,为了革命却过上了隐姓埋名的日子;这是一群神秘的人,他们来无影去无踪,无孔不入,无处不在;这是一群无言的人,胜利了不能宣扬,失败了不能解释,英雄无语,誓言无声;这是一群崇高的人,甘愿把自己的一切带进坟墓,但是他们用信念和智慧创造了历史。

该剧结构独具一格,分为三个部分,分别为《听风》《看风》和《捕风》,相对独立而又若即若离。其中第一、第二部分按时间顺序,第三部分由老年安在天的回忆引出他父母在20世纪30年代的战斗故事。三个部分形成一个半环形的结构,不仅完整地展现了党的两代特工人员为革命做出的奉献,更隐喻了缔造新中国的艰辛与牺牲。30年代的残酷,50年代的诡异,60年代的神秘而浪漫。看似三个独立成篇的故事,仔细品来,却产生耐人寻味的共鸣。

这三个部分有一种悲剧的张力,复杂的时空关系背后是淡然的人物命运,传递出强烈的宿命感。观众像被闪电击中,不得不重新思考,这种无力感,是类似经典才能带来的独到体验。

17.《家有九凤》(26集。大连电视台出品。编剧:高满堂。导演:杨亚洲。主演:朱媛媛、李明启等)

这是我近年看到的最好的电视剧之一。

作品将人物放在从1977年到现在差不多30年的历史跨度里。这30年正是中国发生翻天覆地变化的30年,人们的生存状态、生活方

式、思想观念都发生了令人难以置信的变化。与其说观众是在看戏,不如说观众是在看自己的生活。这样一种逼真的感受是许多作品无法企及的。它不仅令观众荡气回肠,而且令观众牵肠挂肚、感同身受。

一个小城,一个小院,一母九女,她们各自的性格命运,各自的矛盾冲突,各自的人伦亲情,使这部电视剧在呈现精彩情节的同时,随处可见感人的细节,具备了生活的质感。

尽管这是一部长达 26 集的电视剧,但导演并没有满足于讲一个好故事,而是竭尽全力地营造艺术的美感。在场景设计、影调把握、镜头运动、光影效果的追求、内外部节奏的控制等方面,这部电视剧如同一部优秀电影一样带给观众强烈的艺术感觉。

该剧中演员的表演更是锦上添花。最为突出的是扮演七凤的朱媛媛和扮演母亲的李明启,看了她们的戏,你会明白出天才演员与平庸演员的差别。

18.《守望幸福》(22 集。大连电视台出品。编剧:林黎胜、翟恩猛。导演:曾晓欣、陈冬冬。主演:鲁园等)

《贫嘴张大民的幸福生活》曾经写过一个患有老年痴呆症的母亲,而《守望幸福》却以此为题材,铺陈出我国第一部全面反映有关患有老年痴呆病人的家庭生活的电视剧。全剧的主题旨在弘扬中华民族传统美德"孝道",感人至深。

电视剧的繁荣带来了对题材的深度开掘。以老年痴呆症为题材,这在过去是很少有人想到的,而别的艺术门类一般也不太会有人去注意。可是随着电视剧的兴起,一些艺术家们可能会感到题材资源缺乏的恐慌,似乎什么都有人写过了、拍过了,还能写什么、拍什么呢?但是优秀的艺术家总能另辟蹊径,找到出路。我相信当《守望幸福》的编导寻找到这一题材时一定有豁然开朗之感。

这部戏的成功很大程度上取决于老演员鲁园的精湛表演。一批老

演员特别是老年女演员焕发出艺术的第二春,是当代影视界的一个有趣的现象。诸如徐秀琳、吕中、李明启等,她们厚积薄发,大器晚成,炉火纯青,令人感佩。

19.《福贵》(33集。山西电影电影片厂出品。编剧:谢丽虹。导演:朱正。主演:陈创等)

从余华的小说《活着》,到张艺谋的电影《活着》,再到电视剧《福贵》,这部作品经过了一次次提升和回归。电影的容量决定了只能取小说的精华进行浓缩,而长篇电视剧的容量却可以让小说内容娓娓道来,甚至还能增加一些内容,如花鼓灯之类的民俗。我曾经以为,《活着》实际上写的是死亡,它写了一个个小人物的离奇的死法,有被枪毙的,有被淹死的,有被抽血而死的,有被迫自杀的……让人感到说不出的心酸和悲哀。或者说小说是通过这些人物的死亡反衬了主人公福贵活着的艰难。就电视剧而言,它走的也是小说的路子,只不过由于影像语言的直观性,它更容易让观众把人物的命运和所处的时代联系起来,突显出其荒诞不经的一面。看了《福贵》,你就会想起屈原的诗句"长太息以掩涕兮,哀民生之多艰",我相信编导的心头一定是常常响起这句诗的。

这部电视剧在全国各地均创下收视率奇迹,主要原因是内容的真实而又传奇。真实是对历史而言的,它将新中国成立前到开放后的30多年的历史一步步地反映出来,这在电视剧作品中是少见的,由于这样那样的原因,电视剧作品中常常有这样那样的"缺席",但是《福贵》是完整地反映历史,从新中国成立到"文革",再到改革开放,共和国的历史在这部作品中均有反映,这不能不让观众激动;传奇是就艺术而言,原著本身的构思就有很强的传奇性,电视剧充分保留了这一特征。在中国能看小说的毕竟不多,而能看电视剧的却不计其数;小说引起了文坛的轰动,电视剧引起收视的风暴就不足为奇了。

《福贵》的编导追求平实的风格,这种用意是好的,在电视剧中却显得有些平庸。一是镜头语言缺少艺术感觉,二是演员的表演比较一般。这使得一部本来可以成为经典的作品留下了遗憾。

20.《亮剑》(24集。海润影视制作有限公司出品。编剧:都梁、江奇涛。导演:张前、陈健。主演:李幼斌等)

一部电视剧由故事而人物、由人物而精神,是一件了不起的成就。这种境界、这种高度是大多数作品无法实现的,可是《亮剑》却达到了。统观近年来的电视剧创作,唯《亮剑》一剧有此境界耳!

《亮剑》"亮"的已不再是故事,甚至也不再是主人公李云龙,而是"剑"之精神。《亮剑》一出,"亮剑"一词的使用频率大增。可见这部电视剧在当代社会生活中影响之大,它的影响不仅是表象的,而且渗透到人们的精神领域了。

《亮剑》几乎包含了军事题材的所有特点,通篇洋溢着阳刚之气,让人血脉贲张。浩大残酷的战争场面,生死相依的战友之情,军令如山的战斗意志,让观众荡气回肠,激情难抑。

李幼斌的激情演出让此剧精彩纷呈,星光四射。战争的质感、生活的质感、艺术的质感,在这部电视剧中实现了完美的统一。稍显不足的是进入和平时期的几集戏有下坠之感。

21.《家有儿女》(50集。中国视协影视中心等出品。编剧:臧里、李建宏等。导演:林丛。主演:张一山等)

多少年前,看美国电视剧《成长的烦恼》时,我就在想,什么时候我们也能拍出这样的作品呢?现在我终于等到了,这就是《家有儿女》!与《成长的烦恼》相比,《家有儿女》毫不逊色。无论是剧情、风格,还是表演、节奏等,《家有儿女》都可以与《成长的烦恼》比肩而立,完全可以说这是一部中国式的《成长的烦恼》!

即使不与《成长的烦恼》相比较,即使把它放到中国电视剧的大坐

标中来考察,《家有儿女》也可以说是一部上乘之作,是一部精品。

幽默的、诙谐的、风趣的,是它的风格;清新的、健康的、向上的,是它的基调。看这样的作品,观众不仅愉快,而且还会在愉快中得到启迪,得到收获——关于成长的、关于教育的、关于社会的、关于家庭的、关于生活的、关于人生的、关于现在的、关于未来的。

小演员的表演自然、生动、准确、到位,让你不得不相信表演"天才"的存在。

22.《中国式离婚》(22集。南京电视台出品。编剧:王海鸰。导演:沈严。主演:陈道明、蒋雯丽等)

对家庭生活的关注、对婚姻本质的逼视,是《中国式离婚》的主题所在。对人性的入微洞察,对中年男女情感状态的细致把握,是这部电视剧的成功所在。演员的表演堪称卓越,经得住品味。反过来,如果没有演员的支撑,这部剧的价值就会大打折扣,正所谓"人保戏"也。

市场对艺术的影响有正面的,也有负面的。在这部剧中负面的影响可能要大些。其中有些段落兑水的痕迹相当明显,比如一首《长征组歌》在剧中就被反复使用,接近一集戏的长度,这是观众不能容忍的。

23.《江塘集中营》(26集。扬州电视台、南京电影制片厂等出品。编剧:徐永伦、兰之光。导演:金韬。主演:刘鉴等)

为纪念抗日战争胜利60周年,中国电视人推出了一批以抗日战争为题材的影视作品,其中有《八路军》《吕梁英雄传》《亮剑》等。这些作品大多从正面描写战争,但是有两部作品另辟蹊径,从侧面描写了战争的残酷,歌颂了不屈抗争的民族精神,一部是《记忆的证明》,另一部是《江塘集中营》,两者都取得了很大的成功。

《江塘集中营》实际上是以"浦口集中营"为背景创作而成的。它源于历史,又高于历史,描写了新四军政委秦瑞被俘后组织下属、联合

被俘国军共同抗争的故事。全剧剧情紧张,惊险刺激,让人看到了战争的残酷和惨烈,看到了人性的沉沦和复苏,看到了民族的危亡和希望。

24.《汉武大帝》(58集。北京华录百纳影视有限公司出品。编剧:江奇涛。导演:胡玫。主演:陈宝国等)

尽管有人从这部电视剧中挑出了若干史实错漏,尽管有人就剧中对汉武帝的历史评价表示了质疑,但我还是坚持认为《汉武大帝》是一部大气磅礴、具有史诗品质的成功之作。

该剧以《史记》和《汉书》为蓝本,借助人物的艺术形象分析解读了汉代的经典故事,让观众对大汉雄风有了具体的感受。一个个政治人物栩栩如生,如在眼前:汉武帝、汉景帝、窦太后、李广、卫青、霍去病、田蚡、刘安等呼之欲出。全剧情节张弛有致,高潮迭起,悬念丛生,让人欲罢不能,兴味盎然。

作为一部历史正剧,《汉武大帝》遵循了历史唯物主义原则,臧否人物,褒贬历史。即使对主人公汉武帝也是如此,在正面展示其雄才大略和丰功伟绩的同时,也充分揭示了他的穷兵黩武、连年征战导致民穷财匮的事实。事物总是两面的,一面是开疆拓土建其功,一面又是穷兵黩武劳其民;一面是独尊儒术、力求进取,一面又是扼制思想、万马齐喑。如果我们抓住一点不及其余,就不可能得到正确公允的评判。

同样,对于一部艺术作品也应当以辩证的眼光来看待,不能吹毛求疵,求全责备。当然,剧中遭受宫刑后的司马迁留有一副美髯,是不可原谅的失误。此外,该剧主题曲的歌词更是不伦不类的胡扯。

25.《搭错车》(22集。北京东方在扬文化传播有限公司出品。编剧:李潇、李晓明。导演:高希希。主演:李雪健等)

如果没有李雪健的出演,这部戏要想获得成功几乎是不可想象的。

剧作的灵感可能来源于那首著名的台湾歌曲《酒干倘卖无》。应当佩服编剧的创作能力,两位编剧将这个故事编得丝丝入扣,楚楚

动人。

体现在主人公孙力这个苦人身上的爱与奉献的精神将发散出永恒的力量。

26.《江山风雨情》（45集。北京锦绣江山影视公司出品。编剧：朱苏进。导演：陈家林。主演：王刚、李强等）

《江山风雨情》是一部风格独特的历史剧。

历史剧一直是中国电视剧的强项。多年以来，一批优秀历史剧给观众带来了充分的享受。没有历史剧，中国电视剧的历史和成就要大为逊色。这些历史剧大都以帝王将相为主人公，以真实的历史事件为题材，铺陈情节，塑造人物，演绎历史，揭示真谛，抒发感慨。其中著名的作品可以开出长长的一列，如《唐明皇》《武则天》《努尔哈赤》《杨家将》《韩信》《雍正王朝》《雍正皇帝》《康熙王朝》《走向共和》等。在创作和生产这些历史剧的过程中，形成了一定的模式和风格，它们大多走的是正剧的路子，所谓"大事不虚、小事不拘"，是它们共同的特征。

但是在历史剧发展的过程中也出现了一批以《宰相刘罗锅》《铁齿铜牙纪晓岚》等为代表的戏说剧，它们或以历史人物为符号，或以历史传说以蓝本，虚构创作，"借史说事"。这一类作品其实不应称为历史剧，而叫作"古装戏"更为贴切些。这些作品往往构思奇特，想象丰富，诙谐幽默，妙趣横生，具有很强的观赏性。有人担忧这样的作品风行以后，会干扰对青少年观众的历史教育，进而对中国历史文化的传承带来负面影响。我以为这是混淆了历史与艺术的杞人之忧。完整而准确的历史教育应当由学校来完成，对于戏说剧来说，不应担此重任。我们要反对的是那些粗制滥造的戏说剧，而对于那些闪现着人性和智慧的光辉，寄寓了对历史感悟和感动的优秀之作，我们也可以把它们当作经典看待，也可以从中汲取艺术的营养。历史剧的本质是剧，而不是历史。既然是剧，就当以艺术标准来审视。

《江山风雨情》正是一部结合了历史剧与古装戏两者优点的上乘之作。它的风格独特也就体现在这里。它突破了一般历史剧对历史的亦步亦趋,引入了戏说的成分,比如对陈圆圆身世的虚构就充满了奇幻色彩。比如对太监王承恩的虚构,让全剧有了一个贯穿始终的中心人物,给情节的发展提供了直接的动力。比如让崇祯踩着陈圆圆的肩膀吊死煤山,让人觉得造化弄人。但是它又十分尊重历史事实,将明清之际错综复杂的矛盾关系揭示出来,将明、清、农民军等矛盾各方的角力争斗描写出来,同时将历史演变的轮廓和走向反映出来。可以说是三分史实、七分艺术。这种创作态度和创作方法,使得编导的艺术才情从历史的束缚中解放出来,使得全剧既有历史更替带来的兴亡感慨,又有人情和人性的挥洒漫洇,使得作品具有比一般历史剧更强的观赏性。我把这种历史剧称为"历史传奇"。

其实,这一倾向在朱苏进和陈家林的另一部作品《康熙王朝》中就已见端倪。

盘点 2004—2005 年中国电视剧,还有很多较好的作品,如《血色残阳》《半路夫妻》《大姐》《不能没有你》《使命》《军人机密》《太祖秘史》《幸福像花儿一样》等,不能一一评点。要对所有作品进行宏观上的定性定量分析,难度很大,意义却不大。但是笔者有几点感受十分强烈,值得一说。

一是中国电视剧进入了空前繁荣的时期。虽然中国的第一部电视剧诞生于 1958 年,但真正的发展是在改革开放以后。经过近 30 年的努力,中国电视剧已从蹒跚学步进入成熟发展期。这种发展速度是中国电视人的骄傲,也是中国电视人的幸运。没有国家的全面发展和进步,就不可能有电视剧艺术的发展和进步。而今相对于其他艺术门类,电视剧艺术可谓一枝独秀。早些年还有文学瞧不起电视剧、电影瞧不起电视剧的现象,现在恐怕只有羡慕的份了。

电视剧的繁荣主要表现在题材内容的宽广、思想深度的挖掘、制作水平的精良和生产总量的扩张等方面。从题材内容看,你很难找到没有被电视剧反映过的领域了。当代生活、历史演义、婚姻矛盾、人伦亲情、反腐倡廉、公安破案、地下斗争、家庭教育、黄昏恋、民工进城、"三农"问题……几乎应有尽有,不胜枚举。就思想深度而言,电视剧已经从文学中汲取营养,达到了相当的境界。皮相之作大为减少,解读政策的应时之作大为减少,相反,电视剧中对人性深度的开掘,对历史真谛的追问,对时代精神的张扬等,每每让人有振聋发聩之感。就制作水平而言,电视剧又向电影靠拢,告别了因陋就简的毛病,追求艺术的美感。有人说电视是从广播脱胎而来的,但是中国的电视剧是从电影发展而来的。中国电视人从一开始就是学习用电影的方法拍摄电视剧的,只是由于条件的限制和经验的局限,曾经一度较为粗糙。而今电视剧在美术、摄影甚至镜头语言等方面都越来越向优秀电影看齐,精益求精。比如《亮剑》的战斗场面逼真得几乎可以当作军事教学片;比如《家有九凤》的光影效果完全可以与电影媲美。难能可贵的是,这种精致不是表现在一两部作品身上,而是体现在电视剧整体制作水平的提高上。每年差不多有40余部、计1200集左右的上乘之作让观众一饱眼福。就生产总量而言,中国的电视剧已经连续多年达到一万集以上,这一数字表明电视剧行业每年动用了60亿元以上的资金。据统计,中国电视剧行业每年能够回收的仅有20亿元资金,很不景气。但我觉得,这也说明电视剧中的精品比重已经有了大幅提升。

统观中国艺术史,没有哪一种艺术能够达到如此水平。纵观电视剧发展史,可以说电视剧已进入了最好的繁荣时期,并且有着旺盛的发展后劲。可以无可争辩地说,这是一个电视剧的时代。

二是中国电视剧的质量和规模已达世界一流水平。与世界先进国家相比,中国电视剧的质量和规模已经走到前列。这是由我们的特殊

国情和文化传统决定的。中国人是一个喜好故事的民族,自古以来叙事文学就很发达。中国又是一个发展中的国家,文化消费方式相对比较单一,看电视成了中国人的最大选项,而看电视剧就成了乐此不疲的最佳选项。这种需求刺激了电视剧生产的大幅增长。欧美的文化消费方式多样,对电视剧的需求并不如我们强劲。据了解,美国的电视频道每周只播出一到两部三到四集电视剧,而中国的电视频道,每天要播出7~8集电视剧,其中新剧就要2~3集。两相对比,就可明了中国的电视剧的产量何以独占鳌头了。而电视剧的质量也应当说是一流的,这从国产剧占据国内主流市场得到验证。改革开放以后,我们看引进剧很多,日本的、美国的、中国香港和台湾地区的甚至拉美的都有。许多作品让中国观众记忆犹新,如《血疑》《豪门恩怨》《加里森敢死队》《成长的烦恼》《女奴》《霍元甲》《上海滩》以及琼瑶剧等。但近年来,除几部韩剧引起关注以外,引进剧已经难敌国产剧了。平心而论,这种状况并不是政策保护的结果,而是市场选择优胜劣汰的结果。

市场的推动是中国电视剧快速发展的最大动力。宏观上看,由于市场经济的发展,电视剧作为意识形态工具的特性有所退化;相反,作为文化产业的特性逐渐得到承认和彰显。市场对艺术的影响是深层次的,观众的挑剔和评判最后均被转化为市场的选择,最终促进了电视剧艺术的繁荣,比如电视剧越拍越长,大型剧层出不穷,而中短篇电视剧却日见萎缩。但在微观层面上,市场有时也会"失灵",有时甚至带来局限,构成负面导向。一些低俗之风在电视剧中也有所存在就是明证。

三是中国电视剧应当努力走出国门,占有国际市场份额。韩剧作为一种文化产业能够在国际上产生广泛的影响,应给我们带来深刻的启示。中国的电视剧为什么不能跨出国门,占有相应的国际市场份额呢?我们就无法突破樊篱走出新路吗?可喜的是,随着中国的和平发展,中国在世界上的影响与日俱增,中国电视剧的发展也越来越多地得

到了世界的关注。外国人对中国人的认识已经不再停留在那种留着长辫的中国功夫片的印象中了,他们需要并且可以从中国的电视剧中了解中国的历史文化,了解当代中国的发展,了解当代中国人的生活和情感。就政府部门而言,应当向韩国学习,制定文化政策和策略,扶持电视剧走出国门,因为在当代毕竟只有电视剧这一艺术形态最具有产业开发的潜力和价值,它的成功与否,直接关系到国家"软实力"或者文化影响力能否发展和提高,而文化影响力对于国家的综合国力来说至关重要。就创作者而言,我们应当拓宽题材,越是民族的,就越是世界的;我们应当开掘主题,越是人性的,就越是人类的;我们应当提高质量,越是优秀的,就越是市场的。我们应当将发展文化产业的意识、将市场的意识、将营销的意识贯穿于电视剧创作的全过程中,贯穿于从策划到生产到销售的每一个环节之中。营销与销售不同,销售是有什么卖什么,营销是市场需要什么就生产什么、推销什么。果真如此,中国电视剧走向世界的步伐必将大大加快,在增强中国软实力的过程中必将发挥更大的作用!

2006年9月写于望云楼

这还是一个电视剧的时代
——点评2006—2007年中国长篇电视剧

两年前我曾经写过一篇《这是一个电视剧的时代》,记述我对2004—2005年两年间中国长篇电视剧的观感。现在我有机会再次参加金鹰奖评选,观看了127部出品于2006—2007年的中国长篇电视剧,这些作品经过专家审看遴选,应当代表了中国电视剧在近两年的水准。我从中选出一部分印象深刻的,撰文成稿,为自己留一份审美记录,也奢望为中国电视剧史留存一份资料。

总体上看,这两年,中国电视剧的需求量有增无减,电视剧仍是各大电视台创收的主力产品、市场竞争的主要手段。电视剧的年产量基本稳定,质量有所提升。与同时代其他艺术样式或艺术门类相比,电视剧的繁荣程度和影响力仍然没有可以比肩者。

我最大的感受仍然是:这还是一个电视剧的时代,于是本文便以此为题。

1.《金婚》(50集。出品:北京电视艺术中心、北京世纪星润影视投资咨询有限公司。编剧:王宛平。导演:郑晓龙。摄像:崔新平。主演:张国立、蒋雯丽、林永健、李菁菁等)

如果检阅两年来中国电视剧的收获,我以为《金婚》堪为首选之作。

《金婚》是有魅力的,它的魅力在于朴素。《金婚》没有传奇,有的是庸常。它把庸常的生活写到了极致,就呈现出朴素的美感来,就像无技巧的技巧是最高的技巧一样。它比传奇更难,也更有持久的魅力。这就是传统美学中所谓的大象无形、大音希声。这种境界,在当代电视剧中是难得一见的。

50年的人生,50年的变迁。时代、历史相互交织,家庭、社会交相辉映。让人会心,让人感慨,让人兴叹,让人深思。佟志和文丽的婚姻生活具有了中国普通民众至少是普通市民生活的典型意义。

用编年史构建全剧的方法其实来源于中国传统史学,虽不多见,但不是创新,电视剧《一年又一年》就曾有过类似的尝试。但是《金婚》的时间跨度长达50年,其创作的难度是可以想象的,它给编剧、导演、摄像、美术特别是演员表演等方面都带来了全新的挑战。

《金婚》的价值还在于它所反映的价值观。这种价值观是传统的,也是主流意识形态倡导的。忠贞、宽容、友爱、敬老、克制等伦理原则,与忠恕之道、孝悌之道一脉相承。这些原则是整个中华文化共同体都崇尚的。因而《金婚》有着广泛的受众面。

但是《金婚》又太有特色了,这特色与它所描绘的时代和历史紧紧相连,难以割舍。因为这50年的风风雨雨是地球上其他地方所没有的,太有中国特色了。这一特色使得异地的人们很难完全读解故事背后的意蕴,也使得隔代的人们难以理解,他们一定会惊奇:啊,我们的祖辈曾经过着这样的生活呀!

都说越是民族的,就越是世界的,此时我很有些怀疑。《金婚》能够走到海外吗?能够为陌生的人们所接受和读解吗?《金婚》能够给隔代的人群带来同样强烈的共鸣吗?

2.《喜耕田的故事》(19集。出品:山西省文明办、山西电影制片厂、太原市委宣传部、中央台影视部。编剧:牛建荣。导演:牛建荣。主

演：林永健、王亚军。摄像：谢戬烽、郭圣等）

有过农村生活经验的人是不会放过《喜耕田的故事》这部电视剧的,因为它处处渗透着当代农村的气息,处处印证着自身的生活感受,看此剧会感到亲切、生动；没有农村生活经验的人,也应当不会放过这部电视剧,因为这样的生活对于他们来说是全新的,看此剧会感到新奇、有趣。在中国,农村戏很少,好的农村戏更是少之又少。尽管主管部门号召鼓励,尽管农民占中国人口的比重仍是绝大多数,但在城市化的进程中,乡村生活常常是被忽视、被边缘化的。在艺术舞台上,农村题材似乎难登大雅之堂。正因为这种现象的存在,我更要为《喜耕田的故事》叫好、喝彩！

这部电视剧具有醇厚的山西地方特色,是"山药蛋派"在当代电视剧中的传承与再现。

紧紧把握住时代的脉搏,却又没有概念化的说教味,这是此剧的最可贵之处。将建设社会主义新农村的主题如此生动和谐地揉在农民喜耕田的故事中,浑然天成,是编导的功力所致,也是演员的天才表演所致。喜耕田这一形象虽然生活在山西的土地上,但他可以称得上是当代中国农民的代表。

一部电视剧能够创造这样一位典型人物让人记住,足矣。

3.《大明王朝1566》(46集。出品：海口广播电视台、北京天风海韵影视文化传媒有限公司。编剧：刘和平。导演：张黎。摄像：池小宁。主演：陈宝国、黄志忠、王庆祥、王雅捷等)

由于特定的原因,"海瑞罢官"的故事在中国可谓耳熟能详。与许多历史剧相同的是宫廷权谋、明争暗斗,同样的钩心斗角,同样的尔虞我诈,同样的你死我活,《大明王朝1566》却显得别开生面,它围绕嘉靖和海瑞的对决,用风格化的叙事方式讲述了庶几相同的故事,这就呈现出艺术的价值了。艺术是有意味的形式,这部电视剧的最大特征就是

让观众感受它非同一般的形式。它的每一个镜头几乎都是导演殚精竭虑、精心打造的。与其他电视剧不同的是,这部电视剧有着复合时空,一重是故事原有的现实时空,一重是人物独有的心理时空。这种蒙太奇手法大大拓展了人物的内心世界,使得人物形象异常丰满起来。与这种艺术追求相匹配的是主要演员的精彩表演,尤其陈宝国、倪大红对嘉靖和严嵩这两个人物的把握,真可谓炉火纯青。这部电视剧中,海瑞、嘉靖、严嵩、胡宗宪均给人印象十分深刻,可能长期留存在人们的记忆之中。一部电视剧能有这样的成绩,十分难得。

但是成也萧何,败也萧何。也正是由于这种迥异的艺术手法凝滞了作品的叙事节奏,改变了人们对电视剧的收视习惯,因此这部电视剧未能取得应有的市场预期,几轮播出,均未能得到让人满意的收视率。究其原因,一句话,用电影的手法拍摄电视剧,在中国,目前还不太行得通。

4.**《插树岭》**(24集。出品:吉林电视台电视剧制作中心、吉林省影视剧制作集团公司、中央台影视部。编剧:郁晓。导演:顾晶。摄像:栗栗。主演:程煜、丁嘉丽等)

这又是一部十分地道的东北农村戏。

前几年我曾经说过,近年来农村题材的电视剧似乎都出在东北。这是一个很有意思的现象。《东北一家人》《别拿豆包不当干粮》《希望的田野》《美丽的田野》等,可谓佳作迭出。为什么会出现这一现象呢?我以为首先在于东北特有的地方文化特色,尤其东北的乡土语言,是文学创作不可替代的优质资源。对于全国大多数观众来说,东北方言好懂,不像其他方言存在着接受障碍,加之历年来赵本山的小品又对东北方言起到了很好的普及作用。

此外,一批立足乡土的作家,一批优秀的东北籍演员,是东北农村题材电视剧经久不衰的又一重要原因。

东北乡土的基调,加上紧随时代的主题,是《插树岭》成功的两大要素。将它列入上述优秀剧目中毫不逊色。这部电视剧生动地表现了改革大潮中国农民的进步和变化。剧中,杨叶青、张立本等新型农民形象具有强烈的时代特色,他们带领乡亲从封建宗法意识中一步步解放出来,发家致富,追求幸福,走上小康之路。

全剧主题的深刻之处在于它揭示出了"经济的解放和精神的解放才是人的全面解放"的道理。

5.《大工匠》(28集。出品:北京鑫宝源影视投资公司、北京华录百纳影视有限公司、杭州南广影视制作有限公司。编剧:高满堂。导演:陈国星。摄像:陈昆晖等。主演:孙红雷、刘佩琦、陈小艺等)

大工匠,小人物。同样的题材如果放在20世纪80年代之前,是没有多少人感到奇怪的。但是在时过境迁的新时期,人们再次将目光投入到肖长功和杨老三这两个产业工人的命运上来,就显得别有一番滋味在心头。

拥有恢宏而深沉的历史感是此剧的特色之一。此剧时间跨度长达半个世纪。苏联专家来华、"大跃进"、三年困难、"文革"停产、林彪叛逃、改革开放、工厂改制、职工下岗……几十年的政治风云和社会变迁,尽在其中。肖长功与杨老三的人生经历与时代紧密相连。人无法超越时代,每个人的生活与思想情感都无不打上时代的烙印。那是一个充满激情与理想的时代,那是一个狂热与执着的时代。该剧真切地还原了历史,客观描绘了那个激情与狂热、理想与疯狂相互交织的时代以及身处其中的人物,令人有几多感慨叹息,几多思考回味。

此剧成功刻画了两个具有典型性格的产业工人的形象。剧中的肖长功技术精湛,工作踏实认真,为人诚实朴素,好胜要强。在技术革新试验中,为了保卫工厂进口的机器,他宁可牺牲自己的一只手。作为新中国第一代产业工人,他有着豪迈的主人翁意识,强烈的责任感与荣誉

感,他视荣誉如生命。在这种人生信念下,为了荣誉,他阻断了杨老三与妹妹的爱情;他强迫大儿子娶技术能手卖肉姑娘王一刀为妻;他使已验上特种兵的二儿子被部队退回,二儿子由此远走他乡、精神崩溃;为了荣誉,他决然与迫于生活的压力而偷了工厂零件的妻子离婚,致使妻子含恨离世。妹妹的曲折,妻子的不幸,儿子的遭遇,都与他的所谓"原则"有关。从他的身上我们可以看到,不仅礼教可以杀人,"原则"也是可以杀人的。肖长功的性格其实已经被"原则"异化了,从中我们可以感到健康的人性是何其脆弱!

与之形成对比的是,杨老三在同样的生存环境中却有着截然不同的选择。他聪明好学,刻苦钻研技术,他打扮时髦,口无遮拦,张狂自我,活跃开朗。尽管在厂里有许多女青年追求他,苏联女专家也曾爱恋过他,他却热烈地爱着自己的徒弟肖玉芳。这样的人物与性格在那个时代注定会招来非议。"文革"中他被打成"苏修"、特务,受尽折磨,被迫装疯。杨老三又是一个恪守传统孝悌之道的人,他与师兄数十年共同赡养师娘;他始终尊重爱护师兄,他将肖长功的买酒违纪行为揽到自己身上,自己失去了进京参加技术比武的机会;为了相知相爱的肖玉芳,几十年里,他一次次恳求师兄同意他们的婚事,得不到师兄首肯,他就是不敢娶肖玉芳。从杨老三的身上,我们又看到人性的美好与顽强。

小人物,大工匠。在这两个人物身上,我们看到了中国工人爱国爱厂、忠诚奉献的优秀品格,看到了中国传统美德的延续与传承,看到了时代和政治风云的变迁,他们的身上折射了共和国的历史与命运,他们的人生历程也是"性格即命运"的最好注脚。

6.《奋斗》(32集。出品:北京鑫宝源影视投资有限公司,编剧:石康。导演:赵宝刚。摄像:郑志勇、甘运全。主演:佟大为、马伊利等)

言情剧也好,励志剧也好,它们都是偶像剧的一种。偶像剧是电视剧的重要类型之一。日剧、韩剧、我国港台剧,都为我们提供了很多成

功的范本。偶像剧的魅力在哪里？不妨解剖一下《奋斗》。

与大多偶像剧相同的是，《奋斗》洋溢着青春的力量。年轻貌美的演员，让观众养眼；积极向上的主题，让观众悦心；贴近而又新颖的剧情，让观众凝神。这些艺术特征是偶像剧可以合并的同类项。

与许多偶像剧不同的是，这是第一部反映"80后"生活的电视剧。它描写了"80后"一代人在大学毕业走上社会之初的奋斗历程。他们的奋斗与父辈祖辈的奋斗已经完全不同了，主要在于自我价值的实现。经济体制经历了从计划经济向市场经济的转型，改革开放后的中国社会全方位改变着中国人的生活和命运。"80后"的一代人有着得天独厚的基础和条件，也有着甚至超过上几代人的生存压力。因而他们的奋斗就有着鲜明的时代印记和深刻的时代精神。剧中陆涛、向南、华子就是这一代人中男性的代表；夏琳、杨晓芸、米莱等新女性更是中国电视剧中崭新的形象，她们的人生追求和情感表达方式不同于以往所有的中国女人。他们身上焕发出这个时代才有的自主、自强、自立、自由的意识。看到这些年轻可爱的形象，观众可能会立即感悟到，这是解放了的一代人。你也许会进而感叹，伴随着现代化的进程，人的现代化才是真正的现代化。

7.《贞观长歌》（82集。出品：峨眉电影制片厂、中外名人文化产业公司、北京锦绣江山影视文化公司、中央电视台影视部。编剧：周志方。导演：吴子牛。摄像：葛利生。主演：唐国强、张澜澜等）

虽然《贞观长歌》长达82集，但是看这部电视剧不会觉得冗长沉闷，相反会让你欲罢不能。你明知道它融入了很多商业元素，但你会接受它、欣赏它。说到底，这就是艺术的力量。有人指责《贞观长歌》虚构的成分太多了，认为许多故事情节于史无据，甚至有些人物的年龄与史不符，但是瑕不掩瑜，我以为这部电视剧仍是一部上乘之作，仍然焕发出艺术的光彩。

在中国,历史剧总是绕不开历史和艺术的关系处理问题。历史剧究竟是历史,还是艺术?我以为,其本质特征应当是剧,是艺术。历史剧不是历史本身。打个比方,电视剧《三国》应当是《三国演义》,而不是《三国志》。评价历史剧的优劣得失,应当首先坚持艺术的标准或者审美的标准。如果一味从历史的角度去钩沉去考证,恐难得到历史剧的真髓。

基于这样的思路,我认为《贞观长歌》是一部成功之作。历史的故事和人物,在这部电视剧中已经进入了自在自为的自由状态。历史的精神与艺术的表达已经水乳交融,浑然一体了。

看完全剧,李世民的文治武功、雄才大略、亲情爱情,都让人感动、钦佩,其作为天子、人父、丈夫、兄弟、战友的多重形象,令人难忘。

8.《狼毒花》(36集。出品:海润影视制作有限公司、云南润视荣光影业制作有限公司等。编剧:张晓亚。导演:黄文利、司晓东。摄像:郭智仁。主演于荣光、童蕾等)

狼毒花是个传奇,在代表死亡的沙漠上,它顽强生存,傲然盛开,给人以生的希望。

常发更是个传奇,在国家危亡的时刻,挺身而出,奋勇御敌,走马沙场,百死不回。

这是一个传奇故事,关于民族英雄"狼毒花"常发的传奇故事。正是无数个常发的血肉之躯筑成了中华民族的长城。

这是一个高扬爱国主义、英雄主义的史诗般的作品。

该剧导演匠心独运,将镜头、影调、节奏的把握拿捏得恰到好处。

主演于荣光的卓越演技将常发塑造得如魂附体,难分彼此。常发这个人物堪称典型,应当可以进入中国电视剧史的人物画廊。

《亮剑》之后,一批跟风作品络绎而出,但这是其中最好的一部。

9.《特殊使命》(40集。出品:中国电视剧制作中心等。编剧:谭

力、乔辉。导演：彦小追。摄像：胡卫国。主演：李光洁、周扬等）

尽管《特殊使命》还有一些不合情理之处，但仍然不能妨碍该剧取得成功。这是一部不一样的谍战片。

不一样在故事。十年内战期间，中共地下党员巩向光受命打入国民党中统特务组织后，与共产党失去了联系，并因特务头子余沁斋的陷害而被中共地下党视为叛徒。12年中，他面对同志的怀疑、误解、仇恨和追杀，承受个人感情、内心孤独与屈辱的巨大摧残，坚持信仰，利用敌人内部错综复杂的矛盾为共产党工作。面对生死考验，在追随党组织的艰难历程中做着只有他自知的贡献，最终回到共产党的怀抱。

不一样在人物。巩向光所经受的考验已远远超出了个人的生死，这是一颗灵魂在九重炼狱中的煎熬。这是一个共产党人的坚定信仰，这是一个共产党人的英雄主义。它说明人格的力量是何其强大。而中统特务余沁斋与已往影视作品中的同类人物大异其趣。他饱读诗书，温文尔雅，生活朴素，爱护妹妹，爱惜人才，对国民党内的贪污腐化现象痛心疾首，一心为共产党、为国效力，最后在国民党失守大陆之时吞药自尽。这一形象的价值在于更深刻地揭示了国民党失败的历史必然。

不一样在风格。与许多谍战片不同，这部电视剧有一种独特的气质，不仅仅是曲折的情节，也不仅仅是紧张的氛围，而且有一种让人喘不过气来的沉重，有一种让人难以放弃的磁力。

10.《恰同学少年》（23集。出品：湖南电视台、长沙电视台。编剧：黄晖。导演：龚若飞、嘉娜沙哈堤。摄像：陈军、崔卫东。主演：谷智鑫、钱芳等）

把重大革命历史题材拍成青春偶像剧，是否可行？

我想，在《恰同学少年》之前，恐怕很少有人想过这样的问题，更少有人能够回答这一问题。从这个意义上说，对《恰同学少年》的编导，我们就要投以十二分的敬意。正是他们的大胆实践，把不可能变成了

可能,把电视剧的题材领地又向纵深处做了一次成功的拓展。

一部电视剧的成功总是有多方面的原因。《恰同学少年》也不例外,它至少有三个方面的成功:一是题材的成功,二是样式的成功,三是主题的成功。

题材的成功无须多言。这是第一部集中描写毛泽东学生时代的电视剧(此前我们虽然看过《少年毛泽东》《青年毛泽东》,但师范生毛泽东还是首次出现在荧屏上),伟人的事迹早已家喻户晓,这是题材的优势,它具有历史传奇的特征,又有很强的普及性。

样式的成功源于创新。他们敢为天下先,用青春偶像剧的样式包装革命历史题材,实在是一个了不起的创举。它需要历史的眼光,更需要审美的眼光。它要求编导从英雄崇拜的情结中解放出来,只有进入自由的创作境界,才能举重若轻,措置裕如。编导的高妙之处还在于真正做到了"大事不虚、小事不拘",在历史的可能性中创作出了刘俊卿这样一个人物来引领剧情、结构全篇、烘托氛围。

主题的成功在于发现。这样一部描写伟人的电视剧很容易停留在展示和歌颂的层面。但《恰同学少年》别开生面,将该剧的主题放在"教师应当怎样教书育人,学生应当怎样读书成才"这样一个看似十分平易却十分深刻的主题上。这一主题的确立既是对题材本身的挖掘,也是对当今社会文化思潮的一种深切把握。教育,是一个国家、一个社会发展前进的最根本的动力。今天,我们的教育正面临着许多非常现实的问题需要探讨和解决,教育能不能搞好,不仅关系着国家和民族的希望,也关系着千家万户的日常生活,牵动着两亿多教师、学生以及几亿学生家长的心。可以说,教育问题是当下社会牵涉面最广、关注度最高的现实问题之一,把住了这根脉,电视剧就找到了与社会大众最大的共鸣点。

为什么一所普通的中等师范学校,能在短短几年时间里,培养出毛

泽东、蔡和森、向警予、杨开慧等那么多惊天动地的志士仁人和栋梁之材,以至深刻地影响甚至改变了我们国家民族的命运?从教育的角度看,民国初年的湖南第一师范,区位优势、办学规模、信息来源都远远不如同时代的诸多其他大学,却取得了如此骄人的成绩,难道只是历史的偶然与偏爱?肯定不是。

编导将重点放在写读书、写育人、写读书与育人的关系上。全剧展示毛泽东作为一名普通的农家子弟考入湖南第一师范求学储能的五年师范生活,同时展现杨昌济、孔昭授等优秀的教育家以自己渊博的知识、高尚的品格,言传身教,"欲栽大木柱长天"的伟大理想。在教学相长、师生相济的互动中,友情、爱情、亲情、师生情时散发出人性的温馨,滋润着亿万观众的心田,也开启着观众思考的心扉。

11.《血色湘西》(34集。出品:湖南电视台。编剧:李树型、黄晖、冯柏铭、赵凤凯。导演:龚若飞。摄像:张绍明。主演:李恒、白静等)

用"湘西画卷民族史诗"来评价电视剧《血色湘西》当不为过。

在近年的中国电视剧当中,《血色湘西》是充满独特个性的一部,因为其不可替代的湘西特色,因为其浓得化不开的风格特色,因为其独一无二的传奇特色。

《血色湘西》镜头所至,不仅有山水之美、人性之美、真爱之美、率性之美、淳朴之美,还有风俗之美,赛龙船、祭屈子、拜傩公……一幅幅湘西风俗画卷让你耳目一新、目不暇接。

《血色湘西》不仅讲述了一个凄美的爱情故事,也不仅仅讲述了一部纯粹的抗日历史,而是以两者为载体,审视人类善恶与民族荣辱的深刻主题。

《血色湘西》的形象大于思想。剧中人用自己的生死抉择,生动地告诉观众中华民族在抗日战争中的精神状态和爱国主义的源泉所在。田大有、田穗穗、石三怒、瞿先生、童莲、耀武、月月、龙老太爷,甚至胡

四混子,在民族危亡之际,奋起抗日、殊途同归。其情其景让人血脉贲张,让人领悟到湘西的血性和血性的湘西。

《血色湘西》将湘西方言提炼入剧,是电视剧的又一大胆尝试。它大大地丰富了中国电视剧的语言范式,也让人惊羡中华民族语言宝库的多姿多彩。

《血色湘西》,原始的湘西,文化的湘西,永恒的湘西。

12.《闯关东》(52集。出品:山东电影电视剧制作中心、大连电视台、中央电视台影视部。编剧:高满堂、孙建业。导演:张新建、孔笙、王滨。摄像:王滨。主演:李幼斌、萨日娜等)

《闯关东》作为开年大戏,风行全国。

一时间,全国上下议论纷纷。"闯关东"精神被提到民族精神的高度,朱开山被作为民族英雄一样受到推崇。一部电视剧能达到这样的影响力,实在让人羡慕。

但是现在也有人提出质疑,认为作品美化了地主,否定了革命,违背了历史。朱开山是一个剥削长工的地主,他身上的恕道否定了革命的必然性和必要性。剧中年代跨度从20世纪初年到"九一八"事变爆发,其间中国共产党已经成立多年,作品对此丝毫没有反映,违反了历史真实。

面对这样两种极端对立的认识,事情就变得复杂起来了。

我以为看一部作品就像看任何其他事物一样还是要看主流、看大局。从主流看,从大局看,"闯关东"精神还是应当肯定的,朱开山这一人物还值得推崇的。

"闯关东"的精神其实就是创业的精神。朱开山是千千万万闯关东者的一员,也是他们的代表。为了生存,他们九死一生,不远千里,跋涉出关;为了发展,他们在黑土地上与人斗、与天斗、与地斗,苦苦挣扎,默默耕耘。朱开山先淘金,后种地,再开饭馆,再开矿。从手工文

明,到农业文明,到商业文明,再到工业文明,完成了人生的几次飞跃。他集勤劳、勇敢、仗义、正直、节俭、慈爱、忍让、宽容诸多品质于一身,是一个典型化了的中国人的形象。这一形象所蕴含的中国文化精神是十分深厚的。他对土地的热爱,他对家庭的珍视,他的处世态度,他的待人之道,都深深浸润着中国文化的特色。在和韩老海与潘五爷的斗争中,他最终是靠恕道赢得了胜利,赢得了人心。在和日本人的斗争中,他针锋相对,有勇有谋,捍卫了民族的尊严。面对这一形象,我们要从其完整性上去读解,而不能抓住一端,不及其余,更不能用抽象的概念去肢解活生生的艺术形象。

总体上看,《闯关东》也许还有着这样或那样的缺点,但毋庸置疑它是一部让人看了长劲的作品。在今天这个时代,人们还是需要"闯关东"的精神。

就艺术而言,《闯关东》更值得赞许。它的鲜活的人物群像,它的动人的传奇故事,它的牢固的戏剧结构,它的新奇的影像语言,它的纯正的地方特色,它的不为人所见的淘金、伐木、放排、落草、贩货等东北特有的生活场景和生活经验,都散发着长久的艺术魅力。

13.《卧薪尝胆》(41集。出品:中国国际电视总公司、江苏省广播电视总台等。编剧:李森祥。导演:侯咏。摄像:石栾。主演:陈道明、胡军等)

有人说这是国产历史剧中的顶尖之作,我颇有同感。尽管它的收视率可能没有达到预期的效果,不如某些作品的轰动效应,但它精致的品质足以证明它是历史剧中最好的作品之一。无论是场景、舞美、画面、音响,还是剧情、人物、表演、节奏等,这部电视剧都经得起行家的挑剔,它的精致之处还在于可以重复播放。这是一部留得下来的作品。

因为历史的久远和文字记载的稀少,很少有人追究作品的真实与虚构的比例了。尽管如此,找来《史记》《国语》或《吕氏春秋》有关勾

践的篇章读一读,你还是可以发现这部电视剧是相当忠实于历史原貌的。春秋无义战,吴越之争也是如此,它不像其他战争一样有正义非正义之分,双方只是"相怨伐"、相争霸而已。在他们之间很难论谁是谁非,但是这段历史给予后人的影响是异常巨大的,某种意义上它可以说是中国历史的母版。在中国的漫长历史中,我们曾看到无数次或大或小或正或反的翻版屡屡上演,让人扼腕兴叹。

勾践的卧薪尝胆,夫差的妇人之仁,伍子胥的忠而见弃,文种的功成杀身,范蠡的功成身退,西施的红颜多舛……一部中国历史很难走出他们的影子。

14.《士兵突击》(30集。出品:天意影视有限公司、八一电影制片厂。编剧:兰小龙。导演:康洪雷。摄像:王江东。主演:王宝强、张译等)

《士兵突击》这部电视剧的最大意义也许不在于电视剧本身,而在于其传播方式和传播途径的独特。

许三多既是一个有血有肉的艺术形象,也是千千万万个当代中国军人的缩影;他所走过的道路,更加极端,也更加感人。他不是一个具象的人,他是一个中国人,再大点是个东方人。他身上有着优秀的品德、品质——那种执着、那种卑微、那种与人为善。一个有着性格缺点的普通农村孩子,因为他的单纯和执着,因为军人世界的广阔与博大,最终走到了很远的地方,这更像一个寓言,我们能够看到生命的沉重和意义。

在一个追求物质的年代,精神层面的东西到底还有没有价值,还有多大的价值?这是《士兵突击》所要告诉我们的。

这样一部看似无奇的作品为何首先赢得了网络一代的青睐,而后又为广大电视观众所欢迎?其实越是单纯,往往越有品质。《士兵突出》对精神价值的崇尚和肯定,与当今普遍重利轻义的社会心态相比,

是一种"反其道而行之",它的走红说明了艺术创作不仅可以跟进社会主潮,还可以反其道而行之——或者是"要什么给什么",或者是"缺什么补什么",这两种截然不同的态度和方式,都是艺术走向成功的途径。

应当强调的是,如果不是康洪雷和他的创作班子,《士兵突击》是万难成功"突击"的,这一点,不仅表现在对主题的把握和对节奏的控制上,也不仅表现在对军营生活特征的捕捉和对叙事与抒情方式的运用上,而且体现在所有这些艺术特质的整体调动和营造上。

15.《热带风暴》(20集。出品:武警政治部电视宣传艺术中心、中国电视剧制作中心。编剧:戴宏、陈胜利。导演:陈胜利。摄像:王哲辉。主演:李洪涛、刘长纯等)

"热带风暴"其实是一场心灵风暴。

这场风暴不仅是一场季风,差不多已经刮了30年了,并且还要刮下去。改革开放以来,人们的思想情感就自觉不自觉地被卷入这场风暴中了。从某种意义上看,改革就是革除弊端,开放就是洋为中用。新旧矛盾、内外冲击,在改革开放的全过程中一刻也没有停止过。利益调整、观念更替、情感撕裂几乎触及每个社会成员。正因此,这部描写当代武警生活的电视剧才会产生广泛的社会共鸣。正因此,于海鹰和陆涛这对生死战友的不同人生观、价值观及其命运轨迹才会在我们的心底掀起滔天波澜。

以往军队题材电视剧的结构模式,大多是场面加三角再加新观念。这种套路强调的是外部戏剧冲突,但是《热带风暴》放弃了这一套路,它用内窥镜、显微镜、放大镜逼视剧中人物的情感世界,将人物在一个问题前的心灵变化表现出来。这种方法其实是一种自我挑战,要避免说教、避免枯燥、避免概念化,要保持叙事节奏,若没有丰富鲜活的细节,没有细致入围的情感,那是万难成功的。

所幸的是,《热带风暴》做到了,因而它给我们带来的精神洗礼就是有效的、长久的。

16.《诺尔曼·白求恩》(20集。出品:上海文广新闻传媒集团影视剧中心、上海海润影视制作有限公司等。编剧:刘志钊、杨梓鹤、贾鸿源。导演:杨阳。摄像:林建中。主演:Trevor Hayes 等)

一个充满浪漫艺术气质的加拿大青年。

一个对医术精益求精、极端负责的医生。

一个充满正义感的人道主义者。

一个伟大的国际共产主义战士。

这就是电视剧《诺尔曼·白求恩》给我们塑造的白求恩形象。这一形象的复杂性、完整性、生动性,都超过了我们的预期和想象。由于历史的原因,白求恩作为一个国际共产主义战士的形象已经定格在几代中国人的心中了。电视剧要还原他应有的形象,是一次艺术冒险,对编导演诸方面而言都是严峻的挑战。更不要说跨国拍摄,还要增加许多意想不到的困难。

难能方才可贵。该剧完整地展现了白求恩的宝贵一生,从北美到欧洲,从西班牙到中国,白求恩的生命轨迹异常丰富多彩。科学训练、医学实践、社会体验、战争磨砺,白求恩的精神追求伴随着生命历程步步升华,我们终于看到并信服了广阔的历史洪流中的英雄白求恩。

正如导演所说,拍摄《诺尔曼·白求恩》,不仅是怀念,更是呼唤。我要说,观看《诺尔曼·白求恩》,亦当如是耳。

17.《上将许世友》(20集。出品:江苏省文化产业集团、南京军区前线文工团、中国唱片总公司等。编剧:陆天明。导演:安澜。摄像:许永昌。主演:张秋歌等)

尽管人们对上将许世友可能有着这样、那样不同的评价和看法,但是作为一部电视剧,《上将许世友》这部作品还是相当成功的,它传神

地写出了许世友传奇的戎马生涯。

情节抓人、细节传神,是这部电视剧的最大艺术特征。情节吸引观众,情节推动人物发展,情节是人物性格的载体;细节打动观众,细节丰富人物,细节是人物性格的抓手。但最终留在人们记忆中的往往是细节,而不是情节,这是一种很有趣的审美现象。《上将许世友》也是这样一部作品,时过境迁,你也许不记得它的主要情节了,但是你忘不了它的一些细节。比如,他好酒,独好茅台,堪称酒神;他忠诚,男儿一跪动天地;他孝顺,生不能尽孝,死后要与老母合葬……

看完全剧,观众会觉得这部电视剧与其叫《上将许世友》,不如叫《战将许世友》或者《名将许世友》可能要更合适些。

18.《**不能没有她**》(22集。出品:江苏省广播电视总台、江苏飞天艺术中心、徐州广播电视台。编剧:陈小杭、龙莱。导演:马功伟。摄像:曲有卫。主演:郭晓冬、罗海琼等)

《不能没有她》是一部让人看着舒服的电视剧,就像看着邻家小妹一样。作品是圆润的,它有着青春偶像剧的共同特点,青春靓丽、悦目养心;故事是传统的,紧紧围绕面包与爱情而展开;结局也是传统的,有了面包,失了爱情;因而主题也是传统的,不能为了面包,丢了爱情。与同样是青春偶像剧的《奋斗》相比,这部作品的价值观更为传统。

19.《**西安事变**》(36集。出品:西安电影片厂、中共陕西省委宣传部。编剧:李凯军、王爱飞。导演:叶大鹰。摄像:贾永华、陈军、华威、董振业。主演:胡军、刘劲等)

"西安事变"是被影视作品拍摄得最多的现代史事件。同名电影,同名电视剧,以及《少帅传奇》《张学良》等都曾经浓墨重彩地反映过这一改变中国现代历史进程的重大事件。但到目前为止,这是第一部全景式地描写西安事变的内容最丰富的历史正剧。剧中张学良、蒋介石、杨虎城、毛泽东、周恩来等人物形象都得到很好的塑造。对他们在历史

关头的重要抉择、他们的心路历程、他们的性格特征都有比较真切而生动的把握。

20.《**五号特工组**》（30集。出品：北京慈文影视制作有限公司。编剧：潘军。导演：赵青、虎子。摄像：顾其铭。主演：于震、刘琳等）

《五号特工组》是一部中国的007式故事、007式手法、007式风格的电视剧。

五个侨居国外的同学，五个特工高手，在国难当头之际应召回国，来到上海法租界，与日本侵略者斗智斗勇，展开了殊死搏斗。他们粉碎日本特务刺杀蒋介石的阴谋、揭露南京大屠杀真相、击毙日本间谍、营救犹太专家、运送新四军药品、获取日军长沙会战机密……一路刀光剑影，险象环生，扣人心弦，惊心动魄。这部电视剧集动作性、悬疑性、推理性、文学性于一体，可以说是一部真正思想性、艺术性、观赏性"三性合一"的好作品。

这种类型的电视剧介于写实和无厘头之间，打破了一般谍战片拘谨写实的套路。它是夸张的、传奇的、变形的，却达到了艺术的真实，神奇而可信。看这部电视剧的审美感受其实与看金庸武侠小说相当类似，不亦快哉！某种意义上，艺术就是要弄假成真。与某些伪现实主义的"求真得假"相比，这种艺术真实的高度更加值得肯定和赞扬。而这种新型的谍战片样式，在中国电视剧中实不多见，其开创之功更不可没。

21.《**高纬度颤栗**》（30集。出品：上海文广新闻传媒集团影视剧中心、上海宁兴百纳影视传播有限公司。编剧：陆天明。导演：郭靖宇。摄像：张力。主演：李雪健、王志飞等）

从《苍天在上》开始，陆天明就以写反腐剧出名。这部《高纬度颤栗》是他的最新尝试，它将反腐剧与公安悬疑剧两者结合起来，既有让观众不舍的魔力，又揭示了当今的社会问题，具有深刻的思想内涵。它

不是简单地表现腐败和反腐败,而是对腐败的根源,对腐败者的心理变异的精神历程进行了剖析和探讨。

劳东林、邵长水是两代警察的代表。他们为国为民不畏艰难、不惧生死的崇高精神,十分感人。李雪健的表演细致入微,看他的表演是一种享受。他对人物的理解和把握已经到了出神入化的境界,不仅其举手投足、形体动作可以让观众感受到其内心的脉动,就连其一块面部肌肉的运动都让你感到恰到好处。看这样的电视剧,你可以理解明星的魅力对一部电视剧来说是多么重要!

22.《戈壁母亲》(30集。出品:中国电视剧制作中心。编剧:韩天航。导演:沈好放。摄像:孙明。主演:刘佳、巫刚等)

人是自然的产物,也是自然的生命。有了人,茫茫戈壁也就有了最亮丽的风景——最生动的故事,最真挚的感情,最温暖的人性。《戈壁母亲》填补了题材的空白,第一次直面新疆屯垦生活。其角度之机智,又出乎人的意料。其主人公刘月季其实是一个弃妇的形象,由于包办婚姻,她为丈夫钟匡民生了两个儿子,却得不到丈夫的爱情,只得与钟离婚。但她不同于以往文学作品中弃妇的哀怨形象,她不惧艰苦,甘于随军,担当起本不属于她的屯垦任务,其理由就是孩子不能离开父亲,母亲不能离开孩子。在随军的生活中,她不仅相前夫而教子,还违背常理,热情照顾前夫新娶的妻子,以自己的善良、奉献调和着家庭,甚至调和着军垦生活的各种矛盾。她像一粒明矾,沉淀着混浊;像一股清泉,滋润着干涸;像一粒种子,生长着春意。刘月季就是一朵常开的人性之花,她的道德、情感、心灵,是健康人性的最好诠释。

然而,刘月季这一形象又是理想化的。她的行事处世,是所有男人的梦想。一个女人被前夫抛弃,却能够没有私情而不是克服私情地去帮助前夫和他的妻子,这是怎样的境界!显然,它已经违背了人之常情;显然,这是编导虚拟的幻影。但即使如此,它也仍然会让观众特别

是男性观众心驰神往。其实,自清末沈三白在《浮生六记》中勾画出芸的形象以后,喜爱这种形象就不再是男人心头的秘密了。该剧的编导无疑深谙此道,为所有男性观众提供了圆梦的偶像。毋庸置疑,这也是《戈壁母亲》大受欢迎的重要原因之一。

当然,仅仅如此读解《戈壁母亲》是不够的。对于大多数中国观众来说,这部电视剧不仅反映的生活是新鲜的,而且展示的场景也是陌生而神奇的。大漠戈壁、荒原蓝天、天山牧场、西域风情都足以令人新奇难舍。通过那别样的风景和别样的人生,如果有人从中读出屯垦生活的意义,读出屯垦历史的厚重,读出屯垦人生的意味,就更加不会辜负编导和主创人员的努力了。

23.《无国界行动》(30集。**出品**:北京中视传媒影视文化公司、中央电视台影视部。**编剧**:江奇涛。**导演**:谷锦云。**摄像**:马新。**主演**:王志飞、罗姗姗等)

一部缉毒片《无国界行动》却写出了大手笔、大视野、大外交,写出了经济全球化背景下的国际犯罪和反犯罪的斗争,写出了中美两国联手缉毒的崭新格局。所谓无国界行动,实际上是围绕缉毒问题的多国联合行动,它超越了国家和民族甚至种族的概念,超越了政治文化和意识形态的局限,它说明这个世界上确实是有普世价值存在的,只可惜这种普世价值太少了。

环环相扣的故事情节、一波三折的斗争回合、历经磨难的传奇英雄等,是一般缉毒片或警匪剧的重要元素。但《无国界行动》不仅止于此,它的故事是在多个国家发生的,中国、美国、泰国、缅甸,时空交错,因而对不同的地理风貌和民俗风情的展示就成为此剧的一大难点,也是其一大亮点。异国风情的多姿多彩、多国语言的同时呈现,既让观众有身临其境之感,又让观众获得了"站在月亮看地球"的宏大视角。

该剧着力塑造的主要人物沙海是新一代中国警官的形象,他的气

质和素养有着鲜明的时代印记,不仅自信、果敢、具有敏锐的判断力,而且胸怀世界、敢想敢干。这是一个可以与国际接轨的形象。

24.《51号兵站》(26集。出品:中国国际电视总公司。编剧:苏雷、肖汉。导演:楼健。摄像:李昂。主演:杜淳、李婷等)

旧作新拍,是近年电视剧创作中的一个热门现象。诸如《一家春水向东流》《小兵张嘎》《沙家浜》《红灯记》《霓虹灯下的哨兵》《闪闪的红星》等,都被改编成了20集以上的大型连续剧。但是其中成功的不多,能够超过原著的更少。一部电影或一台样板戏要改成一部大型电视剧,其中容量变化巨大,是需要很大的智慧才能完成的。创作的空间和创作的限制可能同样让编导棘手。

电视剧《51号兵站》在这类作品中应属翘楚之作。它的叙事手法是传统的,却是娴熟的;它的节奏把握十分老到,总是应和着观众的心理节奏;它的人物刻画是成功的,虽然传奇,却让人信服。因此,可以说,电视剧比之同名电影,不仅毫不逊色,还极大地丰富了内容,增强了可看性,从某种意义上说,它也是这一类型电视剧的代表之作。

25.《新上海滩》(42集。北京天中映画文化艺术有限公司。编剧:徐兵、王宛平。导演:高希希。摄像:朱伸。主演:黄晓明、李雪健、孙俪等)

豪华的阵容,红极一时的题材,使得人们对《新上海滩》充满了不一般的期待。

在老剧中,江湖世界,快意恩仇,引人入胜。许文强为了个人利益而奋力拼杀,黑吃黑,他是一个枭雄;在新剧中,江湖依旧险恶,却平添了几多正义和正气,许文强忧国忧民,为抗日而奋斗,他成了一个英雄。这样的改动是编导的得意之笔,却未必让观众叫好。

最好看的还是李雪健饰演的冯敬尧,他一面是江湖老大,一面是慈爱父亲,比原版本多了几分人情味。

而冯程程是整部戏中的一抹亮色,她美丽单纯,却必须在爱人和父亲之间做出排他的选择,正所谓红颜命多舛。

如果不是李雪健和孙俪的出色表演,《新上海滩》未必能够成功。主角许文强与旧作周润发饰演的许文强真可谓形似而神不似。更为美中不足的是,该剧的节奏拖沓,有为图市场回报而妨碍艺术质量之嫌。

26.《西圣地》(30集。出品:中国国际电视总公司、中视影视制作有限公司、中国华艺音像实业有限公司。编剧:赵天山、林和平。导演:苗月。摄像:宋德华。主演:张丰毅、剧雪等)

除了电影《创业》以外,我们很少看到正面描写中国石油工人生活的影视作品。从这个意义上说,《西圣地》不仅是一部成功的电视剧,而且有着填补电视剧题材空白的价值。

当然,如果一部电视剧仅有题材的创新和成功是不够的。《西圣地》之所以受到人们的欢迎,还是因为它有动人的故事和生动的人物,还因为它有让人耳目一新的场景,还因为它有精良的制作,还因为它有能够打动人心的主题。

其实,对于任何题材的处理,创作者都始终要面向人、寻找人、发现人。不管他是什么样的人,不管他的职业如何,都要从人性的基本面去考察、去分析、去描摹。《西圣地》中的杨大水就是这样一个大写的人。他忠于国家、忠于事业、忠于友情、忠于爱情,他既是一个普通的石油工人,更是一个真正的男子汉。作为石油工人,他越普通,就越能反映题材的价值;作为一个真正的男子汉,他越有特点,就越能让观众感受到其人格的魅力。他是一个战斗英雄,却阴差阳错成了炊事员,虽然大材小用,他却任劳任怨。面对田可的处境,杨大水恪守着中国传统的道德,"朋友妻,不可欺",上演了一出"真结婚、假夫妻"的人间奇剧。他与兰妮的爱情,更是一波三折,虽有了儿子,却有情人没成眷属。故事在杨大水、田可、兰妮三角之间展开,辅之以另一个"三角"——徐正

成、戴虹、曾浩。徐正成作为"极左"政治的代表和道德小人,与以杨大水为代表的正面人物之间,冲突不断,双重"三角",相互作用,使得戏剧结构保持了较好的张力。这种结构方法,虽然老套,却是长篇电视剧的通途,屡试不爽,也很难突破。

27.《朱元璋》(46集。出品:上海三九文化发展有限公司、中国国际电视总公司等。编剧:朱苏进。导演:冯小宁。摄像:冯小宁、郑杰、冯冯。主演:胡军、剧雪等)

这是中国近两年历史剧创作中的重要收获之一。

该剧秉承了朱苏进剧作的一贯风格,集历史思辨与历史传奇于一体,是一部有着很强的作家风格的电视剧。此前,电视剧中描写朱元璋的作品很多,但是成功的不多,不知道是因为朱元璋这个传主的奇特性让人难以深入其内心世界,还是因为别的什么原因。许多作品都流于皮相,或者戏说,或者浅薄。但是这部电视剧企图走到朱元璋的内心深处,是朱苏进对传主的深切把握。电视剧《朱元璋》的作者从史实出发,为我们还原了一个真实可信的朱元璋。朱元璋用短短15年的时间完成了从游僧乞丐到明朝开国皇帝的角色转变,其间的落差在中外历史上都是空前绝后的。是时势造英雄,还是英雄造时势?审视朱元璋的人生轨迹,你不得不陷入迷茫。朱元璋的德政和恶政任后人臧否,朱元璋的人品和皇品任后人评说,但是朱苏进以他的方式读解的朱元璋,让我们觉得最接近历史上的朱元璋。

28.《大过年》(30集。出品:中视传媒、北京盛世嘉景影视文化传播有限公司、吉林影视集团。编剧:白铁军。导演:黄力加。摄像:刘飚。主演:马精武、倪大红、徐帆、徐秀林等)

有了一定阅历的人总会回首来路,感慨万端。寻找丢失的、回味得到的、体会付出的,酸甜苦辣咸,五味杂陈,甚至百味丛生。《大过年》就是这样一部电视剧。它将1977—2007年这30年的中国社会变迁浓

缩在冯泰年及其儿女的命运起伏、思想变化和感情波澜上,观之让人如食橄榄,真味久在。

这是一部特别耐看的电视剧。

耐看在它的人物。一个个剧中人仿佛就是你的邻居,亲切熟悉。有的甚至是你自己,你对他们的生存状态和人生际遇往往会感同身受,并从中看到自己的影子。

耐看在它的感情。无论幸与不幸,它都十分真挚、真诚、真切。与其说是戏剧冲突吸引着观众,不如说是情感冲突让观众欲罢不能。父女情、父子情、母女情、母子情、兄弟情、兄妹情、姐弟情以及老夫妻情、小夫妻情,都让你感动,让你动容。这些感情是如此平常、如此平凡、如此平实,却又是如此打动人心。在这种感动中,中国的人伦传统得到了充分的张扬。

耐看在它的表演。这部电视剧可谓是大腕云集,老中青三代表演艺术家如此高密度地集中在一部电视剧中,十分难得。马精武、徐秀林、刘威、徐帆、倪大红等精彩的表演,让观众大饱眼福,大过戏瘾。他们的一举手、一投足、一转身、一凝神、一回眸……都让你觉得恰到好处,意味隽永。

耐看在它的节奏。电视剧的节奏是体现编导艺术感觉和艺术控制力的最重要的因素。娓娓道来,张弛有致,是此剧的最大特色。它总是应和着观众的期待,应和着观众的心理节拍。这种节奏是编导调动多种艺术手段的综合效果。

综观这两年的电视剧创作,还有几点感受特别强烈,概括起来说是"一新四度":

题材出新。正面描写产业工人的作品有《大工匠》和《西圣地》,描写新疆建设兵团屯垦生活的《戈壁母亲》,均填补了同类电视剧题材的

空白，大大丰富了电视剧艺术的题材领地。《恰同学少年》将革命历史与青春偶像剧结合起来，《无国界行动》将缉毒与外交结合起来，《高纬度颤栗》将反腐与侦案结合起来，都使老题材焕发出新光彩。题材的突破再次证明了"只有写不好的题材，没有不能写的题材"的道理，让观众从正面再次认识到"题材决定论"的荒谬。

人性深度。《金婚》第一次触及了两性关系的和谐与矛盾，是对人性最直接的揭示。有人批评此类戏过多了，格调不高，但在我看来，编导还是拿捏得较好的，不仅无伤大雅，还让人觉得该剧的平易近人，感受到罕见的人性的温暖。《大工匠》更是将两个师兄弟迥异的性格刻画得活灵活现，印证了"性格即命运"的箴言。换句话说，如果不是从人性的角度去展示两个人物，那么《大工匠》将显得十分枯燥，甚至让编导难以入手。《戈壁母亲》干脆直面人性与"极左"政治的冲突，以一个参与屯垦戍边的女性刘月季的形象告诉人们人性的力量是何其坚忍顽强。刘月季的名言"孩子不能离开他们的爹，我不能离开孩子，到啥时候都这样"感动了千千万万的观众，她以自己的牺牲和博爱，为周边所有的人张起一顶保护的大伞，将人性的光辉发扬到极致，在她的影响下，她周围的人都焕发出人性的光芒。

思想高度。《闯关东》的主题突破了思想禁区，朱开山的形象来源于历史、来源于生活，而不是来源于教条、来源于概念。他是一个富有个性特征的中国人的形象。这样一部由集体策划创作的大型作品没有落入主题先行的窠臼，而是贯注了勃勃生机，承载了编导对历史和人生的种种思考与发现，十分难能可贵。《士兵突击》更是重审了人的精神对于物质的能动作用，突破了军旅题材的传统套路。"不抛弃、不放弃"已成为当今社会流行语，足见其影响之大。《无国界行动》将缉毒题材放在国际大视野中去展示，让观众豁然眼开，感受到全球化时代的崭新气息。这些作品，不论是置入它们同类题材的电视剧中去比较，或

从中国电视剧的整体高度去比较，都会发现，它们的思想高度均有了新的攀升。

艺术精度。艺术的精度包括创作和制作两个方面。就创作而言，题材的挖掘和开拓，情节的设计和铺陈，人物的打磨和出新，主题的确立和提炼，都有了新的提高。就制作而言，就像食不厌精一样，人们对场景的要求，对美术的要求，对服装、化妆、道具的要求，对声画效果的要求，可以说是"贪得无厌"。电视剧制作的精致与精良越来越受到人们的重视和追捧。这一方面是艺术的发展日益吊高了人们的胃口，另一方面是艺术自身发展的必然结果。比如，《卧薪尝胆》和《越王勾践》可以说是中国历史剧中制作最精美的电视剧，其中吴越宫廷的设计、吴越服饰的设计、人物造型的设计，在资料十分匮乏的情况下，却匠心独运，栩栩如生。又如《越王勾践》的开场戏"越王铸剑"的场景，具有史诗般的品格，几乎可与《魔戒》媲美。再如《贞观长歌》中唐军与匈奴对垒的场景，几乎达到电影的效果。复如《大明王朝1566》对镜头光影的精雕细刻，已经到了唯美主义的地步。又复如《闯关东》中淘金、伐木、放排、落草、开矿等生活场景的营造和展示，将东北深山、老林、雪原、沃野、大河等强烈的地域特色充分反映出来，让观众大饱眼福。所有这些都可以说明中国电视剧的艺术精度正在不断提上新水平。

风格强度。风格特征的强烈、风格特征的多样是风格维度的两个指标。从这两个指标角度去考察，这两年中国电视剧都取得了不俗的成绩。就风格特征而言，《特殊使命》《5号特工组》《大明王朝1566》《士兵突击》等都是个性十分强烈的作品。它们不同于一般的叙事作品，而是用特殊的方式、特有的手法来叙事写人、表情达意的。在众多的电视剧中，观众会被这些作品的特色而吸引、折服。从风格特征的多样性来看，更是成绩斐然。《闯关东》《插树岭》的东北味、《喜耕田的故事》的山西味、《血色湘西》中的湘西味、《戈壁母亲》《西圣地》的西北

味、《双面胶》《新上海滩》中的新旧上海味、《双凤楼》中的徽派味、《老柿子树》中的"黄河味"等,可谓是五味俱全。这种地域特色的丰富多彩,是近年电视剧中出现的可喜现象,说明对风格的追求已经成为许多创作者的自觉意识,它也足以让我们为泱泱大国的地大物博感到自豪。当然,风格维度的多样性不仅表现在作品的地域特征上,还体现在题材样式手法等的多样性上,可谓城市乡村兼有,当代历史并存,悲剧喜剧正剧俱全。更妙的是,一个题材甚至写出多种风格,比如《贞观之治》《贞观长歌》《开创盛世》三部作品,同写唐太宗,却呈现出截然不同的风格来,一部正剧,一部戏说,一部介于两者之间,可谓传奇。

在看到近年中国电视剧长足进步的同时,我们也应当看到电视剧创作中存在的问题和不足。

一是作品跟风现象十分严重。一部《亮剑》引来多少效颦之作,诸如《狼毒花》《我是太阳》《光荣岁月》《大刀》《记忆之城》等;一部《大宅门》引来《乔家大院》《范府大院》《大染坊》《白银谷》等;一部《闯关东》,又引来诸如《走西口》《下江南》《下南洋》等鸿篇巨制。但这些跟风之作大多只能得其皮毛,难得真经。虽说复制是市场经济的重要生产方式,它可以在最短的时间内生产最多的产品去极大地丰富市场、满足需求,但是复制却是艺术创作的天敌。要处理好这一矛盾,除了编导的自觉意识以外,还有赖于政府管理部门的疏导和梳理,更有赖于市场的选择机制或者淘汰机制的建立。

二是旧作新拍日益增多。所谓"红色红典"的翻拍就有《霓虹灯下的哨兵》《闪闪的红星》《沙家浜》《红灯记》《青春之歌》《舞台姐妹》《51号兵站》,此外,还有《新上海滩》《玉卿嫂》《又见一帘幽梦》以及《神雕侠侣》等新金庸剧等,不一而足。除了个别作品写出新意外,大多乏善可陈。拍旧剧,意在借力打力,欣赏者往往先入为主,总是将新旧对比,总会以旧作为标准进行评价,这样一来,大多新作都会吃力不

讨好。

三是题材撞车现象屡见不鲜。《越王勾践》与《卧薪尝胆》相撞,《王昭君》与《昭君出塞》相撞,更有甚者,一部贞观故事,竟有《贞观长歌》《贞观之治》《开创盛世》三部作品相撞。为什么会出现这样的情况?原因很多,有市场的原因,有管理的原因,更有我们主创人员的创造力不足的问题。

四是作品类型太少而类型化作品太多。总体上看,电视剧的类型屈指可数,诸如偶像剧、谍战剧、公安剧、历史剧、年代剧、伦理剧、反转剧等,似乎就把电视剧的主要类型概括了,但是每一种类型的作品又很多,比如,近年"谍战剧"有走红趋势,《重庆谍战》《特殊使命》《5号特工组》《51号兵站》《保密局1949》等新旧题材层出不穷,这种现象与跟风创作直接相关。

以上四种现象既有创作者的问题,也有生产者的问题,还有电视剧消费者(电视台采购者)的问题,是市场合力作用的结果。要克服这些毛病,要从多方面下手。

首先,创新能力亟待加强。创新是艺术创作永恒的主题,但是创新又是电视剧艺术发展的最大瓶颈。客观上说,每年各大电视台数千集的播出需求量,全社会上万集的生产量,给艺术创作带来繁荣的同时,也给创新带来了极大的难度。题材资源也好、故事类型也好、母题主题也好,短期之内,很难再生,就像矿藏一样,经不住年复一年的开采。但另一方面,一些编导的创作理念、创作方式也存在着问题。他们面向书斋,而不是面向生活;面向内心,而不是面向社会;面向小我,而不是面向时代,因而作茧自缚,笔下苍白,题材贫乏,创新无力。要解决这一问题,只有创新,别无他途。创新,创新,除了创新,还是创新。无论是创作者,还是生产者,都要把创新作为价值追求的最主要目标。要自觉拒绝跟风,要尽可能多地去开拓新题材,创新表现手法。政府管理部门要

建立鼓励创新的管理机制,市场主体要采取激励手段倡导创新。只有多管齐下,才能使电视剧市场的创新能力得到实质性的提高。

其次,要加强对当红电视剧的研究,研究其与社会文化心理嬗变的关系,找到电视剧题材策划的规律。艺术的规律、美的规律可能是人类最难以认识的规律。李泽厚先生说,近二百年来,人类在自然科学的各个领域都取得了突破性的成就,唯独对美的认识止步不前。但我们不能因此放弃对美的规律的探求。《激情燃烧的岁月》为什么二轮播出后才会红起来?《亮剑》为什么常播不衰?《士兵突击》为什么先从网络上红起?《闯关东》引人入胜的魅力在哪里?……这些现象背后有哪些传播的规律?触发了受众怎样的共鸣?意味着受众或者受众兴趣发生着怎样的变化?都值得仔细研究,详加分析。如果从中找到真理的"内核",我们就能得到创作的真谛,而不是盲目跟风,得其皮相,而失其精髓。

第三,电视剧品牌意识需要加强。现在全国每年生产 1 万多集的电视剧,生产单位可能成百上千,但是真正做出影响做出品牌的,没有几家。电视剧应当由产品时代进入品牌时代,行业的兼并和重组势在必行。有些民营公司打一枪换一个地方,有些所谓电视专业机构多年没有新作品,这样就永远做不大。在短缺时代,产品是最大的真理,一个演员只要演了一个角色就会红遍全国。在电视剧总量剩余时代,品牌是最大的真理,电视剧的人才、资源、资金都会向品牌公司集聚。品牌靠产品塑造和积累,电视剧生产者推出拳头产品打响全国,然后持之以恒,不懈努力,就能创出品牌、创出一片新天地。

中国的电视剧是一门年轻的艺术,也是一门成熟的艺术。经过从业人员与全社会的共同努力,不久的将来,一批上乘之作、优秀之作将会脱颖而出。可以预期,中国电视剧艺术必将获得长久的繁荣。

<div style="text-align:right">2008 年 8 月写于揽翠苑</div>

2008—2009年中国长篇电视剧印象

跟踪2008—2009年中国长篇电视剧,笔者有这样几个印象:

一、中国电视剧的发展比较正常。

首先是产业政策比较正常。这两年政府管理部门未曾出台诸如黄金时间不得播出涉案剧或者其他限制性的政策,这是电视剧正常发展的重要保障。

其次是产业规模比较平稳。虽然电视剧的价格呈上涨趋势,但是每年12000集的生产总量没有出现大起大落的现象。

第三,电视剧单剧规模越来越长。大多电视剧在30集以上,50集以上的也有不少。这一方面源于市场的需求,另一方面也在一定程度上说明电视剧创作者们的创作能力有了较大的提高。

第四,在产量平稳的同时,电视剧质量有了不同程度的提升。

二、电视剧质量有明显的提升。

首先是题材继续拓展。题材的拓展是电视剧创作者们无时不在努力的功课。这种拓展一是对新题材的发现,比如《小姨多鹤》对日本遗孤生活的描写,就是此前电视剧甚至文艺作品中未曾表现过的。二是对旧题材的发掘。比如《潜伏》,同样是写地下斗争,却写出了不一般的境界。对题材的不断拓展保障了电视剧题材资源的永不枯竭。

其次是主题更加深刻,有的富有批判性和战斗性。比如《蜗居》,

它从一个角度为时代画像,尽管不够全面,却焕发出现实主义的光芒。这在电视剧这一"普罗艺术"中是十分难得的。再如,《人间正道是沧桑》对国共斗争史进行了更加真实、更加可信的演绎,不仅呈现了历史,而且把握了历史的走向,其深刻的思想内涵让人洞若观火。

第三,故事和人物都有创新。电视剧的魅力在于故事,电视剧的价值在于人物,近两年的电视剧创作在故事和人物层面都大有值得称道之处。比如《我的兄弟叫顺溜》这样一个狙击手的形象,比如《潜伏》中的余则成,比如《人间正道是沧桑》中的杨立仁,比如《大秦帝国》的秦孝公和商鞅……这些形象的塑造都达到了典型的水平,将在中国电视剧史的人物画廊上占据重要的位置。

第四,制作质量日益精进。技术进步催生艺术进步。用电影语言拍电视剧甚至用大片手法拍电视剧,是近年电视剧的一大特色。比如《人间正道是沧桑》一改连环画式的电视剧叙事方式,而用多重时空镜头叙事、表意、抒情,美不胜收。比如《大秦帝国》多次用好莱坞大片一样的镜头重现战国时期的战争场面,让人联想起电影《指环王》。随着技术的进步,许多以前难以想象的主观镜头或特技镜头让观众大开眼界。随着高清电视的推广,高清电视剧也日益增多,电视剧的画质与以往不可同日而语。

第五,也是最重要的,就是与往年相比,电视剧的顶尖作品又更上层楼,达到了前所未有的新高度。比如《潜伏》,比如《人间正道是沧桑》,比如《大秦帝国》,比如《蜗居》,等等,它们都在各自题材的电视剧中独占鳌头。这意味着电视剧创作的标杆又有了新提高。

三、一些缺点或不足未有大的改观。

一是平庸之作仍然远远多于优秀之作。这是一个老问题,而且可能就是一个规律性的问题。从量与质的关系来说,可能永远也改变不了这一现象。我们只能寄希望于电视剧的基准线不断上移。

二是比较2008年和2009年的电视剧,感到并不均衡,也有大年小年之分。2009年的电视剧佳作迭出,同比之下,2008年的则弱了许多。

三是真正当代意义的电视剧偏少,质量不高。这一问题短期内尚难解决。

四是与电视剧创作的繁荣相比,电视剧的批评却严重失调。放眼望去,只有炒作,哪有批评?明星的绯闻代替了对艺术的评论。长此以往,势必会影响电视剧艺术的可持续发展。

<div style="text-align:right">2010年3月写于揽翠苑</div>

农村题材电视剧的来路及走向

参加全国农村题材优秀电视剧推选工作,回看了改革开放以来多部农村题材的电视剧,激发了我的一些思考,信手写来,以就教于方家。

电视剧划分题材的意义是什么?

以题材划分文艺作品的类型可能是中国的特色。我们好像很少看到其他发达国家有类似的做法。

就拿电视剧来说,有农村题材的电视剧,有工业题材的电视剧,有军事题材的电视剧,有革命历史题材的电视剧,也有历史题材的电视剧,有儿童题材的电视剧,有改革题材的电视剧,有少数民族题材的电视剧……凡此种种,不一而足。

这种划分的意义究竟在哪里?其价值在电视剧之外,还是在电视剧创作本身?这些问题恐怕很少有人想过。我想,这种划分的意义主要在于为理论研究或者宏观调控提供工具,仅此而已。

什么是农村题材的电视剧呢?

农村题材,有人说就是"三农"题材,是关于农村、农业、农民的题材,也有人说是"四农"题材,除了农村、农业、农民之外,还有一个农民工。其实,"三农"也罢,"四农"也罢,都是与"农"相关的题材,所以我想,如果换一个词,叫作涉农电视剧,如何?

农村是个社会概念,农业是行业或产业概念,农民和农民工都是身

份概念。农村题材的电视剧是反映农村和农民生活的,它大多与农业生产有关,当然农民工的生活可能还要与城市生活发生更多的联系。这样的电视剧除了内容特色以外,还有一个最大的特点,就是当代性。它一定是反映当下农村和农民生活,并进而塑造农民形象的。

回顾改革开放30年,农村题材电视剧的发生发展是一件很有意思的事情。

它在数量上呈现出从多到少的现象。这是我个人的感觉,目前尚没有统计数据的支撑。20世纪80年代、90年代是农村电视剧的黄金时期,一批作品闪耀荧屏,诸如《篱笆·女人和狗》等三部曲、《趟过男人河的女人》等,都曾引起轰动效应。但是进入21世纪以来,农村电视剧越来越少,优秀作品屈指可数。这一现象可能与我国的城市化进程相关。随着现代化的加速,城市化也日益成为发展的主题。农村的边缘化是城市化进程中不得不付出的代价。经济决定着文化,文化决定着人们的审美取向。农村题材的电视剧越来越少实际上是全社会集体选择的结果。城里人很少喜欢看农村题材的电视剧的,即使农村人恐怕也更喜欢看城市题材的电视剧,因为那里寄托着他们对未来的向往。

就产地而言呈现出从遍地开花到区域集中的现象。20世纪,农村电视剧遍布全国,有云贵川的,有东部沿海的,有南国的,有北疆的。但是21世纪以来,农村题材的电视剧好像大多集中在东北,比如《插树岭》《刘老根》《东北一家人》《别拿豆包不当干粮》《静静的白桦林》等。偶尔有一两部华北的,比如《民工》《喜耕田的故事》《当家的女人》等。除此之外,似乎就没有什么农村题材的电视剧了。这种现象给人的感觉就是只有东北和华北还有农村,除此以外广大的中国已经全部城市化了。当然,这肯定不是真实的。那么,为什么会产生这一现象呢?原因可能是多样的,有管理的因素,有人才的因素,有文化的因素,有市场的因素,但是其中最重要的因素可能在于语言。东北方言也好,华北方

言也好,都与普通话十分接近,覆盖面广且好懂。反映东北农村和华北农村的电视剧用的是人物的母语,自然能够接近生活的本真,有着无与伦比的生动性,从而形成独特的艺术魅力。

就主题或内容而言,呈现出从偏重文化反思到追踪热点的现象。20世纪农村题材的电视剧往往将视点落在对农村落后成因的文化反思上,反映专制文化、宗法文化对人的影响,揭示农村现代化进程中遇到的种种"人的现代化"的挑战,是对"老问题"的挖掘和批判。进入21世纪以来,农村电视剧的主题更倾向于反映农村现代化进程中遇到的新问题。诸如《喜耕田的故事》直接反映社会主义新农村建设的新动态。《插树岭》则聚焦农村基层党组织建设,描写基层干部带领群众致富的故事等。这种现象与文学走向关系十分密切。20世纪80年代、90年代,电视剧充分汲取文学营养,文学中的"寻根"和"新写实主义"思潮对电视剧创作影响巨大。进入21世纪以后,文学逐渐边缘化,电视剧却日益繁荣起来,朝着独立的方向不断发展,其取材立意往往不再依傍文学——事实上也无可依傍了,市场的诱因、审美的喜好成为农村题材的电视剧创作主要考虑的因素。

就质量而言,总体上看,农村题材的电视剧也呈现出由粗到精的可喜现象。这一方面是电视剧艺术自身发展的结果,另一方面也是农村题材的电视剧质量不断提高的结果。早期一些作品较为简陋或粗糙的现象不常见了,代之以起的大多是精品,虽然产量不多,但无论是创作的水准,还是制作的质量,其故事、人物、语言都相当饱满生动。有意思的是,农村题材的电视剧大多带有轻喜剧的风格。轻喜剧是一种十分难得的创作风格,但是好像特别适合表现农村题材。现在好的农村题材的电视剧似乎都是轻喜剧。农村题材的电视剧与轻喜剧风格之间究竟有一种怎样的关系,很值得探究。

在这样的坐标背景上,看江苏农村电视剧,可能会有更为清晰的

感受。

改革开放的30年中,江苏农村题材的电视剧主要集中在20世纪八九十年代。著名的作品有长篇电视剧《双桥故事》《华西村的故事》《干部》、中篇电视剧《农民陈奂生》《张家港人》以及短篇电视剧《满票》《喜旺》等。其中影响较大的有《满票》《双桥故事》《农民陈奂生》等。

《满票》是20世纪80年代初的作品,由虞志敏根据作家乔典运的同名短篇小说改编而成。它距今虽然已近30年,但其主题历久弥新。《满票》实际是表现的农村"海选"的故事,揭示了农村民主进程对农民心态的影响,具有跨时代的意义。这部作品当年获得全国电视短剧"飞天奖"一等奖,充分说明艺术家和评论家的敏锐与深刻。

《双桥故事》长20集,拍摄于20世纪90年代中期,由作家张弦和方洪友联合编剧,秦志钰导演,是江苏电视剧史上最好的长篇电视剧之一。它直接描写了苏南乡镇企业的异军突起,具有很高的史学价值。

《农民陈奂生》是根据高晓声的系列小说改编而成的。它将一个家喻户晓的文学形象较为成功地转化作电视剧人物形象,具有典型意义。由于得益于小说原著,因而这一形象具有一般电视剧所不及的思想深度,负载了作家对中国农民的很多发现和思考。

《喜旺》是导演野人根据毕飞宇获奖小说《哺乳期的女人》改编的。电视剧揭示了一个后现代的主题,即现代化对人性的异化问题。为了发家致富,一个哺乳期的女人不得不将婴儿喜旺交给公婆而离家谋生。电视剧就此十分形象地提出了一系列现实问题:什么是人类应有的生活?什么才是符合人性的生活?人们对物质的追求是否应有限度并应以何为限?虽是短篇,但提出的问题能激发人们长长的思考。

纵观江苏农村题材电视剧的发展,可以发现,其基本应和了中国农村电视剧的发展节拍,其达到的思想艺术高度足以在中国农村题材的

电视剧中占有一席之地。

但是遗憾的是，进入21世纪以后，江苏农村题材的电视剧日见式微，几乎缺位了。究其成因也是多方面的：一是江苏城市化的进程明显高于全国水平，农村边缘化的程度当然也要高于全国平均水平了，因此农村题材不吃香了。二是电视剧创作生态发生了变化。现在很少有作家和剧作家能够深入生活特别是农村生活进行创作了，而农村题材的电视剧是很难闭门造车创作出来的。三是电视剧市场推动的结果。随着时代的发展，电视剧的娱乐功能已经浮出水面，而农村题材与这一功能可能有着某种天然的距离。四是江苏的地域文化深刻妨碍着江苏农村题材电视剧的发展。江苏地处东南沿海，吴风汉韵，差异巨大，大江南北，方言悬殊。反映江苏农民生活的电视剧，断然无法用农民的母语（方言）去塑造人物。农民形象不同于其他人物形象，没有母语就很难达到本质状态，艺术的魅力就难以焕发出来，电视剧的市场当然也就难以产生抢手货了。

江苏农村题材电视剧的这种状况可能也是中国农村电视剧的缩影。

这种状况要不要改变？能不能改变？怎样改变？这是时代给我们提出的新问题，希望有识之士一起来共同破解。

<div style="text-align:right">2009年11月25日写于摩星居</div>

第二辑

chapter 2

求求你,
千万别打第四枪了

为《英雄》喝彩

张艺谋就是张艺谋,不管怎样,他的每一部作品都会成为当时的社会文化热点。这一次《英雄》又是如此,但又似乎有些不同。我眼睛看到的、耳朵听到的大多是一片叫骂之词,什么"视觉的碎片"啦,什么"空心大萝卜"啦,什么"除了风景和打架,什么也没有"啦,好像张艺谋得罪了谁似的,这不禁让我心存疑惑,《英雄》真的这么糟吗?张艺谋真的这么次吗?

也许我是上了媒体炒作的当,我终于忍不住掏钱买票坐进了电影院。尽管影院的条件很差,尽管观众的素质很差,抽烟的有之,吃瓜子的有之,幼儿哭闹的有之,开场一刻钟仍然旁若无人找座位的有之,但我还是被《英雄》牢牢地吸引住了。看完全片,我对张艺谋又多了一份尊敬,对中国电影又多了一份信心,甚至多了一份骄傲、一份自豪。张艺谋实现了他的一个梦想,我们对这个梦幻工厂的魔力又有了新的认识。

《英雄》绝不像有些评论者所说的那样,是什么"空心大萝卜"、什么"视觉的碎片"、什么"除了风景和打架什么也没有",相反,却是一部令人耳目一新、精神一振的艺术佳作。它在许多方面都可圈可点。

首先剧作卓越,结构上十分独特,三种视角,三个叙述者,前闪也好,闪回也好,电影语言的自由度得到了极大的发挥。这种结构即使与

黑泽明的《罗生门》有渊源关系,也不能算是缺点。谁能说这种学习不是艺术的取胜之道呢?谁能完全排除艺术的继承和借鉴呢?事实上,任何艺术都不是无本之木,都需要继承,才能发展。《英雄》的结构方式可能来自于《罗生门》,但是它不是照搬,而是与《英雄》本身的内容相适应的。《罗生门》的三种视角让观众最后仍然觉得扑朔迷离,而《英雄》却让观众十分明了故事的真相。这就是区别,这就是创新。

其次是画面语言的非凡,这几乎达到了艺术想象力的极致。张艺谋的电影总是给人以强烈的个性和风格色彩,而且每部作品都在追求创新,不重复自己。《秋菊打官司》纯粹纪实,《红高粱》大写意,《有话好好说》所有镜头都是摇晃的,《我的父亲母亲》更是像MTV的画面,而《英雄》则追求传奇和诗意的张扬。尽管有李安的《卧虎藏龙》给我们做了心理准备,做了铺垫,但它的许多画面还是出乎我们的想象,时时让我们感到震撼,感到赏心悦目,感到惊心动魄,不管它用何种手段达成,都值得我们叫好。

再次,它的主题也有新意。刺秦是个老题材,老题材翻出新意,就不简单。无名、残剑、飞雪、长空四名义士皆欲刺秦,但是残剑悟到了为了天下不杀秦王的道理。而秦王以残剑为知音,认同了治理天下的最高境界就是和平,就是不杀的道理,但他不得不为自己定的律令——同样是为了天下而杀了无名。杀与不杀,秦王最后的痛苦抉择让人想起了"第二十二条军规",那是一种二律悖反的困难。在这个逻辑死结上,《英雄》的主题是让人深思的。

有此三条,《英雄》就是一部应当得到好评的作品,为什么还有那么多人不满呢?是他们没有眼光,看不出它的好来?是他们没有水平,看不懂它的多重视角的故事?还是有别的什么原因?

没有眼光,可以原谅;没有水平,也可以原谅;但是如果别有所图,就值得我们注意了。

有人说这是嫉妒,倘若是这样,只能说明他有心理缺陷,不值一提;有人说这是为了出名,因为只有骂人能出名,而骂名人更容易出名,若果真如此,不亦悲乎!

中国电影走入低谷,让人心忧;走入低谷的中国电影正在努力奋起,应当鼓励。我们好不容易出了一个张艺谋,好不容易出了一部《英雄》,为什么不懂得珍惜,不懂得尊敬,却以如此尖刻的语言嘲讽之,辱骂之?实在是不知好歹!有些人做事不怎么样,骂人却"才华横溢"。他们对好莱坞一片推崇,对自己的同胞却大加挞伐。我不知道《英雄》与好莱坞的所谓大片相比有什么逊色之处。我们何故要长他人之志气,灭自己的威风!

艺术是有意味的形式,电影艺术更是如此。表达意味或意义可以有多种方式,可以是哲学的,也可以是文学的。但是如果用艺术表达意味,就必须强调形式,因为没有形式,就没有艺术,张艺谋的电影就是如此。他的作品突出了形式感,没有什么不好。他的作品也富有意味。像他这样的导演,是可以称为电影艺术家、称为大师的。我要为《英雄》喝彩。

求求你,千万别打第四枪了

我为什么要去看《三枪拍案惊奇》?

一是张艺谋的品牌,二是商业宣传的推动。好像不看"三枪",就要挨枪、就要落后于时代、就要老土了。

看完以后怎么样?更土。很失望。它浪费了我生命中的3个小时(电影+路程)和60元人民币。它不如"二人转"好笑,不如《武林外传》幽默。在张艺谋的电影中,它可能是最差的一部。越来越低俗的身段透出一股娱乐到死的劲儿,这电影充其量就是一个玩意儿。说是投资过亿元,我实在看不出它贵在哪儿。就那么几个演员,就那么一个麻子面馆,那么一辆破车,演员的服装也就是一套行头,不至于要那么多钱吧?当然,如果要给大山染色,可能代价不小,但那肯定是后期做出来的,有那么邪乎吗?是洗钱呢,还是抢钱呢?

说得好一些,这部电影就是一个犯罪心理学的游戏。或为钱,或为情,杀机四起。结果,三枪毙三命,虽拍案惊奇,却各得其所。

说得再好一些,这部电影可以看作一部寓言。剧情虽然无史可考,但其象征意义对历史的真实性提出了质疑。剧中死者已矣,麻子、张三、李四、赵六都不能作声了,只有老板娘知道是自己打死了张三,除此而外,其他三人的死因,对于剧中人来说可能永远是个谜。而这个谜在时过境迁之后,对于后人来说,就更加难解了。在这里,我们可以从

片中抽象出一个问题：谁能说得明白究竟什么是历史的真相？

如果要说这部电影有什么意义，可能意义就在这里。但是这种意义又有多少观众能够看出来呢？因此这种意义究竟有多少意义，我很怀疑。

我相信这不是张艺谋的最后一部电影，但是希望这就是他最差的一部。

我不奢望张艺谋是一个思想家，但是我推崇他是一个艺术家。可是如果他不能坚守一个艺术家的底线，只为钱忙活，总是弄出这等货色，他的品牌是要砸掉的。

<div style="text-align:right">2009 年 12 月 12 日写于揽翠苑</div>

张郎才尽乎?张郎才尽矣!

兴冲冲去看电影《山楂树之恋》,却乘兴而去,败兴而归。

作为一部描写"文革"生态的电影,张艺谋是想表达某些真实和思考的。如果不是张艺谋执导,这部电影未必能够与观众见面。但是也正因为是张艺谋,我们不能就此满足。本以为张艺谋会给我们带来惊喜,走出"三枪"的泥淖,创造一部纯爱的经典,哪知道他只是给我们喝了一杯没有烧开的温吞水,那样的索然寡味,那样的平庸无趣。

人们不禁要问:张郎才尽乎?

依我看:张郎才尽矣!

首先,这部电影失败在剧本上。剧本的失败主要是叙事的失败。它平铺直叙、平淡无奇,更谈不上起伏跌宕了。静秋和老三的初次见面本来是应当心有灵犀的,片中却毫无光彩。为了反衬结尾的悲剧,至少应当有一段能够表现二人相爱的欢乐,但是电影中没有一场能够张扬这一情感的戏。仅有的河边戏水一场也是既俗套又局促。老三得了白血病是片中最重要的节点,应当有一场正面的戏,写出老三内心的崩溃和重新振作,而后电影中所有的"生离"才能具有"死别"的意味。但是导演却犯了低级错误,只是侧面交代老三的患病,不知丧失了多少感人的戏份和力量。这种失败究其根源是因为对观众定位不清。作为一部电影,它应当能够独立于小说之外,电影《山楂树之恋》却不能离开同

名小说而存在。其结果是,如果没有看过小说的观众是难以完全理解这部电影的。比如,如果不是小说的铺垫,片中最感人的"隔岸拥抱",是不可能催人泪下的。剧本的失败还在于文学的平庸。剧中的"文革"舞蹈占用了大量篇幅,却未能与男女主人公的命运有一点点勾连,除了强化历史氛围以外,真看不出有多少存在的必要。而"知青下乡"的场景在许多影视作品中也曾重复出现过,导演就不能找到新鲜一些的方式来表达吗?剧中多次出现的字幕,毫无章法,不断干扰故事进程,破坏观赏情绪,让人觉得这只是导演在剪辑台上结构失措的补救手段而已。

其次,失败在影调上。张艺谋是摄影出身的导演,电影语言的唯美一直是他的擅长,就连"三枪"那样的烂片,也还是给人以视觉冲击的。但是这部《山楂树之恋》让人大跌眼镜,通片灰蒙蒙的,直让人怀疑影院放映的电压不足。过去我们说起"旧社会暗无天日",还不大明白,现在看《山楂树之恋》总算真正懂得了什么叫"暗无天日"了。但是一部电影通篇都用这种影调来隐喻"文革"的暗无天日,好像也太小儿科了,其艺术的张力如何产生呢?

第三,失败在女主角的选用上。小说中的静秋是一个具有特殊气质的姑娘,清纯、朴素、淡淡的忧伤,但是挡不住青春的魅力。就像一千个读者就会有一千个哈姆雷特一样,一万个观众就会有一万个静秋,但是我觉得即使十万个静秋也不会有一个是周冬雨这样的。如果真是她这样的静秋,我实在看不出老三爱上她的理由。

总而言之,这不像是张艺谋的作品。因为对文学的重视,对电影语言的追求,对女主角的选取,一直是张艺谋电影的最强项,或者说是张艺谋品牌的最大含金量,但是在《山楂树之恋》中恰恰是这三点全都捉襟见肘,乏善可陈。

虽然张艺谋又一次透支了观众对他的信任,但是,我相信他这一次

还不会亏本,因为这部电影实在是个小制作,成本太低了。

但是下一次呢?他还能再透支下去吗?

"三枪"已经失去了道德底线,"山楂树"又失去了艺术底线。如果张艺谋还继续这样下去的话,他还有什么可以失去呢?

<div style="text-align:right">2010 年 9 月 15 日草于揽翠苑</div>

也谈《梅兰芳》

电影《梅兰芳》被炒得很热。其中有多少是商业炒作,有多少是艺术批评,真的让人难以分清。网民们的直感可能更可靠些。

我挤时间看了一场,如果谈直觉,我觉得尚可。我是用挑剔的眼光看完这部电影的。从电影的角度,自始至终没有发现太大的毛病,也没有被激动起来。由于对传主的生平多少有些了解,因此看这部电影大多是在寻找印证,这种感受可能破坏了观赏电影应有的审美直觉。

先谈剧作。这部电影可分三段:一为唱对台戏,一为谈三角恋,一为舍艺取义。这种结构,符合电影故事对冲突的要求,尽管电影长达150分钟,但还是有戏可看,从而保持了节奏和张力。

再谈表演。平心而论,几个主演都还是称职的。当然最出彩的要数孙红雷。这个角色的彩是演出来的,不是写出来的。十三燕的这一形象可谓是炉火纯青了,举手投足都富含京剧艺人的特征。余少群和黎明的梅兰芳也完成了任务,尤其两者的衔接很自然,不容易。章子怡、英达的表演也能让人接受。

再说影像。这部电影的摄影和美术是经得住推敲的。镜头的内外部运动也恰到好处地满足了电影表达的需求。老北京剧场、老上海寓所、老纽约街景,这些场景让怀旧的人充分感受了电影的品质。

综上所述,应当说这是一部很不错的电影。

与陈凯歌的其他作品相比,可以说,《梅兰芳》是《霸王别姬》的姐妹篇,这两部比他的其他所有作品诸如《孩子王》《边走边唱》《刺秦》《无极》等都要好得多。你看陈凯歌拍了那么多电影,有多少是做到了内容和形式的契合的?真是太少了,就这两部。

与中国电影相比,《梅兰芳》当然也是一部好电影,是一部艺术电影。中国的好电影本来就少,堪称艺术电影的就更少。《梅兰芳》是一部传记电影,这类影片在中国是稀缺的,因为它太难了,受到的制约太多了。总体上看,这部电影还是将传主的形象和个性展示出来了,这就是最大的成功。

与世界一流电影相比,《梅兰芳》也要算是一部有质量且有分量的佳作。它的中国特色是不可替代的;它的技术和艺术,也可以与一流大片相媲美;而它的主题相对于当今好莱坞的许多大片来说一点也不轻飘。

电影就是电影,它不应该加载太多的东西。我们不应当对一部电影提太多的要求。当然,作为一部传记电影,人们很难不去追求历史的真实。尤其是近现代史的人物电影,人们更是希望还原历史。但是克罗齐说过"一切历史都是当代史",电影更不可能去还原历史。有人说《梅兰芳》不是历史上的那个梅兰芳,只是当下中国价值观、艺术观的《梅兰芳》,这有什么错呢?梅兰芳其实只是一个文化符号,导演只是借用这一符号表达了他想表达的内容,如此而已。

以这样的眼光来看待这部电影,依然要说它是一部成功的作品。即使不看电影的萨特也会承认,这是一部具有社会历史含量的艺术佳作。

<div style="text-align:right">2008 年 12 月 10 日写于揽翠苑</div>

一声叹息,《赵氏孤儿》

自从《霸王别姬》以后,陈凯歌作为大导演的形象就在我心中树立起来了。尽管他后来的《刺秦》《无极》等,一次又一次让我失望,不过,我想,这一次《赵氏孤儿》可能会好些吧。

电影未及上演,陈导就大做宣传,似乎不仅担心票房,更担心观众能否看懂他的电影。一个电影如果要靠导演宣讲才能让观众明白它的意义,恐怕不妙。

看了电影,果不其然。古往今来,优秀的艺术作品往往是形象大于思想的。以此相较,《赵氏孤儿》实在难算成功,因为其形象和思想都显得不足。

赵氏孤儿是一个老题材。自《左传》始,到《史记》,到元杂剧,由历史,而文学,而戏剧,越来越传奇,越来越激越。千百年来,它打动中国人心的就是"忠义"二字。陈导要创新,不再写"忠义",要写出其他的意义来,我们不反对。我们对他的创新精神甚至应当喝彩,但是这种新的意义必须经由艺术形象体现出来,是从电影中生长出来的,而不是借助于导演在电影之外的吆喝。

不管怎么创新,"赵氏孤儿"都是一个复仇的故事。面对复仇的题材,一般会有三种价值取向:一是以德报怨,二是以怨报怨,三是以直报怨。通常人们并不赞成以德报怨,孔子说以德报怨,那么我们何以报

德？人们也不主张以怨报怨，因为冤冤相报何时了？但是以直报怨是孔子所肯定的。什么是直？直就是公道，正义。如果在这些价值取向上去挖掘"赵氏孤儿"这一故事的意义可能是比较妥帖的。但是陈凯歌另辟蹊径，要从"恨"中写出"爱"来，不仅要写出赵孤对屠岸贾的爱，还要写出屠岸贾对赵孤的爱，而后还要让他们对刺而亡。这种高难度的艺术冒险，也只有陈凯歌敢为。遗憾的是，这一次冒险又失败了。

平心而论，电影《赵氏孤儿》的前一半是成功的，甚至可以说是精彩的。在程婴带着赵孤进入屠岸贾家做门客之前，这部电影几乎挑不出毛病。宫廷阴谋与杀戮，环环相扣，让人喘不过气来。尤其程婴的被迫与无奈，让人们觉得英雄的诞生其实是有很多偶然的。

但是此后电影失去了方向，出现了诸多不尽合理之处。程婴为什么要到屠家当门客？屠岸贾又为什么敢让程婴当门客？程婴为何要让赵孤去爱屠岸贾？是为了更加凶狠地复仇——让屠岸贾加倍地痛苦？那么，程婴还是把赵孤当成了复仇的工具。如果是这样，作品的主题还是回到老路上去了。如果不是这样，作品的主题又是什么？

总之，看完电影，我们无法得到陈凯歌在电影之外宣示的种种思想。或者说，电影所表达的和陈凯歌所想表达的内容之间还有很大很大的差距。一句话，其创新精神可嘉，其笔力不逮可惜。

不过我还是要说，陈凯歌是一个优秀的导演，他作为导演的才华是毋庸置疑的，但他绝对不是一个优秀的编剧。《赵氏孤儿》如果不是过于自信地自编自导，如果有一个真正优秀的编剧帮助它，一定不会是现在这样的水平。

真是可惜了，那么多宝贵的电影资源，却弄出这样一部不知所云、难以自圆其说的东东。真是太可惜了。

唉——

<p style="text-align:right">2010 年 12 月 1 日写于摩星居</p>

看《非诚勿扰》想起的

前日在家中看了《非诚勿扰》的碟,感到身心愉悦。这是冯小刚的又一成功之作。贺岁电影是冯氏的发明,也是他的最大成就。《非诚勿扰》保留了他一贯的调笑风格,但是更加纯净了。

近年来电影复苏,大片迭出。统观起来,电影已经从文学化转变为视觉化了。看一部电影,人们得到的视觉享受要远远大于它所能提供的文学滋养。这种现象很难让人评说。肯定的,说它是电影的进步,是电影本体特征的张扬;否定的,认为这是电影的退步,是技术主义的泛滥,是技术对艺术的伤害。但不管怎么说,大片得到了观众的追捧是不容否认的,就连冯小刚也拍摄了《集结号》,声画效果直逼《拯救大兵瑞恩》了。

从《非诚勿扰》看,冯小刚又回到文艺片上来了。这是冯小刚的回归,也可能是电影的回归。其实,电影作为一种艺术门类,本身也应该是丰富多样的。我们要大片,我们也不应该放弃传统的文艺片。《非诚勿扰》就是这样一部以文学见长的成功之作。

冯小刚的成功还在于他总是能够让他的电影受众面最大化。就近年中国电影市场看,电影观众似乎存在着高端化、年轻化、城市化的倾向。相反,低端的、年长的、乡村的观众市场可能更多地让给了电视剧了。影视合流是前些年的热门话题,但是这些年的发展,恰恰是影视分

流了。这一现象很有趣。

不过冯小刚并没有认同这一现象,他的《非诚勿扰》是最大限度地照顾了大多数的观众。其题材定位——"剩男征婚"就带有普遍意义,既有时代性,又有看点。他的明星效应、他的剧本要件、他在调笑之余的基本价值观依然是主流的,这些都使这部电影赢得市场的青睐。

冯小刚的电影总是给我们很多的启发。在他的电影的背后,我总能看到他的一双狡猾的眼睛。这样一个聪明人,还能给我们带来多少快乐呢?

<div style="text-align:right">2009年2月7日写于揽翠苑</div>

令人悲欣交集的《非诚勿扰2》

李叔同圆寂之时的人生感悟是"悲欣交集"。

我看《非诚勿扰2》也有同样的感受。笑中有泪,泪中有笑。其交集之时,会心之处,或难言表。一部电影能够造成这样的审美境界,实在罕见。在我多年的审美经验中,也只有屈指可数的几次。因此,我给《非2》打9分。

可能是因为王朔的加盟,《非诚勿扰2》要比《非诚勿扰1》深刻得多。电影中的人物和故事都有许多"禅味"。参禅是中国人特有的了解自身、把握世界的方式,它强调生命直觉,崇尚自然,追求放下执着后的悟道,是一种接近审美的思维方式和情感方式。步入中年的王朔和冯小刚已经没有了火气,也少了痞气,相反却增加了许多对生、爱、死的感悟、感叹和感慨。电影的开场和结尾,都别出心裁,离婚典礼和人生告别会,世所鲜有,其中深意,让人为之动容。片尾歌更是这些年电影原创歌曲中难得一见的好歌,词美曲美,相信一定会流传开来。

美中不足的是中间试婚一节,似有牵强之嫌。两情相悦,同居而不同床,其实也是不道德的。为了戏剧效果,却违背人伦常情,刻意之伤,难以服人。笑笑的小布尔乔亚式的矫情,难以让大众接受,只好靠旁白让观众强行接受。这是剧作本身的硬伤,无关其他。这是我要扣掉它1分的原因。

这部电影表面上看还是以秦奋和笑笑为第一男女主角,但其实真正的主角是孙红雷饰演的李香山。李香山从离婚到离世,其外在变化和心路历程都被演员恰到好处地诠释出来。这一人物对生命、财富、爱情和婚姻的感悟,不知能拨动多少观众的心弦!

如果不是为了借力上一部的市场效应,这部电影其实大可不必叫作《非诚勿扰2》,我想不如就叫它《红尘》,你看破也好,看不破也还是好。

<div style="text-align:right">2010年12月27日写于揽翠苑</div>

《让子弹飞》：超现实的魅力

从马识途的小说《盗官记》，到姜文的电影《让子弹飞》，变化之大，让人匪夷所思。即使老马识途，可能也难以辨认出原著的模样了。姜文的电影只是取了小说中"盗官"的内核和人物的名字，其余均已面目全非。年代、场景、情节和主题都做了重大调整和发挥。因此，我们只能就电影谈电影。

姜文的电影有他独特的风格，浓烈饱满，好似油泼辣子。不管你看得懂看不懂，都是如此。他的《太阳照常升起》，我没有看懂，但依然能感受到姜氏特有的节奏和特色。

《让子弹飞》是好懂的。这部电影如果叫座，应该是因为有这样几大特点：

一是情节麻辣。土匪、骗子、恶霸三方力量相互角逐，演出了一场让人目不暇接的好戏。

二是台词搞笑。姜文的冷幽默时时让你捧腹，有时尺度之大，似创国产电影边界了。

三是想象奇特。想象力可能是电影魅力的本质特征之一。《让子弹飞》是超现实的，处处挑战观众想象的极限。片头片尾的"马拉的火车"，给观众强烈的心理暗示：这只是一部好玩的电影，当不得真的。片中的一些情节和细节，更是超出常人想象之外，也时时提醒观众，这

是在虚拟情境中的一场智力游戏而已。看这部电影就好比看一部武侠小说,一旦进入规定情境,你就自然而然地跟着走了,不再计较其情节的真实性,而宁愿相信其艺术的合理性。好的艺术往往具有这样奇妙的魔力,总是让人有弄假成真之感。

 绝大多数观众看这部电影可能都会一笑了之,但电影背后姜文的坏笑和质疑的目光是不应该被忽视的。这就是姜文对人性的失望和否定。表面上看这是一个土匪劫富济贫的故事,但是它颠覆了这一题材的传统价值取向。张牧之想救穷人,但被他救的穷人都是"墙头草",只有看最终的胜利者后,才决定站在哪一方。张牧之的土匪兄弟是最讲义气的,但是只能共患难,不能共富贵,剧终几乎不辞而别,作鸟兽散。更不要说黄四郎这样的恶霸和汤师爷这样的骗子了,他们本来就是人性恶的代表。片尾"马拉的火车"驶向远方看似有了一个光明的尾巴,其实是十分虚妄的。剧中人没有出路,姜文也不知道他们的出路。因此,看到最后,《让子弹飞》又似乎有了某种寓言的意味。

 我虽然喜欢这部电影,但是并不赞成这种态度。因为我深信,优秀的艺术作品在娱悦人的同时,还应当让人看到或感到希望。《让子弹飞》却没有给我们应有的希望。

 那么,除了对票房的希望以外,我们还能希望它什么呢?

<div style="text-align:right">2010 年 12 月 12 日写于揽翠苑</div>

唉!《南京!南京!》

看过《南京!南京!》,最为欣赏的是片名。

"南京!南京!"是一腔长叹,让人悲从中来;是一声棒喝,让人奋起抗争;是一句感慨,让人百味丛生。

陆川的编导是严肃而认真的,历史的氛围是残酷而逼真的,人物的命运是悲惨而可怜的。不过,如果不是作为一部故事片而是作为一部纪录片,我想这部电影应该会得到更好的评价。

考察这部电影至少可以有两个维度:第一个维度是与同一题材的同类作品相比,它是有进步的,比之《屠城血证》,它在电影美术和摄影等方面,或者说在电影的技术层面,无疑有着许多进步;比之吴子牛的《南京大屠杀》,它的主题更有深度,也更易让人接受。如果说吴子牛剑走偏锋,因强调战争给两国人民带来的灾难而忽视了历史的是非的话,《南京!南京!》则通过日军角川的自杀揭示了人性的异化和复归。还有一个维度就是与国际上同类题材的电影相比,显然,它的差距还很大。比如《辛特勒的名单》那样一座高峰,就难以跨越。

电影需要创新,但是艺术的规律不容违背。作为一部叙事作品,人们总是要看到精彩的情节和细节,总是要看到动人的情感和主题。如果没有这些,你就很难说它取得什么巨大的成功。《南京!南京!》写了陆剑峰,写了姜老师,写了约翰·拉贝,写了唐先生,写了角川,写了

百合子，写了小豆子，这些人物都给人留下了印象，但没有一个达到典型的水平。作品的结构是散点的，人物之间的关系是松散的，情节和节奏都存在着严重的问题。因而除了战争的杀戮造成的刺激压抑以外，作品缺少更多打动人心的力量。

几处硬伤是难以自圆其说的，比如唐先生的被杀就缺少理由，虽然侵略者杀人不需要理由，但是对电影中已经领了良民证的唐先生来说，还是让人觉得突兀。比如角川的自杀，虽然编导通过百合子的死和姜老师的死等做了铺垫，但还是不够的。比如唐先生的妻妹在难民区领着孩子唱《梁祝》也缺乏合理性，太过做作。一部电影有这么多的地方让人觉得生硬、不协调、不合情理，你怎么还能说它取得巨大的成功呢？

我看过陆川的《寻枪》，也看过他的《可可西里》，他是一个很不错的导演，但是肯定不是一个好编剧。一部电影是多个部门综合创作的结晶，综观中外电影史，很少有那种能够一肩挑的全能导演。导演如果不是站在编剧的肩膀上是难以登上艺术的高峰的。谓予不信，你不妨去看看《南京！南京！》。

<div style="text-align:right">2009 年 4 月 6 日写于揽翠苑</div>

对《南京！南京！》的再思考

电影《南京！南京！》取得了1.7亿多的票房,这至少说明它在商业方面已经取得了成功。

但是,人们对于这部电影也一直存在着争议,主要集中在两点:一是它的日本兵的视角是否合理,二是它的慰安妇的内容是否过多。

我以为陆川是个聪明人,他拍这部电影主要考虑了两个方面:一是国际化,二是商业性。正是这两个方面直接带来了上面两大争议。

以日本兵的视角写南京大屠杀,当然是有新意的。导演可能认为从侵略者的角度来写这一场大屠杀更具有真实性和冲击力。问题是这一视角是否具有典型性?这个日本兵恰恰是一个良心未泯的日本兵,他面对这场暴行,时时感到痛苦,最后不得不饮弹自杀。在观众看来,日本兵就是侵略者,侵略者怎么可能具有人性呢?观众当然不能接受。

我们不妨假设:作为电影视角的日本兵如果是一个加害者、施暴者,那么他眼中的南京大屠杀又会是怎样的景象呢?它所带来的冲击力又会是怎样的呢?应该要比现在大得多吧?

将日本兵角川写成"人",是导演幻想这部电影进入日本影院的结果,但事实是,它让中国观众难以认同,而中国以外的观众也未必叫好。唯一可能叫好的日本观众却根本无缘看到这部电影而无从叫好。你说导演是得大于失还是失大于得?

慰安妇的内容说穿了就是强奸的镜头。这种镜头在其他题材影片中是很难出现的,但是《南京!南京!》堂而皇之地大加渲染。这真的是艺术的需要吗?我看不是,这是商业的操弄。有人说,人性的弱点就是商业的卖点,信矣。这些大量的强奸镜头,正是导演对人性弱点的利用。由此,我想起十多年前叶兆言拒绝写南京大屠杀题材电影的理由,他说他不能再让一些人借着拍电影的名义去对女性施暴。两相对比,我对叶先生更是多了一份尊重。

有一个致命伤不应当忽视,那就是《南京!南京!》情节的残缺,这绝不是优点,而是电影的严重缺陷。有人说这是导演的刻意为之,甚至是风格追求,我看不是,而是导演的失控和无奈之举。影片中没有一个中心人物,没有中心情节,这是不符合审美规律的。刘烨饰演的陆剑雄过早地死去,范伟饰演的唐先生莫名其妙地被杀,都是影片的硬伤。如果不承认这一点,就是讳疾忌医。

还有一个奇怪的现象令人质疑,就是一部电影拖了四年,却被说成"四年磨一剑",这是符合电影艺术规律,还是符合电影市场要求呢?我真是看不懂了。

别人不懂,陆川也不懂吗?

<p align="right">2009 年 6 月 16 日深夜腹稿　2009 年 6 月 18 日记</p>

《建国大业》的另一种意义

坊间有人调侃,硬是将《建国大业》说成"建国大爷",其实是说出了一些电影之外的意义的。

就电影艺术而言,同类题材的作品已有不少。10年前的电影《开国大典》,近期的长篇电视剧《解放》等,都达到了相当的艺术水准。与之相比,《建国大业》可以合并同类项,但要说它比这些作品高出多少,我不敢夸口。当然有几个桥段比较出彩,也是应当肯定的。诸如五常委醉酒,毛、周发火,刘烨扮演的醉酒大兵报告阅兵等,都相当感人。除此而外,蒋经国上海"打老虎"以及蒋介石的经典台词"反,亡党;不反,亡国。难!"也引起了强烈的共鸣,但这些可能已经是诗外的功夫了。

那么,一部艺术上并无奇峰的影片为何会引起如此轰动?上映两周,票房就突破2亿,而且还有持续上升的势头,这是为什么呢?

一言以蔽之,就是它使用了大量"大爷"级的各路明星。据说参加拍摄的影视明星达172位之多,几乎将国内一线的影视明星"一网打尽"。经过剪辑,虽然忍痛割爱,144分钟的影片中仍然保留了80多位明星。可以形象地说,《建国大业》就是一座聚星台,这是影片的最大亮点,也是票房的最大卖点。这是其他任何一部影片所不可能做到的。有官员称,如此众多的华人明星加盟一部电影,充分说明伟大祖国的感召力。诚哉斯言!

但值得重视的是,"80后"和"90后"看这部电影,其心理与40岁以上的人是大不一样的,他们是去数星的,影院中时时出现的笑场,就是再好不过的明证。

这种现象说明,《建国大业》真正做到了寓教于乐。"聚星台"这一金点子,将一个十分严肃的政治题材拍成了一个为广大观众喜闻乐见的作品,取得了令人称道的社会效益和令人羡慕的经济效益,怎么肯定它都不为过。

但是,这一文化热点的意义绝不仅限于此。如果没有聚星效应,这样一部影片会取得如此成功吗?恐怕不能。当前这种泛娱乐化的影视生态可能折射了主流意识形态的某种尴尬,也可能反映了某种普遍的社会文化心态。如果这样,那么《建国大业》就不仅是一部影片,而具有某种警示意义或者标志意义了。

<div style="text-align: right;">2009年9月28日写于摩星居</div>

《十月围城》：艺术和商业的融合

《十月围城》是部好戏，果然。

当初，我读电影剧本时就感到它有些特别。剧本原名叫《保卫孙中山》，写得十分智慧。后来改叫《十月围城》，但故事人物、结构、主题都没有变化，还是以保卫孙中山展开情节。一幕幕惊天地、泣鬼神的生死搏杀，演绎了正确而激情的主题。

这部电影，从文字到成片是一个不断提高、不断升华的过程。这中间可以充分感受导演的功力和价值，感受演员表演的真挚和魅力，感受音乐的煽情和效果，感受电影语言及蒙太奇的神奇和不可替代性。

这部电影，人物众多，群像林立，是其他电影不能相比的。电影只有两个小时，却塑造出十多个形象鲜明的人物，几处催人泪下，殊为难得。老板、乞丐、侍妾、赌徒、独子、孤女、小贩、车夫、志士、警察、杀手、伟人……各式人等活跃在100多年前的香港，上演了一出惊心动魄的活剧，让人赏心悦目，荡气回肠。

这部电影，达到了内容和形式的完美契合。它让人感到不用电影的方法不能表现这样的内容，而这样的内容也似乎天生就是专为电影而设的。一场戏，几个镜头，几句台词，就能将一个人物立起来，这种高度简洁和凝练，是一种电影才有的艺术美。

这部电影，达到了中国大片的较高境界。这是一个大片的时代，也

是许多伪大片鱼目混珠的时代。视觉的刺激往往难掩思想的苍白,如《无极》者流,让人不知所云。而这部电影在打杀之余,却向观众普及了民主的理念和共和的艰难。因为有了这样的思想基石,影片中的种种悲壮、牺牲、死别、慷慨等情怀,都有了坚实的依靠,有了感人的力量。

看《十月围城》,看到了艺术和商业的融合,看到了中国大片的希望,也真的看到了中国电影的复苏。

<div style="text-align:right">2009 年 12 月 11 日写于揽翠苑</div>

不尴不尬的《孔子》

在看这部电影之前,我心目中的孔子形象主要来源于几个方面:一是"文革"期间"批林批孔"中被歪曲了的孔子,二是五四以来"打倒孔家店"风潮后对孔子的批判,这些孔子信息大都是负面的。及至后来,认真读了《论语》,读了《史记》中的《孔子世家》,读了一些新儒学论文中对孔子的评介,读了匡亚明的《孔子评传》,才对孔子有了比较正面的了解。但是将这些信息汇总起来,也不能形成一个全面的鲜活的孔子形象。

我对孔子的这种认识,在我们这一代甚至几代中国人中可能是具有代表性的。

因此,在看《孔子》之前,我是带有较高期望的,但是看完电影之后,我却较为失望。没有激动,没有惊喜,就那么平平淡淡。说它失败,可能太过苛刻;说它成功,却也乏善可陈。

电影从孔子51岁任鲁国中都宰写到73岁辞世。写了他的仕,写了他的学,写了他的游(其实不如说是流亡)……似乎什么都写到了,却什么也没有写透,这是创作者最大的失策。没有准确的观众定位,没有找到接通当代观众的思想情感的方法,电影没有了重点,观众怎么能够"心有戚戚焉"?

电影中最出彩的可能是殉人的场景。这是此前其他电影中没有表

现过的,它一下子把观众拉回了那个蒙昧的时代。只有这样的时代背景,才能反衬出孔子提出废除人殉制度、勇救小奴的伟大,才能体现出孔子"仁者爱人"的思想价值。也只有如此,才能让人理解"天不生仲尼,万古如长夜"的道理。

电影中最离奇的可能是颜回的死。颜回为了捞起沉入水中的竹简,一次又一次地潜入冰水之中,最终壮烈牺牲。成功的水下摄影,很容易让人想起《泰坦尼克号》中的类似镜头。这是电影美学的需要,却未必是符合史实的演化。颜回的形象是史有定评的,他死于孔子返鲁之后。这样的虚构不太合适。他居陋巷,不改志,一箪食,一瓢饮,不改其乐,孔子赞曰"贤哉回也"。写颜回应当突出他的贤,但是影片中除了夹谷相会颜回任司仪之外,未能看到多少贤者颜回的镜头。

电影中最神化的可能是孔子与老子的相会。这是中国历史上两个文化巨人的相会,难怪编导失去了平常心,把它处理得飘飘欲仙了。这种手法与电影的整体风格,与孔子思想的平民性是不相容的。其实,真正的伟大是藏于平易之中的。

电影中最不成熟的应当是南子的戏。这是商业的需要,也仅仅停留在商业的层次。南子的出场,让人想起《茜茜公主》的镜头,不伦不类。子见南子,则不知所云。见面之后,史有明载:"子路不悦。夫子矢之曰:'予所否者,天厌之天厌之。'"如此生动的细节,影片却莫名其妙地舍弃了。而南子的死,则是画蛇添足,既无必然,也无必要,对孔子形象的塑造亦无任何帮助。

电影中最让人不能接受的造型是子路。子路小孔子九岁,但电影中很多时候子路好像比孔子还要年长。子路是孔门的武士,影片中的人物造型却更像一个酒肉之徒。

电影中最遗憾的是孔子形象的刻画。周润发的孔子的造型要好于他的表演。发仔是个大师级的演员,但在这部电影中他只是基本完成

了任务,形有余而神不足。当然,如果将其归咎于演员,也是不公平的。孔子的"仕"为什么会失败?他的政治理想为什么不能够实现?孔子的"学"为什么会成功?为什么有那么多弟子追随他,不离不弃?如果电影抓住这两点写深写透,可能要好得多。编导什么都想表现,却什么都浅尝辄止。结果是绝大部分观众感到艰深;一小部分观众却嫌肤浅。《孔子》就这样陷入了尴尬的境地。

好在"孔子"是一个永恒的话题,也是一个永恒的题材。随着时代的发展,总是历久弥新。我们有理由相信,在不久的将来会有更新更好的一部甚至多部无愧于孔子的《孔子》不断问世。

<div style="text-align:right">2010 年 1 月 24 日写于揽翠苑</div>

小电影也有大名堂
——评《疯狂的赛车》

自从电影大片的概念推出以后,电影的生态就发生了变化,电影"大片化"了。小电影或者常态电影的生路似乎越来越窄了,一年到头,几个档期,几乎都被大片所占,国产的、进口的,非大片不足以吸引眼球。

大片化的共性就是视觉化。电影由默片而来,影像曾是最重要的也是唯一的元素,有了录音手段以后,声画其实就并重了。无论是用来记录历史,或是用来娱乐,电影都应当是声画并举的。事实也是如此,无论是国产的还是国外的,用声画手段作为电影语言的电影曾经产生了许多堪称经典的作品。但是自20世纪90年代以来,随着大片的崛起,电影的视觉化倾向日益强烈。光怪陆离的视觉刺激、赏心悦目的电影画面成为电影人的共同追求,也成为观众观赏电影的主要目标。大片是电影人与观众共谋的结果。

大片化另一特征是娱乐化。不管你喜欢不喜欢,电影的教化功能都退居其次了。萨特曾经为电影只是玩意而不满,直到看了《巴黎最后一班地铁》才改变了印象,他发现电影也是能够表达社会历史内容的,非常高兴。要是让萨特看到如今的大片,不知会做何感想?现在恐怕大多数人都认为电影真的就是个玩意,供我们乐乐而已,是梦工厂的

梦罢了。不过,我还是以为如果再能有一些娱乐之外的东西,更好些。

大片以后,小片怎么办?从《疯狂的石头》到《疯狂的赛车》,我们看到了小片的希望,小片的魅力。夸张、变形、违背常理,但是合符虚构的规定情境。《疯狂的赛车》为我们提供了另一种电影的样式。它不是现实主义的,也不是浪漫主义的,传统的批评范畴已经盛不下它的内容了。它让我们感到好奇、刺激、慨叹。它幽默,它在娱乐的同时,也让我们看到了人性中的丑陋,看到了社会的某种病症。它就是那种在娱乐之外尚有意义的电影。

就思想层面而言,《疯狂的赛车》至少比近期的大片《赤壁》要好得多。

因此我说小电影也有大名堂。

<div style="text-align:right">2009 年 3 月 26 日写于揽翠苑</div>

为《高考1977》叫好

看了电影《高考1977》,心中颇多感慨。

电影的宣传导语要求今天的青年人知福惜福,珍惜高考。我觉得这是隔靴搔痒。但是对于"50后"和"60后"的人来说,想不感动都不行。我虽不是"老三届",但是对于高考记忆犹新,永远心存感激。没有高考,中国现在是个什么样子,个人的命运又是个什么样子?真不敢想象。

现在想来,中国的改革其实是从恢复高考开始的。邓小平不仅是一个改革家,还是一个战略家。他的思想、眼光、魄力、策略都大大超越于其同代人。他迫不及待地决定恢复高考,敢于在1977年就拍板停印"毛选"第5卷,而改印高考试卷,其胆识、其智慧不能不让人佩服。那时,中国的经济短缺到没有印试卷的纸张,居然要靠停印"毛选"来调剂,想起来还会打个寒战。如果不改革,真是国将不国矣!从另一个角度看,改革自"恢复"始,更加意味深长。

就艺术而言,这部电影虽然没有多少突破,但在故事、人物和主题三个层面还是表述得张弛有致,其手法与"谢晋模式"颇为契合,长于煽情。电影描写了东北农场一群上海知青改变命运的渴望和挣扎,真切地描摹了那个时代的氛围和人们的情感,真实可信。它有历史价值,也有欣赏价值。套用一句"艺术是有意味的形式"的俗话,这部电影是有意味的,虽然形式没有多少新意。

因此,与当下许多电影玩意儿相比,我还是愿意为它说一些好话。

<div style="text-align:right">2009年4月30日写于揽翠苑</div>

搞错了体裁的《天安门》

《红樱桃》之后,叶大鹰还拍过什么好东西吗?实在没有多少印象。

这一回他改名叶缨,执导了电影《天安门》,在各类媒体狠狠忽悠了一阵子。我找来碟子,耐着性子看完,直呼上当——唉,真的是被忽悠了,惨!

《天安门》本是部合时的作品,赶在新中国成立60周年之际推出,不能不说是讨巧的,但这部作品实在是太"水"了,关键是导演搞错了体裁,把本来是纪录片的题材,硬是做成了一部电影,当然就难免做作了。

做作还不是太要紧,问题是太过简单。情节、人物都是小儿科。最成功的人物可能是扎灯笼的蔺爷,但也没有多少令人惊喜的戏份。编剧太平庸,而导演又没有能力提升。如此看来,真让人怀疑当初《红樱桃》是不是同一个导演导出来的!

《天安门》的动画特技被说成卖点之一。但是看过以后觉得,除了天安门旧景复原的镜头还有些观赏价值外,其余没有什么好说的。尤其是毛泽东登天安门与影片中的人物握手的镜头,曾被吹得神乎其神,说是可与美国电影《阿甘正传》中的特技有一拼,看过之后真是惨不忍睹。仅此一点,就足以说明,中国的电影技术与美国相比,还有很大的差距,不愁没有可持续发展的空间。

<div style="text-align:right">2009年10月2日于揽翠苑</div>

看电影《邓稼先》

主旋律电影对于我还是有吸引力的,尤其是人物传记片,更能得到我的推崇。《蒋筑英》《焦裕禄》等都曾经让我泪流满面。影片的故事和艺术,主人公的精神和情感,都让我折服。

带着这样的希望,昨晚看了《邓稼先》。说实话,如果不是出于对传主的敬重,我是不会把它看完的。作为一部电影,它缺少魅力。

主要问题出在哪里呢?

一是作品结构没有张力。电影从杨振宁回忆始,到邓稼先病逝终,中间又贯以邓妻旁白,主线不清,视点不一。

二是人物的情感没有得到充分宣泄。夫妻情写得太淡,父女情也没有特色,父子情一点也无,同学情、战友情也显得一般。

三是内容缺少新鲜感,且没有独到的细节。电影所呈示的镜头大都是人们曾经见过的或想象中的。

四是节奏缺少起伏,没有高潮。这使得影片自始至终显得太过平淡无奇。

人物传记片难写,因为受到的束缚太多。正因为如此,其可以突破的地方也多。看了《邓稼先》真的感到遗憾,这样好的题材却未能达到可能的高度,实在是太可惜了。

当然,这些并不影响我对传主的敬重!

<p style="text-align:right">2009 年 10 月 14 日写于揽翠苑</p>

观《袁隆平》有感

　　为人立传难,为生人立传更难。

　　中国向有盖棺论定之说,其实未必。有时盖棺未必论定,有时"论定"未必要等盖棺。对于杂交稻之父袁隆平而言,不仅当下可论定,即使放眼历史也当可论定。论定不难,但要用电影为其立传,却难。难就难在受到的束缚要比那些已成过去时态的人物多得多。

　　不过,电影《袁隆平》还是让我喜出望外。

　　这部电影好就好在比较尊重历史,尊重科学。尊重历史,是因为它没有讳言"大饥荒"和"文革",而是正面描写之,反衬出袁隆平科研的社会价值和历史价值;尊重科学,则在于它将杂交稻培育过程中的几个重要节点都反映出来了。这是电影的成功之处。

　　更为难得的是电影还比较充分地反映了传主的情感世界。袁隆平的失恋和婚姻,给人一丝苦涩、几许温馨。袁隆平对事业的执着,更让人感到几多坚毅和力量。对人物内心世界的开掘,一直是人物传记片的难点。《袁隆平》却较好地把握了这一点,应予嘉许。

　　几个配角的设置,是电影的一大特色,特别是崔主任、刘老师等中间人物颇有光彩。他们身上无疑打上了时代的印记,有诸多缺点和杂色,但最终都向真理低头了,虽然着墨不多,尚不失可爱。

　　电影用袁隆平接受外国记者采访作为叙事线索,用乐队演奏交响

乐来结构全篇,颇有新意,既暗喻了传主的音乐修养,又收放自如,达到了间离效果。这是其艺术的又一成功之处。

没有名角明星,没有惊人的特技营造的视觉盛宴,但《袁隆平》呈现出一种朴素的美。这与传主的品质非常契合。

中国应当多一些这样的电影,我们的观众应当多看一些这样的影片。

<div style="text-align: right;">2009 年 10 月 19 日写于揽翠苑</div>

向宋江波导演致敬
——看电影《潘作良》

看电影《潘作良》之前,我还不知道潘作良这个人。

看完电影,我对他有了深刻的印象。潘是一个好人,一个好官。在生活中,他也是我们的一个好朋友。他与我们没有隔阂,没有距离。他的平凡让我们觉得可亲;他的热诚,让我们感动。他让我们感到世界的温暖和希望,感到人们的正义和善良。

潘是一个信访局长。中国的优秀信访局长真的不少。张云泉、吴天祥都很有名。信访局长是一个特殊的岗位,从某种意义上说,就是"不管部部长"。所有矛盾、困难和破事他都要管。谁叫他是信访局长呢?

为民办事、主持正义、化解矛盾是信访局长工作的基本内容。这些内容天生充满戏剧冲突,为电影提供了足够的情节动力。《潘作良》就是如此,它巧妙地择取了潘局长工作中遇到的几个典型"案例"——诸如土地纠纷、医疗事故、危房改造等,一一铺陈,将信访工作的各个方面表现出来,生动,丰富。在这种生动和丰富中,时代特色、世态人情都得到了充分展示。

电影的水准还体现在艺术的完整性上。人物传记片,本来是很难搞得圆熟的。但此片的编、导、演、摄、美等各个艺术部门及要素精心构

思、精心组织、精心配合,使得电影镜头内容十分妥帖,很难挑出毛病。演员虽非名角,但表演自然真挚,恰到好处。可见本片导演的功力尤其值得称赞。

 导演宋江波曾经执导过《蒋筑英》,十多年以后,他又执导了这部《潘作良》。感谢宋导为我们塑造了这个鲜活的艺术形象,让我们向他致敬!

<div style="text-align:right">2009 年 10 月 20 日写于摩星居</div>

那只烧焦的布鞋
——电影《可爱的中国》观后

可能将近30年了吧,那时我还在县城里读高中。

我看过一部电影《血沃中华》,写的也是方志敏的故事。电影的编剧、导演、演员,我都记不清了,但是有两个细节一直不能忘怀:一是蒋介石的劝降;二是方志敏狱中要与妻子分梨而食,其妻不肯,说:"我才不与你分离呢。"人的记忆真的很怪,电影的其他内容都没有印象了,却独独记住这两点。

这是为什么呢?

细细回味,我至今未忘的这两点似乎并不一般。因为这两个细节恰恰反映了方志敏的两个方面:一是他的信仰和节气,一是他的夫妻情深。

30年后,我看了电影《可爱的中国》,这是同一题材的又一次翻拍。从电影制作的角度看,无疑有了明显的进步,尤其是战斗的场面,以假乱真,带有血腥味,很刺激。但是就人物刻画、情节和主题而言,则似乎没有多少提升。电影围绕方志敏不幸被俘、拒绝劝降、慷慨就义这一情节主线,穿插了一些方志敏的回忆片断,解释了方志敏为什么走上革命道路,展示了方志敏的坚定信仰和忠贞的爱国之心。仅此而已。

再过30年,这部电影会留给我什么印象呢?

我想有一个细节可能不会淡忘,那就是一位曾经缠足的女红军背着婴儿上阵开枪杀敌,最后母子壮烈牺牲,只留下一只烧焦的小脚布鞋。

尽管这是一个虚构的情节,但它蕴含的意义是异常丰富的。一个年轻的妈妈为什么会走上浴血奋战的战场?这中间,人性的反差、灵魂的拷问都让你不胜唏嘘。

正因为如此,这一次,那只烧焦的布鞋可能会一直存放在我的记忆之中,挥之不去。

<div style="text-align:right">2009 年 10 月 23 日写于摩星居</div>

《铁人》的失败是剧本的失败

终于找到《铁人》的影碟,费时110分钟,看完了,失望了,明白了,叹惜了。

《铁人》的失败是剧本的失败。

编剧刘恒是我推崇的大家,导演尹力也是著名的导演,主演吴刚刚刚因此手捧了"金鸡",配角刘烨更是早已得过影帝。电影成功的元素已经基本具备了,那么《铁人》为什么没有票房?为什么让我失望呢?

说句公道话,问题出在剧本上,出在文学上,出在编剧刘恒上。

《铁人》的结构太像《离开雷锋的日子》了。用一个所谓"铁人"战友的儿子刘思成的故事与铁人的故事交替进行,这是剧本的一大失策。两则故事之间缺乏必然的联系,硬是将两者叠在一起,不仅不能产生化合反应,有时甚至不知所云。刘烨扮演的刘思成是一个为了维护父辈荣誉而拼命工作的工作狂,这一形象在当代观众中难以产生共鸣。电影对其着墨太多,妨碍了对"铁人"的形象塑造。通篇我们只看到工地上的铁人,只看到铁人的光彩片断,只看到铁人的工友情,只看到铁人的劳模精神,这是远远不够的。没有故事,没有多层次、多侧面的情感描绘,就没有形象的丰富性,就没有审美的魅力和价值。这是电影的规律,谁违反,谁就一定被惩罚。

电影的视点无法与当代观众接通,其精神解读依然停留在30年前

的水平,这是电影不能成功的又一重要原因。

这些缺失都是剧本的失败。

不过,我还要说句公道话。导演是非常优秀的,电影的摄影、美术等部门都十分称职,他们所创造的影像语言是十分值得称道的。松辽平原石油大会战的历史场景被他们成功地复原了,几乎达到了纪录片的水平,可以乱真。电影的制作很精良,沙漠风暴的特技效果很是震撼,与好莱坞大片可以一拼。

不仅如此,演员也是非常优秀的,吴刚与铁人已达到神形毕肖的程度。演员和角色之间难分彼此,他不是在表演,而是在生活。看电影,你会觉得不是吴刚在演戏,而是铁人在工作。这种无我之境在表演学上应当是没有争议的。吴刚抱得"金鸡",让人信服。

越是这样分析,越会感到遗憾。极而言之,因为文学的失败,这么多电影艺术家的劳动都被浪费了。

为什么会产生这种现象呢?

我想我们不能迷信大家,任何大家都是有局限的。大家有他擅长的——不然不会成为大家,但大家也一定不是万能的,一定有他所短的。客观地说,这一回编剧的活做得不好。在"大家"面前要敢于坚持标准,否则就要吃大亏啊。

谓予不信,《铁人》就是一个教训。

<div style="text-align:right">2009 年 11 月 1 日急就于揽翠苑</div>

阿Q,放之四海而皆准
——观《贫民区的百万富翁》

昨晚看了新近获得奥斯卡奖的英国电影《贫民区的百万富翁》,感慨良多。

一是这种富有社会现实内容的电影已经不多了。在中国,文以载道的传统已在电影中失传了,我们看到的绝大多数电影只是玩意而已。

二是印度人对这部电影的态度值得玩味。他们先是反对,而后又因为得了奥斯卡而欢呼。反对,是因为它写了印度贫民区的生活,那里恶浊不堪、乱七八糟,哪是人待的地方?电影镜头无情地、更为集中地将贫民区的生活展现出来,无疑暴露了印度的阴暗面。谁愿意让人看到自家的伤疤呢?但是这电影一旦得了奥斯卡,就似乎不一样了。好像不是英国电影的光荣,倒是印度人的荣耀了。这说明帝国主义的文化强权是多么可怕,真的值得我们警惕呵。

三是电影的创新是何其艰难。这部电影在技术手法上用了双重时空的方法:一重时空从电视竞猜到审讯到获奖,另一重时空是在审讯过程中不断的回忆,最后双重时空合为一重。这种手法并不新鲜,而电影的故事和主题更是灰姑娘的翻版,只是灰姑娘变成了"灰小伙",名字叫作贾马尔而已。

四是这部电影是西方人在金融危机下的自慰罢了,与阿Q何其相

似!其潜台词是:看看印度,我们过得有多好,这点危机算什么!这部影片之得奖,更彰显了这一心态。

五是中国以异乎寻常的速度引进此片,实在了不起。咱们已经与西方同步了,呵呵。

<div style="text-align: right;">2009 年 3 月 28 日写于揽翠苑</div>

《拆弹部队》其实是一个谎言

看了《拆弹部队》,我终于明白它为什么能够到奥斯卡的青睐了。

同时,我也明白为什么《阿凡达》只能得到一个奥斯卡视觉效果奖了。

如果说《阿凡达》是一个寓言的话,那么《拆弹部队》就是一个谎言,那寓言是实实在在反对伊战的,而谎言却是为了美化伊战而扯的。

《拆弹部队》通篇都在歌颂美国大兵的英勇行为。这种歌颂,除了美国观众能够接受外,我不知道别国的观众会有怎样的感想。不过,我相信伊拉克观众绝不会认同这部电影的观念。事实上,正是美国的入侵造成了伊拉克的人道主义灾难,但是在电影中美国大兵成了救世主一样的英雄,这不能不说是导演毕格罗的"意淫"。

从电影的角度看,《拆弹部队》其实平平,至少看不出它能得到六项奥斯卡奖的理由。战争片是好莱坞的一大片种,二战片也好,越战片也好,都曾经出过不少堪称经典的作品。《拆弹部队》虽然开了伊战片的先河,但与其他战争片相比,却乏善可陈,只是有一点十分突出,即它非常合符美国中产阶级的价值观,这就是奥斯卡奖的奥妙所在。在我看来,《拆弹部队》的获奖是美国中产阶级的一次"集体意淫"而已。

不要轻信美国电影没有意识形态的功能,《拆弹部队》的获奖和《阿凡达》的败北就是对比鲜明的例证,它们的倾向还不能说明问题吗?

<div style="text-align:right">2010年3月24日写于揽翠苑</div>

《2012》,怎么样?

看了电影《2012》,心潮难平。

美国电影是梦工厂。诚哉斯言。就是这一工厂能够生产梦境,能够将梦境逼真地展示在你的面前。除此以外,还有哪个国家,还有什么方法能够更好地做到这一点呢?

这是一部灾难片,也是一个寓言。它向观众提出了人类该如何面对世界末日的问题。崩溃,崩溃,一切都在崩溃,个人该如何措置?人类又有着怎样的命运?电影是悲观的,也是乐观的,它最终弘扬了人类文明的力量。就故事内核而言,它有《圣经》诺亚方舟的影子,也有《消失的地平线》中对香格里拉的描绘。

这部灾难片却能透出很多人性的温暖,比如夫妻情、父子情、母子情等,这些情感无疑是美好的。但是还有两种情感特别值得肯定,一是影片主角与前妻后夫之间的关系,充分反映了人性和文明的水准。试想一下这种特殊的关系假如在我们这个社会将是一个什么样子?还会那样温情脉脉吗?二是地质博士临危打开舱门的演说,其价值取向直接表达了人类的正义、平等、博爱,正因为其是人类的大爱,因而更加激动人心。

在这种激动人心中,电影又一次高扬了美国文化的"主旋律"。

主旋律之外,它还帮助我们向全世界传播了"西藏是中国的固有

领土"这一理念。这可能是导演始料不及的。

面对这样的大片,我们怎么办?我们能够赶上吗?

我们在技术上与它有多大的差距?这个大片不是拍出来的,而是"做"出来的。我们的技术能"做"出来吗?

我们在艺术上能够达到如此境界吗?它可以虚构美国的毁灭,虚构华盛顿的沉沦,虚构空军一号坠入海啸……在美国,还有什么不能写,不能想象吗?而我们能够吗?允许吗?电影中美国毁灭了,可是美国文化却新生了。描写美国和世界毁灭的电影上映了,美国文化的软实力却更强大了。

我们的创作能够达到这样自由的境界,中国电影就有希望了。

想一想,很多时候,我们不是输在起跑线上,而是输在起跑之前,之前的之前。

<div style="text-align: right;">2009 年 11 月 20 日写于摩星居</div>

看了《阿凡达》

　　看了《阿凡达》，我才知道原来电影可以这样拍。虽然技术的进步自电影诞生起每天都在发生，但是可能没有一部电影能像《阿凡达》这样具有划时代的意义。这电影既是拍出来的，更是做出来的。电脑的创新为电影的发展带来了革命性的变化，带来了无限的可能。写实的电影走向了虚拟的世界，想象的瑰丽取代了现实的局限。有了《阿凡达》，电影真正成了完全意义上的"梦工厂"。

　　看了《阿凡达》，我发现大片不仅是视觉盛宴，还可以讲寓言，不浅薄。这故事明写地球人与外星人的战争，实际上隐喻了殖民者对土著的杀戮，而用导演的话来说就是表达了对伊拉克战争的看法。更为有趣的是，这故事在中国被观众有意曲解成拆迁办与钉子户的大战。可见这部电影不简单，它的主题具备了多义性，也就具备了某种普遍性。

　　看了《阿凡达》，我对电影与意识形态的关系有了一种全新的感受。猛一看，这是一部"主题不正确"的电影，它居然站在非人类的立场上，它居然在歌颂人类的叛徒。但是细想一下，为什么那么多观众都为它叫好，都为地球人的失败而高兴，为纳威人的胜利而庆幸？这电影实际上是在反映地球人的贪婪、暴力和不义，是对人性中"恶"的因子的深刻反省。这种哲学高度岂是其意识形态所能围困的？！

　　看了《阿凡达》，我知道任何艺术都有传承，都不是空中楼阁。就

像在《2012》中看到了《未来水世界》，看到了《后天》一样，在《阿凡达》中我们也看到了《与狼共舞》，看到了《外星人》，看到了《变形金刚》，看到了《魔戒》。这里有主题的延续，也有技术的进步。

　　看了《阿凡达》，我才知道什么叫创意，什么叫创意产业。中国人不打破"唐僧的紧箍咒"，不解开不必要的自我束缚，就不可能产生真正的创意，更不可能创新与创造，就不可能将不可能变成可能。

　　看了《阿凡达》，我决定放弃自己的家庭影院计划。曾几何时，影视合流甚嚣尘上，一时间大有电视取代电影之势。于是厂家与商家纷纷推出家庭影院的概念和设备，学术界也打出"居室电影"的旗帜，似乎在家就可以看电影了，似乎电影院马上就可以关门了。有识之士也为电影担忧，长此下去，电影还有生存的必要和空间吗？但是《阿凡达》告诉我，电影就是电影，电影不是电视。电影就是要到影院里才能找到感觉。

　　看了《阿凡达》，我在想，我们什么时候才能拍出或做出这样的电影呢？我只是在想，我无法想象。

<div style="text-align:right">2010 年 1 月 11 日急就于揽翠苑</div>

第三辑
chapter 3

明天,
我会成为一块熏肉吗?

明天,我会成为一块熏肉吗?

公元 2009 年 11 月 7 日,请记住这一天吧。这一天南京雾霾沉沉,是个脏天。

傍晚到深夜,空气中越来越重的浓烟味让人难受。我到机场送客,机场大厅也迷漫着浓烟的味道。客人问,哎呀,这是什么味道?我调侃说,炊烟袅袅啊。

是的,真是炊烟的味道。只是炊烟太浓了,让我想起小时候烧大灶时,在灶口被炝的滋味。客曰:会影响飞机起降吗?我无奈地摇摇头:不至于吧。

送客回来,烟越来越浓、越来越浓。我连忙关上所有的门窗,打开所有的排气扇,半小时后,却仍然不见好转。妻说,眼睛炝人。我感到喉头火辣辣的,有一种被腌制的感觉。我看看窗外,路灯透过雾团,不,透过烟团,很像舞台的灯效。小心翼翼地将窗户打开一条缝,炝人。天哪,赶快关上。

看来是无可逃遁了。

正是稻收季节,广袤的原野上,千家万户点燃稻草,一堆堆浓烟直冲天空。这个时候,你可能对"刀耕火种"有了真切的感受。这些年来,随着天然气的使用,农民们已经不再用烧草做饭了,不管稻草还是麦秸,都成了废物。于是放火烧之,成了农民们的首选。对农民们来

说，这是最经济的做法，哪管空气的污染！媒体也曾多次呼吁，但是有什么用！政府也曾发出号召或禁令，但是又有什么用！于是，夏收秋收，一年两度集中的空气污染总是如约而至，似乎成了规律。

前些日子，有关部门曾希望在媒体上打广告，动员农民不要焚烧秸秆。我笑说：这是打广告能解决的问题吗？你们告诉农民，说焚烧秸秆会破坏土壤表层营养结构，影响收成。可是农民说，草灰能肥田，我们有经验，而且虫子还被烧死了不少呢。

空气不好，就只好忍忍了。中国人实在是活得太脏了。

我在国外的农田里看到一排排卷筒纸一样的巨大的麦秸卷，就想，这是用什么机器做成的呢？他们是绝不会放火烧荒的。看来先进是配套的，而我们的落后也是配套的。现在国外的空气和水已经成了我们最羡慕的资源了。这是何等的悲哀！

我在家中想找个口罩，却没有，我只能用被角挡住口鼻。

我想，一觉醒来，我会成为一块熏肉吗？

<div style="text-align: right">2009 年 11 月 8 日晨写于揽翠苑</div>

清香是一种什么香？

在汉语里,香既可以表示味觉,也可以表示嗅觉。吃在嘴里,说香;闻在鼻里,也说香。其实香和香之间是大有区别的。这里暂不谈嗅觉,只说味觉。

人生世间,贪求口福。一根舌头恨不能尝尽人间万物,品尽世上诸味。人之为人,就在于能够识别世间诸味,并将其表达出来,但有时也力不从心。"五味调和百味香",可能是最好的概括。概括有力,分述就会发生问题,当你试着具体描述某一种味道时,就会感到语言常常是无力的。

比如清香,究竟是一种什么香？

有许多食物,我们都会说它清香。春茶是清香的,春天的菜苋是清香的,春天的苜蓿是清香的……夏天的粽子是清香的,夏天的丝瓜是清香的,夏天的荷叶蒸饭是清香的……秋天的新米饭是清香的,秋天的菊花茶是清香的,秋天的玉米棒子是清香的……冬笋是清香的,冬天的慈姑是清香的……夜雨剪春韭,是清香的,新炊间黄粱,也是清香的。这一切都是清香的;谁都知道这些清香是多么的不同,可是有谁能将其说清？如果你不用描写,不用比拟,不用通感,仅靠词汇本身,你能说清它们的差别？

语言的乏力,实际上是词汇的乏力。汉语是如此,别的语言如何？

我不懂外语,难以说清。索绪尔说语言无优劣,我是不相信的。民族应当平等,但是各民族所使用的语言肯定是有差别的,有差别就会有优劣。美文不可译,我是相信的。就是"清香"一词,要找到完全贴切的译法,就会让"通事"们找不着北。

<div style="text-align:right">2009 年 3 月 31 日写于揽翠苑</div>

谁能废除简化字？

据说,对于简化字的存废问题,"挺简""废简"在网上炒得不可开交,我本来不想趟这浑水,但是老友王干力主废简,炒到门上来了。我只得花一点时间浏览一下网上争论的有关文字,总体上感觉这种争论只是好玩,并无多少实在意义。于是不妨也好玩一把吧。

我是挺简的。理由是：

一、简化字功不可没。简化字不仅对于扫盲起到了举足轻重的作用,而且极大地方便了全民的交流使用。

二、简化字已经普及,被国人广为接受。

三、文字和其他事物一样都是处于发展变化过程中的,不可能一成不变。汉字就是如此。汉字的历史就是一个从简到繁、再从繁到简的历史。

四、要废也难。简化字不是空穴来风,不是闭门造车得来的。它是在民间草书或行书的基础上形成的,它具有广泛的群众基础。没有人一味地避易求难——除非他是疯子。要把汉字从简到繁地变,我看难。

但是"挺简"并不等于"废繁"。

对于文字工作者,对于书法爱好者,繁体字当然有着不可替代的意义。我是学中文的,对繁体字也有着很深的感情。学繁体字没有什么

难的，在熟练使用简化字后，花一周时间研习繁体字，足够了。

因此我说，废简复繁是个伪命题，是网络无聊时代的好玩的把戏而已。

<div style="text-align:right">2009 年 4 月 8 日写于揽翠苑</div>

张艺谋,魂兮归来!

看了《三枪拍案惊奇》,悲从中来,我心目中的那个张艺谋不见了。

那个曾经拍过《红高粱》、拍过《菊豆》、拍过《秋菊打官司》、拍过《活着》的张艺谋不见了。

那个拍过《我的父亲母亲》、拍过《有话好好说》、拍过《一个都不能少》的张艺谋不见了。

那个拍过《大红灯笼高高挂》、拍过《英雄》、拍过《十面埋伏》、拍过《满城尽带黄金甲》的张艺谋也不见了。

"三枪"是如此的恶俗,真可谓"很黄很暴力"。老板娘与小伙计偷情,老板买凶杀人,凶手却见财起意,杀了老板,而后谋划了一连串凶案,并欲罢不能。这种剧情即使在"三言两拍"中也是离奇万分的了。这样的作品都能通过审查、都能公映,我不知道主管部门究竟拿着一把怎样的尺子?有关方面一方面批评着《蜗居》,一方面又纵容着"三枪",真是看不懂了。我们的电影为了票房,就可以这样堕落下去吗?

文艺作品总要有益于世道人心,可是我看不出"三枪"对世道人心何益之有!

或者再降低一点,文艺作品无害亦为有益,可是我看"三枪"却是有害无益,至少,它极大地破坏了观众的审美情趣。长此以往,我们这个民族的智商、情商、"美商"将是何等不堪!

这样的电影出自别人之手,是不可能与观众见面的。

这样的作品出自张艺谋这样的名导之手,就更是害人不浅!面对这样恶俗的影片,许多人都失去了批评的勇气,有的还跟着一味地叫好,真是恐怖。

面对疯涨的票房,不知有多少人要群起而效之了。呜呼,天下有一个"三枪"还不够吗?为了中国电影的健康发展,我们应当拒绝恶俗,拒绝"三枪"!

张艺谋曾经很有人文精神,但是他被市场绑架了、裹挟了,他越来越媚俗了,他越来越找不到自己了。真是可悲啊!一位优秀的电影艺术家就这样沉沦了,快要消失了。

我们再也找不到张艺谋了吗?

张艺谋,魂兮归来!

<div style="text-align:right">2009 年 12 月 14 日写于摩星居</div>

不仅是金鸡奖的尴尬

金鸡奖揭晓了,最佳男演员是扮演"铁人"的吴刚。我看到吴刚亲吻金鸡的照片,此前我却没有看过电影《铁人》。对于他的演技只能通过获奖本身去玄想,既然能得影帝,其演技应当是精湛的吧。唉,说实话,这个吴刚,对于我和许多人来说,可能不比月宫中捧出桂花酒的吴刚了解更多。

我曾经托人到市场上去找《铁人》的碟片,找了几天,回说,没有,这种电影连盗版也懒得盗的,因为没人看。我深深地感到悲哀。

这就反映出金鸡奖的尴尬,或者某些主旋律电影的尴尬。一方面是轰轰烈烈的获奖,一方面却是打入冷宫,没有票房。

问题出在哪里呢?

是影片质量不行?

我相信评委的眼光,既然得奖,其艺术质量肯定是不错的。

那么,是宣传发行不力?

这样的作品应当是有政策支持的。不至于没有院线、没有档期的。

为什么就没有市场呢?面对市场,我们能做些什么吗?

恐怕没有这么简单。

我认为不是市场的问题,而是"气场"的问题。这个气场就是人们看电影的心态。人们看电影的心态变了,"找乐"是看电影的第一要

义,而《铁人》这样的电影可能是施教的,这就使得人们敬而远之了。

心态的改变非一朝一夕之功。江河滔滔,要改回头是不可能的。

市场是无法改变的,能改变的就是电影本身。主流价值当然要弘扬,但是弘扬的手段要得法。

<div style="text-align:right">2009年10月21日写于摩星居</div>

喜看《南京零距离》

经过紧张的筹划和准备,江苏城市频道在元旦推出了大型新闻节目《南京零距离》。这是江苏广电总台向广大观众特别是南京市民奉献的一份新年贺礼!它一经问世,就受到了观众的欢迎和好评。现在每天晚上,人们的视线被它锁定,热线电话络绎不绝,城市频道的整体影响力明显上升。

《南京零距离》为什么会如此惹人喜爱?因为它有这样几个特点:

一是定位准确。它以南京市民为第一收视群体和服务对象,以南京的电视晚报为目标,将镜头始终对准南京市民的生活,反映他们的衣食住行和喜怒哀乐,真正实现了与南京的"零距离"。

二是信息丰富。每档节目长达60分钟,打破了江苏电视史上新闻节目单位时长的纪录。节目容量大,报道面宽,内容涵盖了党政要闻、企业动态、商界行情、学校情况、居民生活等社会生活的方方面面,因而信息十分丰富。

三是时效性强。它采用直播方式,将"新近发生的事情"变为"正在发生的事情",让观众在第一时间了解身边发生的新闻事件,打破了传统新闻发生与播报之间的"时差",顺应了新闻发展的最新律动。

四是敢于批评,发挥了舆论的监督作用。这本是新闻媒体的职责之一,但是由于多种原因,长期以来,我们的新闻媒体未能充分发挥这

一作用。而《南京零距离》却以此为突破,想百姓之所想,急百姓之所急,为民排忧解难,大胆揭示生活中负面的事情,让观众觉得有了咱老百姓说理的地方。

五是节目富有亲和力,风格朴素。主持人对新闻的夹叙夹议的主持风格,如话家常;新闻题材贴近老百姓的底层生活,特别是对弱势群体的关注和同情,更加赢得了普通市民的信赖,也做到了与观众的"零距离"。

正是因为具有上述特点,因而《南京零距离》取得了成功。而其成功具有多方面的启示:

它说明电视对新闻资源的开掘大有用武之地。在诸多节目形态中,新闻节目可能是成本效益比最佳的一类。事实证明,新闻节目,大有作为,将新闻节目做好了,就会真正收到事半功倍之效。

它说明我们有一支能战斗的队伍。每天60分钟的节目,几十条新闻,2万多字的移动字幕,从采写到编辑,需要付出十分艰辛的劳动。没有一支能战斗的队伍,是无法胜任这样的工作的。另一方面,正是这种满负荷甚至超负荷的运转,加速了人才的成长,提高了许多记者、编辑的素质。

它说明只要贴近老百姓的需要去办节目,只要我们善于在节目的内容和形式上下功夫,就一定会获得成功。《南京零距离》真正完成了新闻播音员向主持人的转变;《南京零距离》用移动字幕成倍扩大了单位时间的信息量;《南京零距离》将记者或当事人请进直播室与主持人对话……这种种尝试都是大胆的创新,而创新是没有止境的,《南京零距离》还当不断推陈出新。

愿《南京零距离》能够细化子栏目,加强题材规划和深度报道,让节目更加精粹!

愿《南京零距离》越办越红火,长盛不衰!

愿《南京零距离》早日成为全省甚至全国知名的品牌栏目!

<div style="text-align: right;">2002年1月6日夜写于望云楼</div>

电视体育解说应当学会留白

昨日看2004年第13届亚洲杯足球赛中国-阿曼之战,中国队球是赢了,但踢得实在并不精彩,更次的是韩乔生的解说,简直令人不堪。我不得不多次将电视设在静音状态,以免聒噪之苦。今天一早,到办公室与诸同好谈起此事,均有同感,于是提笔写下这段文字。

韩乔生的解说有几大特点:一是尽说一些人尽皆知的道理,让你心烦;二是乱加点评,说话很不得体;三是颠三倒四,听起来滔滔不绝,其实重复啰唆,没有什么有效的信息。比如,他介绍阿曼队,反复强调人家是业余队,就很让人觉得他态度轻佻,不知是何用意。一句话要重复那么多遍,是他认为观众弱智,还是他自己先天不足?照他的介绍,我们即使赢了这样的对手,又有何乐?而从现场看,阿曼队踢得一点也不比中国队差,实在只是运气差了一些。对阿曼队昨日之表现,观众理当赞赏嘉许,因而对韩的解说,就更为反感。据说曾经有人在报上公开要求让韩"下课",看来并不奇怪。

从韩的解说,我觉得体育节目,尤其是现场直播体育节目的解说,解说员要特别注意给观众留有欣赏的空间,不要喋喋不休。这正如中国画中的留白,往往意境就在其中。体育解说也应当学会"留白",不懂得"留白",实在是一件吃力不讨好的事,自己辛苦了,反而引起观众反感,何苦呢?

深思之,此种现象可能有几种原因:

一是自广播节目带来的习惯影响所致。记得20世纪80年代初,宋世雄在中央人民广播电台解说女排赛事,大为走红。当时很少有人能看到电视,只能在收音机里听,因而他的解说,越细越好,越生动越好,即使有些啰唆,听众也不以为嫌。一时间,宋的解说成为中国体育节目主持人或解说员们竞相仿效的对象。然而时过境迁,由广播而电视,由听众而观众,由单纯的声音而到音画并重,体育解说本当随之变化,但不幸的是,电视体育节目主持人或解说员却似乎忽视了这一本质性的变化,还用着广播解说的老一套方法,当然就大不妙了。比如,现在如果仍旧不厌其烦地去介绍赛场上的细节,就很多余,因为电视画面已经让观众一目了然了,还要解说员过多地说什么!

二是不了解今天观众的进步。不说球迷对比赛双方的情况往往了如指掌,就连一般观众的体育知识也比过去大有长进。根本不需要去做过多的一般性介绍。观众需要服务,但是这类服务要服务在点子上,千万不能把观众当傻子。

三是准备不够充分,说到底也就是主持人或解说员的敬业精神不够。临阵磨枪,对相关的背景知识、体育掌故等了解有限,到现场解说时往往无话可说,只好颠来倒去地重复了。

要提高电视体育节目解说的水平,解说员就必须学会留白,留白不是一无所知,留白是对电视节目规律的认同,留白是对观众的尊重,留白也是一种机智的藏拙。我的这篇小文也许刻薄了些,用意却是好的,就好比不下猛药难救沉疴一样,但愿诸君见谅。

<div style="text-align:right">2003年9月6日夜写于望云楼</div>

广播剧应当更有作为

我不是广播剧专家,我只是个听众。对于广播剧,我是有着深厚感情的,夸张一点说,我是听着广播剧长大的。那时候在农村,一台收音机,一部广播剧,足以让我心醉神迷。在那个声音的世界里,有多少神奇的故事,有多少感人的情景,有多少动人的细节,曾经打动过我。广播剧给了我情感世界里重要的滋养。但是很惭愧,自从有了电视,有了电视剧以后,我就很少听广播剧了。这种对于广播剧的"薄情",可能不只是我一个人的现象,电视剧的力量实在是太大了。广播剧似乎变得"曲高和寡"了,广播剧似乎有些受冷落了。面对广播剧的冷场,广播人可能多少有些尴尬,有些失望,更有些不甘。时至今日,当大众传播变成"分众传播"后,广播也就变成"窄播"了。广播剧有它特定的受众对象和"追星族",广播剧依然有它的生存价值和生存空间,因而仍有许多广播人坚守着这片艺术的领地,默默地耕耘着,我要向他们表示崇高的敬意!

这一次集中欣赏了 37 部来自全国各地、各种类型的广播剧,收获颇丰。总体印象是题材丰富、样式多样。长剧、短剧、单本剧、连续剧、儿童剧、戏曲剧等应有尽有。一些作品选材独特、构思精巧、细节动人、制作精良,让人沉醉其中,有时感奋,有时动情,有时不禁热泪盈眶,有时甚至泪流满面。听这样的广播剧实在也是一种"美的享受"。我好

像又回到了少年时代。

然而,当我冷静地企图对这些参评作品进行整体思考的时候,我却发现了一些问题:

20年来,广播剧作为一门艺术究竟取得了哪些进步?原谅我说真话,我感到它的变化不大。无论是题材范围,还是演播方式;无论是风格追求,还是制作手段;无论是节目样式,还是结构特点,我都未能发现多少新的元素,这是不能不令人遗憾的。一门艺术历经20年,而让人觉得变化不大,那么它的创造力、创新力就要受到质疑了。须知,这20年是中国进步巨大的20年,各行各业都在突飞猛进,为何广播剧却似乎一成不变呢?

如何改变广播剧的现状呢?

一要充分认识广播剧的品牌效应。这是广播机构投资生产广播剧的动力之一。广播改革的步伐是巨大的,回首10年前的广播、20年前的广播,我们可能会有隔世之感。节目的形态和内容都发生了翻天覆地的变化,节目的评价标准也发生了翻天覆地的变化,广播的创新创优面临着新的课题。在这一背景下,广播剧作为广播节目中艺术化程度最高的形式,更加凸显了其在创立广播品牌中的作用。对于广播媒体来说,能够生产出优秀的广播剧,无疑是实力和水平的象征。作为一种艺术门类,广播剧应当是广播中最重要最值得尊敬的节目形式之一。广播要创品牌,不能没有广播剧。事实上,广播剧已经成为广播媒体竞争力的重要标志之一。不论是对于政府评奖,还是对于听众来说,广播剧的重要性都无可替代。因此,投资和生产优秀的广播剧应当成为广播媒体的自觉要求,成为广播人的自觉追求。

二要充分开拓广播剧的市场空间。广播剧要发展,必须与市场接轨,这一点,电视剧作为后起之秀,已经有了成功的例子。广播剧如果仅仅作为品牌,仅仅作为得奖精品去做,是远远不够的。没有量的积

累,就没有质的提高。广播剧要繁荣,就必须走向市场。电视剧的节目市场已经成熟,广播剧却没有节目市场,这是广播剧难以繁荣的症结所在。对于广播媒体来说,生产一部广播剧就是重大投入,如果只在自己的电台中一播了之,是不能够收回成本的,或者仅仅依靠"物物交换"的方式,以广播剧换广播剧,也显然难以产生利润空间,那么广播剧就没有发展的后劲。要繁荣广播剧就要走向市场,建立广播剧市场刻不容缓。广播剧的市场可以是多元的,首先是面向电台播出的需要,其次还可以向社会发行。比如黑龙江电台的《格林童话》《安徒生童话》除了满足电台播出外,就完全可以制作成CD投放市场。广播剧的市场一旦形成,广播剧的生产主体就可能不仅仅局限在广播媒体本身了,它完全可以拓展为社会化生产。只有形成了广播剧市场,广播剧的创作和生产才能获得不竭的活力和动力。

三是要制定广播剧样式标准,规范播出时间长度。任何艺术都是限制中的艺术,没有限制,就没有艺术。广播剧是时间的艺术,首先要对播出时间长度进行限制,不能随心所欲,任意长短。就拿这一次的参评作品来说,它们或长或短,忽长忽短,太过随意了。我很惊讶广播剧至今仍然没有行业标准。没有标准,怎么进行管理?怎么进行成本控制?没有标准,怎么形成市场?怎么走向市场呢?长剧究竟该多长,短剧究竟该多短?这样一些起码的标准应当尽快制定。广播剧专家委员会完全可以提出标准规范。制定广播剧行业标准,既要从广播剧创作实际出发,也要从电台播出需要考虑。比如,短剧为15分钟,单本剧为45分钟或60分钟,连续剧每集长度亦可如此。3~10集以下为中篇,10集以上为长篇,等等。

四是要更新观念,跟踪文学发展动态,让广播剧与时俱进。从大处着眼,广播剧应当属于大文学的范畴。广播剧应当跟踪文学发展的动态,不断创新题材、创新手法,不断开拓主题、挖掘深度,不断从文学中

汲取营养,这是广播剧与时俱进的重要保障。当代小说的发展为广播剧提供了丰厚的文学资源,而当代电视剧的发展又为广播剧提供了很好的参照体系。广播剧可以离开小说和电视剧去独创,也可以从小说中改编,甚至可以从电视剧录音剪辑中得到启示。只要进行了深层次的资源配置,广播剧就可能"一番变化一番新"。

五是要了解国外广播剧的发展状态。当今世界是一个全球化的世界,观察任何事物往往都要有全球化的眼光,广播剧也不例外。中国的广播剧要走怎样的发展道路,会走怎样的发展道路,应当参照其他国家特别是欧美发达国家广播剧的发展状况。它们的发展现状,也许就是我们将来的目标。我不了解国外广播剧的状态,只是提一点建议供参考。

(此文为2004年7月5日参加中国广播剧研究会第四届专家奖评选的几点感言)

电视栏目《非诚勿扰》的魅力和意义

有男女,就有婚配。这是人类存续永恒的主题,也是人与人之间永恒的话题。对于电视节目来说,更是永恒的内容资源。对这一富矿的开掘,曾经产生过许多优秀的节目。近来,一批卫视先后开办了婚恋交友栏目,虽然质量参差不齐,但都取得了不俗的收视业绩。其中电视栏目《非诚勿扰》尤为突出,一时间荧屏内外、网络上下,议论纷纷,争相传播。这种效应在卫视竞争白热化的今天,十分难得,十分宝贵。

那么,《非诚勿扰》这档节目的魅力究竟在哪里呢?

我以为,主要有以下几点:

一是青春美。俊男靓女闪亮登场,令观众养眼悦心。

二是智慧美。节目中男女对话,机锋迭出,非编剧闭门造车所能也。

三是悬念抓人。在这档节目几十分钟内,不同男嘉宾的不同命运,给人以足够的期待。

四是节奏明快。节目流程简洁,没有一点拖泥带水,让观众带有一种半饥饿感。

五是细节精致。这档节目,舞美大气,有大台风范;包装洋气,与节目十分相宜;音乐精准,契合节目定位。

六是主持和嘉宾的幽默赋予栏目特有的气质。尤其是主持人孟非

的把握掌控,已然成为节目的灵魂。

我相信,这六点不会是我对于《非诚勿扰》这档节目的偏爱,而是大多数人的感受。不过,我还要坦陈,《非诚勿扰》这档节目打动我的还不止于此。

记得20世纪八九十年代,曾有一档台湾的同类节目《非常男女》异常火爆。正是在这个节目中,我第一次接触到"速配"这一新词。当时还感到不太能够接受,以为太过浅白。不过对节目中所呈现的台湾青年男女的精神面貌及其文明程度印象深刻,窃以为两岸之间还是有较大差距的。时过境迁,现在我们也有了自己的速配节目。在这些节目中,我们看到了当代青年的精神风貌。他们是健康的、开放的、乐观的、向上的。他们的自信,他们的聪明,他们的机敏,他们的热情,他们对生活的希望和向往……一句话,他们健全的人格,都是那么美好。在这个节目中,我们真正看到了改革开放30年的伟大成就:它造就了一代新人。这代新人的精神世界内部发生了巨大的变化,变得与世界接轨了。绝不要低估这一成就,因为人们对主观世界的改造其实比对客观世界的改造要困难得多。

因此,我以为《非诚勿扰》这档节目不仅独具魅力,而且还别有深意焉。

<div align="right">2010年4月5日写于摩星居</div>

《非诚勿扰》这档节目动了谁的奶酪?

电视栏目《非诚勿扰》不知动了谁的奶酪了?

这档被观众热捧和好评的节目突然受到了来自多方面的围剿,一时间"大有炸平庐山之势"。

是节目本身出现了质变,变得如讨伐者所说的那样恶俗不堪吗?非也。这档节目自开播以来,节目内容亮点不断,节目质量不断提高,正确导向有目共睹。

是观众突然翻脸,对节目转眼之间由喜爱到唾弃?非也。这档节目收视率不但高居榜首,而且稳中有升,即使在海外,也受到广泛关注。可谓影响遍及世界。

那么,究竟是什么使得《非诚勿扰》这档电视节目一夜之间由"香花"变成"毒草"呢?

我以为是恶劣的媒体生态,或者说是某些媒体媚俗的"共谋",让《非诚勿扰》这档电视节目吃了冤枉官司。

一是电视的跟风。电视界跟风现象由来已久。一家火爆,家家效仿,竞相克隆,直至泛滥。

二是纸媒的逐臭。"拜金女"也好,"物质女"也好,都是纸媒刻意放大的结果。它们大肆渲染个别嘉宾的言论,却对主持人的正面引导和批评视而不见。更对节目中大量弘扬主流价值观的内容视而不见。

这也可能是人性的弱点所致吧。非如此,一些纸媒不能吸引眼球。

三是网媒的媚俗。网络的世界本来就"纷繁芜杂",一些门户网站更是别出心裁选出所谓"绯闻"挂在网上,名为批判、宣扬,实则上也是"挂羊头卖狗肉"也。

面对此情此景,管理者尤其需要冷静,保持理性,不能一篙子打翻一船人。管理是必要的,对防止和纠正节目的偏向大有好处,但是管理要具体问题具体分析,实事求是,对症下药,否则可能适得其反。

吊诡的是,一些纸媒一方面以正人君子自居,义正词严地攻击电视栏目《非诚勿扰》,一方面却"非彩勿扰""非球勿扰""非房勿扰",真是让人不堪其扰。真不知道它们的这种批评又有几丝真诚可言!更为吊诡的是,某些电视大鳄借此大做文章,抓住一点不及其余,混淆事实,颠倒是非,无限上纲,妄加指责,置之死地而后快。其"抓辫子""扣帽子""打棍子"的手法,不能不让人想起"文革"遗风。在"宁左勿右"的传统语境中,许多人已经不想讲话、不屑讲话甚至不敢讲话了。

天下熙熙,皆为利来;天下攘攘,皆为利往。在这一片叫嚣之中,我们似乎"闻到了金钱的味道"。

<div style="text-align:right">2010年6月13日草于摩星居</div>

幸福各不同,贵在尽其妙

老托尔斯泰说,幸福的家庭是相似的,不幸的家庭各有各的不幸。我要说,不幸的家庭是相似的,幸福的家庭各有各的幸福。当你看了江苏卫视最近新推出的两档娱乐节目《欢喜冤家》和《老公看你的》,你一定会有同样的感受。

"幸福中国"是江苏卫视的品牌特色。今年以来,围绕这一特色定位,江苏卫视推出了新派交友节目《非诚勿扰》,红遍了中国,红遍了全球华人圈,长期居于全国同时段收视冠军的宝座。现在江苏卫视再度发力,大有将幸福品牌进行到底的气势,又推出了《欢喜冤家》和《老公看你的》,不禁让观众十分惊喜。

《欢喜冤家》是婚后生活的幸福秀。其魅力源于每对夫妻迥异的性格特色及其独有的生活情趣。这也是人们看好节目可持续性的重要理由。大千世界,茫茫人海,个性夫妻,层出不穷,只要找到并坚持好的表现形式,这一节目是会生生不息的。

《老公看你的》则是考验夫妻默契斗智斗勇的舞台。节目的竞技性很强,因而观赏性也更强一些。

这两档节目目前都以年轻夫妻为主角,他们大都是"70后"和"80后"。我在看节目的同时,更看重他们身上所呈现的精神风貌。他们是改革开放后成长起来的一代新人,他们的人格和心态可能是中国历

史上最为健康、最为阳光、最为开放、最为单纯的。虽然生活中可能还有苦涩,但是他们更愿意将幸福晒出来。通过电视的放大效应,这种幸福又会感染千千万万的观众,不知不觉间,为社会的和谐贡献了一份意想不到的力量。

 我想,随着《欢喜冤家》《老公看你的》这一类节目的深入,观众一定还想看到不同年龄、不同职业、不同身份的夫妻能够登上这一电视秀场,那时,江苏卫视一定会焕发出更为炫目更为持久的光彩。

<div style="text-align:right">2010 年 10 月 7 日草于摩星居</div>

《河岸》：人学还是性学？

我从《中华文学选刊》读完了苏童的新长篇《河岸》。

据说这部26万字的小说是苏童最得意的作品。有的评论家将它称为扛鼎之作,有的评论家说它终结了先锋小说。我的感觉是这还是一部"苏童的"小说,在当下长篇小说不景气的情况下,它应当说是一部有分量的作品。

与苏童此前的小说如《妻妾成群》《红粉》《米》那些作品写别人的时代、别人的生活不同,《河岸》写的是苏童自己亲历过的时代,是他熟悉的生活。虽然小说的语态依旧,小说的风格依旧,小说的意境依旧,但是写作的状态是不同的。此前的作品是苏童依据生活经验进行玄想虚构的产物,而这一回却是对生活经验的直接书写。

苏童在《河岸》获得了两重价值:一重是美学的,一重是史学的。

作为美学的价值,主要体现在小说的语言和结构上。文学是语言的艺术,苏童的作品语言有着鲜明的风格,流畅、诗意、汪洋恣肆。许多段落,让你击节称赞。小说的结构,用第一人称串联人物、串联故事,实际上为小说创造了独特的视角,这一手法虽不新鲜,但仍有效,它在展现现实时空的同时展现了更加丰富的心理时空。

与美学价值相比,《河岸》的史学价值可能更加突出。

它为中国江南水乡"文革"后期的生活提供了一份难得的读本。

那个时代的生活场景、行为方式、观念形态,在苏童的娓娓叙述中缓缓展开,活灵活现。它可能是空前绝后的,荒诞、滑稽、不可理喻,可以简称为"文革怪相"。在中国,在世界,也可能是绝无仅有的。再过几十年、几百年、几千年,人们很难相信他们的先人曾经有着这样怪异的生活。史家写史,固然可贵。小说不"小",有着不可替代的作用,正如银杏被称为古代植物的"活化石"一样,《河岸》是可能成为"文革"怪相的"活化石"的。作为苏童的同代人,作为《河岸》小说时空的同代人,我愿为其证言,苏童是诚实的,《河岸》是真实的。愿我们的后人能够因之免疫,永远不要再陷入《河岸》所描述的怪相之中。

从小说艺术的角度看,《河岸》有两点值得注意:一是库东亮既是主人公又是叙述者的双重身份带来了某种尴尬:人物语言的个性化与小说叙述语言之间形成了冲突,它使得苏童的作品语言过于华丽而显得奢侈。不论是少年库东亮,还是青年库东亮,人物应当是粗鄙或者粗糙的,因而其语言也应当是粗粝的,但是,在小说《河岸》中,苏童的语言代替了库东亮的语言,不能不让人感到疑惑,究竟是库东亮在讲话还是苏童在讲话。二是第一人称的视角成全了库东亮的形象塑造,却妨碍了对其他人物的刻画。因而在小说中,我们感到库东亮这一形象是丰满的、立体的,其外在的、内在的,全都呈现出来,甚至让人感到他的体温。而其他人物如库文轩、乔丽敏、慧仙等都只能看到一个轮廓,这不能不说是这一视角的先天局限。

从《河岸》的内容看,苏童将叙事的重心放到库存东亮青春期的心路历程上来,让我们看到了一个少年的躁动和迷惘。然而,这种叙述过多地沉湎于性心理,或者说过于偏执于脐下三寸之地了。库文轩和乔丽敏的矛盾也成了库乱搞女人的问题。赵春丽也只是性纠葛。慧仙某种意义上也成了性符号。对性的执着,使《河岸》蒙上了一层幽幽的蓝色。文学是人学,而不仅是性学。如果以文学的眼光来审察,其实我们

可以对《河岸》有更多的期待。

许多人认为《河岸》最具有深度和令人深究的是所谓血统问题，小说中库文轩因为是不是烈士邓少香的儿子这一身份呈现了两种截然不同的命运：一个是库书记，获得权力的同时，获得了性的霸权；一个是库文轩，沦为船民，不得不自我阉割。但是我以为血统问题只是表象，其实《河岸》有着更深的隐喻，它对某种权力的合法性提出了质疑。

<div style="text-align:right">2009 年 4 月 20 日写于揽翠苑</div>

读《张之洞》

唐浩明先生的历史小说曾经让我心折。

几年前,读到他的三卷本《曾国藩》时,几乎不忍释卷。后来再读他的三卷本《杨度》(原名《旷代逸才》)就有些失望,不过仍自为作者开脱,心想这可能是传主的差别带来了小说的差别吧。毕竟,杨度与曾国藩是不好比的。

但是这一回读了他的三卷本《张之洞》后,真是大失所望。我几乎是耐着性子读完它的。没有想到,一个我十分钦佩的作家,竟会拿出这等滥竽之作。可见,孔方兄面前是很难有人免俗的。

诚然,历史小说本来就有一种尴尬,是历史,还是小说?似乎很难说清。就普通读者而言,我想大多还是把它当作小说读的,不然,直接去读历史好了。其实,历史小说,不是历史,也不是小说,有一种"真作假时假亦真"的妙处。它在历史的可能性之间,展开想象的翅膀,让人发思古之幽情。读历史小说,每个读者都可以按照自己的喜好行事。我的兴趣是历史和小说并重。当然,这要求也许是高了些。但是唐先生不是一般的作家,他是一位学者型的作家,他是完全可以做到两者兼顾的。他在《曾国藩》里就做到了,许多地方都让我怦然心动,击节叫绝。

然而,这部同样篇幅的《张之洞》,却时时让我感到它的粗疏,它的随意,它的平庸,它的匆忙。仅举几处小例为证:

桑治平、秋菱这样的人物和故事当然是虚构的,究其身世,自有历史的可能性。但是其细节的处理让人觉得似曾相识。有情人难成眷属。秋菱为桑治平每年做一双鞋以寄相思的做法,一下子就让我想起了 20 世纪 80 年代李国文获奖小说《月食》的细节。两者几乎同出一辙。当年读《月食》时,我曾为之眼热泪湿,而今读到《张之洞》中类似的情节时,却是说不出的滋味。

再有,张之洞暂署两江,因无钱过年,忽发奇想,用四只木箱装满砖头到当铺当了八百两银子。这种情节与刚刚热播的《大宅门》中白景奇的做法何其相似乃尔!

如果说这种重复是艺术才情不足所致,还可以原谅的话,那么,像"署理两江"这样的章节一笔不写两江之事,而只写在湖北的事情,就让人感到奇怪了。我翻来覆去地看,以为是自己粗心,但最终证明还是唐先生粗心。我怀疑是唐先生将初稿交给了出版商,才酿成这样文不对题的错讹来。

当然,评价一部历史小说不能仅看部分细节,还要看语言、看结构、看情节、看人物塑造、看其历史真实性、看思想震撼力等。遗憾的是《张之洞》根本经不起这些角度的分析。全书的语言虽然流畅,却无特色,显得相当平庸。就结构而言,显然没有缜密的构思。书中不论是历史人物,还是虚构人物,总是招之即来、忘之即去,虎头蛇尾。中卷以后,时时让人觉得不是在读小说,而是在读"随笔"。想到哪里,写到哪里而已。比如醇王,有始无终;比如佩玉,也是如此。而其情节,可能囿于历史真实的局限,亦无出彩之处。读这样一部历史小说,实在找不到期望中的快感和美感。

近日从报章上欣闻,唐先生决定不再写历史小说了,他要换一种方法发表他对历史的看法。我想,这实在是一个明智之举。如果这世上少了一个小说家,而多了一个富有卓识的历史学者,无论是对于其本人,还是对于读者,都是一件划算的事。

读明泰的字和画

读刘明泰的字最早是在看电影的时候。

那时南京电影厂生产的电影的片名和字幕，几乎都是由刘明泰写的，感觉很不一般。他的行书自有一股气韵在，但究竟是什么，一时又说不准。后来听说，谢晋对刘明泰的字很是欣赏，见到南影厂的领导就打听字幕是谁写的。2000年，郑洞天导演《刘天华》，又指名刘明泰写片名和字幕。看来至少在电影界，刘明泰的字是得到了许多人的欣赏和承认的。

其实，写字是明泰的"余事"，他的主业是影视美术。由于工作关系，我与他几度合作，深感他是一个极为认真、极为实在的人。他长期供职于南京电影制片厂，从事影视美术工作。影视美术是大有学问的，一旦接到任务，就要研读剧本，对剧中的各种场景做出第一步的设计。特定的历史背景，特定的地域特征，特定的情境需要，要求美术工作者不仅具有扎实的专业功底，还要是杂家，三教九流，什么都要懂一点，否则就要出洋相。这种长期的专业工作使得明泰总是处在"小心求证"的状态中，因而在待人接物时似乎有些拘谨，有些木讷，甚至有些"迂"。

但是你读他的草书，却感到其字里行间自有一派放浪不羁，大有纵横天下之势，傲视群雄之气，不禁令人血脉贲张。常言说"字如其人"，读明泰的字却给人相反的感觉。其实这并不矛盾，在拘谨的外表下，明

泰是有一颗不甘拘束的心的。人的性格总是心灵外化的结果,有的人外化在语言上,有的人外化在行为上,而明泰是将心灵外化在他的书法上了。他的书法是其心灵的写照,是对平庸生活的叛逆或补偿。性格的看似拘谨与书法的肆意挥洒向着两极的方向发展。这似乎也是一种规律,艺术家和他的艺术作品有时是同一的,有时却呈现了互补的姿态。

读明泰的字感到他字中有意,字中有画,字中有境。他说,他用功临过米芾的帖,但他的字显然与米芾的字不同。宋人是推崇书法的"意蕴"的,而他对"米意"的揣摩可能得益甚多。影视美术工作的芜杂性对明泰的字其实也是大有影响的,他的字十分讲究章法,在字的内部是如此,在字与字的关系处理上也是如此。细读其字,你会感到浓淡疏密、轻重缓急中,自有一种匠心在。书法是一种平面艺术,靠的是点与线的变化,但是越是简单的往往越是复杂的。明泰握管之时,一定是得意忘形的,他的奔放豪迈就是一个明证,这是一种难得的境界。

明泰不仅能书,还能画,这是出乎我意料的。

第一次看到他的画是在他的家中,他拿出一批裱好的作品让我一饱眼福,我很是吃惊。这些画虽然在题材上并没有突破中国文人画的范畴,却也自有可观之处,可谓字如其画,画如其字。他画荷、画梅、画鱼、画鸟、画葡萄,意蕴丰厚,让人品味再三。他泼墨画荷,豪勇过人;枯笔画藤,灵动如神。从《清风歌》《傲春图》《幽思图》等中,你可触到一颗正直的、豪放的、细腻敏感的心灵的律动。古人说:"情动于中而形于言,言之不足,故嗟叹之;嗟叹之不足,故咏歌之;咏歌之不足,不知手之舞之,足之蹈之也。"由此推论,或可戏言"舞蹈之不足,则书之画之"。

面对刘明泰的字和画,我也有这种感觉——言有尽而意无穷。细思之,也许正是这种"言不尽意"的困惑,才使人类创造了文学以外的种种艺术,也才有了中国书画这一类传统国粹。

<div style="text-align:right">2002 年 6 月于望云楼</div>

敦煌三思

一

汽车在茫茫戈壁奔驰,不时有烽火台从眼前闪过,我在心中想象着"大漠孤烟直"的景象。我们的目的地是敦煌,而到敦煌的目的是看莫高窟。

莫高窟俗称千佛洞,位于敦煌市城东南25千米处的鸣沙山东麓。它创建于公元366年,距今已有1 600多年。迄今保存各种类型洞窟735个,壁画45 000平方米,彩塑2 400余尊。它是当今世界上规模最宏大、内容最丰富、艺术最精湛、保存最完整的佛教石窟寺。

为什么在大漠戈壁上会有这座莫高窟呢?为什么在遥远的敦煌会产生这样一个文化奇观呢?一种合理的解释是,因为人们在敦煌特别需要佛祖的保佑。

敦煌是当时中央政权的神经末梢,到了敦煌就是到了国界线了。"率土之滨,莫非王土",在敦煌,你对这句话可能才有真切的理解。自从张骞出使西域之后,商人们就在河西走廊上络绎不绝,往来不断,走出了一条闻名中外的丝绸之路。戈壁茫茫,驼铃悠悠,商人们来到敦煌,可谓历尽艰辛,九死一生,他们一定十分感念神灵的保佑。敦煌是一个转折点,是他们漫长旅程中最为重要的一站。再往前走,就要跨出国门了,语言不通,风俗不同,前程莫测,前途未卜,前路无知己,"西出阳关无故人",他们不知道什么样的命运在等待着自己,是从此发迹暴

富,还是一去不回,命殒黄沙?命运的悬疑对于每一个人都是巨大的考验。在这种时候,人们特别需要神灵的庇护,宗教的力量就会显现出来,佛教的东渐,是一个难得的契机。人们在无助之时,自然向佛祖伸出求助之手。于是在此开窟塑像,顶礼膜拜,并许下重愿:一旦发财归来,一定加倍报答,再塑金身。这是一种普遍的心理。这种心理可能延续了1 500多年的历史。于是莫高窟的洞窟越开越多,壁画越绘越美,佛像越塑越大。

于是,莫高窟就有了列入世界文化遗存名录的殊荣。

二

在莫高窟,我们有幸参观了13个洞窟。这些洞窟都是各个时期极富代表性的杰作。虽然是管中窥豹,但也已经领略了敦煌的神奇和大美。作为一座艺术宝库,敦煌的价值是巨大的,它所陈列的各种标本具有多学科的意义。

然而,走出莫高窟,我的心总是不能平静。我是慕名而来的,我得到了满足,但是我又强烈地感受到一种失望的情绪。为什么我们的祖先在长达1 500多年的岁月中,就创造了莫高窟这样的文化?这些壁画、这些塑像,在构成巨大历史文化价值的同时,是否也在妨碍着文化的创造和发展?这是我们不能不思考的。

莫高窟文化缺少一种宝贵的品质,它没有创新,没有创造,有的只是改善和改进。莫高窟的源头是对佛教的接引,从根本上说这种文化的引进实际上是一种克隆。在1 500年的历史中,我们看到的变化是佛像的神态越来越为传神,飞天的造型越来越为轻盈,莲花的图案越来越为抽象,仅此而已。值得注意的是这种艺术的发展并没有一路攀升,而是随着国运的变化而变化的,盛唐时期,壁画塑像栩栩如生、精美绝伦;宋明以降,其造型变得生硬僵化、黯然失色了。

多少代能工巧匠将心力全都耗在这样的劳作中，你不能不说是一种浪费。据说有的洞窟工程长达 29 年，有的洞窟上代人修了下代人再跟着重修。这样的毅力，这样的虔诚，让人赞叹。然而这样的重复，这样的单调，又让人悲哀！

一个民族将它的心力投入在诸如莫高窟这样的劳作中，是不可能产生牛顿力学、不可能产生爱迪生、不可能产生爱因斯坦的，那么你就无法企求它对人类做出更大的贡献了。

三

为什么佛教传入中国能够一拍即合而发扬光大？因为它在本质上与中国文化有一种天然的契合。佛教关心的是人的心灵，中国文化的传统正在于此，重人伦，轻自然。这两种文化融合起来就十分容易了。重人伦，理当肯定，然而轻自然不能不说是这种文化的劣势了。

莫高窟周围的沙漠是古已有之，但是修建莫高窟所花费的大量木料肯定是就地取材而来的，这种砍伐对绿洲的破坏、对沙漠的扩张一定起到了推波助澜的作用。

我看到清朝的一个洞窟，其木椽和横梁都是一些不成规则的木料，按照常理，在修建神龛的地方一定要选用上好的木料，而这些木料根本就是废料，用它来修猪圈还差不多。如果在内地，这种将就肯定不能容忍，这是对佛祖的大不敬。而在敦煌，它却被堂而皇之地用来修建窟顶，唯一的理由就是在莫高窟附近已经无法选取成才的木料了。

由此也可推知，莫高窟的修建对于环境是起到了破坏作用的。在这种文化的覆盖下，人们不可能意识到他们采集林木、修佛造神的同时，简直就是在自毁家园。

对莫高窟，你可以有不同的感情、不同的感慨。而我的这一点想法，不知能否引起你的共鸣？

<div style="text-align: right;">2003 年 6 月写于望云楼</div>

真龙天子考

中国历史上"每五百年必有王者出",这种说法其实并不准确。历史上翔实可考的朝代,最长的唐朝也只有289年,最短的只有十几年,真是"其兴也勃焉,其亡也忽焉"。朝代更替,天子辈出。翻开二十五史,这些开国皇帝,几乎个个都是真龙天子,神气活现,神气冲天。

君若不信,请看——

"高祖,沛丰邑中阳里人,姓刘氏,字季。父曰太公,母曰刘媪。其先刘媪尝息大泽之陂,梦与神遇。是时雷电晦冥,太公往视,则见蛟龙于其上。已而有身,遂产高祖。高祖为人,隆准而龙颜,美须髯,左股有七十二黑子。仁而爱人,喜施,意豁如也,学有大度,不事家人生产作业……"

——汉·司马迁著《史记》

南北朝时期,宋高祖刘裕生时,"神光照室尽明,是夕甘露降于墓树。及长,雄杰有大度,身长七尺六寸,风骨奇伟,不事廉隅小节,奉继母以孝闻。……尝游京口竹林寺,独卧凌晨堂前,上有五色龙章,众僧见之,惊以白帝,帝独喜曰:'上人无妄言。'"

——唐·李延寿撰《南史》

"齐高帝萧道成……姿表英异,龙颡钟声,长七尺五寸。鳞文遍体。"

——唐·李延寿撰《南史》

北魏太祖道武皇帝拓拔圭,其母,"初因迁徙,游于云泽,既而寝息。梦日出室内,寤而见光自牖属天,焱然有感……生太祖于参合陂北,其夜复有光明……弱而能言,目有光曜,广颡大耳,众咸异之。"

——北齐·魏收撰《魏书》

北齐高祖神武皇帝,曾为函使(邮差),"尝乘驿过建兴,云雾昼晦,雷声随之,半日乃绝,若有神应者。每行道路,往来无风尘之色,又尝梦覆众星而行,觉而内喜。……后从荣徙据扬州。抵扬州(阳邑)人庞苍鹰,止团焦中。每从外归,主人遥闻行响动地。苍鹰母数见团焦赤气赫然属天。又苍鹰尝夜欲入,有青衣人拔刀叱曰:'何故触王!'言旋不见。始以为异,密觇之,唯见赤蛇蟠床上,乃益惊异……"

——唐·李百药撰《北齐书》

梁武帝萧衍,"生而有奇异,两胯骈骨,顶上隆起,有文在右手曰'武'。帝及长,博学多通,好筹略,有文武才干,时流名辈咸推许焉。所居室常若云气,人或过者,体辄肃然。"

——唐·姚思廉撰《梁书》

陈高祖霸先"少倜傥有大志,不治生产。既长,读兵书,多武艺明达果断,为当时所推服。身长七尺五寸,日角龙颜,垂手过膝。尝游义兴,馆于许氏,夜梦天开数丈,有四人朱衣捧日而至,令高祖开口纳焉,及觉,腹中犹热,高祖心独负之。"

——唐·姚思廉撰《陈书》

隋文帝杨坚出生时,"紫气充庭。有尼来自河东,谓皇妣曰:'此儿所从来异,不可与俗间处之。'尼将高祖舍于别馆,躬自抚养。皇妣尝抱高祖,忽见头上角出,遍体鳞起。皇妣大骇,坠高祖于地。尼自外入见曰:'已惊我儿,致令晚得天下。'为人龙颜,额上有五柱入顶,目光外射,有文在手曰'王'。长上短下,沉深严重。初入太学,虽至亲昵不敢

狎也。……周太祖见叹曰：'此儿风骨，不似代间人！'明帝即位……帝尝遣善相者赵昭视之，昭诡对曰：'不过作柱国耳。'既而阴谓高祖曰：'公当为天下君，必大诛杀而后定。善记鄙言。'"

——唐·魏征等撰《隋书》

唐太宗，"生于武功之别馆，时有……二龙戏于馆门之外水中，三日乃去。"

——后晋·刘昫撰《旧唐书》

唐太宗，"生而不惊，方四岁，有书生谓高祖曰：'公在相法，贵人也，然必有贵子。'及见太宗，曰：'龙凤之姿，天日之表，其年几冠，必能济世安民。'书生已辞去，高祖惧其语泄，使人追杀之，而不知其所往，因以为神，乃采其语，名之曰世民。"

——宋·欧阳修、宋祁撰《新唐书》

后梁太祖朱晃出生时，"所居庐舍之上有赤气上腾，里人望之，皆惊奔而来，曰：'朱家火发矣！'及至，则庐舍俨然。既入，邻人以诞孩告，众咸异之。昆仲三人，俱未冠而孤，母携养寄于萧县人刘崇之家。帝既壮，不事生产，以雄勇自负，里人多厌之……唯崇母自幼怜之，亲为栉发，尝诫家人曰：'朱三非常人也，汝辈当善待之。'家人问其故，答曰：'我尝见其熟寐之次，化为一赤蛇。'然众亦未之信也。"

——宋·薛居正等撰《旧五代史》

后周太祖宇文泰，"德皇帝之少子也，母曰王氏，孕五月，夜梦抱子升天，才不至而止。寤而告德皇帝，德皇帝喜曰：'虽不至天，贵亦极矣。'生而有黑气如盖，下覆其身。及长，身长八尺，方颡广额，美须髯，发长委地，垂手过膝，背有黑子，宛转若龙盘之形，面有紫光，人望而敬畏之。少有大度，不事家人生业，轻财好施，以交结贤士大夫。"

——唐·令狐德棻等撰《周书》

宋太祖赵匡胤"生于洛阳夹马营，赦免光绕室，异香经宿不散，体

有金色,三日不变。既长容貌雄伟,器度豁如,识者知其非常人。学骑射,辄出人上。尝试恶马,不施衔勒,马逸上城斜道,额触门楣坠地,人以为首必碎,太祖徐起,更追马腾上,一无所伤。"

——元·脱脱撰《宋史》

辽太祖耶律阿保机,"唐咸通十三年生。初,母梦日堕怀中,有娠。及生,室有神光异香,体如三岁儿,即能匍匐。祖母简献皇后异之,鞠为己子。常匿于别幕,涂其面,不令他人见。三月能行,(日卒)而能言,知未然事。自谓左右若有神人翼卫。虽龆龀,言必及世务。时伯父当国,疑辄咨焉。既长,身长九尺,丰上锐下,目光射人,关弓三百斤。"

——元·脱脱撰《辽史》

明太祖朱元璋,"母陈氏,方娠,梦神授药一丸,置掌中有光,吞之寤,口余香气。及产,红光满室。自是,夜数有光起。邻里望见,惊以为火,辄奔救,至则无有。比长,姿貌雄杰,奇骨贯顶。志意廓然,人莫能测。……太祖孤无所依,乃入皇觉寺为僧。逾月,游食合肥。道病,二紫衣人与俱,护视甚至。病已,失所在。"

——清·张廷玉等撰《明史》

清世祖爱新觉罗·福临,"母孝庄文皇后方娠,红光绕身,盘旋如龙形。诞之前夕,梦神人抱子纳后怀曰:'此统一天下之主也。'寤,以语太宗。太宗喜甚,曰:'奇祥也,生子必建大业。'翌日上生,红光烛宫中,香气经日不散。上生有异禀,顶发竖起,龙章凤姿,神智天授。"

——清·赵尔巽等撰《清史稿》

这么多神奇的故事简直让人目不暇接,眼花缭乱,但是稍加分析,就会发现,这些皇帝就像是一个模子浇铸出来的,变来变去,大概不外乎这样几个特点:一是生而有异兆,不是红光满室,就是其母梦与神遇;二是天生龙颜,大都上长下短,垂手过膝;三是为人不事常业,大度好施;四是总有或相士,或僧尼,或智者能够慧眼识英雄于未起之时。

毋庸讳言,神化天子的始作俑者就是太史公司马迁,其余都是其克隆版。如果太史公能够申请专利,一定是会取得可观的经济效益的。他开创的这一史学传统,真是绵绵不绝。往好处说,它从一个角度体现了中华民族文化大融合的过程。因为即使是少数民族的政权,也接受了汉家真龙天子的说法,鲜卑族、蒙古族、女真族、满族的统治者都乐得以真龙天子自居。可见这种文化的同化力是何等巨大而顽强。但是倘换一个角度去审视,这一史学传统就很值得进行文化反思和批判了。

　　我们不妨看一看真龙天子的母版是如何制作的。

　　读《史记·高祖本纪》,你可以发现,司马迁从六个方面对刘邦进行了包装:第一,出身不凡,如前文所引,"太公往视,则见蛟龙于其上",换句话说,刘邦是蛟龙的后代。第二,刘邦隆准而龙颜,长得不一般。在酒店喝醉之后,主人看到他身上常有龙,感到十分奇怪,到年终也不敢向他要酒钱。第三,刘邦的老丈人吕公喜欢为人看相,见到刘邦后大惊,坚决要把女儿嫁给他。后来吕氏果然成了皇后。第四,刘邦和吕后结婚生子以后,有一老父前来讨口水喝,看到吕后,居然说"夫人天下贵人",再相儿子孝惠,又说:"夫人所以贵者,乃此男也。"见到刘邦后,又说刘邦贵不可言。第五,刘邦斩白蛇起事,原来刘邦是赤帝之子。第六,秦始皇常说"东南有天子气",而刘邦的住所上常有云气,即使躲到芒砀山泽之间也藏不住,吕后总能凭着云气找到他,显然那云气就是天子气在蒸腾。

　　司马迁就是这样层层推进,将刘邦一步步送上神坛的。于是,刘邦心喜,自命不凡,不事家人生产,于是,"沛中子弟或闻之,多欲附焉"。于是,中国历史上第一个真龙天子的形象被塑造出来了。这样,中国历史上一个个真龙天子络绎不绝地粉墨登场了。

　　读这样的文字,实在生动有趣。但是将这样的文字当成信史,却不得不让人生疑。鲁迅说《史记》是"史家之绝唱,无韵之《离骚》",是从

史学和文学两个角度肯定司马迁的。太史公的伟大正在于此,溯源中国文学和史学的传统,都离不开他,但是太史公的不足亦在于此——将史学与文学混于一体,让人真假难辨。倘从史学的角度看,这样的文字实在是不应当入史的,"子不语怪力乱神",司马迁恰恰没有做到这一点。

将皇帝比作真龙天子,是由龙的图腾而来的。我一时无法考证出这种说法的由来,但在《史记》中,是从刘邦开始的。在《高祖本纪》之前,司马迁还写了《五帝本纪》《夏本纪》《殷本纪》《周本纪》《秦本纪》《秦始皇本纪》和《项羽本纪》,虽然对三皇五帝都有神化倾向,但还没有具体落实到龙的身上来。有些笔墨空洞无物,只是赞词而已。比如,他写黄帝"生而神灵,弱而能言,幼而徇齐,长而敦敏,成而聪明"。他写高辛"生而神灵,自言其名。普施利物,不于其身。聪以知远,明以察微,顺天之义,知民之急。仁而威,惠而信,修身而天下服……"他写帝尧"其仁如天,其知如神。就之如日,望之如云。富而不骄,贵而不舒"。都是如此(均见《史记·五帝本纪》)。有些描写虽然有细节、也生动,但还是没有龙的意识,比如,他写殷契"母曰简狄……三人行浴,见玄鸟堕其卵,简狄取吞之,因孕生契"(语见《史记·殷本纪》)。他写周后稷,其母"姜原出野,见巨人迹,心忻然悦,欲践之,践之而身动如孕者。居期而生子,以为不祥。弃之隘巷,马牛过者皆辟不践;徙置之林中,适会山林多人,迁之;而弃渠中冰上,飞鸟以其翼覆荐之。姜原以为神,遂收养之,初欲弃之,因名曰弃"(语见《史记·周本纪》)。故事曲折传奇,但还是与龙无关。

那么,为什么司马迁独独将刘邦神化为真龙天子呢?

我想,可能因为他写的是"当代史",他身处汉武帝的时代,不得不为刘家天下寻找合法性与合理性,因而不惜调动天才的文学创造力,创造出如此栩栩如生的真龙天子来,以使天下人对刘氏天下心悦诚服,不

敢生疑。司马迁距今已有两千多年,我们不能苛求古人。但是这种神化对中国历史精神的负面影响,我们不可小觑。

历史,对于任何国家和民族都有着不可替代的作用。"去其国者,必先去其史"。没有历史,也就没有这个国家和民族的立身之基。然而历史的真实和科学,却是一个难以让人深究和追问的问题。太史公创作了《史记》这一巨著,也创制了中国正史的样式和规范,然而记录历史的原则究竟是什么?读这些"帝王本纪",就让人感到历史的虚假和不可信。始作俑者,其无后乎?司马迁肯定没有想到,他的后继者们是如此没出息地反复模仿他的"真龙天子"母版,真是一代不如一代。修撰二十五史的都是中国历代的文人大儒,应当有着相当的文化水准、认知水平和道德良知,应当不至于连起码的历史真伪都分不清。但是他们在为帝王修传时显得如此弱智,即使虚构,也毫无想象力和创造力可言,反而如此津津乐道,如此言之凿凿,实在让后人为之脸红。

为什么会出现如此令人难堪的局面呢?

一方面我感到皇权专制的力量太过强大,它足以让知识分子的胆和识都降低到幼儿园的水平;另一方面,我又感到历朝历代的史官和知识分子们骨头太软,这也是中国皇权专制的历史能够延续两千多年的原因之一。因为不管是与龙有关,还是与龙无关,神化天子的核心理念都是一脉相承的,那就是"王权乃天命所授"。在这种"正统思想"的笼罩之下,民主意识实在是难以萌芽和生长的。

<div style="text-align: right;">2003 年 10 月写于望云楼</div>

屠夫项羽

对于项羽的同情和崇拜,是中国文化的一个传统。项羽虽然是一个失败者,但长期以来,从书本到民间都是将他作为英雄来赞颂的。特别是"霸王别姬"一节,更成为千古绝唱,其"虞兮虞兮奈若何"的悲叹,两千年以后,依然让人心旌摇荡。中国文化的许多典故都离不开项羽,除霸王别姬外、鸿门宴、壁上观、破釜沉舟、锦衣夜行、项庄舞剑意在沛公、明修栈道暗度陈仓等,其中项羽或者是主角,或者是配角,总之都与项羽有关。一个人要名垂青史,大抵不过如此吧。

但是当我重读了太史公的《史记·项羽本纪》之后,我对项羽有了新的认识。我觉得项羽其实根本不能算是一个英雄,而是一个十足的屠夫。他无道无义无谋;他视人命如草芥,如蝼蚁,如粪土;他践踏人类理性,嗜血成性,滥杀无辜。他是一个地道的暴戾之徒。对项羽的同情和崇拜,实在是中国文化传统中的一大误区,更是一大悲哀。

且看项羽一生杀戮的伟业——

项羽第一次杀人就不同凡响。秦二世元年(公元前209年),陈胜起事,天下大乱。会稽守殷通与项梁商量要乘势而起,项梁一方面答应殷通参与,一方面却让项羽伺机杀了殷通。而后项羽"击杀数十百人,一府中皆折伏,莫敢起"。数十百人,究竟是多少人,不得而知。按照古人的解释,"自百已下或至八十九十,故云数十百人"。

总之,项羽起事之时,就是以滥杀为开端的。而这些惨遭杀戮的人其实都是无辜的。他们本来都可能成为反秦的力量,成为项羽的同盟军。项羽杀这些人,仅仅因为项梁要与殷通争夺领导权而已。我说项羽无道正始于此。秦无道;项羽反秦,亦无道。他看到秦始皇出巡的威风,脱口而出"彼可取而代之",他觊觎的、要取代的只是始皇帝的权力,而没有一点理性的、符合人文精神的原则。项羽的第一次出场就充当了一个刽子手的角色,他施行的是恐怖主义的手段。

项羽杀宋义可以说是杀殷通的重演。宋义因为明谋善断被拜为卿子冠军,项羽本就不服。在是否进攻巨鹿的问题上,宋义又与项羽发生分歧。不知利害的宋义居然公开宣称:"夫披坚执锐,义不如公;坐而运策,公不如义。"项羽哪能受到此等挑战!便借晨朝之机进入宋义帐中,取了宋义的人头,并且为了斩草除根,又派人追杀了宋义出使到齐国的儿子,从此"威震楚国、名闻诸侯"。他的恐怖主义的暴行取得了短期的成功。破釜沉舟以后,"项羽召见诸侯将,入辕门,无不膝行而前,莫敢仰视"。

项羽无义,可见一斑。只要有不同意见,他便要取对方性命,即使以下犯上,也无所顾忌。此等霸蛮,如何了得!项羽的杀人都是这种没有道理的。

随着势力的坐大,项羽杀人并不一定要亲自操刀了,但其危害更大,手段更毒。项羽杀说客更见其毫无人性。项羽进兵咸阳以后,有说客劝项羽定都关中,可成霸业。项羽却想东归,说富贵不还乡,如锦衣夜行。说客说:"人言楚人沐猴而冠,果然!"我猜想那说客是想用激将之法来说服项羽回心转意,哪知犯了大忌,项羽岂能听得这种"大逆不道"之言!立时将说客烹了——烹,也就是用油锅煮了。可怜那说客并没有留下一个确切的名字,就这样莫名其妙地惨死了。

如果说项羽杀说客是因为听不见说客的意见而显得无谋的话,那么他杀义帝更是一种政治上无谋的表现,义帝本是他反抗暴秦的旗帜,

他却自己砍了这面旗帜,结果使得诸侯纷纷叛离。他杀秦降王子婴,更是一种无知和短视。项羽灭秦后,如果能够善待子婴,能够怀柔天下,他就可以收拾人心,他的政权也不至于"其兴也勃,其亡也忽"了。他屠咸阳、杀子婴、烧阿房,"楚人一炬,可怜焦土",充分说明他是并且只能是一个流氓、一个流寇而已。

项羽坑杀秦降兵二十万,更是让人血冷齿寒。秦将章邯审时度势,归降了项羽。项羽风闻秦兵军心不稳,便在新安城南命"楚军夜击坑秦卒二十余万人"。这是汉元年十一月的某个夜晚发生的事。这个惨绝人寰的惨剧似乎已经被人忘记了。我无法想象当时是用什么方法在一夜之间将二十余万条生命消灭的。按理,坑杀即活埋,一夜之间要活埋二十万人,实在是个浩大的工程!二十万人都会束手待毙?就没有反抗?要杀二十万秦卒,楚军要多少人?杀人魔王项羽当时是一种什么样的心态?两军相对,你死我活,相互残杀,情有可原,一旦被俘,就当得到宽宥。而项羽杀的甚至不是俘虏,而是已经投降了的秦卒,是可能成为同一战壕的战友的士兵,我不敢再想下去了……

一人争霸天下,天下生灵涂炭,这是历史的大悲剧。刘项从来不读书,但是他们的争夺使得中华民族元气大伤。一将功成万骨枯。项刘之争,死者不计其数,仅彭城之战,楚军大破汉军,一路追击,杀汉卒十余万人,又追杀至睢水,"汉卒十余万人皆入睢水,睢水为之不流",两者相加,又是二十多万人!其惨烈之景,不堪想象。

项羽的崛起实在是中国历史上的一大灾难。他杀戮成性,所到之处,以杀为本。襄城,久攻不下,"已拔,皆坑之";"攻城阳,屠之";"西屠咸阳……烧秦宫室,火三月不灭";攻外黄,"悉令男子十五已上诣城东,欲坑之",要不是一个十三岁的孩子冒死相劝,外黄一定是要血流成河了。

项羽的无道无义无谋、滥杀无辜,注定了他的无助而走投无路。最后,垓下之战,项羽手刃汉军两将尉,左冲又突,再杀数十百人。多少年

来,人们把这种屠杀当成英雄气概来赞美,在我看来其实只是困兽犹斗而已,他只是再一次塑造了他作为屠夫的形象而已。他是人道发展的破坏者,是社会生产力的毁灭者,是历史前进的阻碍者。

错把屠夫当英雄,是中国传统文化中缺少人的自觉的表现。不懂得对人的珍惜,对生命的尊重,是十分可悲的。虽然项羽距今两千多年,我们不能苛求古人,但是对这一文化现象进行反思和批判仍然是必要的和有益的。

这种认识上的错误,肯定与司马迁将项羽列入只有皇帝才有资格列入的"本纪"有关。太史公这样做,是别有用心的。这种用心,后人常常把它读解成是太史公对失败者的同情。但在我看来这是后人的误解。太史公的真正用意恐怕还要深得多。司马迁写《史记》时受到了汉武帝的迫害,他不可能对刘汉政权没有仇恨。将刘邦的对手项羽列入本纪,其实也是一种曲笔,这其中也包含了对刘汉王朝的质疑和否定。

事实上,司马迁除了冷静地记述了项羽的崛起和失败的过程以外,并没有给予多少赞美之词。在他的笔下,项羽其实是一个不学无术的人,"学书不成,去学剑,又不成"。要学万人敌,学兵法,"略知其意,又不肯竟学"。他只是有一身蛮力而已,"长八尺余,力能扛鼎,才气过人"(说他才气过人,可能是笔误。通观项羽本纪,并没有看到他有什么才气。说他武艺过人,还差不多)。司马迁实际上对项羽做了坚决的否定,他说项羽"欲以力征经营天下,五年卒亡其国,身死东城,尚不觉悟而不自责,过矣。乃引'天亡我,非用兵之罪也',岂不谬哉!"

项羽的崛起是中国的大不幸,项羽的失败则是中国的大幸。如果让这样一个屠夫登上皇位,他的暴政绝不会亚于秦的暴政,其后果真不堪设想。

好在历史不存在这样的假设。

<div style="text-align:right">2003 年写于望云楼</div>

刘邦无赖乎？

中国有着两千多年的皇权专制历史，对于皇帝，人们从来都是有着敬畏之心的，当朝时固然要三呼万岁，下朝后也不敢有一点不敬，即使腹诽也是罪莫大焉！至于后代更要为尊者讳，是不肯轻易说一点皇帝的坏话的。但是刘邦不幸，这个被称为中国第一个平民皇帝的刘邦，自古以来就有一顶无赖的帽子，很是不雅，很是难听，很是让人不舒服。一个人贵为天子，却被称作无赖，这到底是怎么回事？

回答这一疑问，至少要解决三个问题：什么是无赖？刘邦为什么被称为无赖？刘邦到底有多无赖？

"无赖"一词在现代汉语中有两层意思：一是强横无耻，刁钻泼辣，不讲道理；二是指游手好闲，品行不端的人。在古代汉语中，"无赖"的意思要多得多，既有无用、无能之意，又有无聊、无奈之意，甚至还有调皮、可爱之意，辛弃疾词中"最喜小儿无赖，溪头卧剥莲蓬"的"无赖"就是一例。

那么，说刘邦无赖究竟是什么意思呢？

其实，对这一问题，《史记》中早有明载："未央宫成，高祖大朝诸侯群臣，置酒未央前殿。高祖奉玉卮，起为太上皇寿，曰：'始大人常以臣无赖，不能治产业，不如仲力，今某之业所就孰与仲多？'殿上群臣皆呼万岁，大笑为乐。"这段话几乎不用翻译，就能明白。说刘邦无赖是刘

邦自己披露出来的,始作俑者就是他的老子太上皇刘太公。

虽然如此,对于无赖的意思,古人却很小心,特别加以注释。裴因集解引晋灼曰:"许慎曰'赖,利也。'无利入于家也,或曰江淮之间多谓小儿多诈狡猾为'无赖'。"看来这里的无赖可以有两解:一是无用、无能,二是狡猾多诈。从刘太公的眼里看儿子,刘邦可能就是这副无赖相。他不务正业,又调皮捣蛋,不是无赖,又是什么?

司马迁在《史记·高祖本纪》中对此做了很好的印证。他说:"高祖为人……常有大度,不事家人生产作业。及壮,试为吏,为泗水亭长,廷中吏无所不狎侮。好酒及色。"用它来作刘邦无赖的注脚,倒也生动。好酒本无伤大雅,好色在当时可能也不是一个大缺点。"脏唐臭汉",在色的问题上,汉朝是很开放的。

不过后人说刘邦无赖,可能就不是一句玩笑话了。在我看来,似乎以贬义为主,更多的是指强横无理、不讲信义。其中深意,很值得推敲体会,而且这种指责是与项羽相比而言的。中国人一方面以成败论英雄;一方面又同情弱者、苛责强者。项刘之争,项羽败亡,却被当成英雄;刘邦称帝,却被骂为无赖。这实在是一大冤假错案也。

我不认为项羽是英雄,我更不认为刘邦是无赖。相反,如果说项羽是个无赖倒更合适些。仅举一例,就足以说明。他打不过刘邦,却把刘邦的父母妻子当成人质,两军相对,架起油锅,要烹太公。以此讹诈刘邦,哪知刘邦不吃这一套,说,你我约为兄弟,我的老子就是你的老子,你真要烹你的老子,就请分我一杯羹吧。项羽只好作罢。有论者认为,在这场较量中刘邦是一副无赖相,他不管父母妻儿的性命,只管自己争霸天下。我以为大错特错。其实谁是无赖,不是很清楚么?项羽就是一个绑匪,他用的是恐怖手段。要说无赖,项羽不是一个标准的无赖么!

刘邦不是无赖。这一点可以从他一生的行迹来看。

他有大度,早年"仁而爱人,喜施,意豁如也",说明他有很强的领导才能或领导潜质,很会笼络人心。一个无赖,是不会仁而爱人,乐善好施的。

他有大志,见到秦始皇的威仪,喟然叹曰:"嗟乎,大丈夫生当如此也。"

他有大气,当泗水亭长,为秦送徒到骊山,途中逃亡者甚众,他估算等到骊山可能都要逃光了,就干脆将人都放了,以此赢得了十多位壮士的追捧。

他有大略,入关后,赶紧发布政治宣言,与秦中父老约法三章,赢得了人心。

他知过能改。郦食其第一次见他时,两个侍女正在给他洗脚。郦食其不拜,批评他"不宜踞见长者"。于是"沛公起,摄衣谢之,延上坐"。

他有清醒的自我认识。他说,运筹帷幄、决胜千里,不如张良;镇国家、抚百姓,不如萧何;连百万之军,战必胜,攻必取,不如韩信。此三人,皆人杰也,他能用之,故能取得天下。

他有过人的识才能力。刘邦病重时,吕后问他,萧何死后,谁可代替?他说曹参可。又问其次,说王陵可,然陵少戆,陈平可以助之。陈平智有余,然难以独任。周勃厚重少文,然安刘氏者,必勃也,可令为太守。其后的历史证明,刘邦的判断是完全正确的。

因此说,刘邦实在是一个有雄才大略的人,说他是无赖,是不公平、不全面的。一个无赖能够安邦定国,成就帝业,也是难以让人信服的。

但是,话说回来,要说刘邦没有一点无赖气既不符合实际,也同样不能让人信服。通观中国历史,没有一点无赖气可能是做不了皇帝,也是做不好皇帝的。秦始皇讹诈冯雎说"天子之怒,伏尸百万,流血千里",就是一种无赖嘴脸;朱元璋发明"廷杖"(当众扒下大臣的裤子,棒

打其屁股——居然还有如此雅致的名称)的刑罚,更是一种无赖行径。与他们相比,刘邦不能算是无赖,只能说是有一点无赖气罢了。少年时的不务正业,可以算作是无赖的一种表现;称帝后有时赖账不认,也是一种无赖气的延续。比如,他让隋何冒死出使九江王英布,劝其背楚投汉,功成之后却又说隋何是腐儒,不肯行赏,说"为天下安用腐儒",实在是无赖腔调。但在隋何据理力争之后,他又知过能改,显然于无赖又不合格。再如,蒯彻策反韩信不成,最终被抓,刘邦本想烹了他,但经过蒯彻陈辞之后,居然又饶其不死,放了他。这些都说明刘邦还是一个听得进意见的人,与无赖还是有所区别的。

那么,刘邦为什么总是顶着一顶无赖的帽子呢?首先是他对知识分子态度不好。刘项向来不读书。刘邦不像他的后代汉武帝那样罢黜百家、独尊儒术,反而常常将儒生斥为腐儒。他瞧不起知识分子,知识分子也就瞧不起他,不肯说他好话。他自己说是无赖,知识分子也就乐得悉听尊便了。其次,刘邦还有一个污点是洗涮不了的,就是诛杀功臣。韩信、彭越、英布等都为他立下汗马功劳,但都不得善终。他们的所谓谋反,很大程度上都是被逼反的。虽然太史公有意为刘邦开脱,说"所诛大臣多吕后力",但其实决策权还在刘邦手中,刘邦实难辞其咎。不过用"无赖"二字来谴责他诛杀功臣似乎并不贴切。

<div style="text-align:right">2006 年春写于望云楼</div>

关于范仲淹

想起来,真是很惭愧。

很长一段时间,我对于范仲淹的了解,未能超出一个中学生应有的水平。在中国,只要接受过初等教育的人,恐怕没有不知道范仲淹的。许多年来,各种版本的初中语文课本里都选有他的名篇《岳阳楼记》,做学生的都应当能背诵它。这一点知识,曾给我带来很大的运气。我参加高考的那一年,作文题目就是"先天下之忧而忧,后天下之乐而乐"。时过境迁,我还记得当年拿到试卷时的情景。看到这样的题目,我的心就定了。类似的文章我已做过,只要稍加移植就行了。我拿起笔,信笔写下了"这是宋代良臣范仲淹在其散文名作《岳阳楼记》中的一句话"就开始了议论。这篇作文对我来说,真是一挥而就。拿到分数的时候,得知语文得了百分,心下庆幸不已。后来读到评分标准,知道这句话很管用,包含了"宋代良臣、范仲淹、岳阳楼记"几个知识点,如果少了其中任何一个,都要扣去2分,真是好惊险啊。

一个人泽被后世,是无法估量,也是无法预测的。范仲淹生前绝对不可能想到,他会以这种方式给千年以后的后辈们带来这样的好运。

我不仅景仰范仲淹,更感激范仲淹。我应当对范仲淹有更多的了解。

但是,不知为何,介绍范仲淹的专著却少得可怜。千年以来,为范

仲淹作传的书不到10本,研究范仲淹的作品更是凤毛麟角。很长一段时间,我只能通过《宋史·范仲淹传》多一点了解。这是目前最可靠的信史,也是一切研究范氏之作的源头。最近读到一本《范仲淹评传》,虽然作者功力深厚,却因大量的考据和辨析,使得全书无法卒读。没有办法,只好再读《宋史》。《宋史·范仲淹传》不过5 000余字,却把一个活生生的范仲淹写了出来。

范仲淹的个人命运很是不幸。他两岁丧父,随母改嫁,改名朱说,直到取得功名以后,才恢复范姓。范仲淹"少有志操,既长,知其世家,乃感泣辞母,去之应天府,依戚同文学,昼夜不息。冬月惫甚,以水沃面;食不给,至以糜粥继之,人不能堪,仲淹不苦也"。这一点让我感触颇深。早年丧父,是人生的大不幸,然而许多人却能发奋成才。不幸的厄运,反而成了他们不懈的动力。中国历史上许多有成就的人似乎都有着相似的命运。鲁迅如此,郭沫若也是如此,可能他们都曾受过先贤的感召。范仲淹的苦读不仅在正史中记载,而且在民间广为流传,我小的时候就曾听到这样的故事。

范仲淹的人格更是让人钦佩。他出身孤寒,生活节俭,"其后虽贵,非宾客不重肉。妻子衣食,仅能自充"。他待己苛刻,却乐于助人,"尝推其奉以食四方游士,诸子至易衣而出,仲淹晏如也"。不仅如此,他还"好施予,置义庄里中,以赡族人。泛爱乐善,士多出其门下,虽里巷之人,皆能道其名字"。他"为政尚忠厚,所至有恩,分、庆二州之民与属羌,皆画像立生祠事之,及其卒也,羌酋数百人,哭之如父,斋三日而去"。从这些记载中我们可以看到,范仲淹的人格力量是何其巨大!他事母至孝,他家风俭朴,他乐善好施,他为政忠厚,他甚至赢得了边民和少数民族群众的敬爱。在他那个时代,能做到这一点,实在让人高山仰止!联想到他所倡导的"先天下之忧而忧,后天下之乐而乐"的思想,我可以断定,他不是一个停留在口头上的人,而是一个身体力行的

人,是一个说到做到的人。

范仲淹的政治品格同样值得人们追念,从他对章献太后的态度就可见一斑。天圣七年(1029年)冬至,章献太后垂帘听政,宋仁宗率百官上寿。仲淹以为不妥,说"奉亲于内,自有家人礼,顾与百官同列,南面而朝之,不可为后世法"。并且上疏请太后还政。太后崩,范仲淹做了右司谏,言事者多暴太后时事,仲淹却进谏说"太后受遗先帝,调护陛下者十余年,宜掩其小故,以全后德"。仁宗采纳了他的意见。可是当得知章献太后遗命,要立另一太妃杨氏为皇太后,参决军国事时,仲淹又坚决反对,说"太后,母号也,自古无因保育而代立者。今一太后崩,又立一太后,天下且疑陛下不可一日无母后之助矣"。从这里,我们可以体会到范仲淹的政治操守、政治原则和政治智慧。他真是一代大儒,他忠君,他讲求忠恕之道,他敢于直言,敢于坚持,敢于"为尊者讳"。

范仲淹的业绩让人记住的不多了。他的庆历新政,他的守边之功,都随着时间远去日渐褪色了。倒是他为官初期与滕子京一起修建的"捍海堰",至今还在我的故乡南通海安传为美谈。故乡人不忘先贤之功,将捍海堰称为"范公堤"。虽然黄海滩涂日益东扩,但是范公堤依然依稀可辨。

范仲淹一生的文字大多是策论条文,是公文写作。这是他的主业,文学创作只是他的"副业",属于业余爱好的范畴,但正是这些"副业",成就了他在中国文学史上不可替代的地位。从历史上看,人们有的时候是真的会"种豆得瓜"的。作为政治家和军事家的范仲淹可能被人淡忘,作为文学家的范仲淹却光照千秋。他的文学作品量不是很多,但多是精品。除了散文《岳阳楼记》之外,《全宋词》收有他的五篇词作,每篇都有可圈可点之处。他的"将军白发征夫泪"成为中国古典诗词中的典型意象,让人兴千古悲叹。他的诗作也同样出色,当你读到他的

《江上渔者》时，自有一种幽思从心底逸出。

　　范仲淹生于989年，死于1052年，只活了64岁。他所处的时代是北宋王朝的初年，本应是一个振兴的时代，但是由于北宋本身就是一个弱势朝廷，尽管他曾官至参知政事，其实未能大展抱负。由于政治斗争的复杂，范仲淹的仕途并不顺意。《岳阳楼记》写于1046年，这一年他谪知邓州，已经58岁，离他生命的尽头只有6年的时间。他已经饱经宦海风霜。他在文中提出"居庙堂之高则忧其民，处江湖之远则忧其君"，发出"先天下之忧而忧，后天下之乐而乐"的呼吁，既是与老友滕子京的共勉，也是心灵的真情流露；他的"微斯人，吾谁与归？"更是一种知音难觅的感慨。不经风雨，怎见彩虹？国家不幸诗家幸，诗家不幸诗歌幸。如果没有生活和仕途的坎坷，范仲淹是一定写不出这样万世流芳的美文的；而如果没有《岳阳楼记》这篇美文，中国的传统文化就会失去很大的光彩。

　　范仲淹是一个让人说不完的话题，古人说做人三境界在于立德、立功、立言，范仲淹是真正做到"三立"的。青灯黄卷，当我捧读这些史册的时候，许多思绪在脑海翻飞。我们一方面说"人无完人"，一方面又常常要求"法古今完人"，两者相连，让人怀疑到底有没有完人。但是当我读了"范仲淹传"，我觉得他就是一位完人，我没有能找到他的什么瑕疵。回想当年高考作文时，我曾经人云亦云地批判过范仲淹的思想局限性，认为他的"忧乐论"是为封建统治阶级服务的，我真为自己当时的"左派幼稚病"感到脸红。

<div style="text-align:right">2007年春写于揽翠苑</div>

大哉，东坡！

我读过两本关于苏东坡的传记，一本是林语堂先生的《苏东坡传》，一本是王水照先生的《苏轼传》。两传相比，正可谓各有千秋，互为补充。林传是一部文学传记，颇得东坡先生的风骨神韵；王传实际上是东坡作品评传，严谨求真，对东坡一生行状，几乎做到了无一字无来历。

苏东坡是古今中外历史上我最崇拜的一个人，不仅是他的作品，不仅是他的才情，更有他的人格，特别是他的人生态度。虽然相隔千年，但是读他的作品，看他的思想，却有心心相印之感。陈寅恪先生说苏东坡是华夏民族文化史上的顶峰，深得我心。李白、杜甫、白居易在诗歌创作上成就非凡，但在书、画、文、词、赋诸方面则与东坡不好比了。

东坡先生只活了66年，然而生命的质量却没有人能和他相比。他一生为我们留下了2 700多首诗、300多首词和4 200多篇散文。如果将他的有效创作时间算做50年的话，那么平均两天半，他就有一篇文学作品问世而存世。这种创作的速度、质量和产量，恐怕难有其匹者。东坡先生的好词好诗好赋好文至今已经成为中国文化不可或缺的组成部分。他的诗歌被称为"苏诗"，是文学史上能够与陶诗、杜诗、韩诗等并称的仅有的殊荣之一。他推进了宋词的繁荣与发展，结束了传统词派独霸词坛的局面，有"苏辛并驾"之说。他完成了历经唐宋的古文运

动,被誉为"韩潮苏海"。他在书画上的成就也曾冠盖一时,名列"北宋四大家"之首。他是中国文化史上不可多得的全才,是一位集大成者,以至后人将他的文化成果誉为"苏海"。

如今,只要是高中甚至初中文化程度的中国人,大概都能背诵几句东坡先生的诗词。他的"欲把西湖比西子,浓妆淡抹总相宜",他的"不识庐山真面目,只缘身在此山中",他的"大江东去浪淘尽",他的"但愿人长久,千里共婵娟",他的"十年生死两茫茫",他的"前后赤壁赋",他的《承天寺夜游》《石钟山记》,等等,都是我们耳熟能详的名篇。作为一个中国人,不知道苏东坡,可以说是一件不可想象的事情。

没有一个人像东坡先生那样经历了人生的大波澜而能安之若素。他经历过丧父丧母丧妻丧妾丧子的悲痛。他曾富贵到极点,中过举,当过官,做过宰辅,做过帝王之师,可谓位极人臣。他也曾落难到极点,多次被贬,一贬再贬,而且遇赦不赦,甚至沦为死囚。人生的大富贵莫过于此,人生的大不幸也不过于此。但是他从没有对生活失去信心,他真正达到了达不癫狂、穷不屈志的境界。他"上可言玉皇大帝,下可言卑田院乞儿"。命运是何其不公,让他坎坷一生,历经磨难。命运又是何其偏爱,让他广获阅历,足迹遍布华夏,体验常人所无法体验的生命历程,成就常人所无法成就的文化高峰。

东坡先生所到之处总是在做好事。升迁途中是如此,贬谪途中也是如此。他到登州任知州总共只有几天的时间,下车伊始,即大兴调查研究,得知当地军政和财税的弊政后,在还京的途中一连写了两道奏章,要求朝廷减轻人民负担,减税的圣旨下达后,登州百姓感恩不已,立碑勒石以纪念之;在徐州,他组织抗洪,临危不惧,保一方平安;被贬杭州,他浚西湖,修长堤,不仅解决了西湖水利,而且美化了西湖,恩泽千载;谪居惠州,他看到民生艰难,把在黄州看到的龙骨水车画出来,让当地人照着做,大大提高了生产力;流放海南,他兴学执教,开启民风……

这样的好事终其一生,是东坡高度自觉的追求,他在晚年《自题金山画像》一首诗中说:"问汝平生功业,黄州惠州儋州。"一个文人,却有过人的行政能力,真是天偏其才也。

东坡对生活的热爱更是无与伦比。他是一个美食家。他创制的"东坡肉",千年流香;他是一个"时装设计师",他戴的"子瞻帽",风行一时。他还发明了一套健身操,每晚必做;他还是一个环境专家,提出了"宁可食无肉,不可居无竹"的观点。他的生活艺术可见一斑。

中国文化史如果缺了苏东坡,绝不是冰山掉了一角,而是要黯然失色的。在当时,人们即以苏东坡为荣,辽国契丹人就十分景仰苏学士,以得到他的一幅字、一张画、一首诗为莫大幸事。那时代的人都有一种历史眼光,苏东坡看秦少游是如此,欧阳修看苏东坡是如此,王安石看苏东坡也是如此。苏东坡得到秦的死讯,悲痛不已,连声悲叹:"哀哉痛哉,何复可言,当今文人第一流,岂可复得?"欧阳修在看到苏轼的试卷后说:"快哉快哉!老夫当避此人,放出一头地也。可喜可喜!更三十年,无人道着我也!"王安石在苏东坡辞别之后,对门人说:"不知更几百年,方有如此人物!"这种惺惺相惜之情,千年之后,亦能让人为之动容!

以我之见,更几千年,也难再有东坡第二了。

<div style="text-align:right">

2006 年秋写于揽翠苑

</div>

第四辑

chapter 4

人生，
忧伤的凤凰花

神仙企鹅赋

神仙小企鹅者,世上十七同类中之最小也。长不及尺,重不过千克,故得其名也。世居澳洲墨尔本菲利浦岛,生息繁衍,于今尚存四千余只也。

其一夫一妻,终身相守,一旦丧偶,绝不独存,数日不食,哀哀而亡。忠贞之志,良可感也。夫妻隔日轮值,一出海,一守巢。出海者出没风波,觅食不食,归巢后饲其偶哺其子也。不渝之诺,诚可嘉也。

其谋生之艰,罕有其匹,旦夕祸福,未可卜也。朝下海,暮上岸,乘晦除明,以避天敌也。然鲨视鹰瞵,水陆两危,朝出不知暮归也。夫死妻殉,妻死夫殉,一死而覆倾巢也。是故朝离如死别,晚聚如重生也。

是日天黑,风作雨急,涛远浪高。群鹅随波涌至,嘎嘎登岸,大腹便便,摇摇而上,晏如绅士也。一路早有其妻其夫出巢相迎,双翅如手,扑扑生语,吻喙相接,叽叽易食。欢快之情,难尽言也。

其性急者不及归巢,当路而合,忘乎所以,真旁若无人也。其余同类静候其侧,谆然蔼然,怡然欣欣,似同享其乐也。小别胜新欢,诚哉斯言,虽禽兽亦无异也。

偶有错认其偶者,一时相拥,旋即分开,尴尬之态,亦如人也。

然其不胜凄凄之情者,久候不见其亲也。引首而望,望眼欲穿,薄暮冥冥,难觅其影。临路而鸣,鸣声呜呜,如祷如呼,如泣如诉。海中凶

险,孰可逆料,恐其已遇不测也。游人观之,一时失声,恨无语慰之也。

　　余思之,世间有情者,岂独人耶!常言衣冠禽兽,然则衣冠或若此禽兽者几希也!又禽兽若此企鹅者,其专情至爱,岂禽兽也!岂非神仙也!

<div style="text-align:right">2010 年 8 月 18 日草于墨尔本</div>

卧龙谷之乐

一川碎石,大如屋,小如斗;
千年流水,未知源,焉知末;
满山青翠,不为木,即为竹;
几点红叶,远似火,近似花。
蓝天留云,白日送暖。
清风入怀,粗茶盈杯。
旧雨新知,各尽其觞。
此卧龙谷之乐耳,岂有他哉!
其可复得乎!

<div style="text-align:right;">2010 年 11 月 18 日　婺源</div>

踏青小品二则

一

风过处,天雨花。水边海棠,落英缤纷。人在其间,心有所恸。此江宁大学城"白湖"之景之情也。

二

春牛首,美不够。山岭起伏,大路蜿蜒,林间小径,幽幽。桃花谢,海棠放,轻风送花香。隐龙湖边,蒹葭青青,浅滩软软,风筝高飞,好儿好女好行乐。呵呵,莫辜负大好春光也。

<div style="text-align:right">2011 年 4 月 23 日记于揽翠苑</div>

音乐之美

这是我很早就想写的文章主题。但是一写下这个题目,我又不知道从何说起。

我五音不全,不能歌唱,哪怕连自娱自乐的卡拉OK也不行;我不识谱,不能把符号变成旋律;我不会乐器,曾经想学过二胡、口琴,但都半途而废。我可以说是一个标准的乐盲。但是我热爱音乐,常常在心底为自己不能歌唱、为不能掌握一种乐器而深感遗憾。每当别人深情放歌时,每当别人娴熟演奏时,我就禁不住羡慕不已,有时简直就是崇拜。

一个乐盲却热爱音乐,这本身就是一件值得琢磨的事情。

我喜欢音乐,因为我自以为能够听懂音乐。这种懂,完全建立在直觉的基础上。也许说不出个所以然,却被深深地感动。

音乐到底美在何处?恐怕现在还没有人能够说清楚,尽管历史上可能有人试图从不同角度来解释音乐,但是很少有能够说服别人的。

千古知音难觅。"知音"二字本意就是指对音乐的理解,这说明对音乐的理解是十分困难的。音乐语言的模糊性,是它的魅力所在。俞伯牙和钟子期的故事千百年来打动了无数的人,也说明音乐的沟通是何等宝贵。

然而音乐又是一种极其朴素的语言。它对所有的听者都是平等的。一首好旋律如果动人,那么它几乎就能打动所有人。面对《二泉

映月》,听到《梁祝》,听到《致爱丽丝》,听到《欢乐颂》,听到《四只小天鹅》,恐怕没有人能够心如止水、无动于衷。都说音乐是没有国界的语言,古今中外的名曲,是打动了古今中外的所有听众的。

　　音乐之美在于表达感情,但这种情感曾经被圣人规范过。要哀而不伤,乐而不淫。孔子闻韶乐,三月不知肉味,这种境界常人难及。可惜韶乐失传,不知道它的魅力何在。然而听多了音乐,就会怀疑,孔子的见解就一定对吗?当你听到一些乡野民歌时,当你沉醉于某些少数民族的民歌时,你会为她热烈的美而激动。

　　欣赏音乐,一定要借助想象。这种想象类似于诗歌中的意向。同样的曲子,不同的人可能产生不同的意象,但是并不妨碍人们对音乐美的理解和欣赏。我曾经就几首著名的旋律请教不同的朋友,请他们谈谈感受,结果发现大同小异,至少在情绪上是完全一致的。不同的人不可能将一首欢快的曲子听成悲伤的曲子,也不可能将悲伤的曲子听成欢快的。比如柴可夫斯基的《如歌的行板》,老托尔斯泰说其是"俄罗斯民族在哭泣",即使没有这样的精妙点评,人们也一定会为它的悲伤哀婉之美而感动。

　　但是,音乐为什么会有这种魔力?人们为什么会产生这种共鸣效应?人类为什么会具有这种普遍的情感结构?这实在是一系列玄而又玄的问题。

　　李泽厚先生说,二百年来,人类在许多知识领域都取得了长足的进步,在数学、物理学、生物学、化学、新材料学等方面都取得了巨大的突破,唯独在美学领域止步不前,特别是在音乐美学方面,可以说没有一点进步,人类对音乐美的认知,对美的真谛的接近,几乎没有一点提高。

　　面对这一人类认识上的盲区,究竟应当采取什么态度呢?我想还是不知道的好。即使人类能够克隆自身了,也不要将音乐的神秘揭开。毕竟这世上还是应当留下一些未知的东西。人类的认识如果真的没有了未知领域,那么人类生活的目的又是什么呢?

<div style="text-align:right">2008 年春写于揽翠苑</div>

忧伤的凤凰花

我曾写过一篇《音乐之美》的小文,表达了我对音乐之美的神奇和不解。

现在我又有一种奢望,想陆续写下我对一些音乐的感受,不知能否如愿。

也许有人说,音乐之美本身就说不清,你怎么能够用文字来表述?的确,道可道,非常道。不过,我还是想尽我所能做些记录。人生如寄,皆为过客,行色匆匆,如果不能记下一些什么,也就不能留下什么了。就像吃过一道好菜后美食家总会津津乐道一样,你如果听过一个好曲子,是不是也有一种与人共享的冲动?

近日晨起锻炼,隔壁校园的广播里总会传出萨拉布莱曼的歌声,那样温婉动人,直击人心。我知道,那是她的《斯卡布罗集市》。虽然它的歌词英文我一句也听不懂,但是那略带忧伤的旋律深深地打动了我,让我百听不厌。

同样的旋律,我曾在张明敏演唱的《毕业生》中领受过。因为喜爱,因为感动,我一直把它放在我的电脑桌面上,偶一得闲,就会打开它听一听。每听一次,都会感动一次。毕业生的旋律好,词也好。"蝉声中那南风吹来,校园里凤凰花又开……"听起这首歌,我就好像回到了学生时代毕业的日子,那离愁别绪顿时涌上心头,浓得化不开。词曲的

和谐是歌曲中难得的境界,相得益彰的就更少了,而这首歌的词曲可谓绝配!不信,你改改看,看能不能动它一个字?

爱屋及乌。歌中所唱凤凰花究竟长什么样子,我很想弄清楚。但是问过很多人,都不知其所然。后来听说张明敏的《毕业生》是一首台湾校园歌曲,推想台湾一定是有凤凰花的。那年的七月访问台湾,一到岛上,我就打听凤凰花。主人告诉我凤凰花是开在树上的,非常好看,因为花期与学生的毕业时间相合,所以成了离别花。一见凤凰花开,学生们就会感伤起来。主人遗憾地说,如果你早来几天就好了,现在花期已过,可能难以一睹芳容了。为此,我心中懊恼了好几天。不过,就在即将离台的日子,在去林语堂故居的路上,主人突然惊喜地叫我:快看!凤凰花!

我从急驰的车窗外看到一棵树上有几株凤冠一样的红花,毛绒绒的,艳艳地开着。

就是这匆匆一瞥,让我明白了凤凰花因何而得名。那一刹那,我忽然顿悟,凤凰花对于台湾的学子,就像栀子花对于大陆的学生一样,都是"毕业花"。

话说得远了。这首歌之所以感人,当然首先在于它的旋律。而这首旋律的来历却有几种版本,不知哪个准确。一说源于苏格兰《谜歌》,一说源于哥斯达黎加的船歌。也许它还另有源头。不管怎么样,这都是一件值得深思的事情。为什么它能感动远在万里之外的不同种族、不同文化、不同背景的人?为什么它能打动相隔几百年甚至是上千年的人?音乐,这种时间和空间上的魔力究竟来自何方?我不信上帝,但是,如果没有上帝,那么是谁赋予了这种魔力?

当然,这是一首民歌,我们无法考证出它的作者。为什么民歌总是有一种感动人心的力量?古今中外,概莫能外。当这样的旋律第一次从那个先民的口中迸发出来的时候,他或她是处于怎样的情境?他或

她也是在伤别离吗?

《毕业生》的词作者一定是这位曲作者的千古知音。不然,一定不会写出如此契合的歌词。中国近代音乐史上有过许多类似的例子,一些校园乐歌常常转用外国音乐旋律,填写中国词,却做到天衣无缝,浑然天成。李叔同就是这样的高手,他的《骊歌》就是如此。"长亭外,古道边,芳草碧连天……"

哎哟,那个美呀!我将在另外一篇文章里继续解读。

<div style="text-align:right">2009年5月11日凌晨2:26写于摩星居</div>

骊歌声声

骊歌,离别的歌。

第一次被这种歌深深打动是在看电影《城南旧事》的时候。

那是20世纪80年代初,我还在上海读书。吴贻弓导演的这部新作首先引起了上海同学的好评。同宿舍的王君深夜看完电影回到宿舍,兴奋地将已入睡的我们全部拖起来,大声叫嚷:"啊,我们中国也有这样的电影!不看《城南旧事》,将遗憾终身!"

第二天我们就去五角场电影院花一角钱买票看了《城南旧事》。不是看惯了《侦察兵》《闪闪的红星》等影片的同代人,很难理解我们所受到的震撼和冲击,也很难想象我们看到《城南旧事》后的情景。曲终人不散。我们在影院里默默伫立有5分钟之久,一任眼角的泪水涌出流下。而这样的感动大多是来自于片中的插曲《骊歌》。

"长亭外,古道边,芳草碧连天。晚风拂柳笛声残,夕阳山外山。天之涯,海之角,知交半零落,人生难得是欢聚,唯有别离多……"

我到现在都依稀记得影片中的情景。失去父亲的英子随着家人离开北平,她骑在毛驴身上,一步一回头……音乐响起,顿时牵人衷肠。

《骊歌》又名《送别》。看电影的时候,我们并不知道这是李叔同作于1914年的歌曲。自它问世,已经整整影响了几代人了。曲子是美国作曲家J. P. 奥德威(John Pond Ordway)的作品。关于奥德威,我们现在

已很难查到多少相关的信息了。从网上得知,他生于1824年,卒于1880年,这首歌的原名叫"梦见家和母亲"(Dreaming of Home and Mother),译得诗意一些也可以叫作"梦中的妈妈",从歌名可见是一首怀乡或怀人之作,其旋律自有一种淡淡的忧伤。李叔同慧眼独具将其填词,写成了一首送别之歌。李叔同可能没有想到,由于他的天才的创作或改造,这首歌的旋律获得了不朽的魅力,它从地球的另一边唱响到地球的这一边,并且会永远地传唱下去。

为什么李叔同能够取得如此成功?

改造或创作这首歌的人至少要有两个要素:一是懂音乐,二是懂文学,李叔同恰好具备了这两者。

音乐需要天赋。一个人有没有音乐天赋,完全靠上苍的赐予,没有什么道理可讲。李叔同的音乐天赋让他深刻理解了奥德威的旋律,并把它移植过来。怀人或怀乡与送别其实是一种极其近似的情感或情绪,或者说送别的结果就是怀念,这两者本来就是相通的,没有什么隔阂。用这样的曲子配上一首送别的词真是再合适不过了。而李叔同对中国古典诗词的深厚修养,其同侪中可能没有多少能与之相比的。因此可以说,李叔同是上苍为这首歌准备的最佳作者。

伤别离是人类最具共性的情感之一,古今中外,诗词歌曲抒发这一情感的佳作名篇数不胜数。并且可以肯定,此类作品仍将层出不穷。地球上只要有两个以上的人在,就会有别离;有别离,就会有伤痛和伤感;有伤痛和伤感,就会有诗词歌曲来抒发情怀。

"昔我往矣,杨柳依依。"

"乐莫乐兮新相知,悲莫悲兮生别离。"

"送君南浦,伤之如何?"

"桃花潭水深千尺,不及汪伦送我情。"

"何处是回程?长亭更短亭。"

"浮云游子意,落日故人情。"

"请君试问东流水,别意与之谁短长?"

"南浦凄凄别,西风袅袅秋。一去肠一断,好去莫回头。"

"远芳侵古道,晴翠接荒城。又送王孙去,萋萋满别情。"

"无为在歧路,儿女共沾巾。"

……

可以说,"送别"是中国文学特别是古典文学永恒不变的母题之一。

李叔同显然是吃透了这些古典诗词的营养。他的《骊歌》,似乎是信手写来,天然自成,但是又处处能找到出典。长亭相送,灞桥折柳,芳草连天,离愁无垠,这样一些古典诗词中常见的意象或意境,被李叔同"化"过来,使得歌词古意盎然。长亭古道,晚风拂柳,离人依依,这种情绪轻而易举地俘获了读者的心灵。这样的歌词,不用歌唱就已让人不能自已,再加上动人的旋律,让人如何消受得起!不感动就是不行呵!

李叔同以自己的博学和天才创造了一个真正的中西合璧。

《骊歌》不朽!

李叔同不朽!

奥德威也就不朽了!

<div align="right">2009 年 5 月 12 日晚写于揽翠苑</div>

永远的《梁祝》

梁祝,这两个汉字本来是没有理由组成一个词的。

可是因为有了那个凄美的爱情故事,它们就连在一起不可分离了。

梁山伯与祝英台,这对传说中的恋人,因为不能成为眷属,让多少人为之一掬同情之泪。梁祝,梁祝,汉语特有的组词方式让它成了爱情的别称。

更因为那首著名的小提琴曲,让这两个姓氏组成的名词名扬四海。

小提琴协奏曲《梁祝》是这样优美,在它的面前,我真的感到语言的乏力。

它的旋律响起,心底便有柔情万种,欲说还休。它是我们爱情的启蒙老师,是开启少男少女情窦的钥匙。它出自青年之手,陈钢、何占豪创作这首曲子时,还是上海音乐学院的学生,俞丽拿初次演奏此曲时也只有19岁。赤子的创作,少女的演绎,让这首曲子流溢着青春的热烈、青春的执着、青春的单纯、青春的缠绵、青春的迷恋、青春的抗争、青春的一往情深和无怨无悔。

青春是不老的,虽然它问世已经50周年了,但是依然有着青春的活力,不论是在中国还是在世界,不论是在东方还是在西方,只要这段旋律响起,不同肤色的人们都会深为感动,不能自已,感情随之起伏,忽而热烈,忽而忧伤,忽而沉静,忽而不安,忽而甜美,忽而愤怒,忽而

哀婉。

然而，你可能难以想象，这样一首美妙的曲子却有着差不多10年的厄运。"文革"开始，它被批成"封资修"的毒草，其罪状是"让工人开不动机器，让农民拿不动锄头"。公开场合，谁也不敢演奏它了；私底下，即使有人想听，也是做贼一样心虚。有一个故事让人啼笑皆非。"文革"期间，有人反映昆明大学的塔楼内凌晨两三点钟常有"鬼火"闪烁，一时人心惶惶。学校"工宣队"壮起胆子前去检查，结果发现是他们自己的孩子正在偷听《梁祝》的唱片。

尽管畸形的政治硬要扭曲人性，但是人性的力量又岂是畸形的政治所能扭曲！

吾生也晚，长在僻乡。第一次知道"梁祝"的故事是在乡场上看越剧电影《梁山伯与祝英台》，这部电影是"文革"结束后第一批解放的电影，受到了广大农民的欢迎。我那时年幼，尚未开化，只觉得十八相送一场，两个演员唱来唱去，好不烦人，至于"投坟化蝶"，更觉得匪夷所思。后来公社广播站经常在有线广播里播放这部越剧片断，虽然似懂非懂，但梁山伯祝英台的大名是刻在脑海里了。

第一次知道小提琴曲《梁祝》是在大学一年级。那时候，教我们文艺理论的是吴欢章教授。那时大学的老师不像现在，每个星期都要抽出一个晚上走访学生宿舍。记得是冬日的某个周末的晚上，吴先生来到我们寝室与大家座谈。吴先生穿一件中式棉袄，围一条深色围巾，与我们谈起了小提琴协奏曲《梁祝》在"文革"中的遭遇。吴先生是个好激动的人，他对《梁祝》赞赏不已，说到"四人帮"对《梁祝》的批判，更是义愤填膺。他说"极左"分子不能长久，因为他们是反人性的，他们把《梁祝》这样的作品视成"毒草"，是多么荒唐，多么不能原谅！除了说明他们已丧失良知外，还能说明什么呢？他说粉碎"四人帮"后，积案如山，百废待兴，一时还来不及给《梁祝》平反，但是人们已经迫不及

待了。一天早晨,学校大操场几千人列队做完早操后,正要散场,广播里突然传来了悠扬的小提琴声,那优美的旋律一下子就将人们的灵魂震慑住了,那正是《梁祝》的旋律啊。几千人纹丝不动,仿佛凝固了一般,整整20多分钟,人们不肯散去。多少老师和学生流出了热泪,他们在心底说,啊!多少年我们没有听到这样优美的音乐了。你们看,这就是美的力量,这就是人性的力量,这种力量是"四人帮"能够扼杀得了的吗?

我记得我们都被吴先生描述的场景感动了。想一想,几千人在广场上仿佛着魔一样沉浸在一首曲子中,这样的场景在人类音乐史上恐怕也是绝无仅有的。

因为吴教授的介绍,我与《梁祝》结下了不解之缘。从盒带到光盘,从俞丽拿到盛中国,从吕思清到西崎崇子,只要有他们演奏的《梁祝》,我都找来聆听收藏。后来发展到不仅听小提琴的,还听二胡的、钢琴的、锯琴的、扬琴的,只要有《梁祝》,我都百听不厌。

《梁祝》问世50年了,它不仅赢得了中国人的喜爱,也赢得了世界人民的喜爱。尽管文化背景差异巨大,异域的人们未必能够了解和理解"梁祝"的故事,但是"爱情"是人类可以合并的最大同类项,有此一点,足以让《梁祝》的旋律打动所有人。

再过50年、500年、5 000年……我相信,只要有人类在,就一定有《梁祝》在!

这双美丽的蝴蝶将永远飞翔在人类爱情的天空。

<div style="text-align: right">2009年5月16日断续写于揽翠苑</div>

与其《二泉映月》

一把弓,二根弦,七种音符,幻化无穷,言人之不能言,抵人之不能抵,如怨如慕,如泣如诉。这就是二胡曲《二泉映月》给我的审美感受。

不论是现场演奏,还是音带 CD,只要它的旋律响起,我都会立即沉浸在音乐之中,仿佛一下子沉到很深很深的水底。不论是得意时,还是失意时,我都能随时进入它的情境,让浮躁的心沉静下来,让受伤的心得到抚慰。

虽然钱钟书说过吃了好的鸡蛋,不一定要知道是哪只鸡生的。但是我还是有兴趣想了解二胡曲《二泉映月》的曲作者,他是怎样的人?有着怎样的经历?为何能够写出这样摄人心魄的作品?

但是十分遗憾。二胡曲《二泉映月》的曲作者华彦钧,是民国年间的一个道士,生活困顿,中年失明,人称"瞎子阿炳",虽然年代并不久远,但人们对他的了解已经不多了。据说他的父亲也是一个道士,擅长音律,他自幼随父学琴,悟性很高,后来不仅拉别人的曲子,自己也即兴创作。但是阿炳可能不会把他的"创作"当成"创作"。他大概没有机会接受多少教育,终其一生都是一个民间艺人。他只是借琴说话,表达他心中所要表达的东西而已。一个也许连"创作意识"都不会有的作曲家却为世间创造了数首感天动地的曲子(其中最著名的当属《二泉映月》),真是一个神奇的事情!他是不是无意中得到了上苍的垂青,

或者推开了音乐奥秘之门？相比之下，有多少专业人士终其一生也写不出一首这样的作品。如果再推演下去，音乐史上许多民歌是不是就是由一些阿炳这样的高人创作的呢？只不过他们没有阿炳幸运，没有能够留下名字。

阿炳是幸运的。他的幸运在于遇到了两个音乐教授，一个是杨荫浏，一个是曹安和。他们二人到江南采风录音。听说江南一带有个瞎子二胡拉得好，就寻声而去。当他们找到阿炳的时候，阿炳已经病得很重了。据说阿炳染上了大烟，却无钱买烟过瘾，起不了床了，哪有力气演奏？为了抢救音乐，两个教授只好凑钱买了一点烟土。阿炳吸食过后来了精神，为他们拉了几首曲子。他们用钢丝录音机录下来。这些曲子中最好的一首就是"二泉映月"。此后不久，阿炳就离开了人世。如果不是杨、曹二人的努力，这首后来的世界名曲也许就将随着主人的离去而消失。

据说，阿炳卖艺从来没有演奏过这首曲子，但他常常在卖艺的路上，离家或回家时，穿街过巷，边走边拉。路人觉得好听，问他是什么曲子，他说是"自来腔"，还有人把它叫作"依心曲"。不论是"自来腔"还是"依心曲"，都说明这是阿炳超越了功利之后的自我心灵的表达和张扬。世上优秀的艺术作品大抵如此。但不知为什么，杨、曹二位却没有沿用此名，他们联想到阿炳生活的无锡有一个惠山泉号称天下第二泉，就将曲子取名为"二泉映月"。我猜想这灵感恐怕来源于西湖的"三潭印月"，或者也是受约翰·施特劳斯"蓝色的多瑙河"的启发。尽管他们的采风很有点中国古代周朝采诗官到民间采诗的味道，但是作为深受"五四"影响的知识分子，他们的采风还是"五四"以后走向民间运动的直接成果（刘半农、周作人等都曾经到乡下搜集民歌素材），他们又是懂西学的，对《蓝色的多瑙河》一定留下极深的印象。外国名家能以此命名曲子，我们又为何不能"二泉映月"呢？

这首曲子是对坎坷命运的感怀,对世态炎凉的反刍,对真挚爱情的追求,对人生苦难的同情,是一种无可奈何,是一种莫大悲哀,是一种苍凉悲悯。一句话,是对人生无路可走的苦吟和自怜。

谁能够总是一帆风顺?谁没有过失败的感受?即使再成功的人也会有过奋斗时的痛苦。因此,不论中外,不论东西,只要是有一定阅历的人,都会在这首曲子中找到共鸣点。难怪小征泽尔曾激动得泪流满面,他说,这样的曲子应当跪着听!

我喜欢《二泉映月》,我也喜欢"二泉映月"这个名字本身的意境。试想,一潭古泉倒映一轮明月,何其宁静,何其美好!但是,将这样的意境与这首曲子硬是联系到一起,我以为是牵强的,难以服人的。虽然音乐的多义性、模糊性给人们带来了赋义的空间,但是它还是有指向性、规定性。我以为,将这首曲子名为"二泉映月",还是太过随意了。也许是由于我的迟钝,我怎么也听不出这首曲子在何处描写了"二泉映月"。我听不到泉,也看不到月,我只是感受到它通篇都在倾诉,一腔幽怨,痛彻肺腑,感天动地。这首曲子没有描写,只有抒情,除了抒情,还是抒情。

所幸与我有同感的不止一人。贺绿汀说:"二泉映月"这个风雅的名字,其实与它的音乐自身是矛盾的,与其说音乐描写了二泉映月的风景,不如说是深刻地抒发了瞎子阿炳自己的痛苦身世。贺绿汀是音乐大家,他的判断应当是权威的。

因此,我想这篇短文完整的文题应当是"与其《二泉映月》,不如《行路难》"。

你不觉得将《二泉映月》改为《行路难》更为确切吗?

<div style="text-align:right">2009 年 5 月 21 日写于揽翠苑</div>

偏方三种

有许多事物是现代医学至今没有解释的,或不屑解释,或无法解释,比如民间一些偏方就是这样。

一、隔断

隔断是一种鸟,一种水鸟。

这种水鸟,大如野鸡,在里下河地区常见。每年栽春秋的时节,它就发情鸣叫,一声隔一声"断——断——",有点像鼓声,也有点像打电脑时敲错键盘的提示音。声音闷闷的,但是传得很远。乡人就像其声叫作"隔断"。也许它还可以写作"格段""革锻"什么的。这种水鸟的学名究竟怎么写,我至今也没有找到答案,查遍手头资料,终不知其然。我相信如果能够遇到一个鸟类学家,或许能够解决我的这一问题。

这种水鸟30年前是很多的,它总是在河边灌木丛中做窝,有人夜里划船将它捕获,用它下酒。味道如何,我没有吃过。肉吃了,爪子却不舍,将它吊在屋檐下风干。一旦哪家的小孩或老人得了百日咳或哮喘,用这风干的爪子煎一碗汤,病人喝下去,立马就好。

你不相信吗?我的妹妹就曾经因此治好了百日咳。

那一年,六岁的妹妹得了百日咳,从冬天咳到春天,总不见好。母亲说要是能找到"隔断爪子"就好了。但是不巧,方圆几里地都没有人

家有隔断爪子。只好听着妹妹一天天咳下去，全家人都很心疼。

天暖了，起秧了，乡人们天一亮就起早下田了，这时常常听到一声一声"隔断"的叫声。巧得很，我的三伯母的秧行里突然飞起了一只"隔断"。她过去一看，惊讶地发现一个"隔断"窝里睡着三只蛋。"隔断"蛋比鸡蛋略小，比鸽子蛋略大。三伯母将三只"隔断"蛋送给母亲，说"隔断"爪子能止咳，说不定"隔断"蛋也能止咳呢！母亲是信佛的，她说罪过，蛋里可能有小"隔断"的，怎么得了！三伯母说，那你就忍心丫头（吾乡方言，指女儿）一天天咳下去？你不肯杀生，我来炖给丫头吃。

蛋打破，却没有小"隔断"，看来是刚生不久的，还未及成型。母亲心安了许多。妹妹吃了一小碗蛋后，第二天就不咳了。

这件事深刻于我内心，历久不忘。现在想来不仅"隔断"爪子能治咳，"隔断"蛋也是能治咳的。我想，既然它有如此神效，《本草纲目》应当是有记载的，但是查遍鸟部内容，没有找到对应之物。

我只能将这一疑惑写在这里，求教于方家了。

二、老鼠油

许多小动物都是可爱的，但是刚出生的小老鼠不然，眼睛没有睁开，红红的一团肉，看着瘆人。

这种瘆人的肉老鼠却有一种妙用——有人将它泡在菜油或麻油里，等它化开了，成了肉老鼠油，就是一味良药。用来治疗烫伤，效果奇好。

在乡间，小孩烫伤是常事，一旦遇上这种事，就会用老鼠油涂在创口上，不几天，就长出新皮来了。

这种老鼠油看来既有消炎灭菌的功能，也有促进组织再生的功效。希望懂医的人能够化验它的成分，说出道理来。

三、水瓢柄

瓢是用匏瓜做成的。一只长老的匏瓜，一切两半，就成了两只瓢。瓢有多种用途，用来舀米，就是米瓢；用来舀水，就成了水瓢。

水瓢常常飘在水缸里，经年累月，它的柄心内侧就会发黑。瓢柄用土话叫"瓢格爪儿"。"瓢格爪儿"内侧发黑的实际上就是长老了的瓜瓢经过水泡之后重新发出来的。

如果有人得了口角炎，用指甲刮一点发黑的瓜瓢涂在患处，睡一觉就会好起来。

我的祖母很会用这种偏方给人治病。她说，河水是大凉的，瓢常年泡在水中，得了凉气，正好能治热毒。口角炎就是上火了，用凉物败败火就好了。那些年，我们都是吃河水，父亲每天傍晚都要将水缸挑满。

我小时候就曾多次用"瓢格爪儿"治好了口角炎。

<div style="text-align:right">2008 年 12 月 22 日草于揽翠苑</div>

写完此文多年后的今天，一位热心的老乡替我专门请教故乡的长者，终于打听到"隔断"的学名——董鸡，又名咕咚鸟。有兴趣的朋友可以"百度"一下。

<div style="text-align:right">2015 年 3 月 21 日春分补记</div>

豆症眼　偷针颗　麦粒肿

近日左眼不适,眼睑右边鼓起一只小硬块,按上去有点胀疼。我知道,是春天上火了,害了豆症眼。

豆症眼是老家人的叫法,文雅一点的人称其为麦粒肿(学名为睑腺炎)。麦粒肿是个很形象的名字,确实那硬块就如麦粒一样。这东西虽小,却很烦人,让你整天觉得眼睛的存在,有时还淌眼泪,视线模糊。同事中也有得此症的,先是忍着,而后化脓,只好到医院吃了一刀。那医生可能是个新手,不等麻药生效就动了刀,疼得他要命。小毛病吃了大苦头。

我小的时候,也得过几次豆症眼。但是都未曾到医院去麻烦医生。母亲用她的头发丝捻成绳子,然后穿进眼角的小孔中,轻轻地捻动发绳,慢慢地深进去,眼睛又麻又痒,大约2厘米左右,再不能深下去了,母亲就拔出发绳,一看带出了脓头,就说,通了通了,好了好了。这方法,屡试不爽。只要一两回,眼睛就会恢复正常。我到现在都记得在母亲怀中掏眼睛的情景,记得母亲的发丝黑亮而富有弹性。可是现在,母亲不在身边,即使母亲在身边,她的花白的头发可能也不宜搓成发绳掏眼睛了。

"豆症眼"三个字是我写这篇文章时才意会到的。这毛病在不同的地方可能有着不同的叫法。南京人就叫它"偷针颗"。我老家的方

言中,"豆症"与"偷针"的发音是一样的。坊间也有着类似的传说。说得此眼症的是因为偷了人家的针线,所以叫"偷针眼"或"偷针颗"。这种说法可能只是一种幽默,说不出什么道理。坊间的传闻有多少经得起深究呢?所以我觉得还是用"豆症眼"更恰当些。

用发绳掏眼睛能治好豆症眼,并不是我母亲的发明。据说在江南一带也有此俗。我向一位眼科专家请教其科学的道理,他哈哈大笑,说:痛则不通,通则不痛,这个办法当然是有效的。

<div style="text-align:right">2009 年 3 月 27 日写于揽翠苑</div>

吃在日本

中日之间一衣带水,中日文化多有交融。饮食作为日本文化的一个重要方面,到底有些什么特点呢? 去岁底,我在日本访问了13天,跑了大小7个城市,现将一路之"吃"写下来,你或许有兴趣看一看。

一、福冈的工作餐

走出福冈机场,东海电视台的赤松先生就带我们前往太阳居旅馆下榻。安顿好了不久,天就黑了。

赤松带我们去吃饭。饭厅就在楼下,他问我们是吃和餐、西餐,还是吃中餐。翻译怕我们不懂又补充说和餐就是日本饭,因为日本又叫大和民族。我们几个异口同声地说,既来日本,当然吃日本饭,要吃西餐下次到其他西方国家去再吃不迟,要吃中餐,那跑到日本来干什么?

于是我们就进了和餐馆。和餐馆的门口挂着一个布幌子,上面有两个行草的汉字:割烹,很是古雅。一看这两个字,我就想到了日本"烧烤",心想今天可要开洋荤了。我们撩开布幌,走了进去。一个日本女人身着短打,躬腰相迎。赤松与她叽里咕噜一通后,她就把我们领进了一个小间。我们在门口脱鞋,然后走进去,盘腿而坐。那女人把我们的鞋子放整齐,然后"哈依"一声,就准备饭菜去了。这一切,就像在电影里发生的一样。在家的时候,我们就想象到这样的场景,所以每个

人都多买了几双新袜子,以免在这样的场合露出脚趾或发出不雅的异味来。我们有备无患,泰然处之。房间很小,我们分成两排,对面而坐,坐下来之后,后背就可以靠到墙壁了。我想日本真是太中国化了,居然连吃饭的地方也如此之局促拥挤。中间是一个长方形的条桌。与其说是桌子,不如说它是条几,因为它太矮了。赤松看我们还算熟练地坐下来,问我们是否适应。我连声说适应、适应。我有一种回到了三国时代的错觉。因为国内正在播放电视连续剧《三国演义》,那上面的人物不都是这样坐的吗?我心想,日本人真聪明,连我们的坐姿都被他们学来了。此念一出,不禁又觉得自己有点大国沙文主义或者阿Q的味道了。

因为是在日本的第一顿饭,赤松怕我们不适应,没敢太日本化。只是让我们吃了几样普通的菜,如铁板牛肉之类,喝了几瓶啤酒。翻译吕先生说日本人吃酒没有自斟自饮的习惯,得互相斟酒。我们便借花献佛,一个劲儿地给赤松倒酒。赤松是来者不拒,只是在喝酒之前突然从公文包中拿出一张纸,说,趁喝糊涂之前先把明天的工作安排讲一下。在国内吃了那么多的工作餐,还没有哪一次像现在这样正儿八经地边工作边用餐。我们只好停下来,认真地听赤松讲,然后再听吕先生翻译。

这样一折腾,晚饭的时间就不短,等我们吃好饭出来差不多已经八点了。

二、和式早餐

早上8点半,我一个人去楼下吃早饭,还是"割烹"居。不过进门后却是一个40多岁的男人客气地迎上来。他一口日语让我不知所云。我猜想他是问我早餐的品种,就用英语说:Japanese! 不想他连这句英文单词也听不懂。情急之中,我只得把赤松发的餐券出示给他,并用笔在"和式"二字上打了个勾。这一下他才明白了,说了一声OK,就去端

来了我的早餐。

早餐就在一个托盘上。我一看,所谓和式早餐就是一碗米饭,一包紫菜,一片煎鱼,一只生鸡蛋,一撮鱼子酱和一碗汤。还有一种叫"纳豆"的霉豆,装在一个塑料盒子里,看样子就像是小孩吃的果冻。

这时候赤松和翻译也下楼来,坐到我的旁边一起用餐。赤松说初到日本的人大概吃不惯这"纳豆"。我说我倒要尝尝它有什么特别!我用筷子一挟,黏黏的,拉起长长的丝,好像是有点异怪。但还是壮起胆子,将它送进嘴里。轻轻一嚼,再定一定神,其实并无异味。只是不淡不咸的,也不觉得有什么好。赤松看我吃的样子,笑起来。我说,这"纳豆"其实就是豆豉吧?我们中国也有的。是将黄豆煮熟了发酵而成的。有的地方叫"腊豆",连读音也几乎是一样的。赤松点头称是,我说它与豆豉不同的就是没有放盐。我的母亲是个素食者,她就经常做这种豆豉的。我没想到在日本也有这种吃法。请允许我想象一下,"纳豆"可能是由鉴真大和尚带到日本的,因为我的家乡离扬州不远,而制"腊豆"则是一项历史悠久的传统。我不知道日本人为什么喜欢这东西,是不是因为它有什么特别的营养。

装饭的是一只木碗,外面酱红色,里面橘黄色。这木碗很像是扬州的一种漆器,而且带点工艺色彩。

正宗的吃法应当是将鸡蛋打开然后搅入米饭中,加少许酱油,拌而食之。我没有将它和到饭里,而是打到一只碗里,搅拌了喝下去,这是我第一次吃生鸡蛋,并没有发现什么不好的感觉。看来人在许多方面都有一个观念问题,只要观念解放了,就会有多种可能性被释放出来的。我就着煎鱼和紫菜将饭吃了下去,但是鱼子酱没有能吃完。那东西有一股腥味,让我受不了。

三、长崎的海鲜面

我们从长崎 Glover 公园的山上走下来的时候,已经 12 点半了。山

脚下有一个名叫"南手"的小饭馆,我们就去吃饭。

这饭馆其实就是一个快餐店,不大,但是装饰得很得体。门窗都是木头的,好像没有油漆。桌椅板凳都是钢的,上面刷一层白漆。一切都显得十分清爽整洁。饭馆里没有什么客人,我们要了一张临窗的桌子坐下来,探头一望,窗外就是湛蓝的大海。坐在这样的环境里,不论是吃什么或者什么都不吃,都是人生一乐。一个身穿白色围兜的小姑娘给我们送来一盆面条。这位日本姑娘是我到日本之后见到的第一个漂亮的小姐,真可谓娉婷十七八。

小姐端来的面条,是正宗的海鲜面。配菜是文蛤和几根包菜丝。主要的调料就是白胡椒粉。我吃了几口,觉得这味道似曾相识,就对赤松说,你相信吗?我现在吃到了我家乡的风味。赤松睁大眼睛看着我,再看看翻译,好像怀疑是我说错了。我只得告诉他,我们吃的这种海鲜,叫作文蛤,它盛产于中国的南黄海。我的老家就在那里。现在在老家很难吃上好的文蛤了,因为它大量出口到日本来了。我开玩笑说,我的老乡可能用它换得了不少日本的电器呢!这一下赤松终于明白了,他兴奋地大叫一声:OK!古人有所谓他乡遇故知,而我则是他国尝故味,真是妙不可言。不过当我得知这一碗面条的价格以后,顿时觉得它的味道有点异样。这一碗面条居然要价1 000日元,算一算就是人民币86元,在虹桥机场一碗面要价25元,我就觉得不能忍受了,如今这海鲜面却又翻了几个跟头,真是不可思议!我不懂经济学,怎么也想不明白这日元与人民币的比价是如何确定的。至少在购买这碗面条的问题上,日元与人民币的比价是不公平的。

四、牛心亭和大排档

从长崎回到福冈,大家都很累,感到饥肠辘辘。赤松说今晚去吃烧牛肉。他打开一本书,在上面找了半天,然后说牛心亭的牛肉最有名,

我们就去那里。那书是一本旅行小册子，对神户的每一家饭馆都有详尽的介绍，并标有具体的方位。我们按图索骥，找到了牛心亭。

牛心亭的门面并不大，但是里边很整洁。客座共分两层，下面已经客满了，我们被迎到了楼上。

餐厅里是一个个包厢。每一个包厢里都有一张条桌，每一张条桌上都有两个圆盖罩着。我们坐下来，老板娘给我们送来两只平底铁锅和两盆切得很薄的牛肉，然后将那圆盖打开，圆盖下面原来是煤气炉子。牛肉盘子里还有一些切好的洋葱。老板娘将平锅放在上面，然后点上火。我们就用筷子将肉送到铁板上烧起来，这就是正宗的日本烧烤了。我们每人有一只小碗，里边装了调料，调料是白醋加胡椒粉，还有许多芝麻。日本人好像不吃麻油，都是将炒熟的芝麻直接做调料。我们将烧熟的牛肉夹起，放到碗里沾一沾，然后吃下去。味道确实很好。

从牛心亭出来，赤松觉得意犹未尽，又带我们去路边的大排档吃面条。日语里好像没有大排档这个词，为此，翻译很是费了一番踌躇，说是路边的小摊，我说是大排档吧，他连连称是。我们就去了。福冈的大排档不像国内的这么红火，我们找了半天，才找到了一家。而且实在不像样子，比我们国内的差多了，就一只锅，一张桌子，两个男人在那儿忙碌着。没有棚子，也没有电灯，几张小矮凳和两张低得不能再低的小木桌，供客人使用。好在福冈的路灯十分明亮，要不然坐在这样的地方吃饭真是要送到鼻子里了。吕先生说，日本政府对大排档也很头疼，但是没有办法，因为执照已经发给经营者了，不便收回，只能让其自然消亡。他说了半天，我还是不太明白，这事要在国内，不是轻而易举地解决么！政府果真要收回执照，哪有办不成的道理。看到这样的大排档，我食欲全无，我的同伴们却吃得很香。

五、荒尾小吃

　　荒尾是日本南部的海边小镇,在日本可以算是边陲之地了。孙中山先生的日本朋友宫崎滔天的老家就在这里,孙中山流亡日本时,宫崎滔天曾将他藏于此地,从而逃过了袁世凯的追杀。现在荒尾设有宫崎兄弟纪念馆,保留了他们的故居,陈列了相关的文物和史料。我们整整拍摄了一个上午,才结束了采访。

　　吃午餐的时间到了。赤松带着我们绕了好半天,找了几家饭店,都打烊了。原来今天是星期天,这里又很偏僻,所以饭馆也休息了。几经询问,才找到一家快餐馆,里边却很是热闹。可能到荒尾的旅客都集中到这里来了。我们走进去,脱鞋盘腿而坐。饭店的服务员都是年过五十的女人,个子很矮,她们手持托盘往来如梭,没有一点空闲。我们刚坐下来,就有一位女人走过来蹲在地上问我们要吃什么。赤松说什么不要等就吃什么。女人说有饭有面,都不要等。赤松问我们喜欢吃什么。我们说随便。赤松说那就每人一碗饭一碗面吧。女人又问要什么样的面,她说有荞麦面和小麦面两种。荞麦面?翻译想了半天,才找到了这个词。是的,这样的面还是幼年时候吃的,多少年没有吃它了,连它是什么滋味也记不起来了。想不到在日本却有机会吃到荞麦面。我自告奋勇说我要荞麦面。赤松很意外,他说你吃荞麦面?你喜欢吗?我说行,没问题。

　　荞麦面端上来了。它的颜色有些发黑,上面放了一只很大的海虾,这只虾可能有三两重吧。黑面白虾,吃到嘴里味道很好。我的心里就生出一番玄想:当年孙中山在此避难,有没有吃过这种荞麦面呢?

六、寿司和清酒

　　这是神户的一家小饭馆。就在我们下榻的高田酒馆的旁边。小得

比国内的小饭馆还要小。没有餐厅,没有餐桌,只有一排长柜,几张椅子,看样子与西方酒吧的吧台差不多。服务员是两个小伙子,人都很胖,我疑心他们以前曾做过相扑运动员。他们很热情地向我们致意。有两个年轻的日本女人正在吃着。我们一行人从她们的身后侧身而入,坐了下来。这家餐馆只供应寿司。寿司是日本特有的吃食,其实就是一种抓饭,用一张紫菜将饭卷成春卷大的一团,里边还可以包上一条小鱼,没有别的东西。你要一份,他就给你卷一份。我没有吃过这东西,看着那侍者油腻腻的手在案板上卷来卷去,心里有些发毛。但是看他们吃得很香,也就硬着头皮吃下去。其实真是很香呐。我问赤松,这米饭为什么这么香,他说是发过酵的。原来如此。

赤松问要不要来点啤酒,我说,不,我要点清酒。到日本不喝点清酒,说不过去。以前读日本的文学作品,把清酒写得神乎其神,现在到了日本,怎能不亲口尝尝呢?赤松瞪大了眼睛,说OK!

清酒其实就是米酒,与我老家的糯米酒没有什么不同。吃在嘴里,甜甜的,像酒酿。我说这酒我能喝一瓶。赤松又瞪大了眼睛表示怀疑。我想你不要不信,没准这造酒的方法还是从我们中国引进的呢!

七、印度风味

吃晚饭前,赤松说他也是一个美食家。他希望我们在日本期间能够吃到不同风味的美食,所以今天带我们去一家印度餐馆吃晚饭,我们说好。

穿过了好几条马路,我们终于找到了这家餐馆。但是里边好像没有人吃饭,正疑心它是否开张时,门开了,一个日本小姐把我们迎了进去。进去一看,这哪是餐馆,倒像是住家。我疑惑地看看赤松,见他没有什么表示,还是跟着坐了下来。餐厅的墙上挂满了各色各样的装饰物,有斗笠、有蓑衣,还有一些叫不出名字的农具模样的东西。总之是

一派农家情调,其中又透着些南亚风情。这样的装饰,在高度现代化的日本,倒是难得见到的,真可谓匠心独运、返璞归真了。正在四处打量着的时候,小姐送来了菜单。赤松接过就点菜,却是点这样也没有,点那样也没有。赤松无奈,只得随便叫了几个菜,一个是孜然牛肉,还有一种叫不上名字的饼子。再喝一点印度茶,加啤酒。我们草草吃了走人。但是一算账,钱却不少。赤松叽里咕噜说了那小姐一顿,那小姐只是含笑点头,并不作答。

走出门去,赤松忍不住摇摇头。我知道他是因为上了这家黑店而懊悔了。

八、东京的快餐

"吉野家"是东京有名的快餐连锁店。据说全日本都有它的分店。它的老板以前是一个卖牛杂碎的,因为生意做得好,后来创制了这种快餐,一下子风靡日本。店不大,外面是一张"U"字形的台子,让客人们围坐着。那开口的地方,连着里边的操作间,中间是一个小姐不停地为客人端饭送汤。我们坐下来,小姐立即端来一只大木碗,里边装了米饭,米饭上是几片牛肉和洋葱,米饭里是牛肉卤。如果你口味重,它的桌子上有免费的糖姜丝,帮你下饭。一会儿,小姐又送来一碗罗宋汤。我看客人们都是低头吃饭,吃完就走,没有人坐下来说闲话、聊大天的。心想日本人的生活真是紧张,难怪他们要"过劳死"了,不过,日本的繁荣,恐怕也是这样干出来的。这顿饭收费400日元,相当于人民币36元左右,这样的价钱,要是在国内可以小吃一下了。

九、作客松本楼

松本楼是日本最好的法国料理店,地处皇宫、国会和银座之间,真正的黄金地段。楼不大,只3层,却盛名远播,日本的政界要人常在此

聚会。它的原主人就是孙中山的好友梅屋庄吉先生。松本楼现在的主人就是梅屋庄吉的外孙女小坂主和子与她的丈夫。他们得知我们的来访,热情邀请我们到松本楼作客。

赤松对小坂夫妇的宴请很是惊讶,他说松本楼太高档了,在那儿吃一顿,差不多相当于我们全摄制组在日本期间的接待费用。我们将信将疑。小坂夫妇是那样的热情,我们怎么好拂逆他们的好意呢?

小坂的丈夫问我们对日本的感觉如何。几个人回答了一些诸如日本很发达,日本人很热情很友好之类的外交辞令。他又问我:刘先生,你以为呢?

我笑着说:似曾相识。

他奇怪地看着我:为什么?

我说:我们来日本之前,国内正在播放一部电视连续剧《三国演义》,到日本以后,我觉得那电视剧里的许多场景好像都搬到日本来了。

他一下子明白了,笑起来:对、对、对。日本文化有很多是从中国来的。

我说:但是你们做了创造性的改进了。

吃西餐真是一件受累的事,进食的次序姿势、刀叉的摆放位置等都有特定的规矩,一旦出错,你就好像不能算是一个文明人了。好在我以前还注意过这方面的知识,不然,真要出洋相了。

这一顿所谓的法国大菜,没有给我留下多少印象,倒是小坂夫妇的热情好客让我们难以忘怀。

<div style="text-align:right">1995 年 9 月 22 日写于躲雨斋</div>

蚬子

韭菜炒蚬子是我幼年的一种美味,汪曾祺先生说这是"小户人家的恩物",实在不错。其实何止是恩物,有时简直就是待客的上品。这道菜,当初我只会吃,不会写。小时候,偶尔到城里,看到小摊上面插着一块竹牌,用油漆写着"九菜"或"显子",于是,我很长时间都以为这两个字就是这种写法。及至后来认识了,很有些不好意思。为自己,也为乡人的不求甚解。

我的家乡地处里下河水网地区,水产丰富,蚬子在这儿其实不算什么,稍好一点的人家,它是上不了台面的。不过家境贫寒的农户,却把它视为改善伙食的佳品。韭菜炒蚬子只是其中的一种吃法。蚬子一般在春夏之际上市,这时候农家的春咸菜正好腌成,用它炒蚬子,并加上少量辣椒,真是"味道好极了",以之佐酒、下饭、喝粥、拌面均可。在我的记忆里,蚬子不像螺蛳,过了一定时间就有小螺蛳碜牙不能吃。它可以一直吃到阴历七月十五。这一天是乡人所谓"鬼节",要用"扁食"祭鬼,那时虽然不准祭鬼,但"扁食"还是要吃的。"扁食"是老辈人的叫法,其实就是上海的大馄饨。吃"扁食"按理应该用肉馅,但既然不准祭鬼,既然只供人吃,既然买不起猪肉,也就可以马虎一些,于是蚬子成了猪肉的最佳代替品。蚬子价廉物美呀。一斤蚬肉,二角钱就能买到。做馅儿的方法很简单,将蚬子在油锅里炒一炒,和在切碎的韭菜里,一

拌即成。

　　市上卖蚬子有两种方法：一是连壳一起，卖活的；一是煮熟了摘出，卖蚬子肉。相比之下，当然买有壳的活的合算，虽然麻烦一些，但既新鲜又便宜。于是你在每一家草屋泥墙脚下面都可以发现一堆蚬子壳儿。如果你是初次下乡，远远地看到村子里庄前屋后那一堆堆闪光的东西，你千万别以为那是什么宝石，那是蚬子壳儿。

　　蚬壳除了能护墙铺路外，还可用来喂鸡。将新鲜的蚬壳用斧子砸碎，就是鸡的一顿美餐。我的母亲就经常这样做。她说鸡吃了蚬壳就不会生软壳蛋了。我那时常常疑惑鸡竟会有如此强劲的消化力。据说蚬壳还可研粉入药，我虽没有亲见，对其药性却信而不疑，并猜想它可能与龙牡相似。蚬子性属大凉，有的人吃了会胃寒腹痛。但对于需要败火的人，不啻是一帖良剂。

　　久居城市的人，都渴念野味。野味不可得，只好退而求土味。日前与友人聚于一酒家，席间看到菜单上有韭菜炒蚬子，连忙点之，却没有了。心下十分怅然。

　　不久，我因事回到故乡。母亲问我想吃些什么，我说："河蚌烧豆腐、韭菜炒蚬子。"母亲笑起来："你在城里吃油了，就想这些土货啦。"我说："小时候吃过的东西最好吃啊。"母亲却犯愁说："到哪儿去弄这些东西呢？现在河水都脏了，就是弄来，你也不敢吃！"

　　我不禁黯然。

　　这些年生活是好起来了，生态却坏下去了。往日那杂树夹岸、清明澄澈的河流变得恶浊不堪。现代工业在给人类带来巨大福祉的同时，却又似乎在不可避免地破坏着环境。

　　我们什么时候才能做到两全其美呢？

<div style="text-align:right">1993年3月6日写于躲雨斋</div>

猪油

现在很少有人吃猪油了，城里尤其是如此。我到菜场去买菜，总是看到肉摊上摆着许多猪油，似乎无人问津。这种情况，报上的宣传起了很大的作用。不知从什么时候起，也不知是谁开始说起猪油对人体的害处。盲从是中国人的通病，自然很少有人去深究，却有很多人深信不疑。

对于猪油的害处，我是宁可信其无，不愿信其有。我总是认为猪油非常香。没有它，我就觉得饭菜无味。这也许有点"土"，但事实上，猪油一直是我幼年的一种高级补品，我不可能对它"忘恩负义"，有谁不觉得小时候吃过的东西最香呢？

小时候，我与祖父祖母生活在一起。那时家中吃不起肉，只有猪油是唯一的荤味。春天，吃菜饭，祖母就会在我的饭碗里放一块熬好的猪油，从碗的中间插到碗底。一会儿猪油就融化了，香味扑鼻。用筷子搅拌一下，一碗饭顿时油亮亮的，非常诱人。

猪油的做法很简单，将油买来，保持干净，最好不洗，切成规则的小块，然后切几片生姜，放在锅里，用文火细烧，不断将渗出的油舀出，这样熬出的油既嫩又香。剩下的油渣捞出来，搁一点细盐，一拌，脆而香。用它烧豆腐，加一点小葱，非常下饭。

不知是什么原因，那时候猪油也奇缺，一年到头没有卖的。我的祖

母生有五男二女，逢年过节，儿女们要表示孝心，猪油是最好的礼物。并不是祖母偏爱猪油，而是当时实在拿不出更好的东西来孝敬老人。尽管如此，祖母还是很开心地说："咳，我又在收租啦！"

一到腊月，城里的一家大商店开始供应猪油，每天都有很多人排队等购。猪油的供应方法是按人头限量购买，一个人只可买一斤。为了买到这一斤猪油，我们几个堂兄弟倾巢出动。我的家离城里有8里地，那时没有自行车，只得步行，一路小跑要40分钟才能赶到。商店在一条老街上，老街上铺着青石板，青石板上挤满了人，约有0.5公里长的队伍。为了确保买到猪油，我们几乎半夜就起床往城里赶。当时天很冷，正是数九寒冬滴水成冰的时候，我们就将被子顶在头上，手中打着电筒往前赶路，到城里的时候大约才4点钟，一摸被子上面已经下了一层霜。我们站在屋檐下，一盏昏黄的路灯照在地上，路灯上的油纸在寒风中呼呼作响。人越来越多，或蹲或站，悄无声息地等待着。等到6点半左右，商店里的售货员开始上班，拿一支粉笔在每个人的袖子上依次写上号码。那一回，我们几个排在前10名，等我们买到猪油的时候，手脚都已经冻得麻木了。尽管如此，我们还是很高兴地回到了家。我记得那一年我才10岁。

而今想起这一切，恍如隔世。我已经无法想象在一个严寒的冬夜，在一条乡间小路上，有一支七八个孩子组成的队伍，他们头顶棉被无声地好似幽灵一般向城里进发的情景。如果以此为谜，恐怕谁也猜不出他们只是为了去买一斤猪油。

<div style="text-align:right">1993年3月30日写于躲雨斋</div>

鸭蛋

又是吃鸭蛋的季节了。

新鲜的鸭蛋已经上市,菜场上到处都可以看到成筐成筐的鸭蛋。我对妻说,我们也买一点腌起来吧。妻说,好。

但是很长时间不见动静,我就有些着急。妻却胸有成竹地说,父亲马上要来,他肯定会带鸭蛋的。果然,不几天,父亲从乡下来,他什么也没带,却带了许多腌好的咸鸭蛋来。

父亲说,知子莫若父,我就知道你喜欢吃咸鸭蛋。

是的,我从小就非常喜欢咸鸭蛋,咸鸭蛋就是我的"莼羹鲈脍",但我小的时候难得吃到它。那个年代物质匮乏而精神荒诞。虽然我的家乡地处水网地区,但是非常奇怪的是那时不准养鸭子,我几次对母亲提议养鸭子,都被母亲一口回绝,说:"人都不够吃,还养什么鸭子?"其实没有粮食并不是真正的原因,更主要的是要割什么"资本主义尾巴"。

我就亲眼见到,我的邻家偷偷地养了几只鸭子却被正大光明地毒死了,并且那死鸭子成了批斗会上的活教材。

我能吃到咸鸭蛋,要感谢我的大姑,她家离我们家有 30 多里地,属于真正的穷乡僻壤,可能政治色彩淡一些,她的家是养了鸭子的。每年立夏之前,大姑来看祖父祖母,总要带一些腌好的咸鸭蛋来。于是祖母在晚饭锅里煮上两只蛋,然后一家人坐下来,将每只蛋切成 4 块,每人

分得一块。这四分之一块鸭蛋,我是先吃蛋白,再吃蛋黄,要喝3碗粥,才舍得吃完。粥喝完了,鸭蛋的余香仍在口中,眼睛就不太自觉地在桌面上睃来睃去。这时祖母会将她那一块剩下的一半留给我,我一边推辞,一边却又不自觉地伸过手去。母亲在一旁劝阻道:"不要给他吃,看把他娇惯成什么样子了!"祖母叹口气说:"儿(小孩子,吾乡方言)也可怜啊!"

我那时有一个梦想——什么时候能吃到一个完整的鸭蛋就好了。

这样的梦想现在看来是很可笑的,甚至是不可思议的。但是我直到上了大学,才得以使梦想成真。那时大学食堂里,一只咸鸭蛋一角五分钱。许多次晚饭,我都是4两米饭一只咸鸭蛋就打发了。我的很多同学都笑我竟会有如此嗜好。

对鸭蛋的嗜好,在我可能要保留一辈子了,这也没有什么奇怪的。不想我那不到5岁的儿子却继承了这一嗜好,这小子有时一顿要吃两只蛋,真让我感到奇怪!看到他吃蛋的那股香劲,我好生羡慕。可是,我想对于我幼年的鸭蛋梦,他恐怕是无法理解的。

<p style="text-align:right">1993年4月23日写于躲雨斋</p>

豆腐

电视剧《秋白之死》中有一句催人泪下的台词。瞿秋白临刑之前,夹起一块豆腐,凝视良久,深情地说:"中国的豆腐真好吃!"。一句话直使观众为之哽咽。它道尽了秋白对生的留恋,对死的无畏。古人云:"慷慨赴死易,从容就义难。"这种从容就义的态度,甚至连他的敌人也不得不为之折服。

电视剧可以虚构,但这句话却是真实的。它出自秋白最后一部遗著《多余的话》的最后一章《告别》的最后一节。这是他向人间的告别辞。他说:"……中国的豆腐也是很好吃的东西,世界第一。永别了!"

中国的豆腐世界第一。只有经过比较才能做出这样的断语。瞿秋白是留过洋的,他的话是可信的。他在生命的最后时刻惦念的居然是中国人看来最为平常的豆腐,这是一种怎样的情怀啊。

关于豆腐,梁实秋先生说"可以编写一本大书",此话想来不算夸张。不信,谁又能说清中国的豆腐到底有多少个品种、多少种吃法呢?

相传豆腐是汉代淮南王刘安发明的,那么,两千多年来,豆腐对人类的贡献,恐怕怎么估价也不为过。依我看,豆腐可以算作是中国人的第五大发明。孙中山先生说"豆腐实植物中之肉料也。此物有肉料之功,而无肉料之毒",确为的论。中国人大概没有不曾吃过豆腐的。

我对豆腐知之甚少,但对豆腐感情很深。

我的母亲是个素食主义者,豆腐本是她最好的食物,但幼时家贫,

如果没有客人,豆腐是难以上桌的。于是,我在心里老是盼望着家中能有客人来,总是想着门前的树上能有喜鹊叫。乡谚:喜鹊叫,客人到,大人笑,娃儿跳。这时候,母亲就会舀一瓢黄豆,让我在门前等着卖豆腐的来换。卖豆腐的通常是一个老者,肩挑两只水桶,一只装着豆腐,一只装着已经换来的豆子,手中拿着一杆秤。老者走村串户,老远就能够听到他的喊声:"换豆腐呐——"尾音拖得很长。卖豆腐不叫"卖"而叫"换",也是我们那里的特点。并不是人们羞于言商,而是当时大多数人家拿不出钱来买,只能用自产的黄豆换,因而约定俗成了。一斤豆子可换 4～6 块豆腐。这种原始的物物交换的贸易形式,真是古道可风啊。

那时豆腐也真好吃,卤香扑鼻,白嫩可口。我觉得最好的吃法就是荠菜烧豆腐,这是我们家的保留项目。那时农村很少有人家吃味精的,荠菜独有的鲜味就成了一种补偿。

岁月不居,世事常易。我已有好多年没有吃到老家的豆腐了,但老家的豆腐,经常在我的思绪中出现,这也是一种怀旧吧。这些年奔波在外,我吃过许多种豆腐,诸如高邮的雪花豆腐、淮安的平桥豆腐、无锡的鸭蛋黄豆腐、屯溪的白毛豆腐、成都的麻婆豆腐等。虽然它们各有特色,但我总不能忘怀老家的豆腐。

日前,我回到故乡,但是一吃豆腐,大失所望。这哪里是我魂牵梦绕的豆腐呢?母亲说现在的豆腐是城里的大厂做的,全是用石膏点的,不是过去那种小磨豆腐了。我说大厂为什么就不能用卤子点豆腐呢?母亲说:天晓得。我想这也真是奇怪,怎么所有东西一经大工业生产就会变味呢?肉鸡没有草鸡好吃,麻油也是小磨的香,现在豆腐也不行了。母亲说,过去是想吃豆腐没得吃,现在是有了豆腐不想吃。

我不知道说什么好。我只是希望老家的豆腐味道早点好起来,豆腐是我们的国宝啊。

<div style="text-align:right">1998 年冬写于躲雨斋</div>

苜蓿

到南京以后认识了不少朋友,一个朋友告诉我他家住在苜蓿园。我问,什么是苜蓿?

他说苜蓿就是苜蓿,你连苜蓿都不知道?他似乎不相信我的无知。

及至那日到苜蓿园造访了友人,他送我出门时,指着地上的一种植物说,这就是苜蓿,我才恍然大悟:哇,原来苜蓿就是老家的"黄花"啊!

"黄花"是乡人对苜蓿的土称,可能是因为它开细小的黄花的缘故。"黄花"在老家主要有两种用途:一是作绿肥补充土壤的有机成分,一是供农家腌制咸菜。

吃茶讲究"明前茶",吃"黄花"也是这样。清明前后,是"黄花"最肥嫩的时候,一眼望去,连天碧翠,"风在其间,常萧萧然。日照其花,有光彩……"(见葛洪《西京杂记》)这时,采下它的茎叶,不用洗,只用细盐在盆子里一搓,就能滴出绿汁来。新腌的"黄花"碧绿碧绿的,用它喝粥,再好不过,有一种春天的气息盈满唇齿之间。这种感觉是我幼年对春天的体味之一。

我是吃咸菜饭长大的。老家的咸菜有两种:一种是青菜腌的,一种就是"黄花"。"黄花"比青菜好,好就好在它一腌就能吃,不像青菜,一定要等上十天半月的。从春天到秋天,我家每天的主要菜蔬就是咸"黄花"了。

随着时间的推移,腌制的"黄花"由绿转黄,咸中带酸。母亲每天

从咸菜缸中抓一把,挤去卤汁,置于碗中,再剥几颗蒜头放在上面,稍加一点香油,在饭锅里一炖,这样饭熟菜也就成了。

"黄花"特别耗油,但我们家炖的"黄花"总是油亮亮的。邻妇看见,就有些眼热,说:你们家油真多呀!母亲笑笑:哪儿来这么多的油,再大的家私也经不住吃啊!

原来母亲是在饭锅开了以后,将半勺米汤放在"黄花"碗中了。用米汤炖"黄花",是我母亲的一绝。炖好的"黄花"上有几粒珠圆玉润的蒜头,既好看又好吃。父亲开玩笑说,这道菜要是尼克松吃了,恐怕也不肯放筷子呢!可以取个好名字,叫"雀巢拾玉",你看这"黄花"乱乱的,好像鸟窝,这蒜头不就是玉球?

日子过得清苦,农家却自得其乐。"黄花"可以炒着吃,是我到大学以后才知道的。我在上海读书,一次去食堂买菜,看到黑板上写着一种叫"草头"的菜,价格最便宜,我便勇敢地买了一份,结果一看,原来是炒"黄花",味道也不坏。至此我才知道"黄花"又叫"草头",但我想这名字到底有些不妥,"黄花"叫"草头",那么别的草的头呢,又该叫什么?

前些日子在深圳,几个老同学聚会。离校近10年,大家都想吃点上海菜,就去了上海宾馆。席间,一位北京的老兄点了清炒"草头"。他说"草头"真是好吃极了,他在大学里都快吃上瘾了。我说北京有卖的吗?他说北京从来没有见过。服务员一脸茫然,不知道究竟是什么名菜。猜了半天,以为是豆苗。我说是苜蓿,苜蓿,知道吗?服务员还是不知所云。看来深圳人是不吃"黄花"的,可能是因为南国的蔬菜品种太多了,他们顾不上吃这种"草头"了。

其实这种菜古已有之,《本草纲目》中就有记载:

"〔弘景曰〕长安中乃有苜蓿园。北人甚重之,江南人不甚食之,以无味故也……〔时珍曰〕苜蓿原出大宛,汉使张骞带归中国。然今处处田野有之(陕、陇人亦有种者),年年自生。刈苗作蔬,一年可三刈。二

月生苗,一科数十茎……一枝三叶……而小如指顶,绿色碧艳。入夏及秋,开细黄花。结小荚圆扁,旋转有刺,数荚累累,老则黑色。内有米如稷米,可为饭,亦可酿酒……"

陶弘景是南朝宋梁时名医,因此可知南朝时期,北人已经很是看重苜蓿了,只是江南人还不大吃它。不过他说苜蓿无味是不确的,因为无味才是至味啊。江南人不吃苜蓿可能另有缘由。而明代则是"处处田野有之""刈苗作蔬,一年可三刈",可见那时"草头"已经广为食用了。李时珍说它的种子可以做饭、可以酿酒,在我却是新闻,没有见过。

眼下又是吃"黄花"的时节,父亲打来电话,说母亲要来看我,问我要带些什么。我说:"什么也不要带,就带点'黄花'来。"

<div style="text-align:right">1993 年 3 月 28 日初稿
1995 年 2 月 14 日下午再改</div>

荠菜

这是一种古老的野菜。《诗》云:"谁谓荼苦,其甘如荠。"(见《邶风/谷风》)荠就是荠菜。邶,在今河南安阳一带。由此可以推知,早在上古时期,当地就有荠菜生长,并且我们的先民已经尝试了它的滋味。荠菜,不仅中国有,外国也有,《简明不列颠百科全书》说它"原产地中海地区,现分布世界,生长于草场和路边"。"生长于草场和路边"的确是荠菜的野生特点,但是否"原产地中海地区",我不敢轻信,不知它有何考据。我想这一词条的撰者可能没有读过中国的《诗经》,否则断不会如此言之凿凿。

荠菜的生命力非常旺盛,李时珍说"荠生济济,故谓之荠"。李时珍不仅是个药学家,而且可以说他是个文字学家,他的这种训诂,我以为是可信的。至迟在唐代,荠菜就已经遍布神州了。《旧唐书》载,高力士被谪巫州,见"地多荠菜而不食",感怀赋诗云:"两京作斤卖,五溪无人采。夷夏虽不同,气味终不改。"两京当指长安、洛阳,五溪地处今贵州、湖南交界。可见当时从京城到巫州都有荠菜,长安、洛阳的城里人把它当作时蔬,而五溪这样的乡野之地却对它不屑一顾。诗的后两句显然是高力士借物言志,以荠自况,表白他对唐明皇的一片忠心。

宋代大诗人陆游对高力士的这种矫情颇不以为然,他在《新蔬》诗中说:"黄瓜翠苣最相宜,上市入盘四月时。莫拟将军春荠句,两京名价有谁知?"当然,这只是借题发挥。其实陆游先生对荠菜情有独钟,

赞不绝口,他还一气写了三首《食荠》诗,其一云:"日日思归饱蕨薇,春来荠美忽忘归。"许多文人写荠菜都是因为怀乡,周作人是如此,汪曾祺是如此,张洁也是如此,唯独陆游却是因为"春来荠美"而乐不思蜀,足见他对荠菜有何等嗜好。

荠菜的吃法多样,周作人说他的家乡绍兴常常用来炒年糕,汪曾祺说他的家乡高邮是凉拌了上席的,我的老家却大都是烧汤吃或炒了吃。荠菜蛋汤、荠菜豆腐汤都是不可多得的美味,还有荠菜春卷、荠菜馄饨也都让人口齿流香。有谁吃过荠菜籽?恐怕没有。元人贾铭却在其《饮食须知》中说:"其子名蒫,食味甘,性平,饥岁采之,水调成块,煮粥甚黏滑。"以荠菜籽煮粥以度荒年,可见元代的荠菜何其济济!陆游《食荠》之三说:"小箸盐醯助滋味,微加姜桂发精神。风炉歙钵穷家活,妙诀何曾肯授人。"陆游不愧为美食家,他的吃法很别致,荠菜里加盐、醋、姜末都是常事,倘若再加上桂花,不知是怎样的滋味。

今年春天,我的母亲从老家托人带来一只"雪碧"瓶,里面装满了用荠菜腌成的咸菜。虽然荠菜作菹,古已有之,但我没有吃过。我不知道要用多少新鲜的荠菜才能腌成这样一瓶子咸菜!想起头发花白的母亲怎样从野地里一棵棵地挑起这么多的荠菜,怎样一根根地将它们择净、洗清、切碎、晒干,然后腌制入坛,怎样一点点地塞进如此小口的瓶子,我就很感动。我用它当咸菜佐粥,做汤下饭,真香。

荠菜还可入药,这是我在小学时就已经知道的。那时老师要我们勤工俭学,动员学生们到地里收荠菜花,说是可以交到中药铺里。晒干的荠菜花大约5分钱一斤。老师的话就是圣旨,几百个学生纷纷行动起来,记得是五六月份,学校的操场上堆起了小山一样的荠菜花,花是白色的,远看就像是下了一场"六月雪"。荠菜到底有怎样的药性,老师也说不清楚,我的祖母说用它煎汤洗眼睛,很好。我没有试过。

<div style="text-align:right">此系旧作,作于 2000 年前后</div>

蒜·小蒜·大蒜

一

蒜,《现代汉语词典》上说它"也叫大蒜",其实是不正确的。蒜是蒜,大蒜是大蒜。

严格地说,蒜的本意是小蒜,这是汉代以前中国的家蒜。李时珍《本草纲目》云:"中国初惟有此,后因汉人得胡蒜于西域,遂呼此为小蒜以别之。"这个汉人就是著名的张骞。《唐韵》云:"张骞使西域,始得大蒜种归。"张骞带回的不仅有大蒜,还有芫荽、苜蓿、黄瓜等的种子,这些东西至今仍为我们广为享用。张骞的功劳不小,真可谓泽被后世了。

不过,张骞可能没有料到,他带回的大蒜,却把我们祖先的家蒜——小蒜排挤出去了,使得小蒜重又变成了野蒜。

小蒜本自野蒜来。《尔雅正义》云:"帝登山,遭莸芋毒,将死,得蒜啮食乃解,遂收植之,能杀腥膻虫鱼之毒。"救了黄帝命的这种蒜,是一种野生山蒜,由于生长地方不同,又有泽蒜、石蒜等名,统称为野蒜。野蒜有救命之恩,帝"遂收植之",于是野蒜成了家蒜。如果不是有大蒜的竞争,这种家蒜恐怕至今仍是我们的烹调佳品。大蒜取代小蒜,到底经过了怎样的过程,不得详知,但是可以肯定,时至明代,大蒜、小蒜还是被统作为家蒜得到农人种植的。李时珍说:"家蒜有二种:根茎俱小

而瓣小,辣甚者,蒜也;根茎俱大而瓣多,辛而带甘者,葫也,大蒜也。"可见,小蒜最终被淘汰出局,沦为野蒜,当是明代以后的事。

大蒜产于胡地,最初被称作葫。可能因为与小蒜气味相近,人们才将它叫作大蒜。不想这种大蒜却逐渐取代了小蒜,以至今日多数人只知大蒜而不知小蒜。

<div align="center">二</div>

小蒜虽被淘汰出家蒜的园圃,但它在自然界顽强地生存下来。我小的时候,每年春天,都可以在河边田埂挖上一些野蒜。有时钓上几条小鱼,掐几根野蒜,在饭锅里一炖,饭熟鱼也熟了,这样的野蒜炖鱼,别有风味。

元代农学家王祯在《农书》中说:"吴人调鼎多用此根(按:指野蒜)作菹,更胜葱韭也。"菹即酸菜,不知它妙在哪里。不过,这样的文字总是勾起我的"野蒜之思",心想:什么时候能够回乡重温一下"野蒜炖鱼"的滋味呢?

春日途经镇江,偶然在街上看到有卖野蒜的,便欣然相询,买了3斤。这种野蒜比我故乡的大而长,叶似韭菜,根如蒜头。我问卖菜的老妇:"这是野的,还是种的?"老妇感到很奇怪,说:"当然是野的,哪有种野蒜的?"我说:"现在不是流行野菜家种吗?"老妇说:"这是从蒜山上一棵一棵拔起的。"我一看,果然,许多野蒜有叶无根,根是断在山上了。我问:"你们镇江人怎样吃野蒜?"老妇说:"炒了吃,还可以腌酸菜,很好吃的。"

哦,酸菜,看来王祯的话不假。镇江属吴地,至今仍然用野蒜做酸菜,真是源远流长了。

蒜山在镇江的西边,临江绝壁,以山多泽蒜而名。相传汉末周瑜与诸葛亮在此山相会,谋算抗拒曹操的大计,故又名算山。《唐诗纪事》有朱长文《眺扬州西上岗寄徐员外》的诗,诗云:"瓜步早潮吞建业,蒜

山晴雪照扬州。"我没有到过蒜山,真想什么时候能到蒜山一游。

回到南京,我兴冲冲地将野蒜择净下锅,谁知吃在嘴里,却全不是记忆中的那般滋味。

三

蒜,不但可做菜,而且可入药。这在古今中外都是一致的。

《后汉书》记载:"华佗行道,见有病咽塞者,因语之曰:'向来道隅有卖饼人,蒜齑甚酸,可取3升饮之,病自当去。'结果病人吐出了一条蛇,病也好了。"又据《南史》记载:李道念病已5年,吴郡太守褚澄诊之,说,非冷非热,当是食"白沦鸡子"(原文如此,猜想应是"色蛋"吧)过多也。他让李取蒜一升煮食,结果李连续吐出12枚小鸡,翅足俱全,李的病也就霍然而愈。这两则故事虽然离奇,却说明古人早知蒜如何入药了。

这里的蒜是小蒜。其实大蒜的药性也差不多。李时珍以为大蒜"入太阴,阳明,其气熏烈,能通五脏,达诸窍,去寒湿,辟邪恶,消痈肿,化症积肉食"。王祯更称:"味久不变,可以资生,可以致远,化臭腐为神奇,调鼎俎,代醯酱,携之旅途则炎风瘴雨不能加,食醋毒不能害……乃食经之上品,日用之多助也。"大蒜的药用价值已经被现代科学所证明。《简明不列颠百科全书》上说:"古代和中世纪,蒜的医疗价值受到重视,人们把它当作护身符带在身上避邪。……蒜确有许多传统认为的特性,其鳞茎含蒜素,一种能抗菌、祛痰、治疗肠痉挛的抗生素。今天,还认为蒜有益于循环系统。"

大蒜头确实是旅行的好药品,王祯要求人们"携之旅途";而古时的西方人则把它作为护身符带在身上,这真是有趣的巧合。事实上,今天的人们出差或旅行,仍然有人宁可带上几颗大蒜头,而不带黄连素或氟哌酸之类治疗急性肠胃疾病的西药。

不过,人们似乎忘记了大蒜有毒的一面。《本草纲目》说大蒜"辛、

温、有毒,久食有损人目",并举出例证说,嵇康《养生论》云:"荤辛害目,此为甚尔,今北人嗜蒜宿炕,故盲瞽最多。"我想这是有道理的,任何事物都有其两面性。

嵇康是三国时魏国人,距今已有1700多年,看来北人嗜蒜也是由来已久。

法国和意大利以出产大蒜而著称。美国人也有嗜蒜的特点。我曾在一个摄影作品展览上看到一幅"美国人也爱吃大蒜"的照片,那上面是一个美国商店的橱窗,橱窗内井然有序地挂满了编成"辫子"的大蒜头,那大蒜头的模样,那编"辫子"的手艺,一点都不比我们差。

大蒜有许多种吃法,春天吃叶,夏初食薹,6月啗蒜头;可以炒了吃,烫了吃,腌了吃,甚至烤了吃,大都作为配料。作为配料的蒜,很少有放在甜菜里的,中西方莫不如此,英文有俚语"be garlic for dessert",意为最不受欢迎的东西,直译则是"放在甜点心里的大蒜"。

<div style="text-align:right">1994年春写于躲雨斋</div>

茶

小时候,家有茶树一棵,每年春夏之交,祖母采下茶叶,将其晒干,藏于罐中。入夏以后,每天冲一大盆茶放在厨中,家人随便以碗喝之。但这样的茶是谈不上什么好味道的。

盛夏时节,用嫩竹叶作茶,泡一大盆,凉于室中。乡人劳作之时,常来讨一口水喝,祖母总是热情地邀其喝茶。那时候不仅吃不饱饭,就连烧草也很紧张,喝茶就是一种奢侈的享受了。乡人常常不好意思喝茶,连说只要喝口水就行了。祖母总是不肯,说热身子怎能喝生水!舀一碗竹叶茶送到人家手中。祖母去世的时候,许多人携纸钱前来吊唁,都说"二奶奶人好啊"。

茶泡饭是我幼时的美食之一。夕阳西坠,放学回家,肚子已经饿得前心贴后背了。这时盛半碗饭,用茶一泡,就着咸菜,三划两划就吃下去了。那种满足一点也不比现在的孩子吃肯德基差。多年以后,我读周作人的《茶淘饭》,才知道原来日本人也有这样的吃法。这样的吃法古已有之,是不是鉴真和尚传过去的呢?不得而知。

第一次吃到真正的茶,是我10岁那年。那年,姨父从部队转业回城,我随父亲到他家去做客。姨父给我们各泡了一杯茶。我喝了以后,怯怯地问父亲,这茶怎么这么香?父亲未及回答,姨父笑道,这是茉莉花茶。我们记住了这茶的名字。后来每年春节,父亲总是到茶店里买一两茉莉花茶,我到现在还记得它的价钱,总共两角五分钱。这在当

时,实在是一种享受了。

大学时候,我和同学到杭州去玩。在虎跑泉吃了两角钱一杯的龙井茶。那份特有的清香至今想起似乎仍在唇齿间流连。那龙井特别耐泡,续了三次水,仍然是清香不减。我们实在喝不下去了,才忍痛作罢。后来我多次喝过所谓龙井,但味道总是不正。因之只能说是所谓龙井了。当时一起喝茶的同学,后来成了我的妻子。我们多次感叹,要想再喝虎跑泉泡的龙井,恐怕是不可再得了。

十年前的一天,我们到琅琊山春游。在滁州的街上,碰到茶农挑担叫卖。一问,上好的新茶才20元一斤。那时新茶的价格已经不菲了,看到这么便宜的新茶,同人以为其中有诈,担心是用槐树叶冒牌的假货。我看那茶农一副忠厚之相,问他这茶叫什么名字,茶农说不出,只是说,新茶,新茶。斗胆买了二斤,回家一泡,味道酷似苏州碧螺春,很是奇怪。看来,好茶不一定就有名,有名的也不一定就是好茶,直后悔没有多买一点。

去年,我和一些朋友到厦门旅游。途中,导游将我们带到一茶社喝茶。众人坐下,喝一杯功夫茶,提神醒脑。卖茶的小姐向我们一再推荐苦丁茶,说能降血脂。那茶被搓成一团,泡在壶里不散,吃在嘴里,先苦后甘,确能生津。一行之中大多人到中年,有了将军肚了,一听说能降血脂,几个年长的尤其来劲,忙问价钱。卖茶的小姐说,这种茶只产在武夷山中,纯为野生,专供本店销售,外面是买不到的。一斤200元,你们远道而来,可以八折优惠。几个性急的,以为机不可失,立时解囊,不仅自买,还有送给朋友的,最多的一人竟投资近千元。离开茶社,我们到了鼓浪屿。鼓浪屿街上,茶店最多,有眼尖的发现了同样的苦丁茶,每斤才15元,大为惊讶。几个明知上当,心下却自我安慰:我们买的一定是野生的,效果一定不同。只有那投资千元的朋友愤然说道:什么苦丁茶,分明是迷魂汤!

<div style="text-align:right">2001年11月写于望云楼</div>

瓜味人生

一、丝瓜

丝瓜,葫芦科。一年生草本。有两种:普通丝瓜。果长圆筒形,种子扁,黑或白色,光滑,边缘狭翼状,各地有栽培;棱角丝瓜,果有棱角,较短,种子黑色,表面有网纹,无狭翼状边缘。我国南部各地栽培较多。原产印度尼西亚。性喜高温潮湿。终霜后播种或移植于露地。嫩瓜作蔬菜。丝瓜络可入药,性微寒,味苦微甘,功能祛风湿、通经络,主治胸胁疼痛,经脉酸痛,乳痈肿痛等症。丝瓜络也可供洗刷器物用。

丝瓜,是我最爱吃的蔬菜之一。自小至大,常吃不厌。炒丝瓜、丝瓜汤是最常见的吃法。我小的时候,没有粮,丝瓜却肯结。于是,夏日的午饭常常是"丝瓜下面条"。一家人切一大盆丝瓜,再擀一小块面条。揭开锅盖,香气扑鼻。瓜多面少,其实应该叫作"面条下丝瓜"才对。这种午饭吃得香,也饿得快。下午放学,肚子早已饿得咕咕叫了。不过,不要紧,只要回到家,吃上一碗中午剩下的丝瓜面条,就回过神来了。凉了的丝瓜面条,滋味独好。

丝瓜是有恩于我的。

后来我在上海读书,常吃的一道菜是丝瓜炒蛋。但有的同学居然不识丝瓜。一次一湘籍同学盯着我的碗里问:"这是什么?"

我说:"丝瓜。"

他一脸茫然,我解说了半天,他好像明白了:

"原来是吊瓜。"

这下轮到我茫然了。

他说他的老家在山区,山上长满了吊瓜,不过那是没有人吃的。他们那儿好像从来没有人想到吃吊瓜。

丝瓜是吊着的,但是丝瓜就是吊瓜么?如果丝瓜不是吊瓜,吊瓜又是一种什么瓜呢?

我对此一直将信将疑。

到南京后,我发现南京的丝瓜与老家的丝瓜大为不同,老家的丝瓜短而粗,南京的丝瓜细而长,有的长过三尺;老家的丝瓜味浓,南京的丝瓜味淡,吃起来不过瘾;老家的丝瓜带籽吃更香,南京人买丝瓜却最怕买有籽的,殊不知一味地求其嫩,反而失其香了。

我真的为南京人感到惋惜。

不过,我所吃的丝瓜都是普通丝瓜。所谓棱角丝瓜至今无缘得见,更没有品尝过,不知其味如何。

丝瓜原先又叫蛮瓜,因为它产在南方。据说唐宋以前,中国人还没有吃过丝瓜。但是到了明朝,李时珍却把它当成一味良药收在《本草纲目》里。我疑心丝瓜种是郑和下西洋带回的。若果真如此,我们吃丝瓜时就还应当有另一份感念在。

二、笋瓜

笋瓜,又名"印度南瓜"。葫芦科。一年生草本。茎蔓生,圆筒形,组织较松。叶片形状,近似南瓜而尖端圆钝,无白斑。花冠先端钝圆,裂片小,黄色,萼片细长。果圆筒形,有淡黄、橘红等色。果面平滑;果肉含糖少,黄褐或淡黄色。果柄圆而无棱,基部不膨大。性喜温暖干

燥,对土质要求不严。原产印度,我国各地都有栽培。作蔬菜或饲料。其中金瓜类型,又名鼎足瓜,果形奇异,果色鲜丽,花痕部呈四足状,供观赏。

　　在我的印象里,笋瓜似乎要比丝瓜格高一些。因为丝瓜可以当饭,而笋瓜却只有当菜才可以吃的。炒笋瓜,大有讲究,要带皮切成半透明的细薄片,然后用细盐抓一抓,沥去水分,再下锅。火要旺,油要热,最好锅里要生起了青烟。笋瓜下锅后,铲子稍翻几下,即要起锅。瓜似乎是半生的,吃起来才脆、爽口。笋瓜味淡,宜与味重之物同炒。大椒、韭菜等常是它的佐料。大椒炒笋瓜或者韭菜炒笋瓜都是很下饭的。笋瓜还可以生吃,这是我后来才知道的。同样将其切成薄片,用细盐暴腌几分钟,然后加上姜末或蒜泥,再滴一点麻油,就是一盘上好的佐酒的凉菜了。

　　笋瓜因何而得名,我以前没有想过。我小的时候,没有吃过笋,对于笋瓜这两个字,也是只知其音,不知其字。笋瓜原产印度,什么时候传入中国的,也无从考证。但是它原来的名字与笋无关,却似乎可以断定,拉丁文称其为 cucurbita maxima,英文称其为 winter squash,与南瓜等同名,都没有笋的意思。那么我们的祖先为什么用"笋"来形容这种瓜呢?细想一下,很有意思。

　　我以为,之所以用笋来形容这种瓜,有取其形味相近之义。

　　也许有人要问,笋是笋,瓜是瓜,何来相似之处?

　　《辞海》里说笋瓜为黄褐色或淡黄色,那是指笋瓜老熟以后的样子,嫩笋瓜其实是白色的,和笋十分相近。如果你将炒熟的笋片和笋瓜片放在一起,你就会发现其色彩、纹路均如出一辙。笋和笋瓜的味道也很相似,味淡近于无,均有"百搭"之功,可以和许多菜同炒,荤素皆宜。

　　我的母亲善于种瓜。她每年都要选定一个长得端正大方的瓜作为种瓜,用草绳做上记号,在它下面垫上干草,不准我们动它。种瓜长老

以后,大概有20多斤。母亲将瓜剖开,取出瓜子,将其晒干,精心收藏起来。母亲说种瓜不留种,就像做事情不留后手一样,不妥。

春暖花开,正是播种季节,邻妇们往往前来讨种。母亲总是慷慨地让她们挑选,她们得了瓜种便也欢天喜地而去。更有一些较显笨拙的妇人,不会育苗,干脆来要长成的瓜秧。母亲便用小锹挖几堂瓜秧送给她们。通常一户人家种上五六堂瓜,也就够吃了。于是母亲每年春天育苗的时候,都要多种一些,以便有求必应。

我想,当初笋瓜传入中国的时候,也许就是以这种民间的方式散播开来的吧。

三、南瓜

南瓜,也叫中国南瓜,俗称"番瓜""饭瓜"。葫芦科。一年生草本。茎蔓生,呈五棱形,无刚刺。叶五角状心脏形,叶脉间有白斑。花冠裂片大,先端长而尖,黄色;雌花花萼裂片叶状。果长圆、扁圆、圆形或瓢形等;果面平滑或有瘤,老熟后有白粉;赤褐、黄褐,或赭色,更有蛇纹、网纹、波状斑纹的。果柄五棱,与果实相接部分,膨大成五角形的梗座。性喜温暖,适应性强。须在无霜季节栽种。原产亚洲南部,我国普遍栽培。果作蔬菜、杂粮及饲料,种子供食用或榨油,也供药用。

我不喜欢吃南瓜。

在瓜中,我觉得它的档次最低。我的老家人都叫它"fān瓜"。很少有人知道它的学名叫南瓜。至于写成"番瓜"还是"饭瓜",恐怕更是少有人去细想。在我看来,这两种写法都有道理。前者表明了它的来源,后者说明了它的用途。许多时候,番瓜是当饭吃的。也正因此,我觉得它不上档次。我不喜欢南瓜,简直有些忘恩负义。因为"瓜菜代"的时候,它曾经做出过贡献,帮人度过了饥荒。我小时候是吃怕了番瓜的。番瓜饭、番瓜面、番瓜汤,我一听到番瓜就头疼。但是现在当人们

都在"吃回头"的时候,偶尔吃一点番瓜,似乎成了一种享受。一种新的吃法是,将南瓜与糯米面和在一起,做成饼子,入油锅烹之,名曰南瓜饼。南瓜饼呈金黄色,色泽诱人,吃在嘴里香、脆、甜,只是南瓜的味道已经很淡了。

我不喜欢吃南瓜,却喜欢吃南瓜子。南瓜子通常是当炒货吃的,我家却喜欢吃新鲜的。剖瓜去瓤,挤出瓜子,然后加盐和油放在饭锅里同蒸,开饭时食之,风味独佳。

还有人吃南瓜藤。南京的菜场上就有卖的,起初我不知道这是何物,以为是空心菜,小贩说是南瓜藤。我不敢相信。原来他们将南瓜藤的表皮撕掉了。一次我在溧阳出差,吃到了清炒南瓜藤,脆香可口。看来,只要有想象力,人类可吃的东西,还可以不断地开发下去。

英语把南瓜、笋瓜等统称为 winter squash,意为冬天可以收藏的瓜,虽然表述不够精当,但还是抓住了它们的特点。成熟的南瓜长到秋后,放在干燥的地方,确实是可以过冬的。不过,可以过冬的南瓜,在美国不是用来吃的,而是用来招待鬼的。美国的南瓜与我们的不同,都是橘红色的,而且特别大,10公斤一只的根本不稀奇。每年的万圣节又叫鬼节,美国人家家都要买几只大南瓜摆在门口犒劳过往的鬼神,还有的将瓜掏空,做成各种各样的鬼脸吊在门口,很是有趣。这种风俗约定俗成了文化,这种文化又带来了产业。于是一到秋后,美国的农场可以看到成片成片的南瓜田,那橘红色的南瓜长在田野里,远远望去,真是风景那边独好。

南瓜可以久藏,实在是一大优点,有一回险些发挥了救命的作用。

唐山地震以后,人心惶惶,好像全世界都要闹地震了。那年我们也在防震棚中度过了夏天和秋天。我们每天担心着地震的发生,每天都在设想着种种灾难的可能,其中有一个问题让我们为难:地震了,没有灶、没有草、没有粮,一句话,假如没有吃的,怎么办?

这时候,母亲出了主意,说:可以吃番瓜。

全家以为大妙。

我说番瓜生的,怎么吃啊?

母亲说番瓜没有毒,生吃就能活命。有得吃,总比饿死强啊。

当然,这是真理。我不得不赞成了母亲的主意。

那一年番瓜真是丰收,摆在家中一大堆,形状各异,有的像牛腿,有的如蒲团。看到这么多的番瓜,全家人的心中都踏实了许多。

但是地震不知道什么时候发生。我们等得不耐烦了,又从防震棚里搬回了家中。终于有一天下午,我在睡梦中被一阵暴雷惊醒。睁眼一看,外面天昏地暗,狂风大作,暴雨如注。这时候,县委书记在广播中反复叫喊:"地震马上就要发生了,请大家立即进入防震棚!"其声让人毛骨悚然,仿佛顷刻间就要天崩地陷。

我一看,大事不好,连忙拉起妹妹就往防震棚里钻。

那时候,妹妹还不到八岁,她抱着枕头不放,跟着我冲出房子。

我灵机一动,大叫:不要枕头,要番瓜!番瓜也可以当枕头!

妹妹听后立即放下枕头,去抱番瓜。于是我们一人抱起了一只大番瓜冲进了防震棚里。

惊魂难定,我们在防震棚里喘息着等待地震,地震却始终没有发生。

多年以后,我和妹妹说起捧番瓜这一幕,总是禁不住哈哈大笑。

四、黄瓜

黄瓜,又名胡瓜。葫芦科。一年生草本。茎蔓生,卷须不分歧。叶五角状心脏形。浓绿或黄绿色。雌雄同株异花,雌花单或簇生于叶腋。瓠果圆筒形或棒形,墨绿、绿或黄白色;果上有刺,白或黑色,刺基常有瘤状突起,有棱或无棱。性喜温湿,耐旱力和吸肥力较弱。初春育苗后

移栽，或春季播和夏季直播。也可温室栽培。嫩果作鲜菜或加工成酱菜。

　　黄瓜，来自西域，自汉代张骞将它带回以后，人们一直将其叫作胡瓜。将胡瓜改称黄瓜是因为要避讳，一说是为了避石勒之讳，一说是隋大业四年避讳，至于避什么讳，一时无从查考。总之，不管怎么说，至迟从公元608年开始，胡瓜就有了另外一个名字——黄瓜，但是直到李时珍写《本草纲目》时，胡瓜这一名称还一直被当成它的学名，他这样写道："胡瓜，又名黄瓜……"由此推论，"黄瓜"之称，可能是清朝以后才固定下来的。之所以称其为黄瓜，当然是因为老熟以后它的皮呈黄色之意。

　　但是黄瓜的皮并不都是黄色的。现在城里卖的黄瓜大多是绿色的。科技在不断发展，由于大棚蔬菜的普及，现在几乎一年四季都可以吃到黄瓜了。不仅夏天常吃它，冬天的餐桌上也随处可见到一碟凉拌黄瓜，当然身价要比夏天高些。人们的口福越来越好的同时，口味却越来越刁，吃黄瓜也越来越追求其鲜嫩了。买瓜时不仅要看其皮色是否翠绿，还要看瓜头是否带花，如果掉了花桩，价钱就要大打折扣。

　　对我来说，真正美味的黄瓜还是小时候吃的那种。

　　母亲善于种瓜。春夏之交，瓜蔓开始生长之时，她就用竹竿搭成瓜棚，然后将瓜藤牵上去。很快，瓜棚就爬满了瓜藤。很快，黄瓜就开花挂果了。我看着黄瓜一天天长大，就想早一天吃它。母亲总是怪我心急，要等黄瓜长大、再长大，才肯摘下。等到母亲批准摘瓜的时候，瓜往往长得不能再长了，皮已发黄，再长就要开裂了，再长就要发酸了。这时候的黄瓜一条足有二斤重，去瓤切片，能装一大盆。夏天的傍晚，一家人坐在苦楝树下喝粥，就一盆拌黄瓜，真是痛快。我拌黄瓜除了放盐，不放其他任何调料，是真正的原汁原味。有时黄瓜一下子有好多条一起长大，来不及吃，母亲就摘下让我送给邻家。有时也用来烧汤。黄

瓜烧汤,虽然损失了很多营养,味道却很独特,是真正的农家菜的风味。

每年最后一次吃黄瓜,总是在秋风刮过以后。那时母亲摘下种瓜,先要小心地将瓤和种子取出,然后再用水洗瓜。她一直相信如果先用水洗了瓜,第二年种的黄瓜就要滥瓜秧了。当然,这是没有道理的,但这是老辈人传下来的规矩,谁也不能让她怀疑。种瓜的瓜皮已经老得像老妇的脸,不能再吃了,只好将它刨掉,但是瓜肉也开始发软,不再脆了。这样的黄瓜只有烧汤吃,但是会酸得让你掉牙。

五、冬瓜

冬瓜,葫芦科。一年生蔓性草本。茎上有茸毛。叶稍圆,掌状浅裂,叶面叶背均有毛。花黄色。果呈短圆柱、扁圆或长圆形,大小因品种而不同,小的重数千克,大的重数十千克。皮绿色,被白色蜡粉或无;果肉厚,白色,疏松多汁,味淡。种子扁平,白色,有狭翼状边缘或无。性喜温暖湿润,又有一定耐旱能力。晚春播种,夏秋采收。原产我国南部及印度。我国普遍栽培。果实作蔬菜。种子和外果皮可入药。

冬瓜是一种药材,我很早就知道。我们那儿的人家吃冬瓜都是削皮的,皮晒干了,可以卖到药铺里。一到夏天,药铺门口就会架上一张海报,上面写着收购冬瓜皮。好像是五分钱一斤。冬瓜这名字真怪!明明是夏天才有得吃的东西,却偏偏要叫冬瓜。我小的时候,就常常疑心是有人写错了,冬瓜莫不是"东瓜"吧?有南瓜、有西瓜,当然也应当有北瓜和东瓜了。但不管名字错不错,我用冬瓜皮却换来了不少连环画呢。

冬瓜是平常的一种瓜,但吃冬瓜并不是平常的事。我们那儿好像没有人会种冬瓜,冬瓜是要专业菜农才能种好的。因此,吃冬瓜,总要到城里去买。家中没有事,谁会想到去买冬瓜呢?只有来了客人,才会到城里切一圈冬瓜回来烧汤。那时候,一年难得吃到一回肉,我的父亲

一直以为用肥肉条烧的冬瓜汤是人间美味。如今如果这样做汤,恐怕很少会有人为之叫好了。

很长时间以来,我都以为冬瓜只好用来烧汤,但是有一回吃到一道水晶虾仁,却让我开了眼界。原来厨师用细工将冬瓜做成了一个个小圆球,玲珑剔透,好像水晶一般,与虾仁同炒,真可谓色味俱佳。

广东人喜欢吃汤是有名的。他们用冬瓜煲汤是连皮切块,与或肉或鸡或鳖等同烧。初吃时我不以为然,觉得即使煮得再熟,冬瓜皮总有些不和谐,吃到后来,却品出了其中妙处。中国人一直相信药食同源,这传统在广东人那儿可能是保留得最好的。

六、瓠瓜

瓠瓜,也叫"扁蒲",俗称"瓠子""夜开花"。葫芦科。葫芦的一个变种,一年生攀援草本。茎、叶有茸毛。叶心脏形。叶腋生卷须。花白色,夕开晨闭。瓠果长圆筒形。绿白色。幼嫩时生白软毛,其后渐消失。性喜温暖湿润,不耐寒。多于春季在保护地育苗,终霜后移植;也有终霜后直播的。原产非洲及印度;我国普遍栽培。嫩果作蔬菜。

瓠子,在我的老家就是葫芦,是用来做瓢的。每到秋后,瓠子长老了,变黄了,人们就把它摘下来,用小锯子从中间锯开,取出瓤子,一个瓠子一下子就变成了两个瓢了。瓢的用处很多,有用来拿米的,也有用来舀水的。舀水的叫水瓢,通常丢在水缸里。水瓢在水缸里并不沉,而是浮在水上,只是时间久了,瓢的尖头也就是把手部分的内侧会发黑变腐。可能很少有人知道这种发黑变腐的东西原来还是一味良药,可以用来治口角溃疡。只要用指甲刮一点"黑泥"涂在生疮之处,第二天就会结痂而愈。我小的时候常有此疾,祖母总是用此偏方,屡试不爽,效果比现在药店里卖的西瓜霜还好。祖母说水瓢是大凉,口疮是火毒,两者相克,正好治病。

能吃的瓠子,是我到南京以后才发现的。但这不是做瓢的瓠子,而是瓠瓜了。瓠瓜确是一种瓜,样子细长而圆,与丝瓜、黄瓜相似,长得再老,也不能用来做瓢。虽然南京人把它也叫作瓠子,但实际上与我老家的瓠子大不相同,看来方言里有好多词的意义是不一样的。

瓠子的吃法不外乎炒食和做汤二种。可以清炒,也可以佐以海米,名曰开洋瓠子。做汤可以是清汤,只要将其切片放入锅中,炒或不炒均可,加上几片生姜,加水。如果火候得当,汤白似乳,方为佳品。其要点是汤白后再放盐,起锅时最好洒一点葱花或胡椒末。如果伴以紫菜,虽然汤不能发白,但味道也很好。

不过买瓠子要小心,有的瓠子是苦的,不小心买回家,做成一锅苦汤,如果舍不得倒掉,就只好当药喝了。因此南京的主妇在菜场买瓠子时,常常将其掰开,然后用舌头舔一舔,虽然不雅,却是最灵光的办法。

七、苦瓜

苦瓜,俗称"锦荔枝"或"癞葡萄"。葫芦科。一年生草本。叶掌状深裂,绿色,叶背淡绿色。雌雄异花同株,黄色。果纺锤或长圆筒形。果面有瘤状突起;果皮有绿、绿白或浓绿色,成熟时黄赤色。果肉鲜红色,有苦味,故名。瓤鲜红色,味甜。原产印度尼西亚,我国广东、广西等地栽培较多。未熟嫩果作蔬菜,成熟果瓤可生食。

许多人吃不惯苦瓜,因为它苦;许多人吃上了瘾,也是因为它苦。苦瓜之苦,在所有蔬菜之中,可能是排第一的。人们常说,五味调和百味香,我猜想五味大概就是指酸甜苦辣咸。看来不肯吃苦瓜的人,是算不得会吃的人。因为世间五味,它就少了五分之一,不很可惜么?

苦瓜有多种吃法。有的要保留原味,有的则想法去其苦味。通常的方法是用开水淖一遍。但是这种吃法,我不赞成。吃苦瓜不吃苦,那还吃什么苦瓜?我喜欢的吃法是将苦瓜去瓤切片,用细盐抓一下,五分

钟后，沥去水分，用花椒炸油，大火爆炒，再搁上几粒尖头红辣椒，稍翻几下，即要起锅。这样盛在盘中红绿相间，鲜亮好看。吃吃我的炒苦瓜，苦、辣、麻兼备，保准你胃口大开。

我的老家不种苦瓜，但是有野生的癞葡萄，常常长在河边的芦苇之中，每到秋天熟透了，我们就摘下来剥开，吃它的红瓤和籽，独有一种甜味。那时候，我不知道这就是苦瓜，也没有想到去吃它的皮和肉。吃苦瓜是到南京以后才学会的。第一次吃苦瓜，我也不能适应，就像当年第一次喝啤酒一样，差点吐了出来。但是凡事贵在坚持，当我硬着头皮吃下去的时候，渐渐感受到它的好处来了。于是不以为苦，反以为鲜。我感到苦瓜之苦，苦中带甘，有一种催人生津的效果。这大概是我喜欢它的主要原因。

饭店里常常将苦瓜做成凉碟，或者当成底菜。南京的饭店里有一道菜叫凉瓜牛柳，我一吃才知道，凉瓜就是苦瓜。这好像是南京人特有的叫法。我问饭店的经理为什么叫凉瓜不叫苦瓜。他说他也不知道，大概是怕有人看到苦字不敢点菜吧。用苦瓜炖肉，用苦瓜煲汤，据说味道都不错，但愿什么时候能尝尝。

李时珍说苦瓜无毒，"除邪热，解劳乏，清心明目"，苦瓜子能够益气壮阳。果如此，劝君还是吃一点苦瓜的好。

<div style="text-align: right;">2007 年秋陆续写于揽翠苑</div>

悼高晓声

第一次知道高晓声这个名字大约是在1978年,那时我在读初中二年级。一次到县城看电影,途经新华书店,顺便进去看看,书店生意十分清淡,实在没有什么书好买,正失望间看到了一本叫《李顺大造屋》的小册子,看那封面朴素可喜,就信手翻开,不觉读了进去。不知过了多久,忽然听到营业员说:"书店不是图书馆,要买快买,不买就走。"我恍然而醒,看看书,摸摸口袋,倾其所有,终将这本书买了下来。回家后,我一口气将它读完,不觉泪流满面。那李顺大造屋的艰辛,不正印证了我的父辈们的生活么?我对这个叫作高晓声的人佩服得五体投地,他怎么那么了解农民,好像农民肚里的蛔虫呢。从此,我就记住了高晓声这个名字。

几年以后,我到上海读书,读的是文学专业,并且担任了当代文学的课代表。其时,高晓声的许多作品都产生了全国性的影响,特别是"陈奂生"系列小说,更是名重当代文坛。有关他的介绍很多,我已经知道,早在1957年,他因为"探求者"事件被打成右派,回乡务农20多年。他实际上就是一个有文化的农民。这也许是坎坷的命运对他的回报,使他成为描写中国农民的圣手。那时候,我们学校经常邀请名作家到校讲演,很多时候,我都有缘参与接待。一次,高晓声访美归来,途经上海,应邀与我们班里的同学见面座谈。高晓声来的时候是晚上,住在

贾植芳先生的家里,我和几个同学去看他,他坐在沙发上,好像很疲劳,说话也很吃力,我们听起来更是吃力。他那常州乡音真是难懂。许多话是由贾先生翻译的,而贾先生一口地道的山西话更让我们如堕十里云海。这次礼节性的拜会,时间很短,交谈的内容,我已经忘记了。只是觉得他的身体较弱,好像肺部有问题,呼吸比较困难。

一晃10多年过去了,他时有新作问世,我时时跟踪阅读。他的许多散文,让我大饱眼福,那是一种别具一格的美文。也许是我的偏爱,我觉得与小说相比,他的散文更有魅力,像被收在中学语文教科书里的《家乡鱼水情》等,一定会成为传世的名篇。我一直有一种冲动,想把这一想法告诉他。但是虽然我们生活在同一个城市,却一直没有见面的机会。

机会终于来了。为了纪念改革开放20周年,我所供职的江苏电视台想把他的"陈奂生系列小说"改编成电视连续剧搬上荧屏,其制片工作落到了我的肩上。那天,台长邀请高老与我们见面,我将这一想法告诉他,他听后很是高兴,说英雄所见,与我干了一杯黄酒。谈到改编"陈奂生",他说难得一部小说发表了十七八年,还有人记得,他很感动。但是他有一个要求,就是要忠实于原著,否则不如不改。他说尤其风格不能改,一定要是正剧,不能搞成喜剧或者滑稽戏。我说,我们一定充分尊重原著,但由于原小说是系列小说,要改成连续剧,在结构和情节上可能会有一定的调整,还请高老谅解,他爽快地同意了。他出面邀请他的乡贤青年作家石花雨担任编剧。

经过论证,剧本总共改了四稿。高老每稿必看,逐字推敲。在那期间,他生病住院,仍然惦挂着剧本。我和石花雨去医院看他,那时他刚刚解除病危警报。他说他早年肺被切除了一块,现在不出问题还好,一出问题,往往病危,真是吓人。他把看过的剧本给我们,我看到他在上面做了许多眉批,特别是对陈奂生的语言进行了精彩的润色。所改之

处,让人感到他对农民的熟悉和了解真到了炉火纯青的程度。

剧组开机以后,他仍时时记挂着电视剧。一天深夜,他打来电话,要我转告他的三点修改意见给剧组。其中一条是陈奂生当"漏斗户"时,分镜头剧本中曾有陈奂生借粮的路上出现两条争食的狗的镜头。他以为万万不可,他说陈奂生没有粮吃是当年"极左"政策导致的,不是陈奂生好吃懒做造成的,因此陈奂生挨饿是令人同情的,镜头如果这样处理,效果不好,一定要改。放下电话,我久久不能成眠,我感到高老与陈奂生真是休戚与共了,他有一种悲天悯人的情怀,这也许就是作家的良心吧。

电视剧完成制作开始首播的时候,已快到元旦,此时天寒,高老远在海南避冬,没有能先睹为快。我为他感到遗憾,他在电话里说不要紧,他是只候鸟,等到春暖之后再回南京,到时补看不迟。

果然,暮春时节,他回来了,我去看他,见他气色很好,说话轻快,步态也似比以前灵活了许多。他很兴奋地说他这回在海南感觉很好,改变了生活方式,身体调理得好多了。我为他高兴。过了几天,他打电话给我,让我教他有关掌中宝——家用摄像机的使用方法。我说我不会,他很意外,说:"你是电视台的,也不会拍?"我说:"不要紧,我帮你找一个老师,包你学会。"我问他有没有说明书。他说:"好像有,不过没有汉字。这机子是我儿子从日本带给我的,小日本真不像话,造出的机器为什么不用汉字说明呢?"第二天,我请一位懂机器的朋友登门拜访,他将机器和说明书拿出来。我一翻,说明书上赫然印着中文说明,他笑了,一拍脑门,说:"原来怪我粗心,不过,还是你们教吧。"他说他马上要到无锡去走一趟,想写些东西,现在记性不好,想用掌中宝拍一些,也许会有帮助。我说:"好啊,我等着读你的大作。"

但是,我没有想到等来的却是他在无锡病危住院的消息。我大吃一惊,但不久听说情况又好转了。我因为手头忙于琐务,未能前去问

候,就请石花雨代为致意。我想,他一定会像以前在南京一样闯过这一关的。谁知,他竟没能过关!

他是一个多么热爱生活的人啊,尽管生活曾给了他那么多的磨难和挫折。

他是一个律己甚严、宽以待人的人。由于种种原因,电视剧未能达到我们当初设想的理想水平。我知道他在看了电视剧的录像以后,一定有许多不满意的地方,但他从来没有对我抱怨过。

如今,高老走了,幸而他的文章还在。一个曾经用笔为时代画像的人,必将为他的时代所记取。这也许就是一个作家最大的欣慰。我相信高晓声将和他的文学一起,永远被记载在 20 世纪中国的历史里。

1999 年 9 月写于望云楼

想起了张弦

张弦先生比我大 30 岁,他是我的前辈,也是我文学的启蒙老师之一。第一次记住这个名字,是在读了他的新作《被爱情遗忘的角落》之后。那时我还在读高中,从同学那里借阅了一本新出的《上海文学》,一下子就被其中的《被爱情遗忘的角落》这篇作品吸引住了。至今我仍然记得当时的激动心情,那真是叫作振聋发聩!后来又看到了同名电影,它的主题歌也在社会上流行了好多年,直到现在它的旋律仍在我们心中回响。我想,一个作家如果仅有这样一部作品,也足以感到欣慰了,也就应当感到幸福了,也就可以名垂青史了。但是张弦不仅是这样。他在有限的创作时间里,向人们奉献了许多优秀的宝贵的作品。他自己说他不是一个多产的作家,他常抱憾自己写得太少,其实他对自己太严苛了,如果刨去被迫停笔的 22 年,他在 63 年的人生中,真正有效的创作时间也就只有 20 年左右。在这 20 年左右的时间里,他向这个世界、向他所挚爱的人民奉献了多少好作品啊!他不仅是一个高产的作家,还是一个文学的多面手。他不仅有小说,不仅有电影剧本,还有脍炙人口的电视连续剧《双桥故事》《唐明皇》等。像他这样能够在小说、电影剧本、电视剧本三个领域纵横驰骋、游刃有余且成绩斐然的作家,实在不多。

今天我们研讨的是张弦先生的电影作品。他的许多电影从初映到

现在已经有好多年了，但是回想起来，许多镜头却历历在目，许多人物依然栩栩如生。他的《青春万岁》和《湘女潇潇》我都是在大学里看的，到现在也有十多年了，但是《青春万岁》的激情和《湘女潇潇》的沉郁，我依然记忆犹新。这就是张弦作品的魅力所在，它经得起时间的汰洗，经得起历史的检验。

张弦是一个善于描写女性的高手，是一个高举现实主义大旗的信徒，他的作品中总是有许多"圆圈"——各种人物命运的重合。这是张弦对历史怪圈的慨叹和反思，是他对历史"螺旋式"上升现象的发现和表现。这几乎是人们对他作品的定评。

我看过他电影中的大部分作品，如果按写作时间顺序来排列，大致如下：《锦绣年华》《上海姑娘》《苦难的心》《被爱情遗忘的角落》《青春万岁》《湘女潇潇》《井》《安丽小姐》《独身女人》《杨开慧》。从这个创作序列来看，张弦是一个与时代同命运的作家，他是紧跟时代的，他的创作总是与时代精神相合拍，与文学主潮同起伏。但他不是一个应声虫。《锦绣年华》和《上海姑娘》中，回荡着的是新中国诞生不久的创业赞歌，它至今仍洋溢着20世纪50年代特有的蓬勃的朝气、澎湃的激情，这是张弦对他亲身经历的时代的忠实记录。然而，他所秉承的现实主义精神却让他对生活有了新的发现，于是有了《青春锈》，于是有了倒霉的22年。所幸的是20世纪70年代末80年代初，应和着思想解放运动的律动，张弦开始了新的人生，新的创作。《苦难的心》《被爱情遗忘的角落》就是这一时期的产物。《青春万岁》则是他的怀旧之作，这是这一代作家挥之不去的情结。《湘女潇潇》则显然受了文学界文化"寻根热"的影响。其后的《安丽小姐》和《独身女人》又留下了20世纪80年代末、90年代初电影市场化的痕迹。他的最后一部电影《杨开慧》则是带着对中国电影现状的思考和对重塑民族精神的忧虑而写的。我记得他在《杨开慧》的新闻发布会上曾经大声疾呼，要改变电影

的"软性化"的倾向,要用优秀的作品引导观众、培养观众。综观他的电影创作,可以说他是一个严谨的、认真的、入世的作家,他不仅能够生动地表现生活,还能不断地去"发现"生活。这是他不同于一般电影剧作家的地方。

如果按照电影中人物生活的年代排列,那么张弦电影作品的顺序则应当是《湘女潇潇》《杨开慧》《青春万岁》《锦绣年华》《上海姑娘》《被爱情遗忘的角落》《苦难的心》《井》《安丽小姐》《独身女人》。从这个顺序中,我们可以发现,他的笔下有一条中国妇女在20世纪的命运线,这是很耐人寻味的。有湘西少女的悲惨命运,就有革命者为了改变命运的斗争和牺牲,然后又有了建设新中国的热诚和奉献,然后又有了不幸的弯路,有了不应有的曲折和苦难,最终在赢得了经济和政治独立的同时,却又有了某种女性人格的缺失、女性本体的失落。从这条命运线中,我们不仅看到了女性本身的命运,我们还看到了中国社会的变迁史、发展史、进步史!面对这样一条命运线,我们有几多兴叹、几多感慨、几多欣慰!

这是从总体分析张弦笔下女性形象所得出的认识。如果对张弦创造的女性形象做具体分析,我们又会对张弦的创作能力有新的认识。他不仅能够写他熟悉的人物、熟悉的生活,而且还善于写他想象的世界。也许检验一个作家的艺术能力,更多的要看他的想象力的发挥水平。对此,张弦毫无愧色。他不仅能写农村女性,而且能写城市女性;不仅能写湘西一隅的村姑,还能写不同寻常的革命者;不仅能将母亲的形象刻画得惟妙惟肖,还能将少女的心理体贴入微;不仅能写有夫之妇的烦恼,还能写单身女人的苦闷……张弦为我们提供了一个熠熠生辉的人物画廊。这是他对中国电影和文学的无可替代的贡献!

综观张弦的电影创作,可以无愧地说,他是中国20世纪电影文化的一道灿烂的风景。张弦的电影精神,就是现实主义的精神,也是中国

主流电影的精神！看他的作品是有益于世道人心的,是有益于社会进步和民族文明的。

张弦虽然离开我们了,但是他的作品还在,他的电影精神还在！作家是生活在他的作品中的。张弦将在他的作品中永生。张弦的电影精神将昭示着后来者为中国电影的振兴而不懈奋斗！

<div style="text-align:right">1997 年 7 月 10 日写于望云楼</div>

怀念顾老

顾尔镡先生离世的噩耗，使我十分难过。尽管我早知道他身患绝症，但心头一直祈盼着能有奇迹发生，可是现在……站在他的遗像前，凝望他的笑容，我的眼泪禁不住涌了出来。往事如昨，历历在目。

第一次见到顾老，是在1988的夏天。那时，顾老创作的电视连续剧《严凤英》引起了全国性的轰动效应，荣获国家"飞天奖"一等奖。而我正在草创初期的《视听界》杂志社工作。我和一位老编辑奉命去采访顾老，顾老热情地接待了我们。当我们向他表示祝贺时，他平静地说，这部戏虽然得奖了，但是他并不满意。这很让我意外。问起缘由，他说，电视剧受到的限制太多，没有能够充分表达编导们的思想和感情。他说他不能理解，思想解放为什么如此困难？中央早已对"文革"下了结论，为什么我们还不能大胆反映"文革"对严凤英造成的悲剧呢？当然，《严凤英》在艺术上还有许多不尽人意之处，不能因为得奖了，就讳言它的不足。对于顾老坦率直言的性格，我早有耳闻，今日一见，果然名不虚传。

第二次见顾老，是在1995年的秋天。那时，我应邀参与创作电视剧《华罗庚》，并有幸与顾老合作。江苏省委宣传部的陆建华同志做了这次合作的"媒人"。他带我去见顾老。顾老一见我就说，我们见过。我惊讶于他的记忆力，相隔整7年，他居然还能记得我。我心里很感

动。我说:"顾老,能够有机会向您学习,我非常荣幸。"他笑笑说:"不要客气,省委宣传部交给我这个任务,我感到力不从心,提出请一个年轻人来写——我已经老了,只能当你的责任编辑。你大胆地去写,我一定支持你的创作。"我说:"顾老,您别谦虚,有您把关,我们的创作一定会顺利。"陆建华同志也说:"顾老,您千万不要推辞,有你们老少合作,《华罗庚》一定会创作成功的。"顾老说:"华罗庚的材料,我已看过。他的一生很有意思,有写头。你看了材料以后,我们再谈。"

此后,我们经常见面,经常通电话。在阅读了有关资料以后,我与顾老交换了意见。我们惊讶地发现老少两代没有代沟,许多观点都是一致的。他决定共同合作,承担这一创作任务。于是我们一起到华罗庚的家乡金坛去采访,一路上我们畅谈各自的想法,取得了共识,都以为要写华罗庚就要写他的一生,因为他的一生不仅富有传奇色彩,而且具有历史价值。要通过华罗庚的一生,写出中国现代知识分子的命运,写出他们的可贵可爱的优秀品质。顾老说,你回去先按你的构思写下来,我们再看。之后,我每写一集,就请他审阅。而他深谙创作心理学,总是给予鼓励和肯定。他提醒我,要往人物内心深处挖掘,要打开人物的心灵世界,使我得益匪浅。特别使我感动的是在江苏省委宣传部召开的剧本论证会上,顾老坦诚地说:"这个本子是旭东同志创作的,所以我可以讲话。"对顾老的发言,我很意外。我说:"顾老,您别客气,这是我们共同创作的。"顾老笑道:"我不能夺人之美。这是一个好本子,要保护这个本子。"我理解顾老的用意,心中感激不已。我觉得在他的身上有一股老知识分子的正气,令人肃然起敬。

经过种种磨合之后,电视剧终于得以拍摄完成。顾老和我都不太满意,商量了多种修改方案,进行弥补。但在送中央台播出时,还是由8集砍成了7集。顾老知道后,很不愉快,却打电话安慰我,他说他的心情和我一样,现在一些人的做法让人难以理解,说什么文学无禁区,

为什么我们一写到"文革",就要受到干预,难道"文革"的悲剧还能重演吗?

听了他的话,我在电话的这一头沉默了很久。

两年前,顾老生病住院,我去看他,他躺在病床上向我致意,看上去,精神还好。他告诉我,这次是腰疼和糖尿病,经过治疗,已有好转。我问他:"我能为您做些什么吗?"他笑着说:"不知道你的老家还有种荞麦的么?"我说:"不多了,不过,想找还是能找到的。"顾老感慨地说:"人老了,就会想起小时候吃的东西,我的外婆就是你们那儿人,我小时候到外婆家,总能吃到荞麦面,现在常常想起它的味道啊!"

我被顾老的怀旧思乡之情深深打动了,托人从老家找来了几斤荞麦面,送上门去。其时,顾老已出院回家。他高兴地收下了荞麦面,说:"我随便说说的,你还真找来了!"

我看到顾老的桌上摆了一叠高高的《田汉文集》,感到奇怪。顾老说:"田汉有写头啊!他的性格、他的命运对艺术创作来说都是一座富矿、一种宝藏啊!如果有可能,我想写一部有关田汉的连续剧。"我说:"顾老,鉴于《华罗庚》的教训,可能写田汉的全传有困难。"顾老感叹地说:"是啊,但是我要写就要写全传,就要按历史真实写,中国人不能再说假话了。"对顾老的倔强,我是有信心的,我等待着他的大作的问世,却一直没有能够看到。

近两年,顾老一直非常关心电视剧创作,先后多次参加了《人间正道》《张家港人》的剧本论证活动,对这两部描写现实中的共产党人艰苦创业、勇于改革的大型电视剧倾注了大量心力。此外,顾老还欣然担任了电视剧《小萝卜头》的文学顾问,对这部电视剧提出了许多真知灼见。

《小萝卜头》开拍的时候,顾老不幸查出了肠癌,再次住院。消息传来,我的心里很难过。趁他星期天回家暂住的机会,我去看他。他躺

在躺椅上，见到我，绝口不提他的病，却问起了我的创作情况。我说一时没有合适的题材，暂时没有动笔。顾老说，积累一下也好。人物传记要写，但是容易形成条条框框，你最好写一写虚构的东西，这样对锻炼你的想象力有好处。你还年轻，要多练几副笔墨。

我十分感激顾老的直言，但没有想到这竟成了他对我的最后教诲。

<div style="text-align:right">1999 年 8 月至 9 月 14 日断续写于望云楼</div>

两棵香橼树

香橼树出世的时候,我还很小,住在破旧的草屋里。那年春天的一个早晨,我在园子里玩,桃花一片一片地往下落,我就到地上去拣花瓣,奶奶说过花是踩不得的,不然要响雷打头。我在满地残红中突然发现了两株墨绿的小树苗,那样地充满生机,圆圆的小树叶就像冬青树,正滚落着晨露。我感到好奇,便问奶奶。奶奶拐着一双小脚走了过来,弯腰细细地一瞧,说:"啊,是香橼树!东儿,将来再也不要去讨人家的香橼玩了。"

"香橼?"我高兴得跳起来。小时候没有玩具,在乡下,这带着独特清芬的香橼,是我最爱的"皮球"。我看着这两株幼小的树苗连在一起,有些不敢相信地问:

"奶奶,能结果么?"

"能!你没看到那是一公一母么!东儿,好好看着它,天天给它浇水啊!"

"几年才能结果呢?"

"迟则五年,早则三年。"

"啊,五年!太晚了,那时我已经是大人了。"

"是啊,香橼大了,东儿也是大人了,奶奶也就老了。"奶奶摸着我的头,对我说。

奶奶用竹竿做成栅栏将香橼树围好，做了一个透光的伞罩。然而香橼树长得太快了。第二年，奶奶便将它们分开，移植两处。它们仿佛比赛似的往上长，很快就高过了我的头顶。

又是一年，奶奶说，香橼树要开花了。

但是家中因改造新房，我们搬离了旧宅。我硬是让爸爸将香橼树移过来，栽在新屋的西墙边。奶奶正病着，她亲自起床安排我们掘土、栽树、灌水。奶奶说："香橼是好树啊，一年到头总是绿的。早年我们家墙脚里总要栽上'万年青'的，香橼也是万年青啊。经这一折腾，可惜今年开不了花了，明年也许能开花吧？"

我不知道奶奶怎么说了那么多。

奶奶的病没有好。第四年的春天，香橼树开花了，细小的，洁白的，在绿色的树叶间，如星星缀在清澄的天幕上。蜜蜂来啦，蝴蝶来啦。两棵树都开了花，它们就在其中飞巡。奶奶对我说："东儿，今年要结香橼了，你要好好地照看它呀！奶奶大概看不到香橼了，闻不到它的香味了。东儿，奶奶要死了，你怕么？奶奶最喜欢东儿，在阴间，奶奶也保着你呢！"

"奶奶，不会的。奶奶一定能看到香橼的。香橼真香呀！奶奶。"

然而，就在香橼树开花的季节，奶奶故去了。

奶奶故去了，给我留下了两棵香橼树。秋天，香橼树果然结果了，并不是什么一公一母，两棵树都是硕果累累，满院里都清香四溢。香橼先是墨绿的，而后是淡黄的，像橘子一样。我摘了几只最大的香橼供在奶奶的像前，我对奶奶说：

"奶奶，安息吧！我一定，一定，每年都给你献上香橼的。你闻到香橼的香味了么？"

<p style="text-align:right">1983年春写于复旦大学
曾入选《全国大学生优秀作文选》</p>

关于祖母的记忆

祖母属蛇,生于 1905 年,卒于 1978 年,只活了 74 虚岁。祖母生活的年代,是中国最为困苦的年代,她的一生是在艰辛中度过的。

祖母育有五子二女,个个长大成人,成家立业,虽未出人头地,却都是有用、本分之人。这应当算是祖母对这个世界最大的贡献。对这一点,祖母也是很自豪的。晚年,她常常对祖父说:"我给你生了五儿两女,是对得起你们刘家的。"每到这时,祖父总是微笑着纠正:"是我们刘家。你不是刘家人么?"

祖母姓苏,娘家就在同村,从小裹了小脚。18 岁与祖父结婚。祖父以教书为生,那时虽已废私塾,但乡人都尊称祖父为先生。祖母 18 岁就当了师娘,嫁给祖父以后,肯定是很荣耀的。不过这荣耀是要用辛劳来补偿的。祖父会教书,却不会务农。农活都由祖母承担了。可怜祖母拄着一双小脚在田里干活。我不能想象,祖母忍受了多少常人不能忍受的辛苦劳苦和痛苦。小时候,每当祖母用那黑色的长长的裹脚布一层一层地裹她粽子一样的脚时,我曾不止一次地问她的脚怎么与我们的不一样。她总是叹气:旧社会,女人不是人啊。

我出生的时候,祖母已近 60 岁,她在我的印象中,就是一个乡间老太。因为祖父排行老二,乡人们都称她二奶奶。祖母共有八个孙子,我排在老五。对八个孙子她都很疼爱,但对我可能有点偏爱。因为父亲

排行也是老五,是儿子中最小的,祖母晚年就和我们家一起生活。这样,我每天都可以及时地吃到祖母做的饭。那时候,日子过得艰难,大人们在地里一年忙到头,只能勉强糊个口。穷日子穷过,祖母总是想办法让我们吃饱肚子。炖咸菜,没有油,她就用米汤代替。饭锅一开,她舀一勺米汤浇到咸菜上,说米汤也是油。蒸鸡蛋,蛋不够,她就多加水,用一只蛋能蒸出一大碗"蛋花",让全家人吃得香喷喷。

生活虽然艰苦,祖母却生活得很是满足。她总是觉得眼前的日子要比过去的好。她的前半生在是战乱中度过的。她常说的一句话就是,旧社会兵荒马乱,不是人过的日子;现在天下太平了,再苦,心是安的。没有同样经历的人,恐怕很难理解。祖母曾不止一次地给我讲过家中被"强头"打劫的故事。在我们老家,"强头"就是强盗、土匪。她说,可能是因为祖父贩"洋油"被"强头"逮了眼,晚上,几十号"强头"突然将我家围住了。"强头"们闯进门,不许点灯,大人小孩全用布条蒙住眼睛。祖母被逼得坐在马桶上,动弹不得。"强头"们点了火把,祖母的眼睛被蒙了布条,无法分清他们的模样,她只能从火光中看到"强头"们的影子。这一夜祖父恰好不在家,不然要出人命。"强头"们将家中所有的钱物洗劫一空。那是一个恐怖的夜晚。我后来读到"月黑杀人夜,风高放火天"这样的句子的时候,总是联想起这个故事。祖母说她只要一想起这件事,心就跳得发慌。

战乱的年代还有一件更可怕的事,就是抓壮丁。祖母养了五个儿子,是她的福分,但也是她的负担。国民党抓丁,我们家的目标最大。一天夜晚,国军突然破门抓人。伯父们都躲到床下地窖里去了,大气不敢出一声。床下堆满了柴火等杂物。当兵的端着枪向祖母要人,祖母坚持说人都逃了。当兵的疑心床下躲了人,威胁说要用刺刀戳。祖母硬是壮着胆说,没人就是没人,你戳就是了。那当兵的见祖母不像撒谎,反而收起枪走了。这件事,祖母反复跟我说起,庆幸之情溢于言表,

对自己的处变不惊很是得意。

在那样的年代,能将五男二女带大,真是一件奇迹。

祖母的晚年过得还算安稳,她常说太平年景日子好过,但物质的享受很是可怜。我们一直住在三间草屋里,四面是泥墙,没有一块砖头。三间草屋,中间是堂屋,东房里两张床,住着父亲母亲和我们兄妹,西房兼了厨房,再加上一张床,住着祖父祖母。每到秋天,天气干燥,墙体就要开裂,刮起风来,呼呼作响。一到深秋,祖母就要催父亲和上几盆泥浆糊上墙缝,否则西北风吹进来吃不消。春天到了,屋后的竹园春笋萌动,常常从墙缝中长到屋里来,父亲又要设法除去它们。这样的住房逼着父母亲省吃俭用也要盖上瓦屋。那时候没有别的收入来源,只能从牙缝里省出钱来,我们每天的伙食就是早晚两顿粥,中午有一顿干饭或者面条,没有荤菜。一年到头难得吃上一回肉。祖母没有怨言,因为盖瓦房也是她的梦想。等到要盖房子的时候,祖母已经患病,常常喘不过气来,医生说是冠心病。那时的医疗条件太差,看病吃药,并没有多少作用,只能是维持着。有时祖母叹气:不晓得还能不能住到瓦屋呢?父亲决定一开春就动工。

房子盖好了,搬家时祖母很高兴。"这下我死也闭眼睛了。"她说。

祖母心地善良。夏天炎热,祖母总要烧上一锅开水,冲上自家茶树上的茶叶,泡一大盆凉茶,给生产队里干活的人喝。有时茶叶没有了,她就摘下嫩竹叶当茶叶。一些人不好意思,要喝生水,祖母总是不肯,硬是将茶碗送到人家手上。祖母去世以后,许多乡人自发地送来纸钱,在祖母灵前鞠躬、磕头。他们都说二奶奶人好啊。

祖母性格刚强,她常说求人不如求己。

祖母懂得哲学,她常说"富不过三代,穷不过八世"。她相信只要努力,人的命运是会改变的。

祖母很聪慧。她能用草编制多种盛器。不仅自用,而且送人。

祖母非常爱惜一切用品。她有一句名言,东西好不好,就看怎么用,你牢它也牢。意思是只要小心使用,它就会经久耐用。

　　祖母非常爱惜粮食。她说一粒米,七担水。意思是一粒米长成,需要消耗七担水,话虽夸张,但足可说明粮食多么来之不易,怎么能不爱惜!我吃饭时,她不肯落下一粒米,我有时调皮不肯捡起,她就捡起放到自己的嘴里。然后吓唬我说:"响雷要打头啊!"

　　祖母深爱着祖父。尽管她常常抱怨祖父不做家务,常常埋怨祖父"满肚的文章填不了饥"。祖父咳嗽,她就力劝祖父戒烟,祖父不听,她就将铜烟袋藏起,任凭祖父怎么找也找不着。祖父终于将烟戒了。

　　祖母离世已经 26 年,关于祖母的记忆并没有随着时光远去而消失,却时时在我心头涌起。她的音容笑貌依然是清晰的,她的许多对人对事的看法,仍然影响着我对事物的判断。每当生活中遇到不顺或不快的事情时,我总是与上辈人的生活做比较,不管怎么说,日子总是一天天好起来了,一想到这些,心境就平和了。这就是祖母的恩泽。按照乡间的算法,今年是她一百岁的冥寿。如果她能活到现在,看到我写的文章,她睡着了也会笑醒的。

<div style="text-align:right">2004 年 3 月 2 日写于望云楼</div>

回忆祖父

祖父离世已经22年,我没有为他写过一点文字,我很惭愧,但是在心里是时常想起他的。

我出生的时候,祖父已经60岁。他在我的心中一直就是一位垂垂老者的形象。祖父生于1904年,终于1982年,只活了78岁。以历史的眼光看,他生活的年代是不平常的,也是困苦不堪的。军阀混战、外族入侵、内战、过粮关、十年动乱……一茬接一茬,几乎没有停止过折腾。可以说,祖父是"生于忧患"而未能"死于安乐"的。

祖父天资聪慧,16岁参加三县教师联考,得了第一名,他常常引以为荣,头名"秀才"不容易,他说如果不是废了科举,他是有可能成为举人的。祖父先是开私塾,后来又做了小学教师,方圆几十里都有他的学生。小时候,我跟随祖父外出,走不多远,就会听到有人叫他先生,他就亲热地与人家聊起来,聊起来就没完,让我很不耐烦。三催四催,才能继续向前。但是不久又会遇到学生和熟人,又会聊起来。结果往往忘了要办的事,回到家少不了受到祖母的埋怨。

为此,有一回险些出了大事。我三岁那年的冬天,母亲在供销社磕粉。磕粉是一件苦差事,就是将糯米放到石臼里,用木杵捣成粉。母亲磕一天粉可得8角钱,但是不能回家。我缠着祖父带我去见妈妈。供销社在四面环水的庄子里,要去那里必须经过一个码头。到了码头上,

祖父遇到了一个学生,又聊起来没完。一开始祖父还拉着我的手,但是不知道是我等得不耐烦,还是祖父聊得高兴了松了手,我居然滚到了河里,刺骨的冰水将我冻得要死。呛了几口水后,我被人救了上来,送回家后,祖父躺在床上把我焐在怀里,任凭祖母数落,一声不吭。这是我印象中祖父最理亏的一次。

祖父弟兄四人,他排行第二。只有他一人活得长。1922年夏天,一场霍乱在两天之间夺走了祖父的父亲和大哥的性命。前一天曾祖父去世,大爹是长子,披麻戴孝出门报丧,第二天回到家草鞋未脱就倒下了。大爹是穿着草鞋入殓的。这是我们家的灭顶之灾。在乡间,家中死了人是要把枕头扔上屋顶的。老家的门前是一条河,河中行船的经过我家门口看到屋顶上的两个枕头,都禁不住叹气:这家人完了。

但是这家人没有完。这一年祖父18岁,他挑起了家庭的担子。第二年,他将18岁的祖母迎娶回家,立起了门户。他先后主持了他三弟、四弟的婚事,让他们成家立业。可惜几年之后,他的三弟不幸病殁,四弟在夏天下河洗澡时又淹死了。我不能想象祖父是如何挺过这些难关的,但我能想象祖父对于这个家庭是多么的重要,他是家中唯一的顶梁柱啊!

祖父一生育有五男二女,有八个孙子,五个外孙,这是他晚年最大的骄傲。祖父70岁的时候,我们全家到县城拍全家福,照相馆的师傅看到这么一大家人,有些发呆,连忙说:老爹好福气、好福气啊。祖父更是乐呵呵的,客气地说:"福气福气,有福就有气啊。"

祖父的五儿二女都能长大成人成家立业,在我们那儿并不是一件容易的事。在农村,有的活不下来,有的活下来了却娶不到媳妇,都是很正常的。我的四个伯父先后自立门户。因父亲排行最小,祖父一直和我们生活在一起。咱家一共三间草屋,中间是堂屋,有一张饭桌。东房住了我们一家,西房是灶台、水缸加上祖父祖母的一张床。那草屋是

三架梁,泥墙木窗,最高不到2.5米,总共不到50平方米,却住下了一家祖孙三代六口人,现在想起来就跟非洲土著民住的差不多。我在这样的环境中和祖父一起生活了14年,直到1978年,家中盖房,祖父才和我们一起搬入了瓦屋。对于生活的困顿,祖父从没有怨言。他可能也不知道更美好的生活应该是什么样子。他觉得不打仗就是好日子了。

祖父一生手不释卷。这是他区别于一般乡间老农的最大的特点。他喜欢读书,却没有多少书可读。《三国演义》《水浒传》《西游记》《红楼梦》是他读滥了的,翻过来覆过去,不知读了多少遍。晚年除了读书,还看报。看得最多的是《参考消息》。他很关心领导人排名顺序的变化,经常与父亲和伯父们悄悄议论,谁谁又要出事了,而不久果然就有谁出事了。"文革"期间,造反派认为祖父当过塾师,是封资修一类,要斗他,父亲闻讯连夜将祖父送到小姑家藏起来。我还记得那一夜一些造反派手拿绳子准备来绑祖父的情景。那时父亲和伯父们弟兄五个往前一站,谁也不敢动手了。造反派追问祖父的去向,父亲劝他们不要发昏,乡里乡亲的,何必斗来斗去。结果真没有人敢动手。我想祖父一定是感到多养儿子的好处了。

祖父写得一手好毛笔字。乡间过年家家都要贴对子,许多人买了红纸请祖父写春联。祖父有求必应,总是谦和地问人家写什么好,来人一般提不出什么建议,就说任凭先生写。但祖父并不随便,总是考虑大门、厨房、门框等的特点,尽量做到各得其所。有的人家特别讲究,甚至连鸡窝、猪圈门上都要贴上,祖父仍然不厌其烦,一一写上。有时让我帮忙对上下联,这对我也是锻炼。要说我对文字的敏感,应当感谢祖父对我的训练。祖父喜欢对对子,即使不是过年,他也要出几个上联考考我,比如有一回,他出了一个全是宝盖头的上联,我至今仍没有对出下联来:"家室富安空守寒窗寂寞"。富安是邻县所属的地名。我对不起来,就跟他狡辩,说"空""窗"都是穴字头,不是宝盖头。祖父却坚持说

穴字头也是宝盖头。还有一次他出一上联"妙人儿倪家少女",有点炫耀的意思。他说这是绝对。我一时不知深浅,说这有什么难的。祖父说此联妙就妙在是一副拆字对,"妙"是少女两字的合体,"倪"是人儿两字的合体,一联有两个合体字,足见其难。经过几天思索,我说对出来了,祖父不信,我写给他"艳木子李园色丰",他看了半响,问我:"真是你想出来的?"我很得意。祖父却并不满意,说差强人意。还有一回,祖父不知从哪里抄来了苏东坡的回文诗,正着读是一首诗,倒着读又是另一首诗,让我真正领教了中国文字的奥妙无穷。

 1982年,我考上了大学。祖父的高兴绝对不亚于我的高兴。他常常拿着拐杖坐到屋后的三角桥头,逢人就说:"我孙子考上大学了。"熟悉他的人就恭维他,说孙子会读书是因为老祖宗有读书的种子。他也不客气,总是说会读书的有书读。离开家门的时候,祖父微笑着对我说他懂《易经》,他说:"你生下来的时候,我就算过,你的命最好,你要有出息。"祖父对我是充满希望的,但是我没有能给他带来任何回报。就在这一年的冬天,祖父离开了我们。接到父亲的来信,祖父已经下葬好几天了。父亲说祖父的丧事办得很体面,亲朋好友来了,四乡八村的学生也来了,送来的纸钱可以堆满一间大屋。

<div style="text-align: right;">2008年11月22日写于望云楼</div>

跋

收在这本集子中的文章很杂,是我十几年来文字的杂烩。有剧评,有影评,有杂文,有散文。似乎不搭,又似乎百搭。

给这种集子取名实在是一件伤脑筋的事。

本想叫它《仁在集》,以为"仁在其中矣"。梦玮兄说还是叫《依仁集》好,这样显得谦虚一些。梦玮兄说好,当然是好,那么就叫它《依仁集》。

孔子说:"志于道,据于德,依于仁,游于艺。"这很符合我的胃口。我们有这样那样的价值观,有的未必能统一。但对于"仁"应当争议不大。我是信奉仁的。为人为文,自觉不自觉,做到做不到,其实都是要"依于仁"的,或者说都有一个"仁"字在。种瓜得瓜,求仁得仁,岂敢有半点骄傲?诸君读后,倘若稍有同感,我就不脸红了。

感谢雨庐兄代为编辑,感谢梦玮兄赐序,感谢王干兄题写书名。

<div style="text-align:right">2015年元旦于事事知二居</div>